1일 1미술 1교양

처음 만나는 100일간의 서양미술사 교양 수업
1일 1미술 1교양 ❷ 사실주의~20세기 미술

지은이 서정욱
펴낸이 임상진
펴낸곳 (주)넥서스

초판 1쇄 발행 2020년 11월 30일
초판 8쇄 발행 2024년　3월 25일

출판신고 1992년 4월 3일 제311-2002-2호
주소 10880 경기도 파주시 지목로 5
전화 (02)330-5500 팩스 (02)330-5555

ISBN 979-11-6165-958-9 04600
　　　979-11-6165-956-5　(SET)

저자와 출판사의 허락 없이 내용의 일부를
인용하거나 발췌하는 것을 금합니다.

가격은 뒤표지에 있습니다.
잘못 만들어진 책은 구입처에서 바꾸어 드립니다.

www.nexusbook.com

처음 만나는
100일간의 서양미술사 교양 수업

1일·1
미술·1
교양

②

사실주의~20세기 미술

서정욱 지음

Qrious

들어가며

기적이라는 말은 누구든 들뜨게 합니다. 어떤 기적인지는 둘째 문제입니다. 옆에서 구경이라도 했으면 좋겠습니다. 그런데 남도 아니고 나에게 진짜 온다면? 생각만 해도 너무 좋아 동공이 커지고 몸이 얼어붙어 버릴 일 아닐까요?

이 책은 그런 기적에 관련된 것입니다. 기적의 내용은 서양미술사입니다. 김이 빠지고 '뭐지?' 하는 의문이 드십니까? '잘해 봐야 서양미술사를 100일 만에 이해한다는 뜻일 텐데, 그 교양이 꼭 중요할까?' '서양미술사는 역사이니 암기하는 것일 텐데 기적처럼 빨리 아는 것이 필요할까?' 이런 의문에는 설명이 필요합니다. 저는 이 책에서 미술사라는 분야의 역사적 사실에 초점을 맞출 생각이 없었기 때문입니다.

전달하려는 것은 한 점 한 점의 작품입니다. 여러분은 하루의 양만큼 이해하고 감상하며 마음속에 그리시면 됩니다. 이해한다는 것은 한 가지를 의미하는 것이 아닙니다. 사람으로 비유하면 이름만 아는 경우가 있고, 외모나 경력까지 아는 경우도 있겠죠? 더 나아가 성격까지. 그리고 오래 같이 지내 마음을 통해 몸으로 느끼는 경우도 있을 겁니다.

저는 이처럼 여러분이 작품과 통할 때까지 교감하기를 원합니다. 왜냐하면, 그것이 기적을 위한 첫 번째 시작이기 때문입니다. 이 책은 제가 썼지만 저는 전달자일 뿐입니다. 여러분의 기적을 책임질 사람은 이 책에 등장하는 100여 명의 예술가들입니다. 그들은 당대 천재라 불렸던 이들이며 역사를 통해 검증된 예술가들입니다. 그들이 탄생시킨 작품을 하나하나 교감하다 보면 여러분은 자신도 모르는 변화를 기적처럼 느끼게 될 것입니다.

주의할 점은 작품의 이름만 알았을 뿐인데 다 안다고 착각해 넘어가는 경우입니다. 이럴 때만 조심하면 됩니다. 그렇다면 작품 하나하나에는 어떤 의미가 있을까요? 작품은 그 자체가 진실입니다. 진실은 어떤 불가능도 가능으로 바꾸는 힘이 있습니다. 이 책에는 그런 진실이 100일간의 양으로 나뉘어 듬뿍 담겨 있습니다. 그것이 여러분의 기적을 책임질 것입니다.

그렇다면 작품이 일으키는 기적의 효과나 결과는 뭘까요? 한 마디로 채워 준다는 것입니다. 여러분, 바쁘십니까? 초조하십니까? 불안하십니까? 어느 경우라도 이는 뭔가의 결핍에서 오는 현상일 것입니다. 덜 채워졌기 때문이죠. 좋은 작품은 어떤 과정을 통해서라도 그것을 메워 줍니다. 그것이 지혜가 될 수도 있고, 여유가 될 수도 있고, 감동을 통한 휴식이 될 수도 있습니다.

　　제 설명이 추상적으로 들리십니까? 아주 멀리 돌아가 원시시대 미술을 보면 원초적인 우리를 발견할 수 있습니다. 그때도 바빴고, 초조했고, 불안했습니다. 그것을 채워 주던 것이 미술이었습니다.

　　『1일 1미술 1교양』은 100일간 여러분이 작품과 교감하다 보면 어느 순간 삶의 여유를 즐기는 자신을 발견할 수 있는 기적이 일어날 수 있게 도와주는 책입니다. 아주 힘들지 않다면 도전해 보시는 것은 어떨까요? 여러분의 용기를 기원합니다. 시작하신다면 100일을 옆에서 도와드리는 사람도 있습니다. 저입니다. 궁금한 것이 있으시면 제 유튜브(서정욱 미술토크)에 오셔서 글을 남겨 주세요. 여러분의 편이 되어 드리겠습니다.

마지막으로 이 책이 나오기까지 믿음을 갖고 큰 애를 써 주신 넥서스 대표님, 전무님, 과장님을 비롯하여 도와주신 모든 분들께 감사를 드리지 않을 수가 없습니다. 감사합니다. 특히 권혁천 과장님의 아들 도윤이의 탄생을 축하하며 후에 이 책이 큰 기념이 되기를 바랍니다.

서정욱

차례

● 들어가며 ...004

사실주의			
051	있는 그대로를 표현하다	014	
052	카미유 코로	020	
053	장 프랑수아 밀레	028	
054	귀스타브 모로	034	
055	앙리 팡탱라투르	040	

인상주의			
056	현대 미술의 포문을 열다	046	
057	Special \| 정물화 이야기	052	
058	에두아르 마네	058	
059	에드가 드가	064	
060	클로드 모네	070	
061	피에르 오귀스트 르누아르	078	
062	카미유 피사로	084	
063	알프레드 시슬레	090	

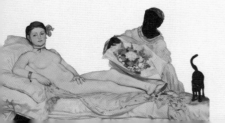

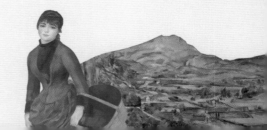

064 Special | 오리엔탈리즘의 회화 096

065 조반니 세간티니 102

후기 인상주의 066 개성적인 미술의 시작 110

067 폴 세잔 I 116

068 폴 세잔 II 122

069 폴 세잔 III 128

070 조르주 쇠라 134

071 Special | 자포니즘과 우키요에 140

072 폴 고갱 146

073 빈센트 반 고흐 I 152

074 빈센트 반 고흐 II 158

075 빈센트 반 고흐 III 164

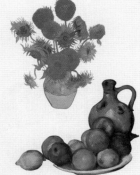

차례

076 툴루즈 로트렉 170

077 앙리 루소 176

078 Special | 세 가지의 특별한 키스 182

20세기 미술 I 079 야수주의와 입체주의 188

080 앙리 마티스 194

081 라울 뒤피 200

082 파블로 피카소 206

083 페르낭 레제 212

20세기 미술 II 084 다다이즘과 미래주의 218

085 Special | 감정이 그림이 되다 226

086 바실리 칸딘스키 232

087 파울 클레 238

088 프란츠 마르크 244

089 피트 몬드리안 250

090 구스타프 클림트 256

091 에곤 실레 262

092 Special | 추상미술, 어떻게 감상할까? 268

093 에드바르트 뭉크 274

094 제임스 티소 280

095 알폰스 무하 286

096 제임스 앙소르 292

097 아메데오 모딜리아니 298

098 프리다 칼로 304

099 잭슨 폴록 310

100 Special | 동양화 vs 서양화 316

● 도판 목록 ...322
● 사진 출처 ...338

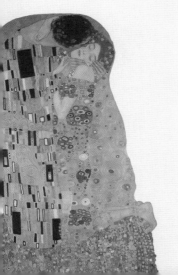

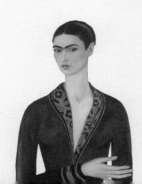

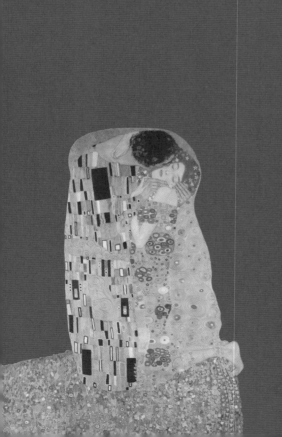

Day 051
∫
100

사실주의

인상주의

후기 인상주의

20세기 미술 I

20세기 미술 II

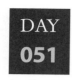
사실주의

있는 그대로를 표현하다

극장가를 보면 예전에 비해 다큐멘터리 영화를 상영하는 곳이 많아진 것을 느낄 수 있습니다. 그뿐만 아니라 방송에서도 일반인은 물론 연예인을 대상으로 하는 실생활의 모습을 다루는 프로그램이 많은 사랑을 받고 있습니다. 그렇다면 사람들에게 감동을 주는 다큐멘터리 영화나 꾸밈없는 리얼리티 방송의 인기 비결은 과연 무엇일까요?

당연히 실제 이야기가 주는 매력 때문이겠죠. 그것은 과장되게 만들어 낸 어떤 극적인 이야기보다도 마음을 움직이는 힘이 있습니다. 미술사에도 이런 사실주의가 유행하던 시기가 나옵니다.

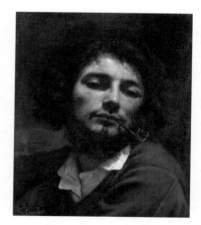

1 파이프를 문 남자 | 쿠르베 | 1848~1849년

2 오르낭의 매장 | 쿠르베 | 1849∼1850년

　19세기 중반, 개혁에 실패한 프랑스는 불경기를 맞게 됩니다. 서민들과 노동
자들의 생활은 어려워졌고, 그들은 현실을 외면하는 정치인들에게 불만을 갖게
되었습니다. 그 후 몇몇 화가들은 과거에서 벗어나 지금의 현실을 그대로 알리
는 그림을 그리기 시작하였습니다. 이른바 19세기 사실주의 시대입니다.

　사실주의 시대를 연 프랑스 화가 귀스타브 쿠르베[1]가 그린 「오르낭의 매장」[2]
을 먼저 볼까요? 어떤가요? 지금 보기에는 그다지 특이한 점이 없어 보입니다.
하지만 그때 분위기는 그렇지 않았습니다. 이 그림이 1850년 파리 살롱^{salon}에
서 발표되자마자 비평가들은 쿠르베와 그의 그림을 몹시 비난하기 시작하였습
니다.

　이유는 이렇습니다. 그려야 할 아무런 이유가 없는 평범한 내용을 왜 이렇게
크게 그렸냐는 것이었죠. 한마디로 추하다는 것입니다. 사실 이전 그림들을 보

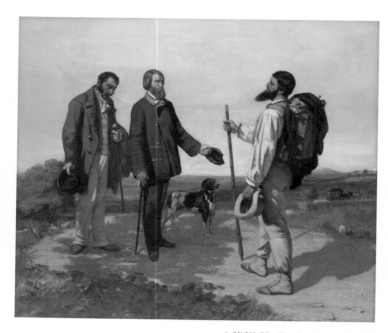

3 안녕하세요, 쿠르베 씨 | 쿠르베 | 1854년

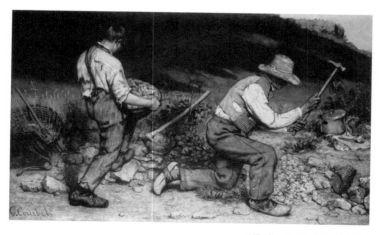

4 돌 깨는 사람들 | 쿠르베 | 1849년

5 시장에서 돌아오는 플라지의 농부들 | 쿠르베 | 1850~1855년

면 신화 속 한 장면이나 역사적 사건들, 다시 말해 특별한 소재를 엄선해 그림을 그렸습니다. 그런데 쿠르베는 어디서나 볼 수 있는 시골의 초라한 장례식 장면을 높이 3m, 너비 7m의 크기로 그렸습니다. 평론가들은 정말 황당하다는 반응이었죠.

하지만 쿠르베의 생각은 달랐습니다. 오히려 인기 화가였던 신고전주의의 앵그르나 다비드의 그림들이 허황한 꿈이나 거짓을 그린 현실도피라고 생각한 것이죠. 쿠르베는 꾸밈이 없는 현실을 그리는 것이 중요하다고 생각했습니다. 그가 그린 「안녕하세요, 쿠르베 씨」[3], 「돌 깨는 사람들」[4], 「시장에서 돌아오는 플라지의 농부들」[5] 등을 보면 제목조차 평범하다는 것을 알 수 있습니다.

1855년에는 프랑스 파리에서 국제 박람회가 열렸습니다. 세계적인 행사였죠. 그런데 쿠르베의 그림은 전시를 거부당합니다. 하지만 그는 거기서 물러서

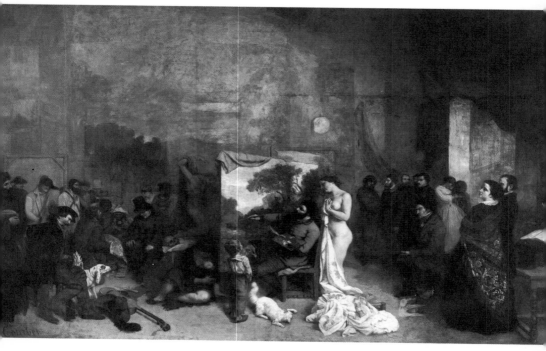

6 화가의 아틀리에 | 쿠르베 | 1854~1855년

지 않았습니다. 후원자였던 브뤼아스의 도움으로 박람회장 맞은편에 공간을 마련해 '사실주의 전시관'이라는 간판을 걸고 개인 전시를 하게 되죠. 그리고 「화가의 아틀리에」6를 전시했습니다. 높이 3.5m, 너비 6m의 이 그림 가운데는 누드모델과 쿠르베 자신을 그려 놓았고, 오른쪽에는 파리의 부유층들, 왼편에는 서민들의 모습을 그려 놓았습니다. 쿠르베는 이 그림을 통해 그 시대 파리의 양극화된 사회상을 보여 주고 싶었던 것입니다. 결국 쿠르베는 이 전시를 통해 많은 서민에게 용기를 주었으며, 자신과 사실주의도 알리는 계기를 만들었습니다.

다음은 사실주의를 대표하는 또 다른 프랑스 화가 오노레 도미에의 작품

7 3등 열차(메트로폴리탄 미술관 버전) | 도미에 | 1862~1864년

「3등 열차」⁷를 볼까요? 어두운 3등 열차 안에서 고단한 모습으로 앉아 있는 서민들의 모습이 보이십니까? 허공을 멍하니 응시하고 있는 노인과 졸고 있는 소년, 그 뒤에는 마주 보고 있으면서도 하나같이 무표정한 얼굴을 하는 승객들이 보입니다. 도미에는 프랑스의 부패한 권력과 부르주아 계층에 의해 소외당한 서민들의 현실에 관심이 많았습니다. 그래서 현실 비판적인 그림을 그리다 옥살이를 하기도 한 화가입니다.

19세기 사실주의는 그 후 풍경화로 옮겨 가기도 합니다. 바르비종파라 불리는 화가들은 도시를 떠나 순수한 자연이 있는 바르비종의 숲에서 살면서 자연의 모습을 있는 그대로 그려 낸 따뜻한 감동을 주는 많은 작품을 남겼습니다. 그리고 이런 사실주의 그림들은 후세 작가들에게 생각의 자유로움을 주었고, 인상주의가 생겨나는 계기가 되었습니다.

Jean-Baptiste-Camille Corot(1796~1875)

카미유 코로

자연과 인간의 조화를 그리다

우리 모두 풍경화에 익숙하죠? 아마 미술 시간에 풍경화 한 번쯤 그려 보지 않은 사람은 없을 테고, 누구나 아름다운 풍경을 휴대폰이라도 꺼내 사진에 담아 보려고 합니다. 그만큼 자연의 아름다움은 우리에게 친숙하고, 미술에서도 풍경화를 빼놓을 수는 없겠죠.

하지만 이 풍경화라는 것의 역사가 그리 길지는 않습니다. 물론 고대부터 그려지긴 했습니다만, 단지 그림의 배경으로 사용되었던 것이죠. 그 이유는 중세에만 해도 자연은 일종의 두려움의 대상이었기 때문입니다. 지금처럼 정화되지 않은 숲과 강은 야생의 세계였고, 언제 어떤 무서운 일이 벌어질지 모를 공간이었습니다. 심지어 중세에는 죄인들을 깊은 산중에 풀어놓는 것이 형벌이기도 했답니다. 최소한 그때의 자연은 지금처럼 아름다움의 세계는 아니었던 것이죠.

「강이 있는 풍경」[1]은 21살의 레오나르도 다 빈치가 1473년 8월 5일에 그린 것입니다. 꼼꼼한 다 빈치 성격 덕분에 그 정확한 날짜를 알

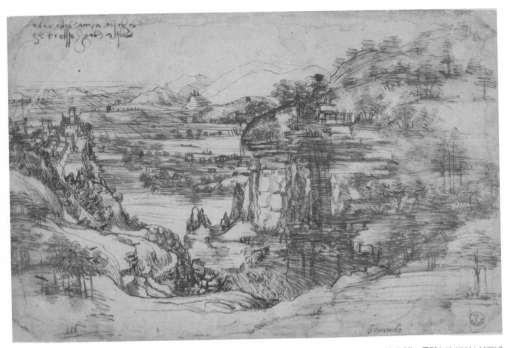

수 있죠. 그런데 자세히 보시죠. 이 소묘는 피렌체 근처의 아르노 계곡의 모습을 그린 것인데 사람이 전혀 등장하지 않습니다. 순수 자연만이 그려진 것이죠. 그렇습니다. 순수 풍경화입니다. 단순한 소묘라 널리 알려지지는 않지만, 역시 다 빈치는 풍경화에서도 선구자 중 한 사람이었던 것입니다.

　그 후 서서히 자연은 그림의 배경만이 아니라 그 자체가 주인공이 되기 시작합니다. 다음 그림은 최초의 순수 풍경화로 알려진 독일의 알브레히트 알트도르퍼가 1520년경에 그린 「뵈르트성이 있는 다뉴브 풍경」²입니다. 이 그림은 레겐스부르크 근처의 뵈르트성 주변의 풍경을 그린 것인데, 그 경치가 매우 아

2 뵈르트성이 있는 다뉴브 풍경 | 알트도르퍼 | 1520~1525년

름답게 보입니다. 크고 멋진 나무와 파란 하늘 그리고 멀리는 성도 보이죠. 그림은 마치 동화의 세계처럼 따뜻합니다. 이제 자연은 더 이상 두려움의 대상이 아닙니다.

그 후 풍경화는 발전을 거듭하면서 낭만주의와 사실주의 등을 거쳐 사람들에게 최우선으로 걸어 놓고 싶은 그림으로 자리매김합니다. 그리고 19세기 미술사에서 풍경화가 하면 빼놓을 수 없는 인물인 프랑스 화가, 장 밥티스트 카미

유 코로가 등장합니다.

그의 풍경화의 인기는 대단했습니다. 평생 3천 점 정도를 그린 코로의 작품이 미국에만 10만 점이 있다는 소문이 나돌 정도였습니다. 게다가 그는 거절을 못 해 친구들이 비슷하게 그린 작품을 들고 찾아오면 스스로 자신의 서명을 넣어 주었다고 하니, 그것도 이해하기 힘듭니다. 스스로 위작을 방조한 셈이니까요.

코로의 대표작인 「모르트퐁텐의 추억」³을 볼까요? 한눈에도 아름다움에 반하게 되는 이 작품은 코로가 중시했던 세 가지가 포함된 완벽한 구성입니다. 그

중 첫 번째로 오른편에 있는 울창한 나무로 막혀 있는 공간과 왼편에 있는 앙상한 가지, 그리고 호수와 하늘로 이어지는 열린 공간을 꼽을 수 있습니다. 두 번째는 왼편에 열매를 따는 여인과 아이들을 그려 놓아 자연과 인간의 조화를 표현하였으며, 마지막으로는 흐릿하게 비치는 호수와 대기를 그려 넣어 그림을 서정적으로 완성한 것입니다. 코로의 아름다움이 고스란히 드러난 이 작품을 나폴레옹 3세가 구매하였고, 현재는 루브르 박물관이 소장하고 있습니다.

코로는 부유하고 다정한 부모 밑에서 자랐습니다. 그리고 든든한 아버지의 뒷받침으로 화가의 길로 들어서게 되죠. 그의 스승 미샬롱과 베르탱은 코로에게 자연을 이해하는 법을 알려 주었고, 코로는 그림을 위해 이탈리아로 여행을 떠납니다. 그 후 그의 그림 여행은 평생을 통해 이어지게 되죠.

「클라우디우스 수도교가 있는 로마 평야」[4]와 같은 작품들은 29살에 첫 이탈

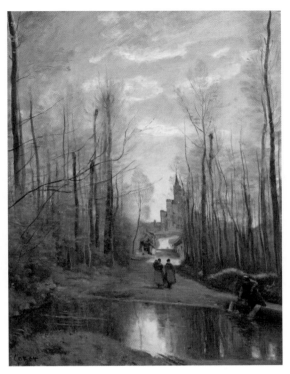

5 마리셀의 교회, 보베 부근 | 코로 | 1866년

리아 여행에서 그려진 것입니다. 코로는 서서히 자신의 스타일을 만들어 갑니다. 그만의 따뜻하고 서정적인 풍경화들이죠.

1866년 코로는 오랜 친구 바댕이 살고 있는 보베에 들르게 되는데, 그때 좋은 소재를 발견합니다. 그가 그린 「마리셀의 교회, 보베 부근」[5]을 보면, 먼저 눈에 띄는 것은 막 이파리가 피어나는 포플러나무들과 그 밑의 작은 초목 그리고 이어진 길입니다. 그다음 코로는 몇몇의 사람들을 그려 넣어 자연과의 조화를 보여 주고, 하늘에 떠다니는 구름과 교회를 그려 넣어 고요함에 경건함까지 표

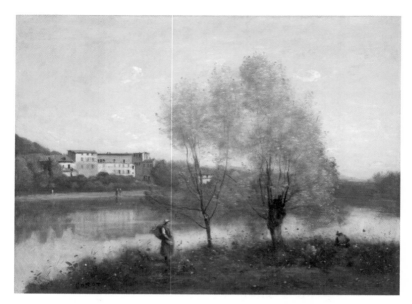

6 빌 다브레 | 코로 | 1865년경

현하였습니다. 그는 잊지 않고 전경에 물과 물에 비치는 잔잔한 풍경도 그려 서정적으로 이 그림을 마무리했습니다.

특히 코로는 강한 색상을 절대 사용하지 않았고 색의 경계를 흐릿하게 표현하여, 보면 볼수록 마음이 편해지는 자신만의 풍경화를 그렸습니다. '코로는 신고전주의를 계승했다', '사실주의 풍경을 주로 그린 화가이다', '인상주의의 선구자다'라는 평을 받지만 다양한 평에서 알 수 있듯 그를 규정하기란 어렵습니다.

분명한 것은 코로는 사람의 마음을 안정시키는 풍경화를 평생 동안 3천 점 이상 완성하였다는 것이고, 그가 살았을 때뿐만 아니라 죽은 후에도 작품의 인기는 시들지 않았다는 것입니다. 그리고 앞에서 언급했듯이 코로는 자신을 흉내 낸 수많은 위작에까지 스스로 서명을 해 주었습니다.

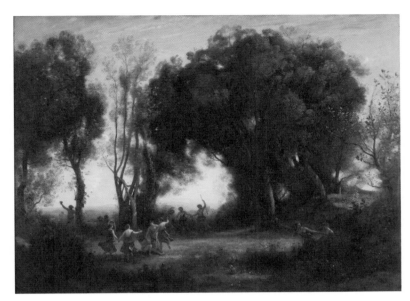

7 **아침: 요정들의 춤** | 코로 | 1850년

혹시 코로는 자신의 이름이 미술사에 남겨져야 한다는 생각보다 자신의 스타일인 평화로운 풍경화들이 세상 널리 퍼져야 한다고 생각했던 것은 아닐까요?

| '풍경화의 왕', 카미유 코로

그의 작품에서도 드러나듯이 코로는 실제로도 친절하고 관대하며 소박한 성격의 소유자였다. 안개가 낀 듯 희미하고 시적으로 표현된 풍경화로 19세기 미술사에 큰 획을 그었는데, 그는 야외로 나가 자연을 관찰하고 그곳에서 느끼는 감정적 반응을 그대로 그림에 담는 외광파(pleinairism)의 주창자로서, 후에 인상주의의 개척자인 클로드 모네와 자신의 제자였던 카미유 피사로에게도 많은 영향을 끼치기도 했다.

8 **자화상** | 코로 | 1835년

DAY
053

Jean-François Millet(1814~1875)

장 프랑수아 밀레
고흐의 마음을 사로잡다

먼저 빈센트 반 고흐의 「씨 뿌리는 사람」[1]을 보실까요? 고르고 넓은 보랏빛 밭 위에 부지런히 씨를 뿌리고 있는 농부가 보이고, 저 멀리서는 큰 태양이 황홀하게 비치고 있습니다. 고흐의 그림답죠? 고흐는 소박한 농부의 일상적 모습을 그리고자 했습니다. 그리고 고흐는 이 작품 외에도 「씨 뿌리는 사람」을 여러 번 더 그렸습니다. 그런데 사실 이 그림은 그가 존경했던 한 화가의 그림을 따라 그린 것입니다. 그 화가는 바로 프랑스의 장 프랑수아 밀레입니다.

고흐는 밀레의 그림[2]을 보고 나름의 구도와 색채를 만들어 자신만의 「씨 뿌리는 사람」[3]을 탄생시켰습니다. 고흐는 이외에도 여러 번에 걸쳐 밀레 그림을 따라 그렸습니다. 고흐에게 있어서의 밀레는 감동을 주는 예술을 하는 사람이자 농민의 현실을 사실대로 그려 낸 존경하는 화가였습니다. 오늘은 고흐의 마음을 사로잡은 화가, 밀레에 관한 이야기입니다.

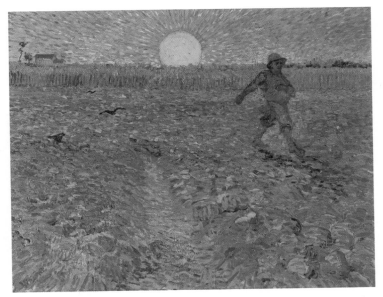

1 **씨 뿌리는 사람** | 반 고흐 | 1888년

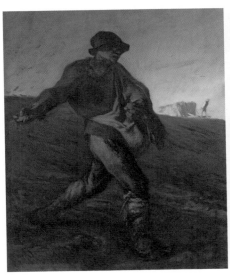

2 **씨 뿌리는 사람** | 밀레 | 1850년

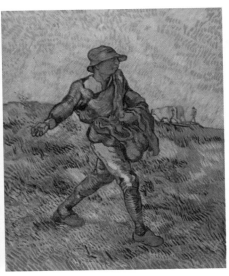

3 **씨 뿌리는 사람** | 반 고흐 | 1889년

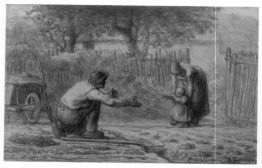

4 첫 걸음마 | 밀레 | 1858~1866년

5 첫 걸음마, 밀레 작품 모작 | 반 고흐 | 1890년

6 키질하는 사람 | 밀레 | 1847~1848년

 밀레는 프랑스 서북부 노르망디 지방에 있는 작은 마을인 그뤼시에서 태어났습니다. 그뤼시는 전형적인 농촌 마을이었습니다. 그는 어려서부터 농촌에서 자라며 직접 농사를 지었기 때문에 그에게 있어서 농사와 농부들은 매우 자연스러운 삶의 모습 그 자체였습니다. 그래서 밀레는 '농부의 화가'로도 불립니다.

 그가 농부를 주제로 처음 그림을 선보였던 것은 1848년 「키질하는 사람」[6]에서였습니다. 그 후 파리에서 활동하던 밀레는 전염병이 돌아 이를 피해 바르비종이라는 지역으로 오면서부터 본격적으로 농촌의 생활상을 담게 됩니다. 그때

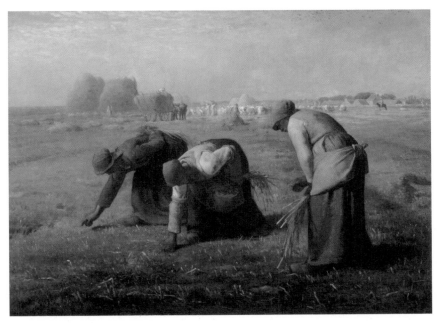

7 이삭 줍는 사람들 | 밀레 | 1857년

바르비종파라는 것이 생겼습니다. 그것은 밀레와 마찬가지로 전염병을 피해 이동한 많은 화가가 바르비종 지역의 풍경을 화폭에 담아내면서 형성된 미술 유파입니다. 흔히 자연주의라고도 하죠. 밀레는 바르비종을 대표하는 화가이지만 그의 그림에는 조금 다른 점이 있었습니다. 그가 그린 풍경화에는 늘 사람이 중심이었으니까요.

다음은 밀레의 「이삭 줍는 사람들」입니다. 너무도 유명한 그림이죠. 과거에 과자 포장지로도 사용되었을 만큼 꾸준히 사랑받는 그림입니다. 아마 그림에서 느껴지는 소박하고 따뜻한 평화로움이 그 이유인 것 같습니다. 하지만 이 그림은 사실 조금 마음 아픈 내용을 담고 있습니다. 그림의 분위기는 일하는 아낙

8 만종 | 밀레 | 1857~1859년

들을 숭고하고 평화롭게 표현하고 있지만, 사실은 추수가 끝난 밭에서 끼니를 잇기 위해 떨어진 이삭을 주우며 살아가는 가난한 이들을 그리고 있는 것입니다. 저 멀리 보이나요? 산처럼 쌓인 볏짚과 말을 타고 감시하는 감독관의 모습이? 밀레는 그들과는 대비되는 하층민을 그렸던 것입니다. 덕분에 밀레는 정치적 화가라는 오해를 받기도 하지만, 아무튼 밀레는 가난하고 비참했던 농부들의 삶을 자신만의 시각을 통해 경건하고 평화롭게 완성해 놓았습니다.

　다음은 「이삭 줍는 사람들」만큼이나 유명한 그림인 「만종」[8]입니다. 만종은 농촌의 부부가 하루를 마치며 수확한 감자를 사이에 두고, 감사의 기도를 하고 있는 장면으로 잘 알려져 있습니다. 따뜻한 노을빛 아래 종소리가 들리는 평화

9 양치는 소녀와 양떼 | 밀레 | 1863년

10 아이들에게 수프를 떠먹이는 어머니
| 밀레 | 1860년경

로운 목가적 풍경을 그려 낸 작품입니다. 그런데 이 그림도 논란에 휩싸인 적이 있습니다. 초현실주의 화가로 유명한 살바도르 달리 때문이죠. 그는 "그림 가운데 있는 것은 감자가 아니고, 아기 시체다. 그리고 농촌 부부는 가난 때문에 굶어 죽은 아기를 위해 기도하는 것이다."라고 주장했습니다. 달리다운 발상입니다. 그런데 사실은 어떠했을까요? 대부분 달리의 주장을 터무니없다고 했지만, X선 촬영 결과 관 상자 형태를 그려 넣었던 흔적이 발견되기도 했기에 정확한 진실은 알 수 없죠. 아무튼 이 「만종」은 지금껏 전 세계적으로 수많은 복제품이 만들어진, 가장 대중적인 그림이 되었습니다.

밀레의 더 많은 작품을 보면 농민의 생활을 많이 찾아볼 수 있습니다. 그리고 그는 그림을 통해 가감 없는 농촌의 모습을 사실 그대로 보여 주고 있습니다. 밀레는 말년에 명성을 얻기까지 오랜 시간 가난을 겪어야 했습니다. 그래서 그는 언제나 농민들에게 애착 어린 시선을 가졌고, 그런 마음 덕분에 가난한 농촌의 모습을 그토록 아름답고 평화롭고 경건하게 표현할 수 있었던 것 같습니다.

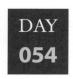
Gustave Moreau(1826~1898)

귀스타브 모로

열린 상상으로 세상을 그린 상징주의의 선구자

"사람들은 항상 자신이 모든 것을 알고 있다고 생각하지만, 사실은 아무것도 알지 못했음을 나중에야 깨닫는다. 나는 눈앞에 보이는 것을 믿지 않는다. 단지 나 자신의 내적 감정만이 확실한 것으로 생각한다." 라고 말한 화가가 있습니다.

때는 19세기 중엽. 전통을 중시하던 아카데미즘 화가들은 정해진 형식에 따른 그림을 그리고 있었으며, 사실을 중시했던 쿠르베, 밀레 등은 있는 그대로의 풍경을 화폭에 옮기고 있었습니다. 또한 모네, 르누아르 등의 인상주의 화가들은 눈앞에 보이는 순간의 빛을 그리고 있었는데, 이때 프랑스의 귀스타브 모로[1]는 홀

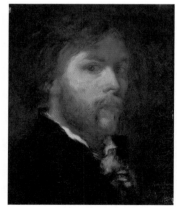

1 자화상 | 모로 | 1850년경

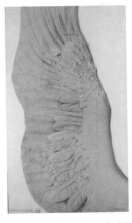

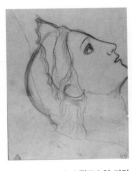

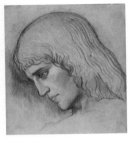

2 스핑크스의 날개
| 모로 | 1860년경

3 스핑크스의 머리
| 모로 | 1860년경

4 오이디푸스의 머리
| 모로 | 1860년경

로 내면의 모습을 그리려고 시도하고 있었던 것입니다.

눈앞의 모습은 단번에 인식되지만 마음의 모습은 차분히 정리해야 하듯 모로는 한 점의 그림을 그리기 위해 차근차근 생각을 정리해 갑니다. 먼저 날개[2]입니다. 곧게 뻗은 날개, 날갯짓을 하는 날개 등을 깃털 하나하나 섬세하게 그려 보고 있습니다. 다음은 여인의 얼굴[3]입니다. 이와 같은 얼굴의 그림을 여러 장 그려 가며 미묘한 표정 차이를 구분해 봅니다. 이제 남자의 표정[4]까지 여러 번 그려 본 후 모로는 준비된 이야기를 한 점의 그림으로 옮깁니다.

모로의 완성된 그림이 바로 「스핑크스와 오이디푸스」[5]입니다. 험준한 산과 절벽이 보이고, 그림의 바닥 부분에는 스핑크스가 잡아먹은 사람도 보입니다. 그런데 좀 이상합니다. 사람을 잡아먹으려는 스핑크스의 눈빛은 사랑을 고백하는 여인 같고, 단호한 표정을 한 오이디푸스도 몸을 살짝 뒤로 뺀 것을 보면 마음이 흔들리는 것으로 보입니다. 그림은 마치 판타지 소설 속의 사랑 장면처럼 신비롭습니다.

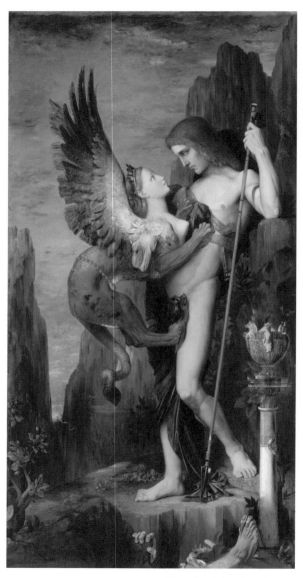

5 스핑크스와 오이디푸스 | 모로 | 1864년

스핑크스와 오이디푸스의 이야기를 아십니까? 야수 스핑크스는 테베의 바위 산에 살면서 지나가는 사람들에게 수수께끼를 냅니다. 그리고 풀지 못하는 사람들을 잡아먹습니다. 이때 용감한 오이디푸스가 나섭니다. 역시 스핑크스는 수수께끼를 냅니다. "아침에는 네 발이고, 낮에는 두 발이고, 밤에는 세 발인 것은 무엇이냐?"

오이디푸스는 현명하게 "사람"이라고 대답하죠. 어릴 때는 기어 다니고, 커서는 두 발로 걷고, 노인이 되면 지팡이가 필요한 사람…. 당황한 스핑크스는 절벽에 몸을 던져 죽게 되고, 오이디푸스는 테베의 영웅이 되고 왕이 됩니다.

이렇듯 모로는 어떤 이야기를 자신의 상상을 통해 완전히 재구성하였습니다. 상상의 세계에 관심이 많았던 이 화가는 후에 상징주의와 초현실주의 화풍의 기반이 되었으며, 20세기 회화를 여는 데 큰 역할을 하였습니다.

다음은 모로가 그린 「환영」입니다. 이것은 신약성서의 마태복음과 마가복음에 나오는 이야기를 그린 것입니다. 살로메가 의붓아버지 헤롯왕의 생일을 맞아 그 앞에서 춤을 춥니다. 기쁜 헤롯왕은 살로메에게 무슨 소원이든 다 들어준다는 약속을 하죠. 그러자 살로메는 어머니 헤

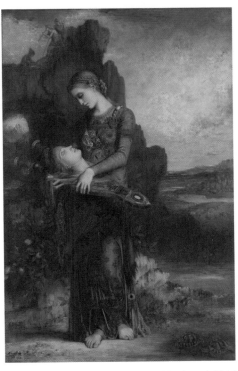

6 오르페우스 | 모로 | 1865년

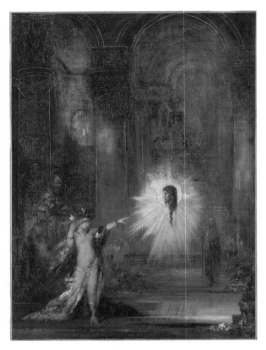

7 환영 | 모로 | 1875년

로디아와 의논한 후 왕에게 말합니다. "저는 세례 요한의 목이 필요합니다."

헤롯은 성자(聖者)처럼 여겨지는 세례 요한을 죽여야 함에 당황했지만, 약속을 어길 수 없어 결국 세례 요한을 참수하여 그의 목을 딸에게 줍니다. 그림 중앙에는 목이 잘린 세례 요한이 있는데 후광이 비치는 그의 목에서는 피가 흐르며, 살아 있는 듯 살로메를 노려봅니다. 살로메 역시 그를 가리키며 마주 보는데, 이것이 현실인지 환상인지 구분이 되지 않습니다. 그림 뒤로는 어둡게 보이는 헤롯왕과 헤로디아도 마찬가지입니다. 분명한 것은 이 작품은 사람들에게 관능, 공포, 환상 등 동시에 여러 가지 느낌을 준다는 것입니다.

이 작품이 발표되자 사람들은 경탄했습니다. 그것이 현실인지 꿈인지 환상인지 아무튼 무척 새로웠던 겁니다. 모로가 "나는 보이는 것을 다 믿지 않는다. 느껴지는 것만을 믿는다."라는 말을 했다고 해서 그가 어떤 고립된 사고를 가졌다고는 보이지 않습니다. 오히려 그는 그런 생각을 바탕으로 더 열린 상상을 할 수 있었던 것 같습니다.

그 좋은 예가 스승으로서의 모로입니다. 그는 프랑스 국립 미술학교에서 교수로 지냈는데, 그때 다른 교수와는 달리 학생들에게 전통에 구애받지 말고, 자신의 개성에 맞는 그림을 그리도록 권유했습니다. 특히 유명한 제자로는 앙리 마티스가 있죠. 야수파의 대표 화가로 불리며 사람을 녹색으로 또는 파랑으로 표현하고, 색채의 혁명을 일으켰던 화가 마티스. 그의 눈을 뜨게 해 준 사람도 바로 모로였습니다.

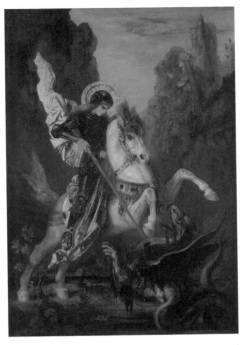

8 성 게오르기우스와 용 | 모로 | 1889∼1890년

사람들은 때로 눈앞의 모습에 현혹되어 본질을 놓칠 때가 있습니다. 그리고 그땐 자기 생각만이 옳은 것이라는 착각에 빠지기 쉽죠. 가끔은 모로처럼 눈을 감고 자신 속에서 진실을 찾아보는 것은 어떨까요?

▎상징주의를 선도한 귀스타브 모로

신화적이고 신비한 주제를 다루는 상징주의(symbolism)는 낭만주의와 사실주의를 초월하여 일반적인 사실에 작가의 내면 세계를 반영하고 이에 주관적인 요소들을 접목시켜 풀어낸다. '상징주의 미술의 선구자/아버지'로 불리는 모로는 상징주의라는 말이 생기기 전에 이미 자신만의 방식으로 종교적인 관념이나 신화 이야기 등을 개인만의 꿈과 상상의 세계로 독창적으로 표현했다.

Henri Fantin-Latour(1836~1904)

앙리 팡탱라투르

섬세하고 세련된 초상화와 정물화의 귀재

1870년 하나의 멋진 그림이 완성됩니다. 이 그림은 프랑스의 아방가르드$^{avant-garde}$를 이끄는 사람들의 모임을 그린 것입니다. 당시 프랑스 미술은 원근법, 균형 잡힌 구도, 이상적인 주제와 명암 등을 표현하는 것이 그림의 정석이라고 생각하였습니다. 그런데 이 무리는 이런 기존의 상식을 강하게 거부하였습니다. 그들은 눈에 보이는 그 순간의 장면과 색을 그대로 표현하려고 하였습니다. 바로 인상주의가 탄생한 것입니다.

이 그림은 이러한 인상주의자들의 활동과 혁신성을 알아보고 그려진 것입니다. 앙리 팡탱라투르[1]

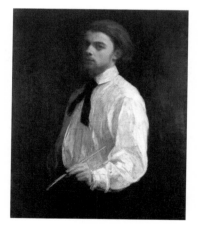

1 자화상 | 팡탱라투르 | 1859년

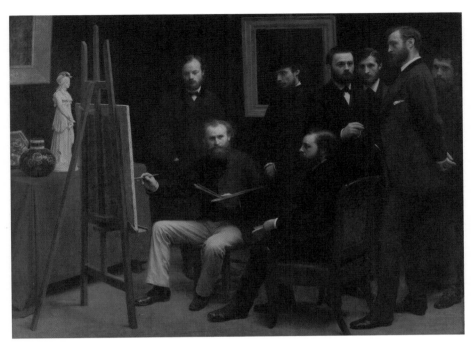

2 바티뇰의 아틀리에 | 팡탱라투르 | 1870년

가 그린 이 작품은 「바티뇰의 아틀리에」[2]입니다. 바티뇰은 인상주의자들이 주로 모여 살던 거리를 말합니다. 그들은 낮에는 그림을 그리고 밤에는 게르브와라는 카페에 모여 미술의 새로운 방향에 대하여 이야기하곤 했습니다. 에두아르 마네가 이 모임의 지도자 역할을 하고 있었는데, 그림을 보면 앉아서 붓을 들고 있는 사람이 바로 마네입니다. 또한 이 그림 속에는 클로드 모네, 오귀스트 르누아르, 프레데리크 바지유 등 인상주의 화가들이 그려져 있고, 그들과 자주 어울렸던 소설가 에밀 졸라도 등장합니다.

그림을 그린 팡탱라투르는 인상주의자로 활동한 것은 아니었지만 그들의 혁신적인 생각을 지지했고, 또한 그들을 존경하였습니다. 이 집단 초상화는 현재 팡탱라투르가 그린 것 중 가장 유명하고 중요한 작품으로 여겨집니다.

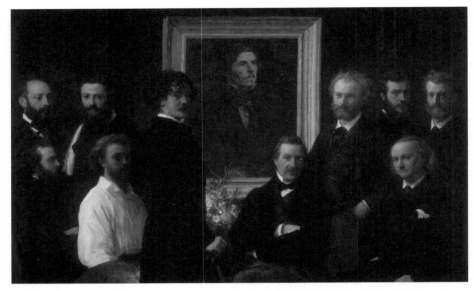

3 **들라크루아에게 보내는 경의** | 팡탱라투르 | 1864년

그의 또 다른 집단 초상화 「들라크루아에게 보내는 경의」[3]도 빼놓을 수 없는 그림이죠. 1864년 완성된 이 그림은 외젠 들라크루아의 죽음을 애도하기 위해 그가 그린 작품입니다. 팡탱라투르는 어릴 적 부터 고전 작품을 모사하면서 그림을 공부했 고, 쿠르베의 제자로서 사실주의의 영향도 받 았으며 인상주의 화가들에게서도 영향을 받 았습니다. 그러면서도 그는 낭만주의 화가인 들라크루아의 작품으로부터 많은 영감과 창 의성의 영향을 받았죠. 그래서 작품의 제목 도 「들라크루아에게 보내는 경의」입니다. 이 작품에서 그는 그림에 자신의 모습까지 넣어 가면서 진정으로 들라크루아에 대한 존경의

4 **샤를로트 뒤부르그** | 팡탱라투르 | 1882년

5 뒤부르그 가족 | 팡탱라투르 | 1878년

마음을 담았습니다. 앞쪽 흰옷을 입은 사람이 바로 팡탱라투르입니다.

　팡탱라투르의 초상화는 당시 유행하던 다른 초상화처럼 화려하고 장황하진 않았습니다. 하지만 그의 초상화는 세련되

면서도 조형적 우수함을 담은 그림들이었습니다. 특히 그는 모델 내면의 성격까지 섬세하게 표현하고 있습니다.

　「샤를로트 뒤부르그」[4]는 그의 처제를 그린 그림입니다. 꽉 다문 입술과 냉정한 시선에서 그녀의 다부지고 강인한 성격을 예상할 수 있습니다. 외출하려는 듯 모자와 레이스가 달린 외출복, 그리고 붉은 부채까지 그 모든 것이 안정적이면서도 조화롭게

6 독서하는 여인 | 팡탱라투르 | 1861년

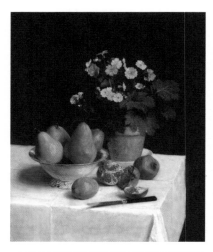

7 정물화: 달맞이꽃, 배와 사과 | 팡탱라투르 | 1866년

표현되어 있습니다.

　많지는 않지만 그의 다른 초상화에서도 그의 뛰어난 실력을 느낄 수 있습니다. 「뒤부르그 가족」[5]과 「독서하는 여인」[6]은 화가가 주변 인물들을 그린 작품들입니다.

　팡탱라투르는 초상화가로 활동하였지만, 사실 그를 유명하게 했고 돈벌이가 되었던 것은 정물화였습니다. 팡탱라투르는 꽃과 과일 등의 정물들을 생생하고 아름답게 표현할 수 있는 특별한 재능을 갖고 있었습니다. 그의 그림 속 꽃들은 화려한 아름다움을 뿜내고 있고 과일들은 언제나 달콤한 향기와 과즙을 뿜어낼 듯한 싱그러움을 느끼게 합니다.

　특히 그의 정물화는 고전적인 표현 요소를 갖고 있었고 그로 인해 대중들에게 사랑을 받았지만 한편으로는 사물의 아름다움만을 표현하고 특별한 의미를 부여하지 않는, 즉 순수하게 있는 그대로를 바라보는 현대 미술적인 모습도 담고 있습니다. 화병에 꽂힌 꽃들과 탐스러운 과일의 화사함과 달콤함이 온 집안을 향기롭게 해 줄 것 같지 않습니까?

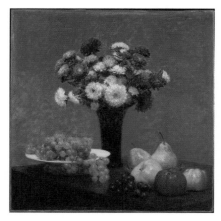

8 탁자 위의 꽃과 과일 | 팡탱라투르 | 1868년

9 **백장미의 정물화** | 팡탱라투르 | 1870년

팡탱라투르는 초상화와 함께, 꽃과 과일 등의 정물을 그린 화가로 기록되어 있습니다. 그는 고대 거장의 화풍을 연구하며 고전적인 요소도 받아들였고, 19세기 후반 아방가르드와 교류하면서 혁신적 시도도 받아들였던 화가입니다. 그는 한 가지 성향이 아닌 낭만주의, 상징주의 등을 아우르는 다양한 성격을 보여주는 훌륭한 작품들을 남겼습니다. 어쩌면 팡탱라투르야말로 진정 유연한 사고와 태도를 가진 혁신적 화가가 아니었던가 하는 생각해 봅니다.

아방가르드는 무엇일까?

아방가르드는 전투 중 맨 앞 열을 맡는 부대인 '전위대'를 뜻하는 프랑스어에서 비롯되었으며, 예술계에서는 기존의 관습이나 고정관념을 탈피하기 위한 도전적이고 급진적인 예술 경향이나 운동을 의미한다. 사진과 녹음이라는 혁신적인 기술의 등장으로 새로운 시대를 맞이하게 된 예술가들이 그에 따른 새로운 예술을 추구하며 20세기 초에 프랑스와 독일을 비롯한 유럽과 미국 등에서 확산되었다.

Impressionism(1860~1880)

인상주의

현대 미술의 포문을 열다

어릴 적 다니던 초등학교에 다시 가 보곤, '운동장이 저렇게 작았었던가?' 하는 생각이 든 적이 있습니다. 여러분도 저와 비슷한 경험이 있나요? 이유는 그때의 시각과 지금의 시각이 달라서겠죠. 이렇듯 우리는 무엇을 볼 때 언제나 같은 시각으로 보지는 않습니다. 때에 따라 그 순간 감정과 상상력에 따라 제각기 보게 됩니다. 하지만 이렇듯 다양한 관점이 동시에 존재할 수 있다는 것을 알면서도 우리는 무심코 지금 자신의 눈에 비친 것만이 옳다는 착각을 하기 쉽습니다. 그리고 이러한 시각들이 집단화되면 사회적 고정관념이 생기기도 하죠. 19세기 중반 프랑스 미술계가 그랬습니다. '그림이란 이래야 한다.'라는 사회적 고정관념이 있었습니다.

알렉상드르 카바넬의 「비너스의 탄생」[1]이 좋은 예입니다. 그때는 이렇게 그려야 했습니다. 아카데미즘에 따라 이상적 아름다움만을 추구하여야 했습니다. 당연히 이에 대립하고 독창적인 그림을 그린다는 것

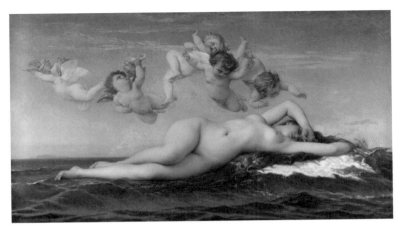

1 **비너스의 탄생** | 카바넬 | 1863년

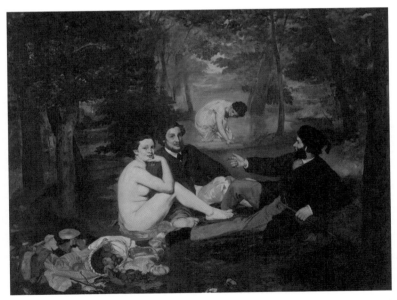

2 **풀밭 위의 점심 식사** | 마네 | 1863년

은 상상하기 힘든 일이었습니다. 자칫하면 화가로서 매장되는 일이었죠. 이때 용감한 화가 한 명이 등장합니다. 에두아르 마네입니다. 1863년 마네는 그림 한 점을 발표하여 당시 프랑스 미술계를 발칵 뒤집어 놓았습니다.

바로 그 그림은 「풀밭 위의 점심 식사」[2]입니다. 아카데미즘 그림에 익숙해 있던 사람들의 눈에 비친 이 그림은 입에 올리기 힘들 정도의 불경스러운 그림이었습니다. 대낮에 벌거벗은 여인들과 어울려 풀밭에서 식사를 즐기는 신사들은 누구고, 저 여자들은 누굴까요? 알면서도 쉬쉬하던 당시의 사회상을 적나라하게 드러낸 그림입니다. 깜짝 놀란 신문들은 대서특필하였고, 참지 못한 시민들은 이 부끄러운 그림을 훼손하려 하였을 정도였습니다. 지금도 이 일은 미술 역사상 가장 충격적이면서도 중요한 사건으로 기록되어 있습니다. 그런데 이 사건으로 용기를 얻은 사람들도 있었습니다. 모네, 르누아르, 바지유 등을 비롯한 젊은 화가들입니다. 그들은 새로운 그림들을 표현하고 싶었지만, 차마 그러지 못했습니다. 그림에 관한 고정관념 때문이죠. 그런데 마네의 그림은 그들에게 새로운 가능성을 열어 준 계기가 되었던 것입니다. 그들에게 마네는 당연히 영

3 생타드레스의 정원 | 모네 | 1867년

4 꽃과 과일이 있는 정물 | 모네 | 1869년

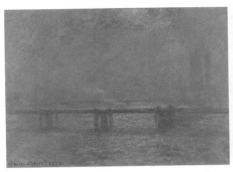

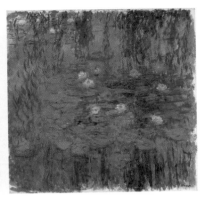

5 채링 크로스 다리, 템즈강 | 모네 | 1903년

6 청색 수련 | 모네 | 1916~1919년

웅이었고 새로운 길을 열어 준 고마운 사람이었습니다. 그리고 그 자신감은 후에 인상주의라는 커다란 미술 역사를 만들어 내었습니다.

그렇다면 인상주의 화가들은 그 후 어떤 그림을 그렸을까요? 인상주의 대표 화가 모네의 초기 작품들[3~4]과 후기 작품들[5~6]을 볼까요?

보시는 것과 같이 초기 작품들은 큰 특징이 없습니다. 고정관념에 여전히 구속되어 있었던 것이죠. 하지만 후기로 갈수록 개성이 넘치는 작품으로 변해 갑니다. 인상주의 시각이 반영되기 시작한 것입니다.

모네는 특히 변하는 빛에 특별한 관심을 두고 있었습니다. 그래서 같은 장소의 풍경을 시간과 날씨에 따라 여러 장으로 나누어 그리는 작품을 많이 하였습니다. 대표적으로 그의 연작인 「런던 국회의사당」[7]이 있습니다.

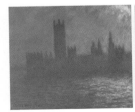
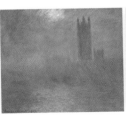
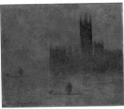
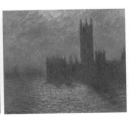

7 런던 국회의사당 연작 | 모네 | 1903~1904년

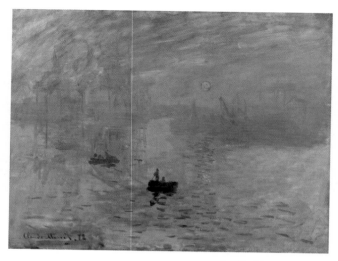

8 인상, 해돋이 | 모네 | 1872년

그리고 모네의 빼놓을 수 없는 작품인 「인상, 해돋이」[8]는 '인상주의'라는 말을 만들어 낸 작품으로 유명합니다. 모네가 르아브르 항구에서 떠오르는 태양과 그때의 풍경을 빠른 손놀림으로 그린 이 작품이 전시되었을 때 비평가 루이 르로이는 인상만 슬쩍 그려 놓은 작품이라며 혹평하게 됩니다. 그 후 '인상주의'라는 용어가 만들어지게 된 것이죠.

인상주의의 다른 화가 르누아르의 작품[9~10]도 볼까요? 르누아르의 작품 또한 시간이 지나면서 자신만의 특별한 감각이 드러나기 시작합니다.

르누아르는 그림은 즐거워야 한다는 생각을 하고 있던 화가로 유명합니다. 이들 말고도 에드가 드가, 카미유 피사로, 알프레드 시슬레, 폴 세잔 등 많은 뛰어난 화가가 인상주의 시대에 등장합니다. 그리고 그들은 각자 개성이 넘치는 작품으로 19세기 미술계를 화려하게 장식했습니다. 그 후 한 가지 틀에 맞추어야 한다는 생각을 하고 있었던 아카데미즘 미술은 역사 속으로 사라지게 되었습니다. 표현의 자유와 개성, 다양성 등의 의미를 주었던 인상주의는 그 후 현대 미술의 시작이 되었고, 문학과 음악에까지 영향을 미치게 됩니다.

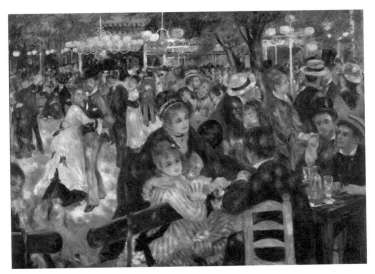

9 물랭 드 라 갈레트의 무도회 | 르누아르 | 1876년

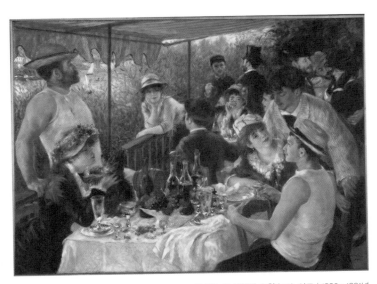

10 뱃놀이 일행의 오찬 | 르누아르 | 1880∼1881년

정물화 이야기

첫 번째로 보이는 그림은 조선 시대 그려진 「책가도」¹입니다. 책가도는 「책거리도」라고도 불리는데요, 책과 문방사우, 즉 선비들이 사용하는 물건들을 그린 그림입니다. 이 그림의 용도는 면학 분위기를 조성하는 것으로, 학문에 정진하라는 뜻에서 선비들의 방을 꾸미는 데 사용되곤 했습니다. 이런 책거리 그림은 동양의 정물화에 해당합니다. 그런데 정물화란 명칭은 아마 서양 회화에 더 어울리는 단어죠? 오늘은 정물화에 관한 이야기를 해 보려고 합니다.

지금은 흔히 볼 수 있는 정물화가 그림의 주제로서 관심을 받기 시작한 것은 꽤 늦은 시기인 17세기 네덜란드에서였습니다. 그 이유는 17세기 이전 서양의 관심사는 오직 신이었고 종교였으니까요. 16~17세기의 네덜란드는 종교개혁으로 인해 가톨릭과는 분리되었고 무역국가로서 상인들이 부를 쌓을 수 있는 사회구조였습니다. 그래서 화폐경제가 발달하였고, 부유한 시민 계급이 등장하였습니다. 그들은 자연

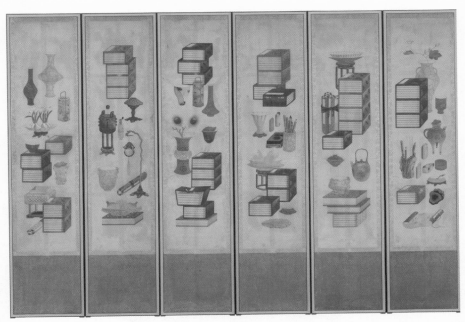

2 창턱 위의 꽃다발 | 보스하르트 | 1619년

스럽게 고급문화에 관심을 두게 되었고, 미술품의 주요 고객이 되었습니다. 결국 미술품을 사고파는 미술 시장이 만들어지게 된 것이지요. 이런 배경에서 정물화는 시작되었습니다.

여러분은 집에 어떤 정물화를 걸어 놓고 싶으신가요? 아마 여성분들이라면 꽃 그림이 가장 먼저 생각나지 않을까요? 암브로시우스 보스하르트의 아름다운 꽃 그림2~3을 볼까요? 이 당시 네덜란드의 화훼 산업은 호황기였

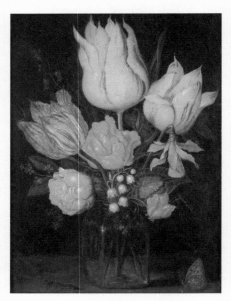

3 네모난 유리 꽃병에 있는 꽃 | 보스하르트 | 1600년대

습니다. 특히 튤립의 가격은 집 한 채 값이었다고 합니다. 이런 분위기 때문이었는지 꽃 그림은 대중들에게 큰 인기가 있었습니다.

정물화에 프랑스어로 '눈속임'을 뜻하는 트롱프뢰유^{trompe-l'oeil} 기법이란 것이 있습니다. 그것은 실제인 듯 착각을 불러일으킬 정도로 세밀히 그리는 정물화 기법을 말합니다. 「커튼이 있는 꽃 정물화」⁴를 보십시오. 커튼과 뒤의 꽃이 매우 사실적으로 그려져 있습니다. 이 작품은 기원전 5세기경 그리스 화가 제욱시스와 그의 라이벌 파라시우스의 대결에서 비롯된 그림입니다. 그 대결은 누가 더욱 살아 있는 듯한 그림을 그릴 수 있는지를 가리는 것이었습니다. 먼저 제욱시스의 포도 그림은 어찌나 사실 같았는지, 새들도 진짜 포도라 착각하고 먹으러 왔다고 합니다. 그다음 파라시우스는 자신의 꽃 그림을 제욱시스에게

4 커튼이 있는 꽃 정물화 | 반 데르 스펠트 & 반 미리스 | 1658년

보여 줍니다. 제욱시스는 파라시우스의 그림을 보기 위해 커튼을 걷게 되죠. 그런데 커튼이 걷히지 않습니다. 왜냐고요? 커튼조차 그림이었던 것이었죠. 결국 파라시우스가 한 수 위였던 건가요?

다음은 라틴어로 '공허', '가치 없음'을 의미하는 바니타스^{vanitas} 정물화[5]입니다. 해골, 시계, 촛불, 책, 꺼진 등잔, 유리잔, 연기…. 지금 나열한 이것들은 모두 삶이 일시적이고 부질없음, 즉 인생무상을 상징하는 소재들입니다. 삶의 허무가 작품 안에 존재합니다. 중세 말의 상황과 맞물려 부귀영화가 헛된 것임을 상징하고 있었던 그림입니다. 부(富)만을 좇고 있는 사람들에게 특정한 메시지를 전달하고 있는 것이죠.

이렇게 네덜란드의 시민들에게 사랑을 받던 정물화는 18세기에 프랑스의

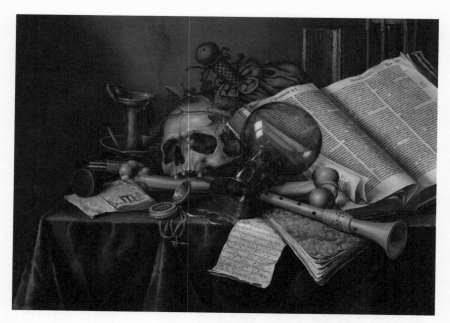

5 바니타스 – 책과 원고, 해골이 있는 정물화 | 콜리에르 | 1663년

화가 장-시메옹 샤르댕에 의해 본격적으로 제작되었습니다. 소박하면서도 정감 있는 담담한 색채로 그 시대의 생활상을 들여다볼 수 있는 작품들을 그렸죠.

정물화는 후에 19세기 인상주의 화가들에 의해 더욱 발전했습니다. 우리가 잘 알고 있는 세잔의 사과가 정물화의 계보를 잇고 있습니다. 세잔은 정물의 재현에서 벗어나 본질적인 형태를 표현하는 데 힘을 썼고 이는 현대의 큐비즘cubism에도 영향을 미쳤습니다.

그리고 정물화에는 이제 우리 시대를 담은 생활용품 또는 공산품이 그려지고 있습니다. 오늘은 정물화를 살짝 들여다보았습니다. 사물을 주제로 그려지고, 그 사물을 통해 생활과 풍습, 관심사와 역사를 이해할 수 있는 것이 바로 정물화입니다.

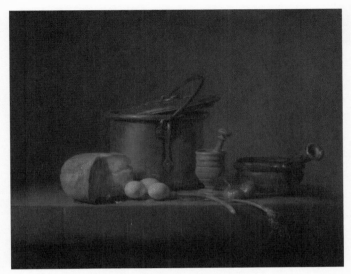

6 구리 냄비, 치즈와 달걀이 있는 정물화 | 샤르댕 | 1730~1735년

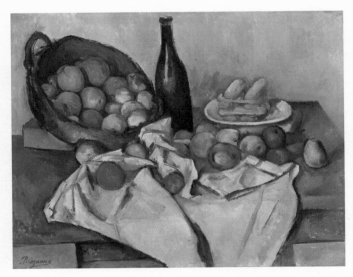

7 사과 바구니 | 세잔 | 1887~1900년

Édouard Manet(1832~1883)

에두아르 마네
선정성 논란의 주인공

논란을 계기로 유명해지게 되었고 140여 년이 지난 지금도 모든 사람들이 알고 있는 한 화가가 있습니다. 바로 에두아르 마네[1]입니다.

1863년 프랑스. 그해 파리의 미술전에는 5,000여 점의 작품이 출품되었습니다. 그런데 당시 편파적이었던 심사위원들은 젊은 작가들의 작품을 대부분 낙선시켰고 이에 분노한 젊은 화가들의 거친 항의는 파리에서 큰 사회문제로 이슈화되었습니다. 나폴레옹 3세는 어쩔 수 없이 수습책으로 낙선작 700점을 모아 그 유명한 '낙선작 전시회'를 하게 됩니다. 그러다 보니 1863년 살롱은 그 당시 대중

1 팔레트를 들고 있는 자화상 | 마네 | 1879년

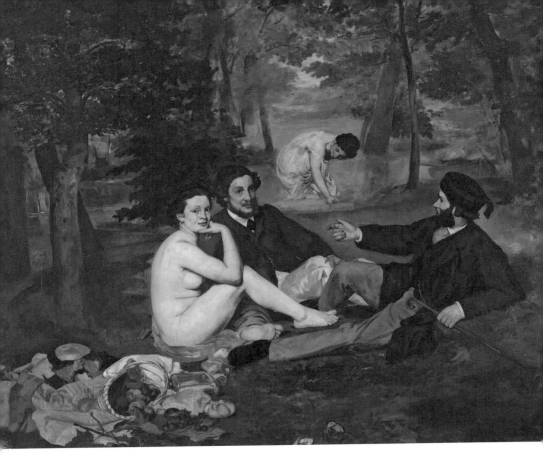

들에게 엄청난 관심을 끌게 됩니다.

이때 출품된 작품 중 하나가 바로 그 유명한 마네의 「풀밭 위의 점심 식사」[2]입니다. 이미 많이 보아서 우리에게는 충격적이지 않을 수도 있지만, 다시 한번 자세히 작품을 살펴보면서 이 그림이 그려질 당시의 모습을 상상해 보십시오. 파리 근교의 숲에서 당시 부유층으로 보이는 두 남자가 대낮에 벌거벗은 여인들과 한가로이 놀고 있습니다. 여인은 자신을 바라보는 사람을 너무도 태연하게 응시합니다. 본인으로서는 늘 있었던 상황이었던 것 같은 표정입니다.

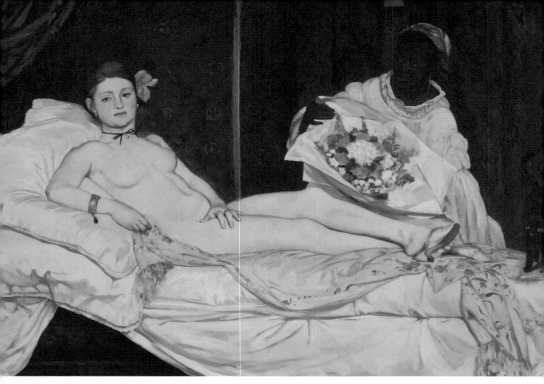

특히 마네는 인상주의를 시작한 화가입니다. 그러니까 철저히 어떤 격식이 없이 사실적으로 그렸다는 뜻입니다. 지금으로 보면 부유층 자제들의 어떤 난잡한 사진이 유출된 거나 다름없었을 것입니다. 게다가 그것이 그 품위 있다는 살롱에 걸려 있었던 것입니다.

당시 사람들은 경악하게 됩니다. 당시 대중들의 항의와 소동은 빗발쳤고 파리의 신문이란 신문에선 모조리 비난의 글이 쏟아졌으며 성난 관객들이 그림을 찢지 않도록 이 그림은 다른 그림들과는 달리 손이 닿지 않는 높은 위치에 걸린 채 전시되었습니다.

사실 마네는 이 작품을 출품하면서 엄청난 비난에 휩싸일 것을 이미 예감했

고 본인은 이 작품을 통해 살롱에서의 확실한 성공을 염두에 두고 있었다고도 합니다. 당시 출품자 가운데는 우리에게 익숙한 화가 세잔, 모네, 피사로, 시슬레 등도 있었습니다. 아무튼 이것은 근대 미술사상 다시는 찾아볼 수 없는 획기적인 사건이었고, 그 후 마네를 중심으로 한 젊은 화가들이 모여서 인상파를 형성하는 큰 계기가 됩니다.

2년 후 1865년 이미 유명해진 마네는 또 한 번 파리 시민에게 충격을 줍니다. 바로 그 유명한 「올랭피아」[3]로 말입니다. 이 작품도 엄청난 물의를 빚게 됩니다. 그림 주변에 경비를 배치했음에도 불구하고 전시회장은 욕설과 야유가 난무했고 흥분한 관객이 지팡이를 휘둘러 그림을 찢어 버리려 하는 소동까지 일어났다고 합니다.

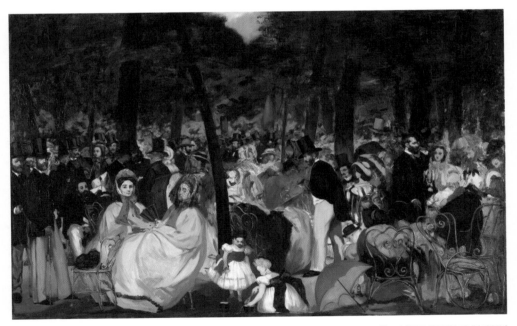

4 **틸르리에서의 음악회** | 마네 | 1862년

'올랭피아'는 그 당시 매춘부의 대명사와 같은 여자 이름인데, 작품명에서 고스란히 드러나듯이 이 그림은 고급 매춘부가 침대에서 손님을 기다리는 모습을 나타냅니다.

이 그림에도 마네의 계산들이 숨어 있습니다. 매춘부를 상징하는 머리의 꽃과 목을 둘러싼 검은 리본, 귀부인의 상징인 금팔찌, 정면을 빤히 쳐다보는 도발적인 눈빛, 그리고 문란함과 부정의 상징인 검은 고양이의 모습을 그려 넣었으니 양심에 찔린 남성 관객들이 격분하지 않을 수 없었던 것 같습니다.

이렇게 마네를 확실히 각인시켰던 「풀밭 위의 점심 식사」는 한 기증자에 의해, 그리고 「올랭피아」는 마네의 친구였던 모네의 기증으로 현재는 파리의 오르세 미술관에 전시되어 있습니다.

마네는 그 후 '인상파의 아버지'라는 별명답게 51살에 세상을 떠나기 전까지 수많은 뛰어난 명작을 남기게 됩니다.

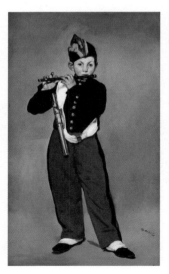

5 피리 부는 소년 | 마네 | 1866년

| 왜 마네의 누드화는 큰 비난을 받았을까?

기존의 누드모델은 고대 신화나 전설에 나오는 여신을 위주로 그리며 이상적인 아름다움을 표현했다. 사실은 관능욕을 채우려는 의도도 있지만 이는 대개 용인되었다. 하지만 마네는 「풀밭 위의 점심 식사」에서 실존 인물 빅토린 뫼랑이라는 모델 자체를 누드로, 주변의 신사들은 당시 현대적인 정장을 입은 모습으로 그려 냈다. 이러한 차이로 외설이라는 비난을 받았고 그의 그림을 훼손하려는 시도도 있었다. 당시의 향락적이고 퇴폐적인 시대상과 상류층 남자들의 이중생활이 풍자되자 나온 반응이지 않았을까?

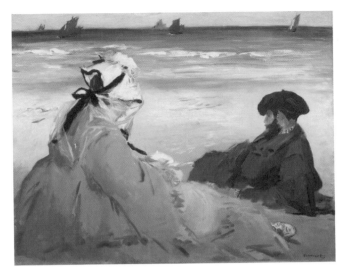

6 해변에서 | 마네 | 1873년

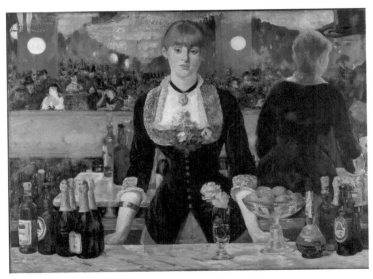

7 폴리 베르제르의 술집 | 마네 | 1881~1882년

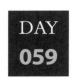
에드가 드가

뛰어난 순간 포착의 기술자

1876년에 에드가 드가가 그린 「스타」[1]라는 작품이 있습니다. 공연 도중 춤에 한껏 빠져 있는 발레리나의 모습이 매우 아름답고 동감 있게 표현된 그림으로, 특히 파스텔을 이용하여 화면 전체가 화사하게 표현된 작품입니다. 보고 있으면 마음이 편안해집니다. 그리고 발레리나의 표정을 한번 자세히 살펴보면 매우 사실적으로 그려진 것을 알 수 있습니다. 꼭 현장에서 공연을 보는 듯한 생생함을 그대로 전달해 주고 있습니다.

부유층 출신이었던 프랑스의 화가 드가는 20대부터 파리 오페라 극장에 자주 다니며 오페라 공연과 발레 공연을 즐겼습니다. 그리고 「스타」를 보면 알 수 있듯이 그의 자리는 상류층들이 많이 이용하는 박스석이었습니다. 공연을 감상하는 내내 드가는 공연 속의 한 장면 한 장면을 머릿속에 꼼꼼히 기억합니다. 그리고는 자신의 아틀리에로 가서 그 기억들을 그림으로 완성시켰습니다. 그런데 그 기억들이 어찌나 생

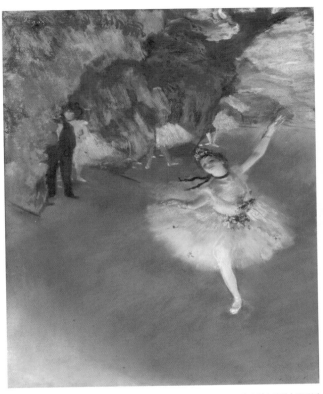

1 **스타** | 드가 | 1879년

생했던지 그의 작품들을 보면 꼭 한 장의 스냅사진을 보는 듯한 느낌이 들게 됩니다. 드가의 섬세하고 치밀한 관찰력과 묘사력을 알 수 있는 대목입니다.

드가는 발레리나들이 공연 전 연습할 때의 그림들도 많이 그렸습니다. 그 그림 속의 인물들은 저마다 다른 행동과 표정을 하고 있어, 자세히 보면 매우 흥미롭습니다. 그리고 그의 발레 작품 중에는 종종 신사들이 등장합니다. 그 이유는 이렇습니다. 당시 파리의 무용수들은 쇼걸에 가까운 존재였다고 합니다. 열

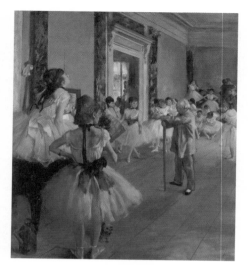

2 발레 수업 | 드가 | 1871~1874년

악한 환경에 놓인 무용수들은 공공연하게 매춘을 할 수밖에 없었고, 부유층들과의 스폰서 관계도 있었던 것입니다. 그림 속의 신사들은 바로 그런 부유층의 인물들로 추정됩니다.

파리의 은행가 집안의 장남으로 태어난 드가는 어려서부터 매우 차갑고 까다로운 성격이었습니다. 그가 싫어했던 것은 어린아이, 꽃, 강아지였다고 하니 대충 짐작이 됩니다. 또한 그는 어린 시절 어머니의 외도로 인한 충격으로 인해 노골적으로 여성을 혐오했습니다. 그래서 그는 이런 말까지 했다고 합니다.

"여자들의 수다를 들어 주느니 차라리 양 떼와 함께 있는 것이 낫겠다."

그런 그의 성격 탓으로 인해 그는 평생을 독신으로 살았고 늘 고독했습니다. 발레 공연, 경마, 오페라, 목욕하는 여인 등을 주제로 삼았던 드가는 당시 야외 풍경화를 그리는 화가들을 비꼬며 이런 말도 했다고 합니다.

"미술은 스포츠가 아니다."

하지만 그의 미술적 재능과 열정은 대단했습니다. 그림을 그리지 않을 때도 드가는 끊임없이 작품에 관한 메모를 하면서 더 나은 결과를 낳기 위해 주도면밀하게 준비하였습니다. 심지어 그는 색채에 관한 자신의 느낌까지 세세히 기록할 정도였습니다.

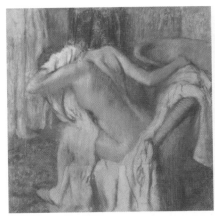

3 **목욕 후에 몸을 말리는 여인** | 드가 | 1890∼1895년 4 **머리를 빗질 받는 여인** | 드가 | 1886∼1888년

그의 몇몇 작품을 보면 꼭 잘린 듯이 보이는데 그것 또한 드가의 완벽한 계획에서 비롯된 것입니다. 그의 그림은 순간적인 감정의 표현도 아니고 사실을 보고 그대로 그린 것도 아니며, 자신이 본 순간을 기억하여 그것을 다시 과학적으로 분석하고 그들의 표정, 손짓, 몸짓 등 모든 것을 계획하여 완성한 것들입니다. 드가는 그림 그리는 것을 이렇게 표현했습니다.

"미술이란 범죄만큼이나 세심한 계획을 요구한다."

이번엔 드가의 누드화[3∼4]를 볼까요? 그는 주로 목욕하는 여인들의 누드를 그렸는데 그 특징은 그림 속의 여인들에게는 특별한 자세가 없다는 데에 있습니다. 심지어 드가는 자신의 그림이 상투적이고 개성 없는 것을 걱정했던지 모델들에게 그림을 그리는 동안 자유롭게 움직이라는 요구를 하기도 합니다. 보통은 정해진 자세를 잡고 있는 모델을 그리는데 말이죠.

드가는 "미술이란 누군가의 마음에 들 목적으로 그려서는 안 된다."라고 말하

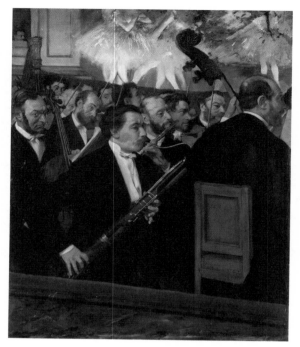

5 오페라의 오케스트라 | 드가 | 1870년경

며 자신이 느끼는 대로 그렸던 화가였습니다. 그는 자신의 눈에 비친 사람들의 이야기를 보았고 한결같이 그 이야기를 그리는 것에 솔직했던 것 같습니다.

드가는 사실 젊은 시절부터 시력이 좋지 않았습니다. 30대부터 시력이 나빠지기 시작한 드가는 말년에 이르러서는 거의 눈이 보이지 않게 됩니다. 그 후 드가의 그림에 관한 열정은 촉각을 이용한 조각으로 이어집니다. 드가의 조각품을 보고 르누아르는 「생각하는 사람」을 조각한 오귀스트 로댕보다 더 위대하다고 했습니다.

자존심이 강했고 사람들과 어울리길 싫어했던 성격으로 인해 평생 고독하게 살았던 에드가 드가. 그는 1917년 83살을 일기로 쓸쓸히 자신의 생을 마감하였습니다. 죽기 전에 이런 말을 남기면서 말이죠.

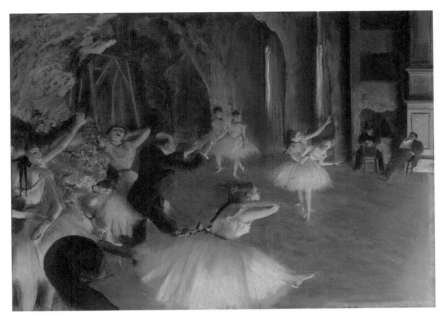

6 무대 위에서의 연습 | 드가 | 1874년경

"내 묘비엔 추도문 같은 것은 필요 없어. 진정 데생을 사랑한 화가라고
써 주었으면 좋겠어."

앞이 안 보여도 조각이 가능했던 에드가 드가

말년에 시력을 거의 잃은 드가는 조각으로도 걸작을 만들었다.
「14세의 어린 무용수」라는 조각상의 경우, 드가는 당시 밀랍으로
만든 이 사실적인 조각에 드가는 실제 발레 연습복을 입히고 발레
슈즈를 신기는, 당시로서는 파격적인 방식으로 사람들을 놀라게
했다. 반면 비난을 받기도 했는데, 1800년대 당시 발레리나들은 생
계를 위해 성매매를 하는 일이 많았기 때문에 예술 작품의 모티브
로 타당하지 않다는 것이 이유였다. 이 조각은 드가가 죽은 뒤에 가
족에 의해 청동으로 만들어지기도 하였다.

7 14세의 어린 무용수(밀랍 버전)
| 드가 | 1878~1881년

DAY
060

Claude Monet(1840~1926)

클로드 모네
순간의 빛을 그린 화가

미술사에 관해 듣거나 읽다 보면 가장 많이 등장하는 용어가 하나 있습니다. 바로 인상주의입니다. 인상주의는 19세기 후반 프랑스를 중심으로 일어난 미술의 한 사조입니다. 이 사조는 후에 음악과 문학으로까지 전파되며 근대 예술의 큰 영향을 미치게 됩니다.

그런데 인상주의 하면 가장 먼저 떠오르는 화가가 있습니다. 바로 프랑스의 클로드 모네입니다. 왜냐하면 모네의 작품 중 하나가 인상주의라는 용어를 만들어 냈기 때문입니다.

바로 그 작품이 모네가 1872년에 그린 「인상, 해돋이」[1]입니다. 이 작품은 모네가 항구에서 해가 뜨기만을 기다렸다가 떠오르는 태양을 보자마자 그 순간을 짧고 빠른 붓질로 그려서 완성한 작품입니다. 모네는 끊임없이 변해 가는 바다의 빛깔들을 정신없이 화폭에 옮깁니다. 모네는 기억 속에 있는 것들은 그리지 않았습니다. 현재의 순간 자신의 눈에 들어오는 빛들을 그렸던 것입니다. 그래서 해돋이도 빨리 그

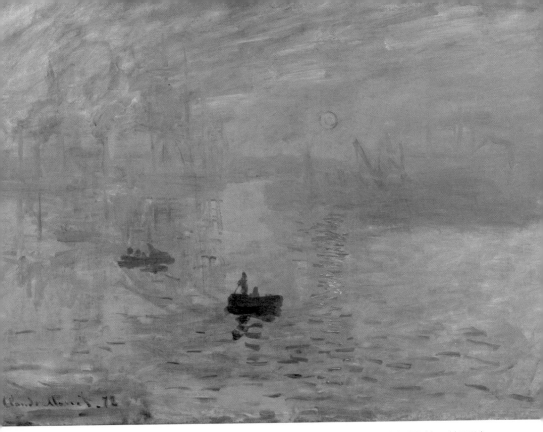

1 **인상, 해돋이** | 모네 | 1872년

렸습니다. 해가 지고 실제 장면이 사라지면 모네는 그림을 그릴 수가 없었습니다. 그 순간은 이미 지나가 버린 후였으니까 말이죠.

　여태껏 신화를 다룬 완벽한 주제와 완성도 높은 마무리로 붓 터치가 보이지 않을 정도의 공을 들인 고전적인 작품에 익숙해 있던 당시 귀족들과 기자들 눈에 비친 모네의 작품은 '그리다 만' 그림으로, 도저히 이해할 수 없는 그림이었고 충분히 조롱당할 만했습니다. 그저 첫인상만 슬쩍 그린 그림이라고 비아냥거리는 의미에서 인상주의로 불리게 되었습니다. 그런데 아이러니하게도 후에

2 **임종을 맞은 카미유** | 모네 | 1879년

인상주의라는 말은 미술사에 가장 중요한 용어가 되어 버렸습니다.

　모네는 평생 동안 순간순간 변해 가는 빛들에 거의 심취해 있었습니다. 심지어 자신의 부인 카미유[2]가 죽어 갈 때 모네는 그 슬픔을 억누르지 못하면서도 손으로는 변해 가는 부인의 얼굴빛을 그리기 시작합니다. 모네의 빛에 대한 집착. 대충 짐작이 되십니까?

　어려서부터 모네는 멋진 캐리커처[3~4]를 그리며 미술에 관한 재능을 인정받

3 앙리 카시넬리의 캐리커처 | 모네 | 1857~1860년

4 줄스 디디에의 캐리커처 | 모네 | 1857~1860년

았습니다. 그리고 본격적인 그림을 배우기 위해 파리로 갑니다. 하지만 파리에서 요구하는 화풍에 그는 큰 실망을 하게 됩니다. 그림에 관한 틀에 박힌 법칙들. 모네는 그것들이 싫었던 것이죠.

그러나 다행히 모네는 마음이 맞는 친구들을 만나게 됩니다. 화가 르누아르와 바지유입니다. 그들은 함께 작업실을 그만두고 햇빛이 찬란한 퐁텐블로 숲에서 그림을 그리기 시작합니다. 바지유는 이런 말을 하죠.

원래 모네는 캐리커처 전문가였다?

어려서부터 사람들의 캐리커처를 독특하게 잘 그렸던 모네는 캐리커처로 꽤 인기가 있었다고 한다. 모네의 캐리커처를 검색해서 찾아보면 요즘 시대에 그려진 것이라고 해도 믿어질 만큼 시대를 타지 않는 세련됨과 풍자미를 발견할 수 있다.

5 바지유의 아틀리에 | 바지유 | 1870년

"굳이 맘에도 없는 그림을 그려 가며 파리 살롱에 맞추지 말고 우리가
표현하고 싶은 작품들을 그려 전시하자. 비용은 내가 알아서 할게."

　사실 바지유는 부잣집 아들이어서 재정적 지원을 약속한 것이죠. 그래서 이
들은 단번에 의기투합하게 됩니다. 드디어 인상주의가 시작되는 순간입니다.
　다음 작품은 「바지유의 아틀리에」[5]입니다. 가운데 키가 큰 사람이 바지유이
고 르누아르와 모네도 등장합니다. 그러나 이후 바로 전쟁이 나게 되고 군에 자
원을 했던 바지유는 안타깝게도 전사를 하고 맙니다. 하지만 훗날 그들은 인상
주의의 공로자로 바지유를 빼놓지 않습니다.
　전쟁이 끝나고 파리에 돌아온 모네는 본격적으로 빛을 그리기 시작합니다.
모네의 「생 라자르역」[6~7] 연작입니다. 모네는 어느 날 기차역을 지나다 기차 연
기와 빛이 어우러진 꿈결 같은 풍경을 보게 됩니다. 한눈에 이 장면에 매혹된

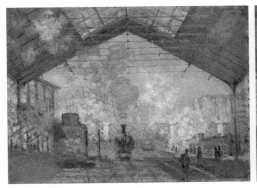
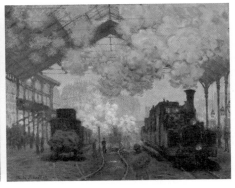

6 생 라자르역 | 모네 | 1877년 　　　　　**7 생 라자르역, 기차의 도착** | 모네 | 1877년

모네는 결국 역장을 설득해 기차를 연착시키면서까지 이 연작을 완성합니다.

　다음은 모네의 「건초 더미」[8~9] 연작입니다. 모네는 이 연작을 그릴 때 한꺼번에 여러 개의 캔버스를 늘어놓고 그림을 그렸습니다. 빛이 비칠 때와 구름에 가렸을 때의 건초 더미를 그리며 시간의 변화를 담았고, 다양한 날씨에 따른 변화도 그려 넣었습니다.

　시간은 점점 흘러 시대는 바뀝니다. 대중들은 점차 인상주의를 이해하게 되고 모네는 서서히 유명해지기 시작합니다. 모네는 생활이 좀 나아지자 지베르니에 있는 넓은 농가를 매입하고 그곳을 아름다운 정원으로 꾸몄습니다. 매번

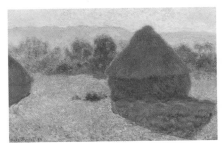
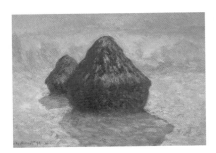

8 건초 더미, 정오 | 모네 | 1890년 　　　　　**9 건초 더미, 눈 효과** | 모네 | 1891년

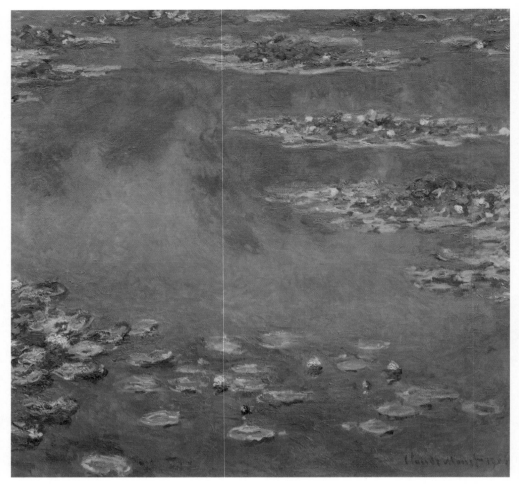

야외로 나가 그림을 그리던 모네가 이번에는 아예 야외를 집으로 끌어들였던 것입니다. 모네는 매우 만족합니다. 바람 부는 날에도 비 오는 날에도 언제나 야외의 빛을 그림에 담을 수 있었으니까 말입니다.

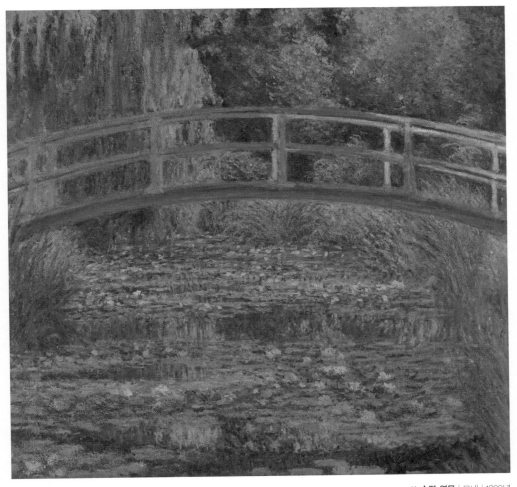

그 후 모네는 86살에 생을 마감하던 그날까지 지베르니에 살면서 정원을 꾸미고 또 자신이 가꾼 아름다운 정원에서 반짝이는 빛들을 그렸습니다.

모네 눈에 비친 빛들. 여러분은 어떠십니까?

DAY 061

Pierre Auguste Renoir(1841~1919)

피에르 오귀스트 르누아르

파리 패션을 좋아했던 르누아르

파리는 매우 유명한 도시입니다. 에펠탑, 루브르 박물관, 개선문, 오르세 미술관 등 유명한 곳이 한두 곳이 아닙니다. 서울 면적의 1/6 정도

1 자화상 | 르누아르 | 1875년경

밖에 안 되는 생각보다 작은 도시이지만, 문화 예술에 관한 한 세계 최고의 도시입니다. 하지만 뭐니 뭐니 해도 파리 하면 가장 먼저 떠오르는 건 패션입니다. 뉴욕 컬렉션을 시작으로 런던, 밀라노, 파리의 순서로 개최되는 4대 컬렉션은 다음 시즌에 유행할 전 세계 패션을 주도하고 있습니다. 그중 최고의 권위를 자랑하는 파리 컬렉션

은 일 년에 두 번 열립니다. 그리고 그 시초는 1863년 오트쿠튀르haute couture입니다.

이렇게 파리에 패션 유행이 시작되었던 당시의 패션을 너무나도 아름답게 표현한 화가가 있습니다. 패션을 좋아했으며 즐겁고, 편안하고, 아름다운 모든 것을 사랑했던 그는 섬세한 붓 터치로 19세기 오트쿠튀르의 아름다운 장인 드레스에 생명을 불어넣었습니다. 그의 이름은 피에르 오귀스트 르누아르[1]입니다.

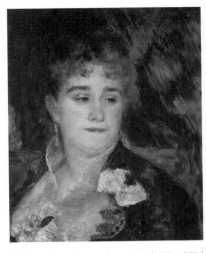

2 조르주 샤르팡티에 부인 | 르누아르 | 1876~1877년

19세기 중엽 파리는 매우 지저분하고 허름한 도시였습니다. 그런데 나폴레옹 3세는 이런 파리를 아름답고 새로운 현대적 도시로 바꾸기로 합니다. 오스만 남작의 지휘 아래 파리에는 엄청난 변화가 시작되죠. 샹젤리제 거리의 도로와 하수도가 정비되고 공원이 새로 생깁니다. 철도의 등장으로 여유로운 휴가 문화가 시작되며 가스등으로 파리는 밤늦게까지 화려한 생기를 유지합니다.

그런 흐름 속에 상류층 여인들을 시작으로 패션의 유행이라는 것이 생깁니다. 계절에 따라 새로운 색상과 디자인의 옷을 입고 싶어 하게 된 것입니다. 그 중심에는 최초의 패션 디자이너 찰스 워스가 있었습니다. 나폴레옹 황실의 디자이너였던 그는, 매 시즌 자신의 가게에서 새로운 의상을 직원들에게 입히고 귀부인들을 초청해 쇼를 하게 됩니다. 최초의 패션쇼가 시작된 것이죠. 그때의 최고 유행은 버슬bustle 스타일이었습니다. 코르셋을 이용해 허리를 잘록하게 만들고 치마 뒷부분에 허리받이인 버슬로 풍성한 볼륨을 만드는 것입니다. 그리고 양산과 접는 부채는 필수 아이템이었죠. 패션 잡지들이 하나둘 창간되기 시작하고 백화점이 문을 엽니다.

먼저 르누아르의 「조르주 샤르팡티에 부인」²를 볼까요? 그 이전 귀부인들의 의상은 장중한 정장에 딱딱한 격식이 있었는데 르누아르의 초상들은 세련된 드레스와 액세서리로 치장한 귀부인들을 매우 생동감 있고 자연스럽고 편안하게 표현했습니다. 샤르팡티에 부인은 이 그림에 크게 만족하며 주위 사람들에게 르누아르를 소개하게 됩니다.

샤르팡티에 부인은 당시 사교계의 잘 알려진 명사였습니다. 그녀에게 소개받은 많은 부유층 귀부인들은 오트쿠튀르의 새로운 의상을 입고 르누아르에게 초상화를 부탁하게 됩니다. 르누아르는 그때부터 유명해지기 시작합니다. 그는 서민들의 패션과 문화에도 관심이 많았습니다. 당시 파리에는 서민들이 2달러 정도의 입장료로 부담 없이 놀 수 있는 무도회가 있었는데 물랭 드 라 갈레트 Moulin de la Galette에서 열렸습니다.

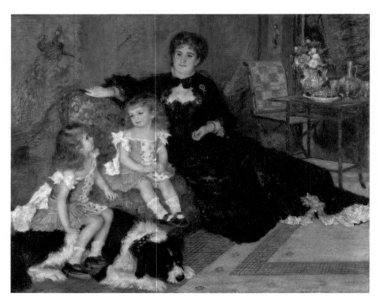

3 조르주 샤르팡티에 부인과 아이들 | 르누아르 | 1878년

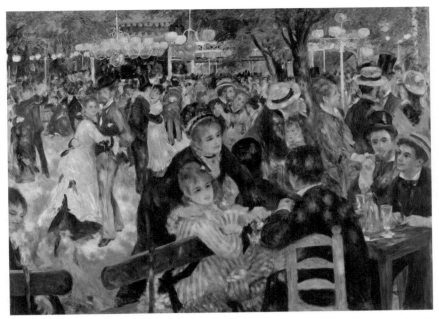

4 물랭 드 라 갈레트의 무도회 | 르누아르 | 1876년

르누아르는 정오가 넘으면 자주 그곳에 가서 한껏 치장하고 흥겹게 춤을 즐기는 서민들의 모습을 바라보며 그리기를 즐겼습니다. 그리고 경쾌한 음악과 생기 넘치는 사람들 그리고 따사로운 햇살도 그려 넣었습니다. 패션을 좋아했던 그는 그 드레스의 느낌을 살아 있는 듯 표현했고, 춤에 한껏 빠진 여인들의 모습은 드레스와 함께 매력적인 작품[4]으로 완성되었습니다. 그를 비롯해 다른 유명한 화가들도 물랭 드 라 갈레트에 자주 들렀고 마찬가지로 여러 작품[5~6]을 남기기도 했습니다.

5 물랭 드 라 갈레트 | 반 고흐 | 1887년

르누아르의 작업실은 이곳에서 5분 거리였

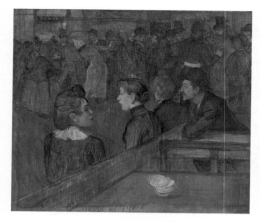

6 물랭 드 라 갈레트 | 로트렉 | 1889년

습니다. 그래서 오전에는 그의 작업실 정원에서 무도회에 가기 전 친구들의 모습을 그렸습니다. 예를 들어 그가 그린 「그네」를 볼까요? 그는 일렁이는 햇살을 점점이 그려 입체감과 질감을 한껏 고조시켰습니다.

사람들은 르누아르의 그림을 보면 행복해진다고 합니다. 그리고 마음이 편안해진다고도 합니다. 르누아르는 패션뿐만이 아니라 그 시대의 모든 문화를 사랑했고, 인간의 아름다운 면을 발견하고자 노력했던 화가였던 것 같습니다.

병세도 막을 수 없는 르누아르의 열정

르누아르는 사망하기 20년쯤 전부터 류머티즘 관절염으로 고생을 했는데, 특히 손과 어깨에 극심한 고통을 견디면서 그림을 포기하지 않았다. 마비 증세도 보여 누군가가 손에 붓을 끼워 줘야만 작업이 가능할 정도에까지 이르렀지만, 행복한 그림을 만들기 위한 그의 열정은 수그러들지 않았다.

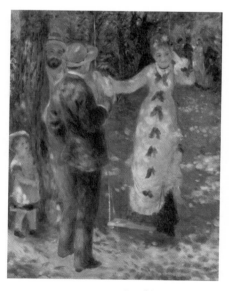

7 그네 | 르누아르 | 1876년

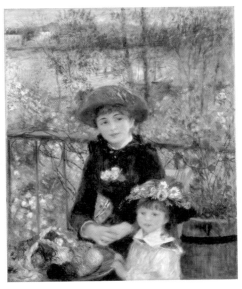

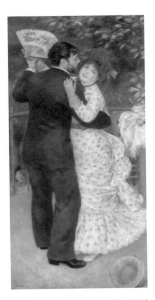

8 두 자매 | 르누아르 | 1881년

9 시골의 무도회 | 르누아르 | 1883년

10 우산 | 르누아르 | 1881~1886년

11 피아노 치는 소녀들 | 르누아르 | 1892년

DAY
062

Camille Pissarro(1830~1903)

카미유 피사로

풍경이 주는 감동을 선사하다

오늘은 평화로운 풍경화를 그린 프랑스 화가인 카미유 피사로에 관한 이야기입니다. 피사로는 마네, 모네, 르누아르만큼 널리 알려진 화가는 아니지만, 그를 빼놓고는 인상주의를 설명하기 힘들 정도로 중요한 인물입니다. 인상주의 화가 중 나이가 가장 많았던 그는 늘 맏형 노릇을 하면서 개성 많은 인상주의 화가들의 화합을 위해 노력했고, 그들의 고민을 들어 주었으며 조언도 아끼지 않았습니다.

나이가 들어서도 새로움을 받아들이는 데 인색하지 않았으며 젊은 조르주 쇠라를 따라 점묘법을 시도하기도 하였습니다. 또한 폴 고갱이 화가로서 나아가는 데 큰 도움을 주었으며 폴 세잔에게는 많은 용기가 되어 주었습니다. 후에 세잔은 "피사로는 나에게 아버지와 같다."라는 말을 남기기도 했습니다.

그림에 관한 그의 열정은 평생토록 식어 본 적이 없습니다. 늘 살롱에 출품했고, 8회에 걸쳐 열렸던 인상주의전에는 한 번도 빠짐없이 출

품했습니다. 아들에게도 그림을 권유해 결국 화가로 만들었던 그는 진정 그림을 사랑한 화가였습니다.

피사로는 1830년에 서인도제도의 세인트토머스섬(현재의 버진 아일랜드)에서 태어났습니다. 그의 아버지는 유대계 프랑스인으로 외삼촌에게 물려받은 사업을 하고 있었기 때문에 피사로의 집은 부유한 편이었습니다. 그래서 피사로가 11살 되던 해 아버지는 그를 프랑스로 유학을 보낼 수 있었습니다. 사실 아버지는 그가 돌아와 자신의 사업을 이어 가기를 원했지만, 피사로는 유학 생활 동안 그림에만 전념하였습니다. 그는 유학 생활이 끝난 17살 되던 해 고향으로 돌아옵니다. 하지만 그는 사업보다는 늘 야외에서 그림 그리기를 즐겼습니다.

첫 번째 그림[1]은 20대 피사로의 눈에 비친 고향 세인트토머스의 모습을 그린 작품입니다. 잔잔한 바다에 돛단배가 떠 있는 풍경입니다. 그림을 잊지 못해

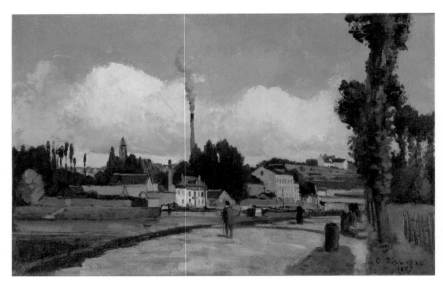

2 **퐁투아즈의 우아즈 강둑** | 피사로 | 1867년

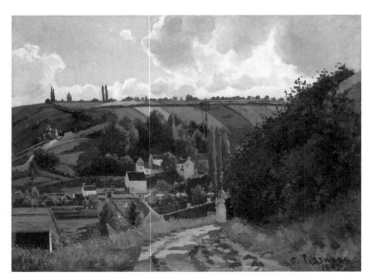

3 **퐁투아즈의 잘레 언덕** | 피사로 | 1867년

4 하얀 서리 | 피사로 | 1873년

결국 파리로 돌아온 피사로는 모네, 세잔, 르누아르 등을 만나게 됩니다. 파리 살롱에도 꾸준히 그림을 출품하며 다양한 작품을 시도하던 피사로는 36살 되던 해에 조용한 곳을 찾아 파리 근교의 시골 퐁투아즈로 이사를 합니다. 다음 그림들²~³은 30대의 피사로가 퐁투아즈에 살면서 그린 풍경입니다. 파란 하늘에 뭉게구름이 떠 있는 한적한 시골 마을과 이야기를 나누고 있는 여인들도 보입니다.

피사로가 44살 되던 1874년, 파리의 젊은 화가들이 새로운 전시회를 기획합니다. 제1회 인상주의전이었죠. 이들과 어울리던 피사로는 이 전시에 다섯 점의 작품⁴~⁵을 선보입니다. 전시는 4주 동안 열렸고 3,500여 명의 관객이 다녀갔지만 그들의 평은 썩 좋지 않았습니다. 그때 피사로가 그의 친구 뒤레에게 보낸 편지에는 이런 내용이 있습니다. "전시를 본 비평가들이 우리를 조각조각 찢고 있다네."

풍경을 아름답게 화폭에 옮기는 뛰어난 능력이 있었지만, 피사로는 자신의 실력에 관해 항상 겸손했습니다. 그가 아들에게 보낸 편지에는 이런 내용이 있습니다.

5 오스니의 밤나무들 | 피사로 | 1873년

6 에라니의 귀머거리 여인의 집과 종탑 | 피사로 | 1886년

"내 기질은 촌스럽고 투박하다. 아마 큰 노력을 해야 사람들에게 즐거움을 줄 수 있을 것 같다."

그는 55살 되던 해에 화가 쇠라를 만나게 됩니다. 그리고 그의 이론에 관심을 두고 점묘법도 시도하며 풍경화[6~7]를 그리기도 했죠.

피사로가 60살이 될 때쯤 그의 눈병은 점점 악화합니다. 하지만 그는 63살에 「생 라자르역」 연작을 완성하였고, 66살에는 루앙항[8]을 배경으로 무려 40점 이상의 작품을 완성합니다. 하지만 모네의 루앙 대성당 연작과 비교되는 것이 부담스러워 공개를 꺼렸다고 합니다. 그의 성격이 짐작되십니까?

피사로는 평생을 그림과 함께 살다가 73살이 되던 1903년에 세상을 떠났습니다. 피사로답게 그는 죽기 바로 전까지도 그림을 그리고 있었습니다. 외부로 나갈 수 없었던 그는 르아브르 항구 근처의 호텔에 묵으며 항상 창가에서 그림을 그렸던 것이죠.

피사로의 그림은 한눈에 우리를 사로잡지는 않습니다. 하지만 그의 풍경화는 그의 온유한 성품처럼 평화롭고 조용한 감동을 주는 것 같습니다.

7 건초 만들기, 에라니 | 피사로 | 1887년

8 생 세베르, 루앙항 | 피사로 | 1896년

9 몽마르트르 대로, 밤의 효과 | 피사로 | 1897년

Alfred Sisley(1839~1899)

알프레드 시슬레
잔잔한 매력의 순수 인상주의 화가

1868년 27살의 청년 르누아르가 두 살 위의 동료 화가인 알프레드 시슬레 부부의 초상[1]을 그립니다. 작품은 르누아르답게 밝고 경쾌합니다. 그림 속 이 부부는 결혼한 지 2년쯤 되었습니다. 그들은 파리에 살고 있었으며, 시슬레는 스위스 출신의 스승인 글레르의 화실에서 그림 공부를 하고 있었습니다. 그리고 친하게 지내는 동료 화가로는 그림을 그

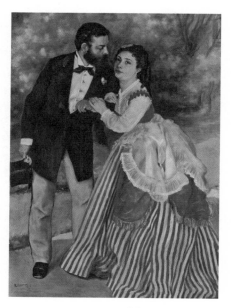

1 연인 | 르누아르 | 1868년경

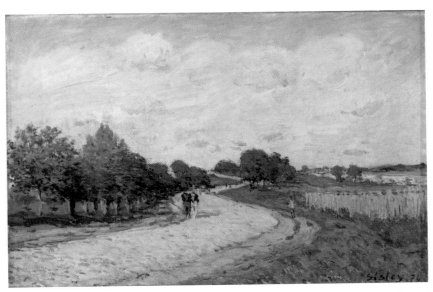

려 준 르누아르 말고도 모네, 바지유 등이 있습니다.

시슬레는 원래 영국인이었습니다. 하지만 사업을 하는 아버지 덕분에 파리에서 태어나 줄곧 그곳에서 살게 되었습니다. 아버지의 사업은 꽤 잘 되는 편이고 어머니는 음악가였습니다. 그래서 경제적으로도 문제가 없었고 자식의 예술 활동도 잘 이해해 주었습니다.

혹시 알프레드 시슬레라는 이름을 아셨습니까? 사실 그는 인상주의 시대의 대표적인 화가입니다. 어떤 사람들은 인상주의 화가 중에서도 그가 가장 인상주의적인 그림을 그렸다고 평합니다. 그 이유는 그는 거의 야외 풍경만을 고집했고, 인상주의 화풍에 따라 야외에서 작품을 마무리하였으며, 평생에 걸쳐 인상주의 화풍만을 고집했습니다. 하지만 그런 이유로 그는 모네나 르누아르처럼 유명하지 않습니다. 그는 모네처럼 야심이 있었던 것도 아니며 드가처럼 자기

주장이 강한 사람도 아니었습니다. 그렇다고 르누아르처럼 자기 색깔이 강하지도 않았습니다. 그는 그저 꾸준히 그림을 그렸습니다.

프로이센-프랑스 전쟁 후 아버지의 사업이 몰락하여 평생을 지독한 가난과 싸우면서도 그는 그림만 그렸습니다. 그가 끝까지 가지고 있었던 것은 그림에 관한 끈기였습니다. 그래서 시슬레의 작품은 잔잔한 평온함을 가져다줍니다. 그리고 그의 풍경화들은 담백하고 자연스러워, 보면 볼수록 감동을 더해 주는 매력이 있습니다.

아름다운 자연을 그린 시슬레. 먼저 그의 작품 「망트의 길」²을 보면 시슬레의 풍경화는 평화롭다는 것을 알 수 있습니다. 굽이친 길은 멀리 뻗어 있고, 하늘에는 뭉게구름이, 길가에는 여러 종류의 나무들이 보입니다. 그리고 몇몇의 마을 사람들이 그 평화로운 길을 걷고 있습니다. 특히 이 망트라는 마을은 19세기 풍경화가 카미유 코로가 아름다움에 반했던 마을로, 그도 이곳을 주제로 한 많은 아름다운 작품을 남기기도 했습니다.

3 망트, 나무들 뒤로 보이는 성당과 마을 | 코로 | 1865~1869년

4 햇빛이 비치는 오르막길 | 시슬레 | 1893년

　시슬레는 자연의 길을 좋아했습니다. 그의 「햇빛이 비치는 오르막길」[4]을 보면 하늘이 넓게 그려져 있습니다. 아마 그는 그날의 독특한 구름이 인상적이었던가 봅니다. 인상주의 화가답게 빛과 대기의 표현 또한 무척 인상적입니다.

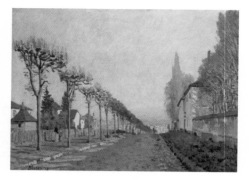

5 루브시엔느의 마쉰 길 | 시슬레 | 1873년

이번에는 시슬레와 다른 인상주의 화가들이 그린 루브시엔느의 길[5~7]을 비교해 보죠. 시슬레, 피사로, 르누아르가 각자가 같은 길을 표현했는데, 보시다시피 시슬레의 그림은 눈을 잡아끄는 특별함은 없습니다. 그래서 모네의 그림을

따라 그린다는 악의적 평을 받은 적도 있습니다.

하지만 그것이 시슬레 그림의 매력이기도 합니다. 그의 그림은 우리의 눈을 편안하게 놓아두니까요. 그래서일까요? 그의 「모레 쉬르 루앙 부근의 포플러 나무 오솔길」[8]은 여러 사람이 탐냈던 작품이고, 실제로 1978년, 1998

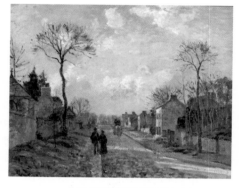

6 루브시엔느의 베르사유 길 | 피사로 | 1872년

년, 2007년 세 차례나 도난을 당하기도 했습니다.

그다지 특이하지 않았던 시슬레에게도 별명이 하나 있습니다. 그것은 '물의 화가'라는 것입니다. 그가 그린 마흘리항의 그림들[9~10]을 보면 알 수 있는데요, 1876년 센강 유역의 마흘리항이 홍수로 범람했습니다. 그로 인해 시민들은

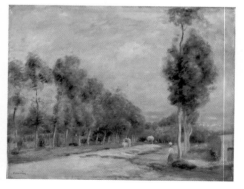

7 루브시엔느의 베르사유 길 | 르누아르 | 1895년

큰 피해를 입었습니다. 하지만 그것이 시슬레의 눈에는 아주 좋은 그림 소재로 보였는지 그는 그때의 홍수 장면을 7장이나 그렸습니다. 그런데 그 그림이 매우 아름다워서 '물의 화가'라는 별명이 붙었던 것입니다.

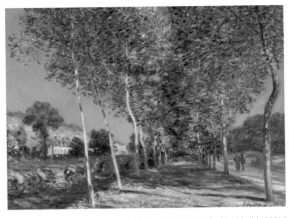

8 모레 쉬르 루앙 부근의 포플러 나무 오솔길 | 시슬레 | 1890년

시슬레는 생전에 수없이 많은 풍경화를 남기고, 1899년 60살을 일기로 세상을 떠났습니다. 그리고 죽을 때까지도 그는 무명 화가였고 가난으로부터 자유롭지 못했습니다. 하지만 시슬레는 순수함을 포기하지 않았습니다.

미술사에는 많은 충격적인 그림들이 등장하고 그 그림들은 보는 사람들의 가슴을 뛰게 만듭니다. 그러나 반대로 시슬레의 평화로운 그림들은 복잡하고 바쁜 현대 생활 속에서 우리의 가슴을 잔잔하게 진정시키는 매력이 있습니다.

9 마흘리항의 홍수 | 시슬레 | 1876년

10 홍수가 난 마흘리항의 작은 배 | 시슬레 | 1876년

DAY
064

오리엔탈리즘의 회화

미개하고 야만적으로 포장된 동양을 그리다

서구, 즉 유럽인들은 자신과는 다른 오리엔트(동양)의 문화에 지대
한 관심을 가졌고 신비감 또한 품고 있었으나 동시에 오리엔트는 미개
하고, 관능적이고, 야만적인 문명이라고 생각하였습니다. 그리고 서양
인들은 오리엔트를 정당하게 지배하고 식민화하기 위한 수단으로써 그
러한 인식을 퍼뜨리려고 하였습니다. 이러한 태도를 일컬어 오리엔탈
리즘orientalism이라고 합니다.

　오늘은 오리엔탈리즘이 드러난 미술 작품들을 살펴보려 합니다. 먼
저 외젠 들라크루아의 「사르다나팔루스의 죽음」[1]입니다. 이 이야기는
아시리아 왕 사르다나팔루스가 적에게 패하게 되자 적들이 궁전에 난
입하기 전, 자신의 애첩과 애마를 죽이고 자신도 불에 타 죽는 비극적
광경을 그린 작품입니다. 들라크루아는 낭만주의 화가답게 잔인하고
참혹한 죽음의 장면을 광기와 혼란을 가득 채워 역동적으로 그려 냈습
니다. 그림을 보면 수많은 보석, 풍만한 나체의 여인, 붉은 침대 등 터

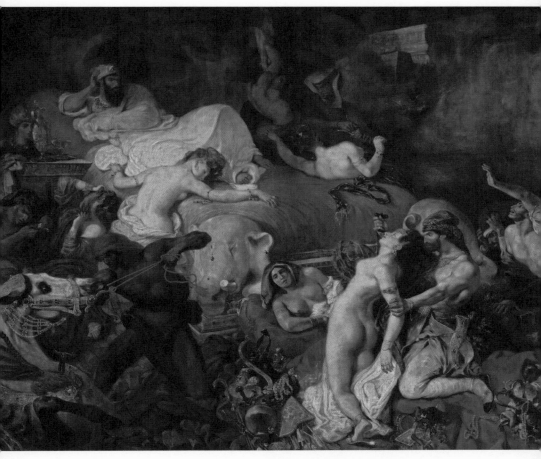

1 사르다나팔루스의 죽음(루브르 박물관 버전) | 들라크루아 | 1827년

키풍으로 꾸며진 공간은 동양의 신비감을 자아냅니다. 그런데 좀 이상하지 않나요? 사르다나팔루스는 너무도 담담히 그 참혹한 죽음의 장면들을 바라보고 있습니다. 이런 참담한 순간에 왕은 정말 자신이 사랑하는 사람들이 죽어가는 것을 이렇게 태연하게 바라볼 수 있었을까요? 이 그림은 동양을 미개하고 잔인하며 폭력적으로 본 서양의 시각이 내포되어 있었던 것은 아닐까 하는 생각이

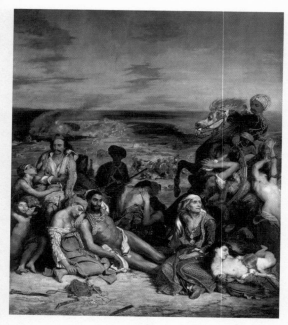

2 키오스섬의 학살 | 들라크루아 | 1824년

들게 하는 작품입니다.

들라크루아의 또 다른 작품 「키오스섬의 학살」[2]을 보죠. 이 그림에는 1822년 그리스 독립 전쟁 때 오스만 투르크인들이 키오스섬 주민들을 학살한 사건이 그려져 있습니다. 처참하게 죽어가는 그리스를 구원해야 한다는 생각으로 들라크루아는 이 그림을 그렸다고 합니다. 그러다 보니 들라크루아는 터번을 쓴 오스만 투르크인을 산적처럼, 야만인처럼 그려 자신의 분노를 표출하였습니다.

반면 들라크루아의 「십자군의 콘스탄티노플 입성」[3]이라는 그림에서는 유럽인인 십자군들을 매우 당당하고 위엄 있는 모습으로 그려 놓았습니다.

다음은 앵그르의 「노예가 있는 오달리스크」[4]와 「그랑 오달리스크」[5]입니다. 앵그르는 많은 여성 누드를 그린 화가이고 그 제목에 오달리스크라는 말을 많이 붙였습니다. 오달리스크odalisque란 터키 왕의 관능적 욕구를 충족시키기 위해 대기하는 궁녀들을 말합니다. 그의 그림들은 이국적인 풍경을 배경으로 터키의 신비감과 함께 관객의 눈을 사로잡고 있습니다. 그런데 조금 이상합니다. 왜 터키의 오달리스크가 대부분 백인일까요? 혹시 앵그르는 터키의 풍경을 빌려 유럽 여인의 누드를 그리고자 한 것이 아니었을까요? 그 당시 유럽 여인들은 정숙해야 했습니다. 그래서 유럽 여인들의 누드는 그릴 수가 없었던 것이죠.

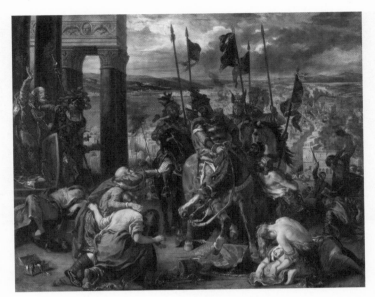

3 십자군의 콘스탄티노플 입성 | 들라크루아 | 1840년

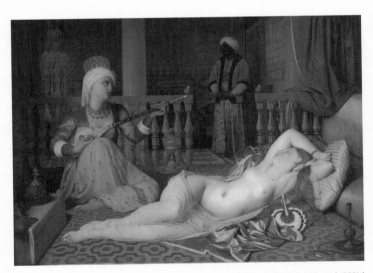

4 노예가 있는 오달리스크 | 앵그르 | 1839년

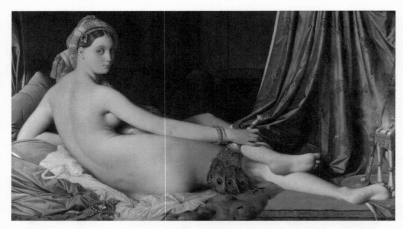

5 그랑 오달리스크 | 앵그르 | 1814년

　당시 유럽 사람들은 앵그르의 「터키탕」⁶을 보면서 즐거운 감상을 하였겠지만, 마네의 「풀밭 위의 점심 식사」⁷에서의 유럽 여인의 누드는 용납할 수 없었던 것이었겠죠.

　들라크루아와 앵그르의 작품을 보면 동양의 남성은 지나치게 폭력적인 모습으로 묘사되어 있고 여성은 관능적으로만 표현되고 있습니다. 이러한 시각들이 작품으로써 표현되다 보니 일반 사람들에게도 동양은 미개하고 야만적으로 인식되었고, 그래서 합리적이고 이성적인 서양에서 지배하여 돌봐 주어야 하는 문화로 인식되게 하는 계기가 되었던 겁니다.

　오리엔탈리즘에 관한 논의는 1970년 에드워드 사이드의 저서 『오리엔탈리즘』에서 제기되었습니다. 서양의 잘못된 시각이 동양의 이미지를 왜곡한다는 것이죠. 하지만 또 다른 한편으로 옥시덴탈리즘^{occidentalism}이라는 것이 있습니다. 동양의 관점에서 볼 때 서양은 비인간적이고 천박하며 물질적이라는 부정적 인식이지요. 글쎄요? 여러분 생각은 어떠십니까?

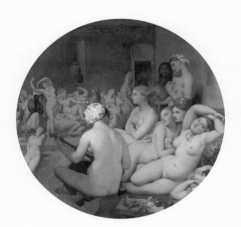

이성적인 유럽인 vs. 미개한 동양인

유럽의 문학이나 예술 분야의 작가들이 표현한 동양은 잔인하고 폭력적이며 미개하게 묘사되어야 했다. 그래야 그들이 정당하게 동양을 식민지로 삼을 수 있지 않았을까?

6 터키탕 | 앵그르 | 1852~1862년

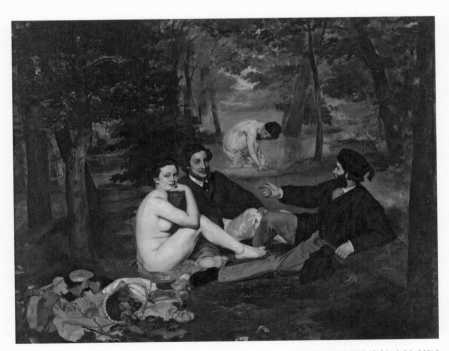

7 풀밭 위의 점심 식사 | 마네 | 1863년

Giovanni Segantini(1858~1899)

조반니 세간티니

알프스에서 느끼는 인간과 자연의 조화

오늘은 평생을 알프스에서 살면서 그곳의 맑은 공기와 투명한 햇살 그리고 평화로운 풍경을 누구보다도 알프스답게 표현했고, 해발 2,700m의 산속에서 생을 마감했던 알프스의 화가를 소개할까 합니다.

그의 이름은 조반니 세간티니 입니다.

그림부터 볼까요? 먼저 「알프스의 정오」[1]입니다. 아무것도 없이 파랗기만 한 하늘에는 새 두 마리가 날고 있습니다. 멀리 산 위에는 하얀 눈이 덮여 있고, 초원에는 양들이 여유롭게 풀을 뜯고 있습니다. 주인공은 양 치는 소녀. 하늘

1 알프스의 정오 | 세간티니 | 1892년

2 호수를 건너는 성가족 | 세간티니 | 1886년

빛의 옷을 입은 소녀는 눈이 부신 듯 어딘가를 바라보고 있습니다.

그의 작품들을 더 볼까요? 「호수를 건너는 성가족」²에서 저 멀리는 교회당이 보이고, 양을 치는 가족이 양 떼들과 함께 호수를 건넙니다. 기울어진 햇살은 반사된 물빛과 함께 비치고, 이들은 무엇이 그리 감사한지 경건하게 기도를 올리고 있습니다. 더 가까이 보면 양들은 호숫물에 목을 축이고 그 모습을 바라보는 어린 양은 우리를 미소 짓게 만듭니다.

세간티니의 그림은 아무런 기교도 없고 특별한 메시지도 없어 보이지만, 사

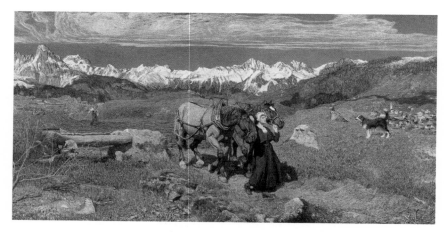

람들을 그림 속으로 동화시킵니다. 그리고 마음을 흔들어 버리죠.

그의 그림에는 어떤 힘이 있는 것일까요? 왜 그는 알프스로 간 것일까요? 세간티니는 1858년에 이탈리아의 매우 가난한 집에서 태어났습니다. 아버지는 알코올중독에 가족을 돌볼 줄 모르는 사람이었고, 세 번째 부인이었던 그의 어머니는 몸이 약했습니다. 어머니는 온갖 허드렛일을 하면서 세간티니를 사랑으로 돌보아 주었지만 그것도 잠시, 세간티니가 7살 되던 해 병으로 쓰러진 어머니는 영영 일어나지 못했습니다. 세간티니는 누구의 사랑도 도움도 받을 수 없게 된 것이죠.

그 후 아버지는 세간티니를 이복 누나의 집에 맡긴 채 사라져 버렸고, 그곳에서 세간티니가 받은 학대와 고통은 7살 아이가 견디기 힘든 것이었습니다. 결국 세간티니는 집을 나와 12살부터 소년원의 보호를 받아야 했고, 가족의 방치로 국적도 없이, 학교에 다니지 못해 글도 모른 채 자라야 했습니다.

다행히 그림을 잘 그려 18살에는 야간 미술학교에 다닐 기회가 있었으나 그

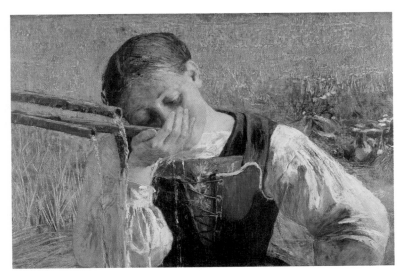

4 그리종의 의상 | 세간티니 | 1888년

것 또한 잠시, 이제 어른이 된 세간티니는 도시의 삶에 미련이 없다는 듯 모든 것을 버리고 대자연의 알프스로 들어갑니다.

그곳에서 그린 「알프스의 봄」[3]을 보면 전형적인 알프스의 풍경을 담았는데 청명한 하늘 아래는 알프스산맥이 보이고, 밭에 씨를 뿌리는 농부, 말을 몰고 가는 여인, 한 마리의 개, 그리고 산 아래에는 옹기종기 모여 있는 알프스의 마을이 보입니다.

처음 세간티니가 자리 잡은 곳은 해발고도가 1,200m쯤 되는 사보그닌이라는 작은 마을입니다. 그는 그곳에서 새벽 5시에 집을 나서 15시간씩이나 그림에 몰입하였다고 합니다.

다음 그림은 「그리종의 의상」[4]입니다. 전통적인 알프스의 의상을 입고 있는 소녀가 물을 받아 마시고 있습니다. 세간티니는 알프스의 맑은 풍경에 매료되

었던지, 이렇듯 일상의 풍경을 있는 그대로 표현하고 있습니다.

그런데 가까이 보면 붓 터치가 특이하다는 것을 알 수 있는데요, 세간티니는 물감을 섞어서 사용하기보다는 캔버스 위에 여러 가지 물감을 덧칠해 색을 표현하고 있습니다. 이런 방식은 알프스의 맑은 대기와 투명한 빛을 표현하려는 세간티니의 의도에서 나온 방식입니다. 뒤로 갈수록 더 그런 방식으로 그리죠.

1894년 세간티니는 작업실을 옮깁니다. 말로야라는 곳인데 사보그

5 생명의 천사 | 세간티니 | 1894~1895년

6 욕망의 징벌 | 세간티니 | 1891년

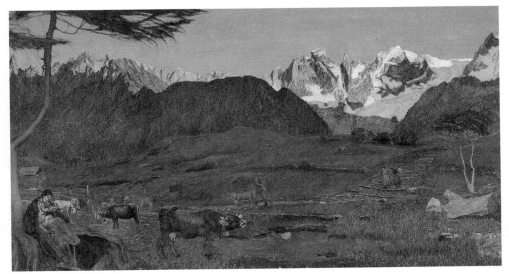

7 삶 | 세간티니 | 1898~1899년

닌보다도 600m나 높은 고지대입니다. 그때의 작품들[5~6]을 보시죠. 그의 그림들이 점점 변하고 있습니다. 알프스의 자연 풍경에서 인간의 삶에 관한 철학적 주제로 변하고 있으며, 방식은 상징주의 작품처럼 흐르고 있습니다. 그의 마음에는 어떤 변화가 일어나고 있었던 것일까요?

이제 그의 마지막 작품을 보시죠. 알프스 3부작입니다. 첫 번째는 「삶」[7]이고 알프스의 늦은 오후의 풍경을 담았습니다. 나무 밑에는 아이와 쉬고 있는 엄마가 그려져 있고, 이제 일과를 마치고 집으로 돌아가는 여인들, 소를 몰고 들어가는 농부가 그려져 있습니다.

두 번째는 「자연」[8]입니다. 동물들을 끌고 길을 걸어가는 남자와 여자가 그려져 있습니다. 뒤에서는 환한 빛이 찬란히 비치지만 두 사람은 지쳐 보입니다.

마지막으로 「죽음」[9]은 알프스의 겨울 아침이 배경입니다. 누군가 죽었는지 집

8 자연 | 세간티니 | 1898~1899년

9 죽음 | 세간티니 | 1896~1899년

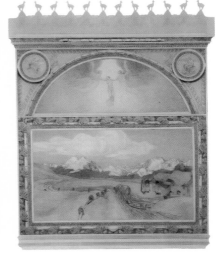

10 **삶** | 세간티니 | 1898년 11 **죽음** | 세간티니 | 1898년

안에서 시신이 옮겨지고 있고, 검은 옷을 입은 여인들은 슬픔에 잠겨 있습니다.

세간티니는 설명을 덧붙이고 싶은 것이 있었는지 그림마다 스케치를 남겼습니다. 「삶」위에는 이런 스케치[10]가 있죠. 해골이 어떤 여인을 쫓고 있고, 그 뒤로 바람의 신이 그들을 불고 있습니다. 「죽음」위에 있는 스케치[11]에서는 두 천사가 한 여인을 하늘나라로 데려갑니다. 안타깝게도 이 3부작은 미완성입니다.

작품을 위해 해발 2,700m나 되는 샤프베르크에서 지내던 세간티니는 복막염에 걸립니다. 그리고 그는 마지막으로 이런 말을 남겼다고 합니다.

"나의 산이 보고 싶습니다."

사람들은 그의 침대를 창가로 옮겨 주었고, 그것이 세간티니의 41년이라는 짧은 일생의 마지막이었습니다.

Post-Impressionism(1880~1900)

후기 인상주의

개성적인 미술의 시작

여러분은 자신의 모습에, 혹은 자신이 하는 일에 만족하십니까? 보통 스스로에 대한 만족은 편안함을 가져다줍니다. 하지만 그 만족이 발전에 저해가 되기도 합니다. 왜냐하면 불만은 또 다른 노력을 낳지만, 만족은 안주를 낳기도 하니까요.

지금까지 역사 속에는 수없이 많은 화가가 있었습니다. 하지만 미술사에 기록된 화가들은 그리 많지 않습니다. 단순히 그림만 잘 그렸던 화가들은 결코 미술사에서 언급되지 않습니다. 미술사에 기록된 이들은 최소한 하나 이상의 의미를 미술사에 남긴 화가들입니다. 그리고 대부분은 그 시대의 미술에 불만을 느끼고 있었던 화가들입니다. 그들은 불만을 통해 새로운 미술을 탄생시켰던 것이죠.

19세기 아카데미즘academism 미술을 잠재우며 새로운 미술 역사를 만들었던 인상주의. 하지만 그 인상주의에도 만족하지 않았던 화가들이 있었습니다. 폴 세잔, 조르주 쇠라, 빈센트 반 고흐, 폴 고갱, 툴루즈 로

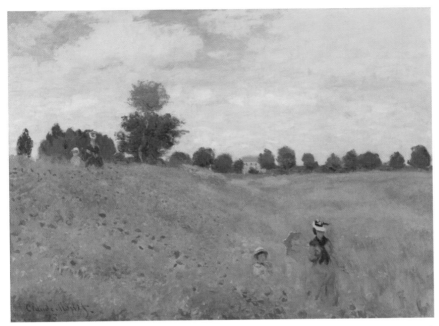

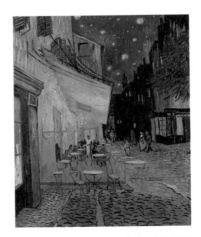

트렉 등이 그들입니다.

　그들은 인상주의에 대한 불만을 바탕으로 또 다른 새로운 미술을 탄생시켰으며, 그것은 20세기 입체주의와 야수주의 등을 비롯한 현대 미술의 기반이 되었습니다. 미술사에서는 그때를 후기 인상주의 시대라고 부릅니다.

　먼저 인상주의 화가 모네의 「양귀비 들판」[1]과 고흐가 그린 「밤의 카페 테라스」[2]를

2 밤의 카페 테라스 | 반 고흐 | 1888년

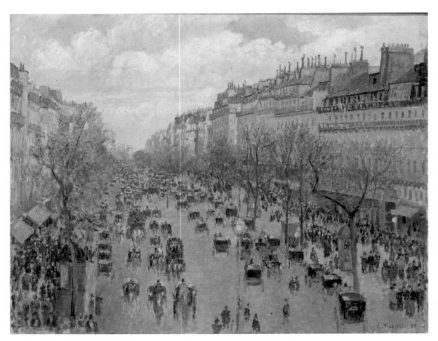

보실까요? 모네의 것은 자신의 눈에 비친 풍경을 그대로 그린 것이기 때문에 깊은 마음이나 느낌이 많이 실려 있지는 않습니다. 반면 고흐의 그림을 보면 조금 다릅니다. 그때의 감정과 마음이 그대로 스며들어 있습니다. 자신의 개성을 표현하기 시작한 것이죠. 그래서 인상주의 화가들의 그림은 서로 비슷한 부분이 많은 데 비하여, 후기 인상주의 화가들의 그림들은 전혀 다른 면을 보여 줍니다.

다음으로 인상주의 화가 피사로의 「파리의 몽마르트르 대로」[3]와 후기 인상주의 화가 고갱의 「황색의 그리스도」[4]를 비교해 볼까요? 피사로의 작품은 모네의 작품과 매우 유사한 것을 볼 수 있습니다. 반면 고갱의 그림은 개성이 넘치죠. 고갱의 그림은 어떤 것을 보아도 한눈에 알아볼 수 있습니다. 사실 후기 인상주의 화가들의 그림은 이렇듯 개성이 넘쳤기 때문에 당대에는 전혀 인정을 받지 못한 경우가 많습니다.

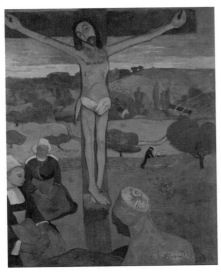

4 황색의 그리스도 | 고갱 | 1889년

고흐도 생전에 판매한 그림은 단한 점뿐이었고, 지독하게 가난하게 살다 자살로 생을 마감했습니다. 고갱 역시 가난하고 외로운 말년을 보냈죠. 살아서 큰 명성을 얻고 많은 부를 누렸던 모네와는 많이 비교됩니다.

다음은 쇠라의 「그랑자트섬의 일요일 오후」[5]입니다. 쇠라의 그림이야말로 한눈에 알아보기 가장 쉽고 특이한 그림입니다. 큰 화면을 모두 점으로 그렸으니까요. 하지만 그 속에는 매우 과학적인 이론이 숨어 있습니다. 알고 보면 지금의 인쇄 방식과 매우 유사한 방법으로 그림을 그린 것이죠. 쇠라가 그렇게 그린 이유는 간단합니다. 쇠라는 더 완벽한 그림을 그리고 싶어 했으니까요.

그들은 사실 인상주의의 즉흥적 그림들이 너무 가볍다고 생각했습니다. 그래서 철저히 연구하고 준비하며, 완벽한 그림을 그리려고 노력했습니다. 하나의 그림을 완성하기 위해서 수많은 습작을 그리기도 하였죠.

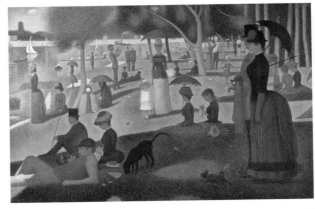

5 그랑자트섬의 일요일 오후 | 쇠라 | 1884~1886년

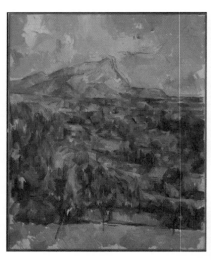

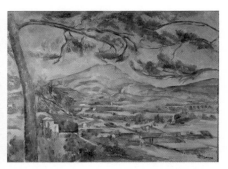

7 **생트빅투아르산** | 세잔 | 1887년경

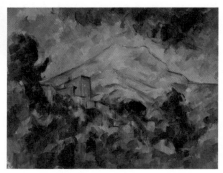

6 **생트빅투아르산** | 세잔 | 1904~1906년

8 **생트빅투아르산과 샤토 누아르** | 세잔 | 1904~1906년

 세잔 역시 견고하고 빈틈없는 그림을 그리려고 노력한 화가입니다. 세잔은 생트빅투아르산[6~8]을 30번도 넘게 그렸는데 그는 그림을 그리면서 그 산의 본질을 점점 더 많이 파악하려고 하였습니다. 세잔의 이러한 시도는 후에 파블로 피카소에게 큰 영향을 주어 입체주의가 탄생하는 계기가 되었습니다.

 마지막으로 개성 넘치는 로트렉의 작품[9~10]입니다. 로트렉은 현대 포스터의 시작을 연 화가라는 평가를 받는 화가입니다.

 이렇듯 후기 인상주의 시대 화가들의 그림들은 공통점이 그다지 없습니다.

굳이 찾자면, 개성이 넘쳤다는 것이 공통점이죠. 결국, 이 개성 넘치는 도전이 20세기 미술을 여는 발판이 되었던 것입니다.

미술사에서 거론되는 화가들을 보면 대부분 그 시대에 안주하지 않았던 인물들이지만, 특히나 후기 인상주의 화가들의 개성은 특별했던 것 같습니다. 고흐의 작품은 지금 보아도 뭉클하고, 쇠라의 작품은 항상 묘한 기분을 줍니다. 로트렉의 작품 역시 지금 보아도 너무나 세련되었죠.

그런데 고민이 생기지 않으십니까? 현실에 만족하고 감사하며, 지금의 것을 고수하는 것이 좋은 것일까요? 아니면 개선되어야 할 것을 찾으려 노력하고 무언가에 항상 도전하는 것이 좋은 것일까요?

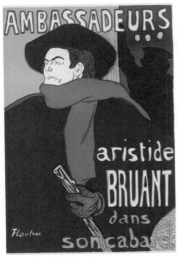

9 앙바사되르 카바레의 아리스티드 브뤼앙
| 로트렉 | 1892년

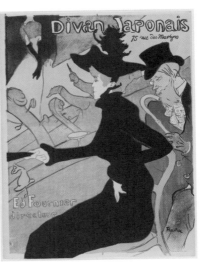

10 디방 자포네 | 로트렉 | 1893년

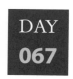

DAY 067

Paul Cézanne I(1839~1906)

폴 세잔 I
폴 세잔의 흔들리지 않는 신념

보통 어떤 분야에서 선구적 역할을 한 사람을 일컬어 아버지란 표현을 쓸 때가 있습니다. 오늘 소개할 화가를 사람들은 '근대 미술의 아버지'라고 부릅니다.

그런데 이 화가는 어릴 적부터 두각을 나타내지는 않았습니다. 그림을 무척 좋아하긴 했으나 특별하진 않았죠. 모자 판매상이었던 그의 아버지는 그가 법조인이 되기를 원했고, 마지못해 아버지의 뜻을 따라 법과 대학에 입학합니다.

하지만 그는 법대에 적응하지 못하고 집에서 혼자 지내는 경우

1 자화상 | 세잔 | 1880~1881년

2 에밀 졸라에게 책을 읽어 주는 폴 알렉시스 | 세잔 | 1869~1870년

가 많았습니다. 어릴 적 단짝 친구였던 소설가 에밀 졸라는 이런 말을 하기도 합니다. "기분 나빠하지는 말게. 자네는 우유부단하네. 자네는 그런 면 때문에 성공하지 못할 거야."

물론 졸라는 그를 자극하기 위해서 그런 말을 한 것 같습니다. 아무튼 보다 못한 그의 아버지는 그가 그림을 공부할 수 있도록 파리로 보내 줍니다. 하지만 그곳에서도 그는 적응하지 못했습니다. 미술학교에서도 낙방하고 그는 스스로에게 큰 실망을 하게 됩니다. 그는 이것은 모든 측면에서 시간 낭비일 뿐이라고 말하며 다시 고향으로 내려가 은행 일을 시작하게 됩니다.

그런데 또 적응을 못 하죠. 결국 그는 은행도 법률 공부도 그만둡니다. 이렇듯 순탄치 않게 시작된 그의 인생. 그런데 그런 그가 어떻게 '근대 미술의 아버

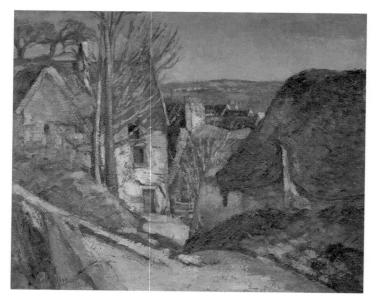

3 오베르 쉬르 우아즈의 목을 맨 사람의 집 | 세잔 | 1873년

지'가 되었을까요? 이 화가의 이름은 그 유명한 폴 세잔입니다.

은행 일과 법률 일을 다 포기한 23살의 세잔은 화가가 되기 위해 다시 파리로 갑니다. 다행히도 부유했던 그의 아버지는 그에게 매달 생활비를 지원하기로 약속하였죠.

그런데 그곳 파리에서 세잔은 운 좋게도 자기보다 9살 많은 좋은 친구이자 스승인 화가 피사로를 만나게 됩니다. 성품이 부드럽고 인정이 많았던 피사로는 세잔의 재능을 아까워했습니다. 그래서 늘 혼자였던 세잔에게 손을 내밀었고 그에게 진실한 조언을 아끼지 않았습니다. "자연을 성실하게 관찰해야 합니다.", "규칙이나 원칙보다는 느낌을 그리세요.", "부끄러워 마세요. 당신은 대담해져야 합니다. 그리고 전체를 보아야 합니다." 등등.

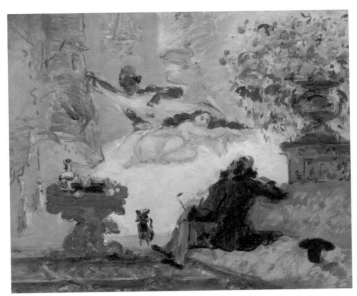

피사로의 따뜻한 조언은 세잔에게 큰 힘이 되었습니다. 또 그는 칭찬도 많이 하였습니다. "나의 친구 세잔. 당신은 항상 나의 기대를 넘는군요.", "당신은 곧 위대한 예술가가 될 것입니다." 등등.

후에 세잔은 피사로는 자신에게 아버지와 같다는 말도 했다고 합니다. 언제나 아웃사이더였고 남의 말을 잘 듣지 않던 세잔에게 있어서 피사로는 큰 사람이었습니다.

세잔은 남들과 어울리는 성격이 아니었습니다. 그렇다고 남들의 시선을 두려워하지도 않았죠. 사람들도 자기중심적이고 늘 초라한 차림과 어눌한 말투의 세잔을 좋아하지 않았습니다.

1874년 파리의 관행적인 미술 풍토에 대항하던 젊은 화가들이 모여 하나의

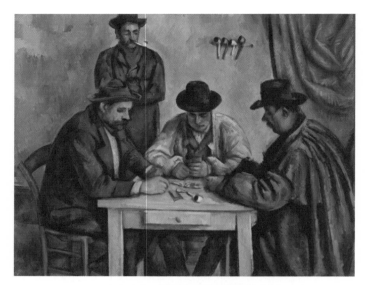

5 카드놀이하는 사람들(메트로폴리탄 미술관 버전) | 세잔 | 1890∼1892년

전시를 기획하였습니다. 제1회 인상주의전이죠. 이 전시에는 모네, 르누아르, 드가, 시슬레, 피사로 등이 참여하였습니다. 그런데 이런 자유로운 모임에서조차 세잔은 환영받지 못했습니다.

심지어 마네는 세잔이 나온다는 이유로 자신의 작품을 철수했다고 합니다. 그러나 그는 그런 것에는 신경을 쓰지 않습니다. 세잔은 「오베르 쉬르 우아즈의 목을 맨 사람의 집」,[3] 「모던 올랭피아」[4] 등을 출품하였고, 몇 점을 팔기도 하였습니다. 제1회 인상주의전은 많은 비난 속에 끝나게 되지만, 오히려 세잔은 전시회를 통해 자신감을 얻었습니다.

그는 전시가 끝나자 어머니에게 편지를 썼습니다. "어머니, 저 자신이 다른 사람보다 우월하다는 사실을 깨닫기 시작했어요. 아마도 제가 성숙해지는 거겠죠."

이렇게 주변에 의해서 좌우되지 않는 그의 성격 또한 자신만의 그림을 탄생

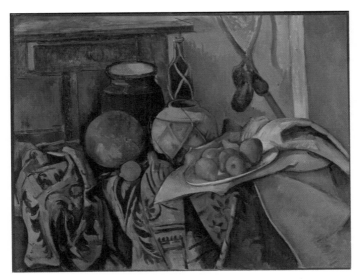

6 생강 항아리와 가지가 있는 정물 | 세잔 | 1893~1894년

시키는 데에 큰 역할을 하였던 것 같습니다. 세잔은 자신에 관한 믿음과 그림에 관한 신념이 흔들린 적이 없었습니다.

그는 아주 늦은 56살이 되어서야 첫 개인전을 했을 만큼 대중들에게 인정받지 못한 화가였지만, 평생토록 자신의 그림 공부를 게을리한 적이 없었습니다. 완벽한 사과를 그리기 위해 사과가 썩을 때까지 그림을 그렸고, 사람들의 평가가 어떠하든 주변의 시선이 어떠하든 세잔은 항상 그림에 관해 고민하고 있었고, 연구하고 있었습니다.

이런 몇 가지 이유가 결국 견고한 그만의 특별한 작품들을 탄생시키는 배경이 되었고, 그 결과 그는 '근대 미술의 아버지'라는 특별한 찬사를 얻게 되었던 것 같습니다.

폴 세잔 Ⅱ

근대 미술의 아버지

폴 세잔은 '근대 미술의 아버지'라고 자주 불립니다. 말 그대로 해석하면, 그가 없었다면 근대 미술이나 현대 미술이 탄생하지 않았다는 뜻이겠죠. 정말 그럴까요? 물론 세잔이 없었더라도 근대 미술과 현대 미술은 있었을 것입니다. 다만 그가 근대 미술과 현대 미술에 미친 영향이 그만큼 크다는 것을 강조한 것이죠. 그런데 근대 미술이면 근대 미술이고 현대 미술이면 현대 미술이지 왜 그 두 가지를 다 사용하는 걸까요? 우리나라에서는 처음부터 그 둘을 명확히 구분 짓지 않았기 때문에 그것이 지금까지 이어진 것입니다. 따라서 이제 우리는 때에 따라 어느 시기의 미술을 말하는 것인지를 추측해야 합니다.

그렇다면 세잔의 경우는 어떨까요? 세잔을 '근대 미술의 아버지' 혹은 '현대 미술의 아버지'라고 일컬을 때 나오는 그 시기는 대략 20세기 초기라고 이해하면 됩니다. 결론적으로 세잔은 20세기 초기의 미술에 지대한 영향을 끼쳤다는 말이 됩니다.

그렇다면 20세기 초기 미술계에서는 어떤 일이 벌어지고 있었을까요? 1936년 미국의 뉴욕 현대미술관에서 '입체주의와 추상 미술'이라는 전시가 있었습니다. 그 미술관의 초대 관장이었던 알프레드 바 2세가 기획한 전시였습니다. 그때 만들어진 도표[1]가 있습니다. 1890년부터 1935년까지의 미술에 관한 것입니다. 수많은 사조가 서로 영향을 주고 혹은 영향을 받으면서 복잡하게 얽혀 있습니다. 그전의 미술은 그렇지 않았습니다. 비교적 간단한 흐름으로 이어져

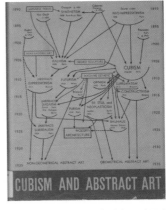

1 '입체주의와 추상 미술전' 카탈로그의 표지

왔습니다. 르네상스 미술 다음이 바로크 미술, 그다음이 로코코 미술 같은 식이었습니다.

다시 말해 20세기 전의 세계는 하나의 답을 찾으며 발전하고 있었습니다. 하나의 답, 그다음은 그것보다 더 좋은 답, 그다음은 더욱더 좋은 답…. 그랬던 것이 20세기에 들어와서는 여기저기서 여러 가지의 답이 한꺼번에 쏟아지기 시작합니다. 그러다 보니 당연히 미술도 어려워집니다. 상반된 답들이 동시에 나오기 시작했으니까요.

이렇게 복잡해지기 시작하는 때가 근대 미술과 현대 미술의 시기입니다. 그렇다면 정말 세잔이 이 복잡해지는 미술의 아버지였을까요? 도표의 윗부분을 보면 네 명의 화가가 나옵니다. 반 고흐, 고갱, 세잔, 쇠라입니다. 그중 세잔은 생테티즘synthetism, 즉 고갱의 종합주의에 영향을 주었고, 아래로는 야수주의를 말하는 포비즘fauvism과 입체주의를 말하는 큐비즘cubism에 영향을 주었습니다. 생각보다는 많지 않죠? 정말 이것만 가지고 아버지라는 말을 들을 수 있었을까요? 그런데 맞습니다.

20세기 미술에 들어와서 피카소가 대표하는 입체주의와 마티스가 대표하는

2 뒤보세 부인의 초상 | 앵그르 | 1807년

야수주의는 너무나 큰 의미가 있기 때문입니다. 그리고 입체주의와 야수주의는 그 후의 미술에도 어마어마한 영향을 줍니다. 그래서 이런 중요한 미술의 토대가 되었던 세잔은 아버지라는 호칭을 갖게 된 것입니다.

그렇다면 이제부터 입체주의가 무엇이고 야수주의가 무엇인지, 그리고 세잔이 그 미술들에 어떤 영향을 주었는지를 살펴보면 될 것 같군요. 야수주의가 무엇인지 알기 위해 간단한 상상을 해 보시죠. 여러분은 지금부터 19세기 말의 미술 평론가입니다. 그렇다면 앵그르의 「뒤보세 부인의 초상」[2]이나 컨스터블의 「에섹스의 비벤호 파크」[3] 같은 작품들에 익숙해 있었을 것입니다. 누가 보기에도 자연스러운 초상화와 아름다운 풍경화입니다.

그런데 어느 날 한 전시회에 방문했더니 마티스의 「모자를 쓴 여인」[4]과 「콜리우르의 열린 창문」[5]이 전시된 것입니다. '아! 이상하다. 뭔가 잘못되었다.' 처음에는 평론가들끼리 눈치를 보았겠죠. 그러다가 한 평론가가 입을 엽니다. "너무 이상해. 마치 야수 같아." 그러자 나머지 평론가들도 같은 의견으로 입을 모

3 에섹스의 비벤호 파크 | 컨스터블 | 1816년

옵니다. 그리고 그들은 하나하나 분석하죠. "먼저 색이 이상해. 자연색도 아니고 너무 강해. 틀렸어. 또 입체감이 하나도 없어. 미술사의 크나큰 발견인 원근법이 무시되었군. 틀렸어. 형태가 사실과 맞지를 않아. 드로잉이 잘못되었군. 틀렸어. 도대체 어떻게 이런 황당한 그림을 전시할 수 있지? 야수가 아니라면 이럴 수는 없어." 이렇게 야수파는 탄생한 것입니다.

4 모자를 쓴 여인 | 마티스 | 1905년

그런데 그들이 가만히 생각해 보니 이런 황당한 드로잉, 색채와 원근법이 무시된 그림이 이번이 처음만은 아니었던 것이죠. 전에도 한 사람 있었는데, 잘 생각해 보니 세잔이 있었습니다. 바로 이 이상한 그림들의 원조가 따로 있었던 것이죠.

세잔이 그린 「베레모를 쓴 자화상」[6]과 야수파의 마티스의 「자화상」[7]을 같이 놓고 비교해 보면 유사한 면이 드러납니다.

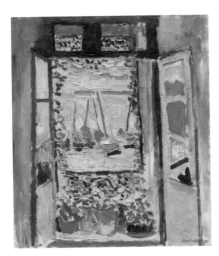

5 콜리우르의 열린 창문 | 마티스 | 1905년

「베레모를 쓴 자화상」의 색채를 보면 사람의 얼굴인데 진홍색, 황록색, 벚꽃색, 수박색이 사용되었습니다. 좀 이상하죠? 입체감도 전혀 없습니다. 그래서 인물이 벽에 딱 달라붙어 보입니다. 드로잉에도 세밀함을 찾아볼 수 없습니다. 거칩니다. 정도만 좀 차이 나지 세잔의 그림에는 야수파 마티스의 그림에서 보였던 파격이 이미 있었던 것입니다. 그래서 전문가들은 야수파의 뿌리를 세잔에게 둡니다.

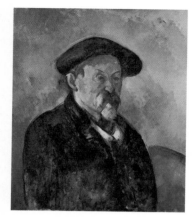

6 베레모를 쓴 자화상 | 세잔 | 1898~1900년

이번에는 입체주의를 볼까요? 입체주의에서의 입체는 우리가 흔히 말하는 3D 입체가 아닙니다. 입체주의라고 번역되었지만 원래 명칭은 큐비즘이고, 그림이 정육면체와 같은 상자로 이루어진 것을 의미합니다.

장 메챙제의 「티타임」[8]을 보면 기존의 회화와는 아주 다르죠? 규정지어 말하기는 어렵지만 뭔가 각이 뚜렷한 형태들의 집합 같아 보입니다.

그런데 여기서 끝이 아닙니다. 이후에 큐비즘은 점점 발전하여 다양한 추상 형태로 변화되기까지 합니다. 그래서 더 어려워지고 세분됩니다. 그에 따른 용어도 만들어지죠. 초기 큐비즘, 분석적 큐비즘, 종합적 큐비즘 같은 것입니다.

그런데 아무리 복잡한 큐비즘도 간단히 설명될 수는 있습니다. "큐비즘이란 눈에 보이는 것을 그대로 캔버스에 옮기는 것은 아니다. 먼저 본다. 그리고 보이는 것을 나름의 시각으로 이리저리 분석한다. 그리고 그 분석된 결과를 표현한다."

이러다 보니 큐비즘은 태생적으로 통일될 수 없습니다. 나름의 분석이 각자의 생각에 따라 달라지기 때문입니다. 그래서 피카소의 큐비즘, 메챙제의 큐비즘, 뒤샹의 큐비즘, 이렇게 그린 사람에 따라 다른 것입니다. 그런데 통일된 한 가지는 있죠. 바로 분석한다는 것입니다. 큐비즘은 그 분석을 거칩니다. 그 사물의 분석을 그전부터 하던

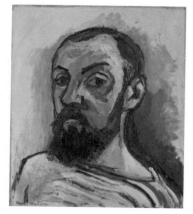

7 자화상 | 마티스 | 1906년

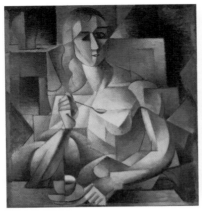

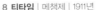

8 **티타임** | 메챙제 | 1911년 9 **생트빅투아르산** | 세잔 | 1904~1906년

사람이 바로 세잔이죠.

다른 화가들이 눈에 보이는 것을 그리고 있을 때 세잔은 이미 자연을 분석하고 있었습니다. 그는 이런 말을 합니다. "분석해 보면 모든 자연은 원추, 원통, 구로 이루어진다." 물론 수학적인 해석은 아닙니다. 예술적 해석이죠.

세잔이 그린 「생트빅투아르산」[9]을 보면 산을 그린 풍경화인데, 있는 그대로 옮긴 것은 아니죠. 아주 거칠어 보이는데 대충 그려서 그런 것은 아닙니다. 세잔이 부분마다 다 분석하면서 그린 것입니다. 본질을 향한 분석입니다.

이런 의미로 입체주의자들은 자신의 뿌리를 세잔에 두는 수밖에 없습니다. 그가 먼저 시작했으니 입체주의의 시초인 셈이죠.

결론은 이렇습니다. 세잔은 미술이 다양하게 분화하기 시작하던 20세기 초 거대한 두 사조인 야수주의와 입체주의가 태동하는 데에 크나큰 영향을 주었습니다. 그 후 야수주의와 입체주의를 바탕으로 현대 미술은 화려하게 꽃피기 시작했습니다. 이것만 보아도 우리는 폴 세잔을 '근대 미술의 아버지'라고 부를 수 있을 것입니다.

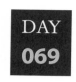

Paul Cézanne Ⅲ(1839~1906)

폴 세잔 Ⅲ

폴 세잔의 사과 정물화는 왜 유명할까?

지금까지 앞에서 우리는 폴 세잔이 현대 미술 발전에 얼마나 큰 영향
을 끼쳤는지 알아보았습니다. 세잔에 관해 설명할 때 그가 그린 정물화
에 대한 이야기를 빼놓고 넘어갈 수는 없죠.

세잔의 정물에 대해 우리 대부분은 미술 시간에 어렴풋이라도 배운
기억이 있을 겁니다. 그리고 그 기억을 떠올리면, 아마 사과도 같이 기
억이 날 것입니다. 왜냐하면 세잔과 그의 사과 정물화는 항상 같이 언
급되기 때문입니다. 그만큼 세잔의 사과 정물화는 유명합니다. 세잔 자
신도 이런 공언을 했습니다.

"나는 사과 하나로 파리를 놀라게 하겠다."

그의 말대로 미술 전문가들은 그의 사과 정물화를 보고 정말 놀랐고
이 그림은 그 후 미술에 큰 발전도 주었습니다. 자, 그럼 지금부터 놀랄
준비를 하시고, 세잔이 그린 정물화를 감상해 볼까요? 먼저 「탁자 위의

과일과 주전자」[1]입니다. 놀라셨습니까? 잘 모르시겠죠?

이 사과 정물화가 왜 대단한 걸까요? 봐서 이해가 안 될 때는 마음이 급해지기 마련입니다. 하지만 그럴수록 서두르지 말고 천천히 부분마다 나누어 보는 것도 좋습니다. 그러니 이번에는 비슷한 시기에 그려졌던 다른 화가의 사과 정물화들과 비교하며 어떤 차이가 있는지 한번 살펴보죠. 뭐든 비교해 보면 이해가 쉬워지니까요.

세잔의 「물병, 컵, 사과가 있는 정물화」[2]와 팡탱라투르의 「장식된 테이블」[3]을 비교해 볼까요?

 팡탱라투르도 정물화로 유명한 화가인데요, 그의 정물화는 붓 터치가 세밀해 보입니다. 그에 반해 세잔의 정물화는 거칠게 그려져 있습니다. 팡탱라투르의 정물들은 정돈되어 있습니다. 식탁보가 잘 펴져 있고 과일들이 균형 있게 배치되어 있습니다. 세심하게 배치한 것으로 보입니다. 반면 세잔의 정물화는 식탁보가 왜 그런 것인지 알 수 없게 삼각형으로 구겨져 있고, 과일들의 배치를 보면 정돈된 것으로 보기가 어렵습니다.

 원근감은 어떨까요? 팡탱라투르의 정물들은 사진에 찍힌 듯이 자연스러운 원근감으로 표현되어 있습니다. 하지만 세잔이 그린 정물화의 컵과 물병을 주목해 보면 화가의 시점이 일치하지 않습니다. 컵은 약간 위에서 본 시점이고 물병은 그보다 낮은 시점에서 본 것입니다. 그래서 불안정해 보입니다. 그리고 찌

3 장식된 테이블 | 팡탱라투르 | 1866년

그려져 보이는 것 같기도 합니다.

그런데 왜 점점 미궁 속으로 빠지는 것 같죠? 이 사과 정물화가 미술에 큰 영향을 준 훌륭한 작품이라고 하는데 아직 그 가치가 잘 이해되지 않을 것입니다. 그래서 다른 정물화와 비교해보면 좀 쉬울 것 같았지만 점점 더 알쏭달쏭해집니다.

붓 터치가 거칠고, 화면 배치가 어수선하고 정돈되어 보이지 않으며, 원근감이 왜곡되었고, 자연스럽지 않은 색채로 구성된 것이 훌륭한 작품의 판단 기준으로 볼 수 있을까요? 혹시 우리 눈이 잘못된 것은 아닐까요? 여러분은 어떤 기준으로 감상하고 있었습니까? 아마 직관적으로 대했을 겁니다. 그런데 좋아 보이지 않는 것입니다.

4 꽃과 과일이 있는 정물화 | 팡탱라투르 | 1866년

그래서 다음으로는 합리적으로 본 것입니다. '좋은 것에는 과학적인 이유가 있을 것이다.'라는 가정을 한 것이죠. 예를 들면, 더 기술적으로 뛰어나다거나, 더 예쁘다거나, 더 특이할 것이라는….

그런데 세잔의 사과 정물화는 우리의 직관적 기준에도 부합하지 않고, 상식적 기준에도 맞지 않은 것입니다. 그것으로 본다면 팡탱라투르의 정물화가 훨씬 더 부합할지도 모르죠. 하지만 그의 작품은 가치적으로 세잔의 정물화에 비할 수가 없습니다. 왜냐하면 과거의 미적 기준에만 충실한 작품이기 때문입니다.

반면에 세잔은 우리에게 미래의 기준을 제시했습니다. 그리고 어떤 기준도 깨질 수 있다는 가능성 또한 열어 주었습니다. 후대 화가들에게 예술에서의 자

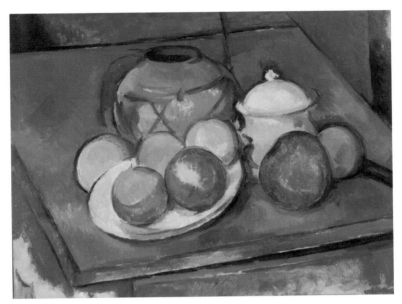

5 짚으로 장식한 꽃병, 설탕 항아리와 사과 | 세잔 | 1890~1893년

유를 선물한 셈입니다.

그 결과 수많은 화가가 그에게 영감을 얻었고 그렇게 야수주의와 입체주의도 탄생하게 된 것입니다. 따라서 세잔의 정물화는 현대 미술을 이해하기 시작할 때 진정으로 그 가치가 보이기 시작합니다.

│ 세잔을 죽음으로 몬 집념과 열정

그림을 향한 세잔의 열정은 대단했다. 그러나 아쉽게도 그 열정과 전념 때문에 결국 유명을 달리하게 됐다. 그는 어느 날 폭우 속에서도 오랜 시간 동안 그림을 그리다 집에 돌아오는 길에 쓰러졌고, 다음 날에도 휴식을 취하지 않고 작업을 하다가 또 의식을 잃은 후, 다시는 일어나지 못했다. 결국 자신의 작품에 몰두하다가 폐렴으로 사망하게 된 것인데, 그림을 향한 열정만큼 자신의 건강에도 신경 썼더라면 더 많은 위대한 작품을 후세에게 남겨 주지 않았을까?

Georges Pierre Seurat(1859~1891)

조르주 쇠라

조르주 쇠라가 남긴 궁금증

오늘은 여러분에게 매우 특별한 화가를 소개하려고 합니다. 그는 어쩌면 미술가보다는 과학자에 가까웠습니다. 보통 화가는 자신의 주관적 생각이나 직관을 각자의 방식대로 자유롭게 표현하는 경우가 대부분이고, 관객들 역시 자신의 눈과 마음으로 그 작품의 느낌을 자유롭게 받아들이는 것이 일반적인데, 이 화가는 그들의 반응을 미리 예상하고 그림을 그렸습니다.

그러니까 자신의 작품을 보는 관객이 느낄 감정들을 먼저 정해 놓고 작품을 그것에 맞추어 갔습니다. 특이하죠? 그는 먼저 꼼꼼히 메모를 하며 작품 계획을 세웠습니다. 그리고 자기의 생각대로 표현하기 위해 광학 이론과 색채 이론을 정리하였습니다.

예를 들면, 따뜻한 색은 사람들에게 즐거움과 움직임을 느끼게 해 주고, 차가운 색은 슬픈 감정을 느끼게 해 준다는 사실 등을 정리하였고, 하나의 색을 본 후 사람의 망막에는 그 보색의 잔상이 나타난다는

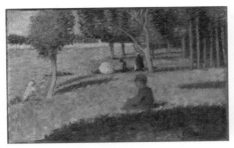

1 앉아 있는 인물들, 그랑자트섬의 일요일 오후를 위한 습작
| 쇠라 | 1884~1885년

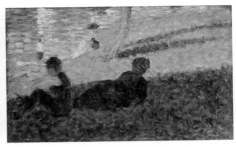

2 그랑자트섬의 일요일 오후를 위한 습작 | 쇠라 | 1884년

것, 또 원색과 원색을 가까이 위치시키면
멀리서 보는 관객에게 더욱 강렬한 색을
전달할 수 있다는 것 등을 말이죠.

그다음 자신의 표현을 도와줄 화법을
개발하였습니다. 그리고 높이 2m, 너비
3m가 넘는 큰 캔버스를 주문하였죠. 이
크기는 당시 잘 사용되던 크기가 아니었

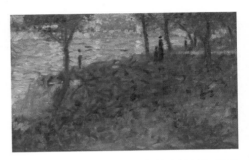

3 **그랑자트를 위한 습작** | 쇠라 | 1884~1885년

습니다. 그리고 그는 한 장소에 나가 40
점 이상의 습작[1~3]을 그리며, 차근차근 준비하였습니다.

그렇게 2년, 그의 집념이 드디어 하나의 작품을 완성합니다. 제목은 「그랑자
트섬의 일요일 오후」[4]입니다. 그는 이 작품에 48명의 인물과 보트 8대, 강아지
3마리, 원숭이 1마리를 그려 넣었습니다. 이 프랑스 화가의 이름은 조르주 쇠
라이고 그가 개발한 화법은 점묘법입니다. 그리고 쇠라와 이 그림은 '후기 인상
주의'라는 사조를 탄생시켰습니다.

「그랑자트섬의 일요일 오후」는 우리에게 친숙한 작품입니다. 한번 자세히 보
세요. 여러분은 이 작품에서 무엇이 느껴지나요? 대부분의 사람은 이 작품을
보면 그 형태나 색채, 구성 등을 생각하기에 앞서 먼저 이미지가 머리에 각인된
다고 합니다.

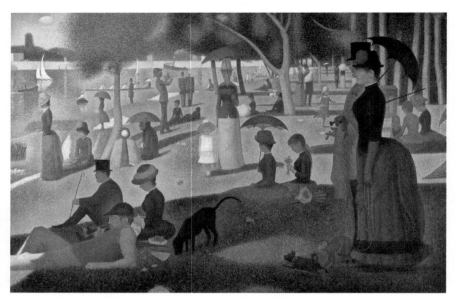

다음으로 이 작품이 주는 것은 수많은 궁금증입니다. 도대체 저렇게 큰 캔버스를 어떻게 다 점으로 채웠을까? 사실 피사로도 이 점묘법을 사용하다가 포기하였을 만큼 점묘법은 보통 사람의 체력으로는 쉽지 않은 고역이었습니다.

또 그림 속 여인은 왜 어색하게 낚시를 하고 있을까? 정말 저 여인은 고기를 잡을 생각인 걸까? 산책하러 나온 듯 보이는 여인이 끌고 나온 저 원숭이는 도대체 뭘까? 가운데에 배치된 눈길을 끄는 흰옷을 입은 소녀는 왜 유독 점묘법을 쓰지 않았을까? 사람들의 비율과 각도는 정말 어색한데, 어떻게 전체의 구성은 안정적일까?

덕분에 이 작품은 수많은 전문가를 끌어들여 쇠라를 연구하게 만들었습니다. 그리고 지금도 이 그림은 연극의 소재로, 공원 설계의 아이디어로, 또 상품 디자인의 모티브로 이용되고 있습니다. 혹시 과학자 같던 쇠라가 의도했던 것이 이런 것이었을까요?

5 **모델들** | 쇠라 | 1886~1888년

쇠라는 성격 역시 매우 특이한 사람으로 기록되어 있습니다. 늘 흐트러짐이 없었고, 항상 중절모에 잘 다려진 양복을 입고 다녔다고 합니다. 그래서 별명은 공증인이었죠. 그는 말도 통 없었고, 그의 친구들조차 그를 신비로웠다고 기억합니다. 심지어 그는 「분을 바르고 있는 젊은 여인」[6]의 모델인 마들렌과 동거를 하고 아들까지 낳았지만, 정작 근처에 살던 부모조차 그의 주소를 몰랐을 정도였고, 그가 죽은 후에야 그에게 아기가 있었다는 사실이 알려지기도 합니다.

그가 화가로서 활동했던 기간은 불과 10년 정도입니다. 한 작품을 그리는 데 많은 시간을 투자했던 그가 남긴 작품은 몇 점 되지 않습니다.

「서커스」[10]는 그의 마지막 작품입니다. 이 작품에서도 쇠라는 여러 가지 자신만의 이론과 기법을 통해 역동적인 서커스를 표현하려고 했던 것 같습니다.

하지만 쇠라는 이 작품이 전시되던 도중 갑자기 쓰러져 사망하고 맙니다. 쇠라가 죽자 어머니는 쇠라의 최고의 걸작 「그랑자트섬의 일요일 오후」를 미술관에 기증하려고 했으나 거절당했다

6 **분을 바르고 있는 젊은 여인** | 쇠라 | 1888~1890년

고 합니다. 쇠라의 가치를 몰랐던 거죠.

몇 년 후인 1900년, 이 작품은 프랑스의 한 수집가에게 단돈 800프랑에 판매되었습니다. 그 후 이 작품의 가치를 알아본 미국인 프레더릭 바틀릿은 다시 2만 달러에 이 작품을 구매하였고, 그는 작품을 싣고 미국으로 돌아오는 배 안에서 시카고 미술관 관장에게 "프랑스의 최대 결작을 내가 얻게 되는 기적이 일어났다."라는 내용의 편지를 씁니다.

1924년 여름, 바틀릿의 중개로 이 작품은 시카고 미술관이 소장하게 됩니다. 뒤늦게 이 사실을 안 프랑스는 거액을 제시하며 이 작품을 팔 것을 시카고 미술관에 간곡히 제안하지만 미술관 측은 거절합니다. 「그랑자트섬의 일요일 오후」는 이미 시카고의 상징이 되어 버렸으니까요. 1958년 이후 시카고 미술관은 한 번도 이 작품을 미술관 밖으로 옮긴 적이 없습니다. 프랑스 사람들도 이제 이 작품을 보려면 시카고에 가는 방법밖에 없으니 이렇게 위대한 화가의 가치를 진작 알아보지 못한 것은 프랑스에는 큰 손실이 아닐 수가 없겠죠?

7 아스니에르에서 물놀이하는 사람들 | 쇠라 | 1884년

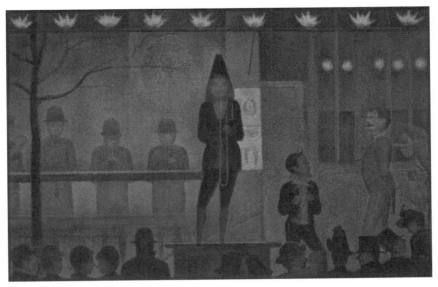

8 서커스 사이드쇼 | 쇠라 | 1887~1888년

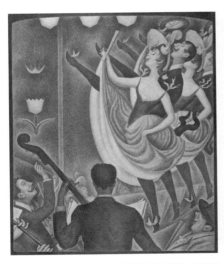

9 캉캉 | 쇠라 | 1889~1890년

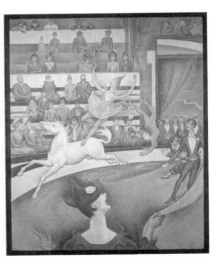

10 서커스 | 쇠라 | 1890~1891년

자포니즘과 우키요에

먼저 반 고흐의 작품 「탕기 영감」[1]과 「귀에 붕대를 감은 자화상」[3]입니다. 둘 다 화가의 터치감과 특유의 인물 표현이 매우 잘 표현된 작품입니다. 그런데 배경을 한번 보세요. 놀랍게도 네덜란드 화가인 고흐의 그림 뒤에 자포니즘[Japonism], 즉 일본풍 그림[2,4]이 그려져 있습니다. 어찌된 일일까요?

사실 고흐 배경의 그림은 일본의 우키요에[Ukiyo-e]입니다. 우키요에는 일본 회화이고 그는 우키요에의 열렬한 팬이었던 거죠. 인상파 화가였던 고흐. 그렇다면 당시 우키요에에 대한 관심을 두고 있던 화가는 단지 고흐만이었을까요?

1854년에 일본이 서양에 문호를 개방하면서 일본 공예품들이 유럽에 들어가기 시작했습니다. 그리고 1855년 파리 만국박람회를 통해 유럽인들은 일본 문화에 큰 관심을 두게 되죠. 그 후 일본 문화는 서양의 미술, 공예, 조각, 생활양식 등에 영향을 주게 됩니다.

 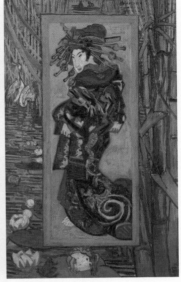

1 탕기 영감 | 반 고흐 | 1887년 **2 기생, 에이센 작품 모작** | 반 고흐 | 1887년

 1856년 어느 날 프랑스의 화가 펠릭스 브라크몽은 일본에서 수입된 도자기 포장지의 그림을 유심히 보게 됩니다. 그 그림은 우키요에였고, 이로 인해 유럽의 예술가들에게 차츰 전파가 됐다는 것이 일반적으로 알려진 이야기입니다.

 우키요에란 일본 에도 시대(17세기) 말부터 메이지 시대(20세기) 초에 유행했던 풍속화 양식을 말합니다. 화려하고 원색적인 색채와 단순한 구성, 뚜렷한 윤곽선, 풍부하게 사용되는 검은색, 잘 드러나지 않는 입체감이 이 풍속화의 특징입니다. 주로 일상의 모습, 풍경, 기생 등이 소재로 쓰였고 목판화로 제작되어 대량생산이 가능하였기 때문에 신문이나 잡지, 포스터, 포장지 등에 사용되었습니다. 그런 배경에서 우키요에가 결국 도자기 포장지로 유럽에 소개되는 상황이 벌어진 것이죠.

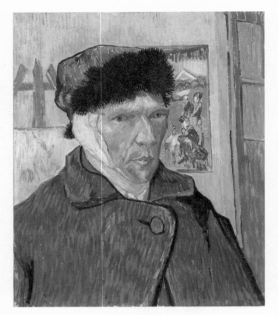

3 귀에 붕대를 감은 자화상 | 반 고흐 | 1889년

4 기생이 있는 풍경
| 사토 토라키요 | 1870~1880년

5 카메이도의 매화 정원

| 우타가와 히로시게 | 1857년

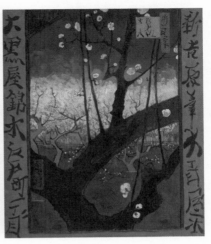

6 꽃이 핀 매화나무, 히로시게 작품 모작

| 반 고흐 | 1887년

7 아타케 대교의 소나기

| 우타가와 히로시게 | 1857년

8 비 내리는 다리, 히로시게 작품 모작

| 반 고흐 | 1887년

9 에밀 졸라 | 마네 | 1868년

10 스모 선수 오나루토 나다에몬
| 우타가와 구니아키 2세 | 1860년

어쨌든 이 우키요에는 인상파 화가들을 단번에 매료시킵니다. 당시 인상파 화가들은 기존의 미술을 탈피할 새로운 무언가를 찾고 있었습니다. 그 순간 발견한 동양의 이국적인 모습을 담은 우키요에. 이것은 그들을 전통 미술에서 해방시켜 주는 역할을 하게 됩니다.

다음은 마네의 「에밀 졸라」[9]입니다. 졸라의 모습 뒤에 붙여 놓은 우키요에[10]가 보이나요? 당시 화가들은 우키요에를 수백 점씩 수집하기도 하였습니다. 심지어 모네는 기모노를 입은 아내를 그림[11]에 등장시키고 일본 소품을 그리기도 했습니다.

또한 영국에서 활동한 미국 화가 제임스 애벗 맥닐 휘슬러는 작품[12]에 기모노와 병풍, 그리고 우키요에까지 이르는 다양한 일본 문화를 등장시킵니다. 즉 직접적으로 일본풍을 드러낸 화가도 있었고 자신의 스타일에 영향을 받은 화가들도 많았습니다.

11 일본 여자, 기모노를 입은 모네 부인
| 모네 | 1876년

12 도자기 나라에서 온 공주
| 휘슬러 | 1863~1865년

　이런 일본 문화에 대한 관심은 꼭 일본이어서라기보다는 동양에 대한 관심과 호기심에 있었던 것으로 생각되지만, 아무튼 우키요에가 당시 유럽 미술에 미친 영향은 매우 컸습니다. 그리고 이런 교류 속에서 일본 미술 또한 유럽 미술의 원근법과 세밀한 명암 처리, 그리고 다양한 색상에 영향을 받아 많은 발전을 이루었습니다.

　일본은 그 당시 동북아시아에서 가장 먼저 서양 문물을 받아들인 나라입니다. 지금은 K-pop, K-drama, K-food 등 전 세계적으로 우리나라의 문화가 각광받고 있지만, 예전 우리의 조선 풍속화가 서양에 먼저 전해졌다면 어떤 서양 미술이 등장했을까 하는 상상을 해 보게 됩니다.

> **네덜란드를 통해 유럽에 알려진 일본 미술**
> 19세기 네덜란드와 일본의 교역으로 일본의 미술품, 의상, 도자기, 장식품 등이 유럽으로 소개되었고 강렬한 색채에 유럽인들의 호기심을 사로잡았다고 한다.

폴 고갱

타히티의 화가 폴 고갱

첫 번째 그림[1]은 27살쯤 된 청년이 자신을 그린 자화상입니다. 이 남자에게는 사랑스러운 아내가 있습니다. 그리고 에밀이라는 예쁜 아이도 있습니다. 생활 형편도 남부럽지 않습니다. 몇 년 전 시작한 증권 중개 일로 돈도 많이 벌었으니까요. 그런데 얼굴을 자세히 보세요. 그의 눈빛에서 공허함 같은 것이 느껴지진 않으시나요?

이 남자는 지금 고민에 빠져 있습니다. 그림을 그리고 싶어서죠. 남자는 어릴 적부터 많은 시련을 겪었습니다. 파리에서 태어나자마자 아버지를 따라 페루로 갔고, 그곳에서 아버지를 잃고 6살 때 다시 프랑스로 돌아왔는데 형편이 너무 어려워 17살부터 외항선을

1 자화상 | 고갱 | 1875~1877년

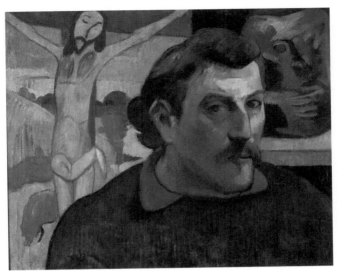

2 황색 그리스도가 있는 자화상 | 고갱 | 1890~1891년

탈 수밖에 없었습니다. 그리고 증권 일을 하면서 형편이 나아지나 싶더니 어머니가 죽음을 맞이합니다. 다행히 25살에 결혼을 하여 그나마 좀 안정된 생활을 할 수 있게 된 것이죠.

그런데 그는 그림이 그리고 싶어진 것입니다. 당연히 부인은 반대했겠죠. 하지만 이 남자는 꿈을 버릴 수 없었습니다. 그래서 주말마다 그림을 그리는 데 몰두했고, 또 마음에 드는 그림을 사 모으기도 했습니다.

처음에는 그의 작품을 인정하는 사람이 없었습니다. 하지만 안목이 뛰어난 화가 피사로는 이 남자의 재능을 알아보았습니다. 그래서 용기를 주었고 그의 작업을 도와주기 시작합니다. 이 남자의 꿈은 점점 커졌습니다. 늦게 시작하는 것은 문제가 아니라고 생각했습니다. 30대 중반 무렵 이 남자는 큰 결심을 합니다. 화가가 되기 위해 모든 것을 희생하기로. 그의 이름은 폴 고갱입니다.

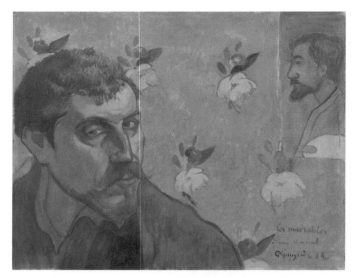

3 레 미제라블: 베르나르의 초상이 있는 자화상 | 고갱 | 1888년

먼저 「황색 그리스도가 있는 자화상」[2]입니다. 그의 눈빛에서 어떤 결의가 느껴지지 않으십니까? 고갱은 화가로서 파란만장한 인생을 살며 수없는 걸작들을 남겼고, 마티스, 피카소, 뭉크 그리고 후세의 수많은 추상주의 화가들에게 영향을 미쳤습니다.

고갱은 반 고흐와의 일화로도 유명합니다. 고갱의 자화상 「레 미제라블」[3]은 서로 관계가 좋았을 때 고갱이 고흐에게 선물한 그림입니다. 자신을 장 발장으로 표현하면서요.

고흐도 「폴 고갱에게 바치는 자화상」[4]을 그려 화답으로 보냈습니다. 그는 이 그

4 폴 고갱에게 바치는 자화상 | 반 고흐 | 1888년

림에서 자신을 수도하는 승려로 그
려 놓았습니다. 서로가 어떻게 바
라보았는지 비교가 됩니까? 고흐는
고갱을 사랑하는 마음에 해바라기
도 많이 그렸습니다.

5 해바라기를 그리는 빈센트 반 고흐 | 고갱 | 1888년

　내성적이었던 고흐에게 있어서,
항상 거침이 없었으며 세상 경험도
많았고 자신감 넘쳤던 고갱은 멋진
친구였습니다. 고흐는 고갱이 늘 자
기와 함께하기를 원했죠. 하지만 고갱은 그런 고흐가 마음에 들었을까요?

　고흐와 함께하던 아를에서의 어느 날, 고갱은 고흐에게 한 장의 그림을 그려
주었습니다. 「해바라기를 그리는 빈센트 반 고흐」⁵입니다. 그림 속의 고흐는 그
저 해바라기를 그리는 볼품없고 초라한 화가로 표현되어 있습니다. 고흐는 크
게 화를 냅니다. 자기가 이렇게밖에 안 보이냐는 거였겠죠? 고갱도 사과하지
않습니다. 솔직한 표현 방식이 그의 스타일이었으니까요. 다툼은 점점 커졌고,
결국 화가 난 고흐가 자신의 귀를 자르게 되죠.

　아무튼 이 사건 이후로도 고흐는 고갱과의 관계가 좋아질 것을 고대하지만
경찰서까지 다녀온 고갱은 주저 없이 그를 떠납니다. 처음부터 고갱은 아니다
싶으면 망설임 없이 자기 길로 가는 성격이었죠. 자신이 추구하는 것과 꿈을 좇
아서 말이죠. 반면에 고흐는요? 마음의 상처를 입은 자신을 주체하지 못해 주변
에 피해를 주다가 결국 마을에서 쫓겨나 정신병원에 가게 됩니다.

　고갱은 언제나 스스로가 위대하다고 생각하였습니다. 그리고 자신은 천재라
는 신념을 갖고 있었습니다. 고갱은 자신의 그림을 위해 멀리멀리 남태평양의
타히티로 떠납니다. 타히티는 그에게 최적의 장소였습니다. 아무런 불빛도 없

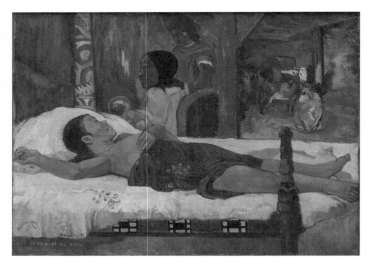

6 하느님의 아들 | 고갱 | 1896년

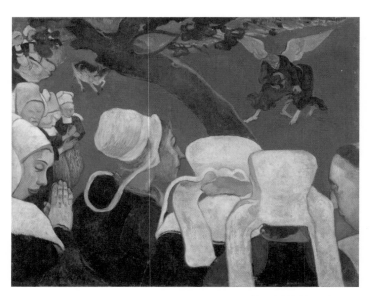

7 설교 뒤의 환상 | 고갱 | 1888년

는 처음 그대로의 자연. 고갱은 아예 원주민 복장을 하고 다니면서 타히티의 모습과 그곳의 사람들을 그리기 시작합니다. 그는 허세로 보일 만큼 대담한 행동을 하였지만, 스스로는 매우 꼼꼼한 편이었습니다. 그는 이미 프랑스에서 떠날 때부터 필요한 짐을 하나도 빠짐없이 가지고 왔습니다.

그곳에서 그린 「하느님의 아들」[6]을 보면 아기 예수를 낳은 마리아가 검은 피부의 원주민으로 그려져 있습니다. 상식을 벗어난 그림이죠. 그리고 보통 아기 예수

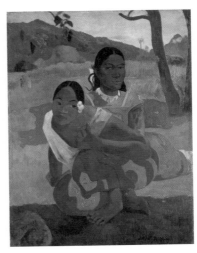

8 언제 결혼하니? | 고갱 | 1892년

를 안고 있는 마리아를 그리는 경우는 있어도 저렇게 출산 후에 누워 있는 마리아를 그린다는 것은 쉽게 생각할 수 있는 것이 아니죠.

다음은 천사와 씨름하는 야곱을 그려 넣은 「설교 뒤의 환상」[7]입니다. 고갱은 이렇듯 성서 속의 이야기들을 재현하는 그림에서조차 자신의 표현 방식에 제한을 두지 않았습니다.

타히티에서 열정적으로 그림을 그렸지만 작품은 외면당했고, 무리한 생활로 병마와 싸우던 고갱은 남태평양의 한 섬에서 결국 고독한 죽음을 맞게 됩니다.

사람들은 그가 죽고 한참이 지나서야 그의 작품의 가치를 인정합니다. 영국의 작가 윌리엄 서머싯 몸은 파란만장했던 고갱의 인생을 소재로 소설 『달과 6펜스』를 집필하기도 했고, 타히티의 여인들을 소재로 한 고갱의 작품인 「언제 결혼하니?」[8]는 2015년에 2억 1,000만 달러에 팔려 세상을 놀라게 했습니다.

DAY 073

Vincent Willem van Gogh(1853~1890)

빈센트 반 고흐 I

반 고흐의 작품이 감동을 주는 이유

우리는 빈센트 반 고흐라는 이름에 매우 익숙합니다. 많은 사람들이 그의 독특한 작품을 좋아하여 인기가 있기 때문인데요, 그 매력은 과연 무엇일까요? 바로 그의 그림은 말을 하기 때문입니다.

첫 번째 그림은 영국의 낭만주의 화가 윌리엄 터너가 그린 「바다의 어부들」[1]이고 다음은 고흐가 그린 「별이 빛나는 밤」[2]입니다. 자세히 보면 터너의 달은 자연스러운 데 반해, 고흐의 달은 우리가 알고 있는 것과 달라 보입니다. 고흐도 우리와 같은 달을 보았을 것입니다. 하지만 그의 달은 가슴 깊은 곳까지 내려갑니다. 그리고 이미 있던 감정들과 뒤섞이면서 이야기들이 만들어집니다. 휘몰아 나가는 새파란 빛들, 노랗게 번지는 별 무리, 불길 같은 검정 사이프러스…. 아무리 보아도 우리가 알고 있던 모습이 아닙니다.

「별이 빛나는 밤」은 고흐가 너무나 좋아하던 친구 폴 고갱과 다툼이 있고 난 뒤, 슬픔을 참지 못해 자신의 귀를 자해하는 사건을 벌이게 되

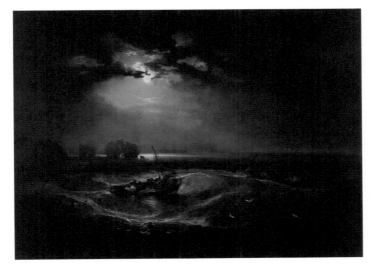

1 바다의 어부들 | 터너 | 1796년

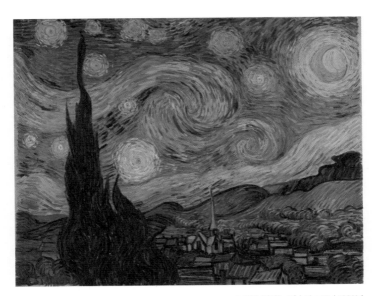

2 별이 빛나는 밤 | 반 고흐 | 1889년

고, 그 후 요양원에 들어가서 지내던 중 그린 것입니다. 그림 왼쪽에는 고흐가 무척이나 좋아했던 사이프러스 나무가 보이고, 오른쪽 작은 마을에는 집들과 교회가 있습니다. 그리고 수없이 소용돌이치는 밤하늘의 별빛과 달빛들…. 고흐 눈에 비친 밤하늘의 모습이 이랬던 걸까요?

말을 제대로 들어준다는 것이 쉬운 일은 아닙니다. 게다가 경청한다는 것은 더 많은 에너지가 드는 일이죠. 하지만 좋은 점도 많습니다. 사고와 이해의 폭이 넓어지니까요. 그러니 고흐의 말도 한번 들어 보시죠. 고흐가 그린 두 개의 의자입니다. 왼편³은 고흐가 자신의 의자를 그린 것입니다. 오른편⁴은 자신이 좋아했지만 떠나려는 친구 고갱의 것을 그린 것입니다. 왼편은 소박한 모양에 나무와 짚으로 만든 의자입니다. 오른편은 화려하고 좌석도 고급입니다. 왼편 의자 위에는 담배와 파이프가 흐트러져 있고, 오른편 의자 위에는 소설책과 촛불이 고상하게 놓여 있습니다. 왼편 바닥은 창살 같은 격자무늬입니다. 오른편

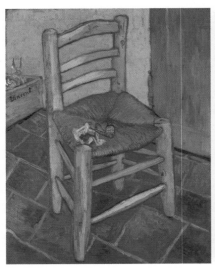

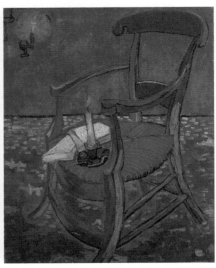

3 반 고흐의 의자 | 반 고흐 | 1888년 **4 고갱의 의자** | 반 고흐 | 1888년

바닥에는 화려한 카펫이 깔려 있습니다. 그런데 정작 두 의자의 주인 모두 앉을 수가 없습니다.

당시 상황은 이렇습니다. 고흐는 마지막 희망을 펼치고 있었습니다. 그에게 고갱은 크나큰 힘이 되었죠. 그런데 꿈이 무너지려는 것입니다. 고갱이 그를 떠날 눈치를 주었기 때문이죠. 고흐는 어떻게든 놓고 싶지 않았습니다.

그는 하고 싶은 말이 많은 화가였습니다. 대화를 좋아했고 수백 통의 편지로 마음도 남겼습

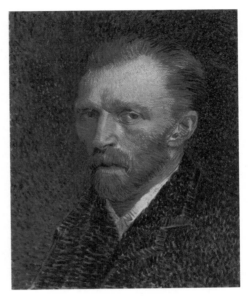

5 자화상 | 반 고흐 | 1887년

니다. 특히 정신적으로 물질적으로 든든한 후원을 했던 동생 테오에게는 무려 660여 통의 편지를 보내기도 합니다. 고흐는 그림으로써 뿐만이 아니라 글로써도 자신의 이야기와 감정을 끊임없이 표현합니다. 그에게서 분출되는 감정들은 그칠 줄 몰랐던 것 같습니다. 하지만 사람들은 그의 말을 들어 주지 않았습니다.

평생을 가난하게 살았던 고흐. 그는 빈곤과 고난 속에서도 죽기 전까지 900여 점의 채색화와 1,100여 점의 소묘를 그리며 작품 활동에 매진했습니다. 오늘날 그의 예술성이 인정받아 「붓꽃」[6], 「폴 가셰 박사」[11]와 같은 많은 작품들이 전 세계적으로 사랑을 받고 있지만, 그가 살아 있었을 때 사람들이 그의 미술 세계에 조금만 더 관심을 보였더라면 우리는 그의 더 많은 작품을 볼 수 있지 않았을까요?

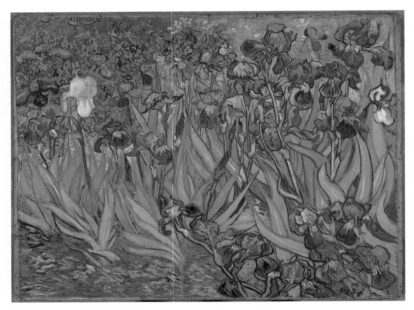

6 **붓꽃** | 반 고흐 | 1889년

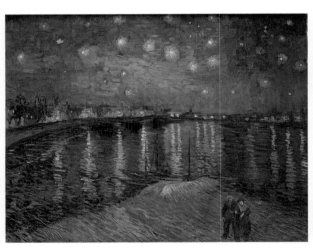

7 **론강의 별이 빛나는 밤** | 반 고흐 | 1888년

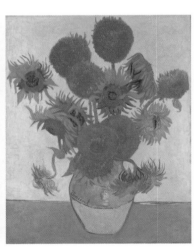

8 **해바라기** | 반 고흐 | 1888년

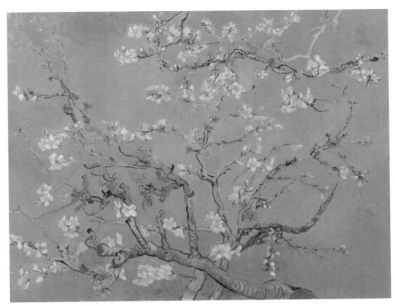

9 꽃 피는 아몬드 나무 | 반 고흐 | 1890년

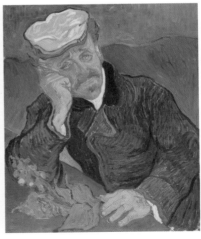

10 침실 | 반 고흐 | 1888년　**11 폴 가셰 박사(오르세 미술관 버전)** | 반 고흐 | 1890년

Vincent Willem van Gogh(1853~1890)

빈센트 반 고흐 II
반 고흐의 전반기 작품과 자화상

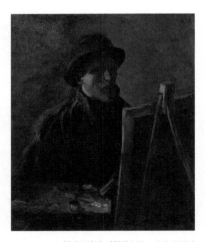

1 화가로서의 자화상 | 반 고흐 | 1886년

'난 도대체 왜 이럴까? 도무지 되는 일이 없어. 열심히 일해도
항상 돈에 시달리고, 순수했던 사랑은 실패로 끝나고, 외면당하
고, 손가락질당하고…. 이러다가 난 정신병원에 갈지도 몰라.'

30살을 갓 넘은 청년 반 고흐의 생각들입니다. 그리고 그때 그가 그린 자화상[1]입니다. 30대의 청년이 아닌 지친 노인이 보입니다. 그렇다면 그를 괴롭혔던 절망은 누구 탓일까요? 주변 사람들 때문이었을까요? 아니면 고흐 자신 문제였을까요? 다 아닙니다. 고흐에게는 도와주려는 많은 사람들이 있었습니다. 특히 동생 테오는 헌신적이었죠. 고흐 역시 잘못이 없었습니다. 그는 봉사하는 삶을 원했습니다. 보시는 그림들[2~3]도 그런 심정에 그린 것들입니다.

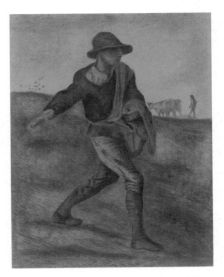

2 씨 뿌리는 사람, 밀레 작품 모작 | 반 고흐 | 1881년

3 낫을 든 젊은 소작농 | 반 고흐 | 1881년

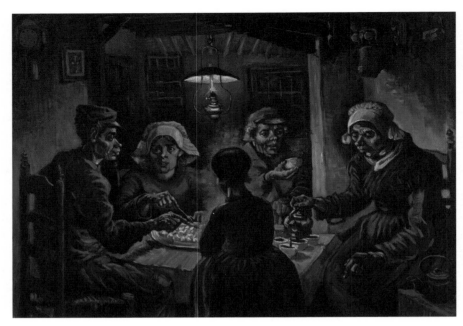

문제의 원인은 고흐가 보통 사람과 조금 달랐기 때문입니다. 우리는 사실 다 다릅니다. 하지만 인정하지 않습니다. 자신의 다름에는 이해해 주지 않는 상대방을 탓하기 쉽고, 상대방이 조금 다르면 잘못됐다는 생각이 먼저 듭니다.

이제 고흐가 어떻게 다른지 보시죠. 그가 32살에 그린 「감자 먹는 사람들」[4] 입니다. 아름다워 보입니까? 너무 어둡습니다. 그리고 감자 먹는 농부를 그릴 특별한 이유가 있을까요? 하지만 고흐 생각은 다릅니다. 그는 저 장면에서 가장 숭고한 모습을 보았습니다. 그리고 우울한 단색조는 그것을 잘 표현하기 위해 반복해 얻은 노력의 결과입니다.

더 자세히 보면 사람들의 팔은 너무 길어 늘어져 보이고, 손의 거칠기는 과장되었습니다. 하지만 고흐에게는 그것들이 아름다웠습니다. 늘어진 팔과 투박한 손이야말로 농부들이 밥을 먹을 자격이 있다는 것을 잘 설명한다고 본 것입니다.

얼굴을 볼까요? 퀭한 눈과 과장된 그림자…. 한마디로 흉해 보입니다. 하지만 다르지 않습니다. 고흐에게는 존경스러운 농부 표현에 딱 알맞은 것이었습니다.

그는 이렇게 보는 눈이 조금 달랐습니다. 그래서 인정받기 어려웠고 마음의 상처가 늘 있었습니다. 하지만 지금 이 「감자 먹는 사람들」은 고흐의 걸작 중 하나로 평가됩니다.

1888년경 고흐는 멈췄습니다. 원해서는 아닙니다. 누구도 그의 그림을 찾지 않았고, 다른 일을 할 형편도 아니었습니다. 1888년 9월 동생에게 보낸 편지에는 이런 글이 나옵니다.

"모델을 쓸 수 없어. 대신 내 얼굴을 그리려고 좀 좋은 거울을 샀다. 나를 잘 그리면 다른 사람도 잘 그릴 수 있겠지?"

모델을 쓰려면 돈이 듭니다. 그렇다고 자꾸 그려 보지 않으면 감각을 잃어버립니다. 그래서 고흐는 자화상을 그립니다. 캔버스가 없으면 그린 것 위에 또 그립니다.

「파이프를 문 자화상」[5]을 보시죠. 1886년 가을에 그린 것인데, 그때 그는 파리에 있었습니다. 파리는 모든 예술의 중심지였기에 그는 예술 학교에 등록도 하고, 인상주의 화가 모네, 드가, 피사로와도 친분을 쌓을 수 있었습니다. 형편은 어려웠어도 희망이 있었습니다.

자화상에는 검은 양복에 파이프를 물고 정면을 바라보는 고흐가 보입니다. 힘준 눈

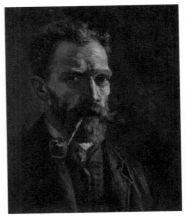

5 파이프를 문 자화상 | 반 고흐 | 1886년

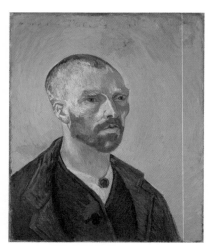

6 폴 고갱에게 바치는 자화상 | 반 고흐 | 1888년

에는 자신감이 보이고, 멋진 수염에 파이프를 문 그는 미술계의 거장답습니다. 거울에 비친 자신의 모습을 그린 것이죠.

다음 작품은 1888년 가을 아를에서 그린 것입니다. 희망을 갖고 시작한 파리에서의 생활은 순탄치 않았습니다. 그림은 팔리지 않았습니다. 고흐는 새로운 돌파구를 찾기 위해 남프랑스로 이사합니다. 따뜻하고 조용한 곳에서 새 출발을 할 작정이었죠. 하지만 친구가 필요했습니다.

고흐는 자신의 뜻을 담아 이 자화상[6]을 그립니다. 그리고 친구 폴 고갱에게 보냅니다. 단색 배경의 고흐는 삭발을 했습니다. 다듬지 않은 수염은 덥수룩하지만 매무새는 단정하고 눈을 보면 의지가 서려 있습니다. 이렇게 보입니다. '앞으로 난 작품에만 매진할 생각이네. 함께하지 않겠나?'

다음 작품[7]도 1889년 겨울 아를에서 그린 것인데, 꿈은 깨졌습니다. 고갱은 떠났고, 순간의 감정을 추스르지 못해 귀를 자르고 말았습니다. 감정이 격해지면 원치 않는 행동을 하게 됩니다.

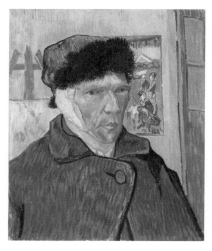

7 귀에 붕대를 감은 자화상 | 반 고흐 | 1889년

그리고는 후회하죠. 눈의 초점은 흐려져 있습니다. 모아진 입술은 불안정해 보이고, 돌이킬 수 없는 상황에 어찌할 바 모르는 고흐가 보입니다. 이 경황 없는 시점에서 일본 회화인 우키요에가 고흐 뒤에 그려져 있습니다. 최악의 순간에 가장 좋아했던 한 가지가 떠올랐던 걸까요?

다음 자화상[8]은 1889년 가을 생 레미 요양병원에서 그린 것입니다. 마음을 정리한 고흐는 정신병원에 들어갑니다. 더는 문제를 만들기 싫었던 것입니다. 그리고 이 자화상을 그렸습니다. 수염과 머리를 잘 손질하였습니다. 양복도 반듯하게 입었습니다. 그리고 정확히 한곳을 응시하고 있습니다. 그런데 배경은 현실이 아닙니다. 양복과 같은 색으로 물결칩니다. 고흐는 어떤 심정이었을까요? 다시 희망을 찾고 그림에 몰두하고자 마음을 굳게 다잡은 것일까요? 하지만 이것이 고흐의 마지막 자화상이 됩니다.

살다 보면 누구나 자신의 다름 때문에 고민하게 됩니다. '난 왜 이럴까?'라는 질문을 하게 되는 것이죠. 하지만 꼭 그럴 필요 없습니다. 지금은 그 불편한 다름이 후에는 최고의 기회를 가져다줄 수도 있을 테니까요.

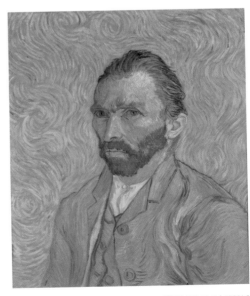

8 자화상 | 반 고흐 | 1889년

Vincent Willem van Gogh(1853~1890)

빈센트 반 고흐 Ⅲ

반 고흐의 생을 마치기 전 걸작들

누가 어떤 일을 뛰어나게 잘할 때 우리는 그에게 이것을 합니다. 바로 칭찬입니다. 칭찬의 힘은 생각보다 더 대단한데요. 아무리 힘이 들어도 칭찬받고 나면 전진할 수 있는 힘이 어디선가 생깁니다. 힘이 나니 의욕이 살아나고 그러다 보니 성과 역시 좋아집니다. 선순환인 것이죠.

이토록 좋은 칭찬이지만 다른 문제를 수반할 수 있습니다. 애초에 우리가 무언가를 잘해야 칭찬받을 수 있고, 그래서 칭찬받을 만큼 잘하기 위해 항상 노력하게 됩니다. 하지만 남에게 인정받는 일은 쉽지 않습니다. 그래서 칭찬받으려고 시작했다가 좋지 못한 결과에 자신감만 잃게 되거나 심각한 좌절에 빠지기도 하죠. 그리고 그것이 악순환이 되면 자신의 존재가 점점 희미해진다고 느끼고, 때론 모든 희망을 놓아 버리기도 합니다.

1890년 37살의 반 고흐가 그랬습니다. 이런저런 노력에도 인정받지 못한 그는 희망의 끈을 완전히 놓았습니다. 그리고 그해 5월 21일

파리에서 북쪽으로 30km쯤 떨어진 조용한 마을 오베르 쉬르 우아즈라는 곳으로 갑니다. 그리고 마지막 불꽃이라도 태우듯 그림에 몰입합니다.

세상이 인정하든 말든 자신이 잘하는 것을 원 없이 하고 싶었나 봅니다. 그는 그곳에 머무는 동안 하루에 한 점 이상씩 엄청난 속도로 그림을 그렸습니다. 하지만 그렇게 70일이 지난 후 그는 자신을 향한 권총의 방아쇠를 당기며 생을 마감합니다. 죽기 전 그는 동생 품에서 이렇게 말했습니다.

"모든 것이 끝났으면 좋겠다."

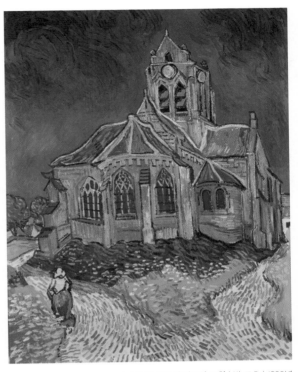

1 **오베르 쉬르 우아즈의 교회** | 반 고흐 | 1890년

오늘 소개할 그림들은 고흐가 오베르에서 남긴 마지막 작품들입니다. 첫 번째 그림인 「오베르 쉬르 우아즈의 교회」[1]에서 보이는 건물은 작품명에서 알 수 있듯이 교회입니다. 그런데 전체적인 느낌이 이상합니다. 흐물흐물 녹는 것 같기도 하고 꿈틀대는 듯도 보입니다. 아무튼 정지된 것은 아닙니다. 교회가 왜 살아 있는 것처럼 보일까요?

다음 그림[2]은 이보다 5년 전쯤 고흐가 그린 누에넨의 작은 교회입니다. 세밀

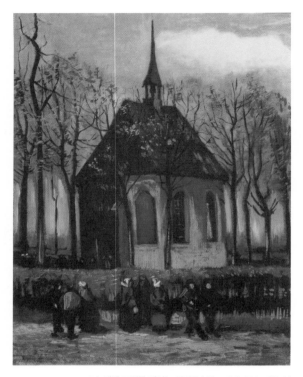

2 누에넨 교회를 나서는 사람들 | 반 고흐 | 1884~1885년

하게 그려져 있지는 않지만, 시골 마을의 아담한 교회가 분명합니다. 예배를 마치고 나오는 사람들 또한 자연스럽게 그려져 있습니다. 특별히 이상한 점은 보이지 않습니다. 교회는 교회로 보이고 사람은 사람으로 보이니까요.

동시에 두 작품을 비교하면서 보시죠. 마지막 순간 고흐는 그전과는 전혀 다른 그림을 그리고 있습니다. 단지 화풍만 다른 것이 아닙니다. 두 그림에서 느껴지는 에너지 차이는 비교하기가 어렵습니다. 왜일까요? 세상의 잣대에서 완전히 벗어난 고흐가 자신의 감정을 분출하기 시작한 것입니다.

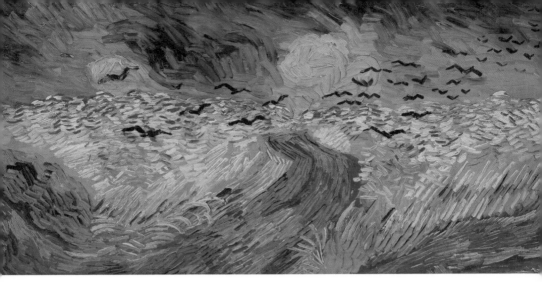

3 까마귀 나는 밀밭 | 반 고흐 | 1890년

「오베르 쉬르 우아즈의 교회」를 다시 보시죠. 교회만 살아 움직이는 것이 아닙니다. 코발트색 잉크 같은 하늘은 쏟아질 것처럼 불안정해 보입니다. 그리고 생명력이 느껴져야 할 전경의 초목들은 무생물의 강물처럼 넘실거리기만 하고, 걸어가는 아낙네는 서 있는 종이 인형처럼 뻣뻣합니다. 정해진 틀로 보면 많이 이상합니다. 하지만 이것은 일반 풍경화가 아닙니다. 내면의 감정을 쏟아 녹여낸 고흐식 풍경화입니다. 그리고 우리가 느끼는 생소함이 바로 그만의 독창성입니다.

다음은 「까마귀 나는 밀밭」[3]입니다. 높이 51cm, 너비 103cm의 작품으로 고흐가 남긴 작품치곤 꽤 큰 편에 속합니다. 이 그림은 고흐 최고의 작품으로 불리며, 현대 미술을 출발시킨 걸작이라고 평가되는 작품입니다. 짙푸른 먹구름 속에서 격렬하게 흔들리고 있는 밀밭이 보이고, 검은 까마귀 떼가 낮게 날고 있습니다. 밀밭에는 어디로도 이어지지 않은 몇 갈래의 길들이 보입니다.

이 그림을 그리고 고흐는 동생 테오에게 편지를 씁니다. "폭풍의 하늘에 휘

감긴 밀밭의 전경을 그린 이 그림으로 나는 나의 슬픔과 극도의 고독을 표현할 수 있을 것 같다." 그리고 며칠 후 고흐는 들판에서 자신의 슬픔을 영원히 끝낸 것이죠. 1890년 여름 고흐는 오베르의 풍경을 바라보며 이렇게 자신을 쏟아내고 있었습니다.

우리는 누구나 칭찬받고 싶어 합니다. 하지만 칭찬의 유혹에 빠져 자신이 잘하지도 못하는 일 속에서 괴로워할 필요는 없습니다. 그것은 자칫 위험한 일이 될 수도 있습니다. 당장은 칭찬받지 못하고 인정받지 못하더라도 긍정적인 마인드로 좀 더 끈기를 갖고 노력하거나 자신이 가장 잘할 수 있는 일을 선택해 보는 것은 어떨까요? 그 당시 세상이 고흐를 몰라봤듯이 지금의 세상이 아직 여러분을 알아보지 못할 수도 있으니까요.

고흐가 오베르에서 생애 마지막 시간을 보내며 그린 작품들을 감상하시며 그때의 고흐를 생각해 보시죠.

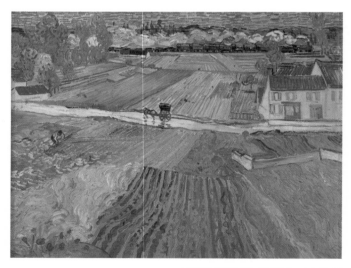

4 마차와 기차가 있는 풍경 | 반 고흐 | 1890년

5 **양귀비 들판** | 반 고흐 | 1890년

6 **오베르 우아즈 강둑** | 반 고흐 | 1890년

Henri de Toulouse-Lautrec(1864~1901)

툴루즈 로트렉

물랭 루주의 난쟁이 화가

혹시 이완 맥그리거와 니콜 키드먼 주연의 『물랑 루즈』라는 뮤지컬 영화를 본 적이 있나요? 그렇다면 영화 속에서 흥에 취한 난쟁이 한 명이 나온 것을 기억하나요? 그가 바로 오늘의 주인공인 프랑스 화가 툴루즈 로트렉[1]입니다.

1889년에 개장한 '빨간 풍차'라는 뜻의 물랭 루주moulin rouge 또는 물랑 루즈는 파리의 몽마르트르에 있는 카바레입니다. 파란 하늘을 배경으로 거대한 빨간 풍차가 서 있는 이곳은 프랑스의 유명 가수 에디트 피아프와 이브 몽탕이 처음 만난 곳이고, 『마이 웨이』를 부른 프랭크 시나트라가 노래했던 곳이기도 합니다.

19세기 말 프랑스 사교계의 중심지였

1 앙리 드 툴루즈 로트렉의 초상 사진

던 이곳에는 파리의 모든 권력과 돈 그
리고 남자들이 모여들었습니다. 만약 과
학이 발달해 타임머신을 타고 1890년쯤
그곳으로 갈 수 있다면, 우리는 한쪽 귀
퉁이에서 술을 마시며 열심히 그림에 몰
두해 있는 로트렉의 모습을 볼 수 있을
것입니다. 그는 그림을 그려 주는 조건으

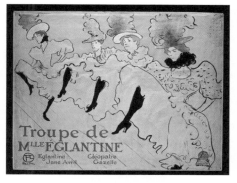

2 마드모아젤 에글랑틴 무용단 | 로트렉 | 1896년

로 언제나 물랭 루주에서 술을 마실 수 있도록 지배인과 약속을 한 것이죠.

몽마르트르에서 그는 이미 유명합니다. '옷걸이'나 '커피포트' 등으로 불리기
도 하죠. 그럼 그가 어떤 그림을 그렸는지 살펴볼까요?

먼저 화려한 장식을 한 의상을 입은 무용수들의 그림[2]이군요. 팔과 다리의 움
직임이 매우 생동감이 있습니다. 다음 그림[3]에서는 한 신사가 혼자서 술을 마시
고 있군요. 그의 눈빛을 보면 무슨 작정을 하는 것이 분명히 드러납니다. 옆 그

3 카페에 있는 부알로 씨 | 로트렉 | 1893년

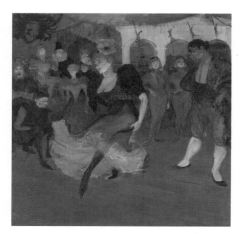

4 실페릭 중에서 볼레로 춤을 추는 마르셀 렌더
| 로트렉 | 1895~1896년

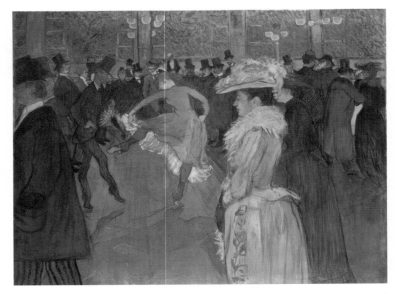

5 물랭 루주에서의 춤 | 로트렉 | 1889~1890년

림[4]에서는 홀에서 춤을 즐기는 사람들을 볼 수 있네요.

다음 남녀가 춤을 추는 그림[5]에서 신사의 다리 모습을 좀 보세요. 여인의 춤 솜씨 또한 대단합니다. 자신감이 넘쳐 보이는군요. 춤을 글로 배운 것 같진 않습니다. 앞에 있는 숙녀도 춤을 잘 추는 분일까요?

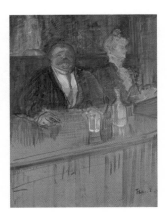

6 카페에서: 손님과 창백한 얼굴의 점원 | 로트렉 | 1898년

그리고 두 남녀[6]…. 이들도 표정을 보면 분명 어떤 뒷이야기가 있는 것 같군요.

다음 화려하게 꾸며 입은 여인[7]은 살짝 취해 보입니다. 옆에 있는 신사는 왜 여인을 외면하는 것처럼 보일까요?

다음 그림[8]에서는 연인 간의 좀 더 사적인 장면을 담은 듯하네요.

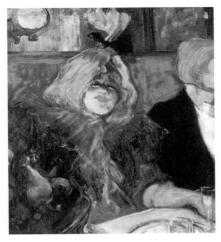

7 라 모르에서 | 로트렉 | 1899년경

아마 로트렉은 몽마르트르의 사람들과 참 친하게 지낸 것 같습니다. 혼자 술을 마시고 있는 여인[9], 물랭 루주를 들어서는 손님들[10], 잠자고 있는 여인의 표정[11], 술에 취해 부축을 받는 여인[12] 등 다양한 사람들을 그림에 담았죠.

그의 그림에선 그 사람들의 속 이야기들이 느껴집니다. 그리고 그들이 누굴까 궁금해집니다. 로트렉에겐 사람들의 속마음을 꿰뚫어 보는 능력이 있었던 것일까요?

시각은 어느덧 12시 자정. 문을 닫는 물랭 루주를 나와 로트렉은 다시 술을 마시러 갑니다. 정작 그에겐 어떤 이야기가 있는 걸까요? 로트렉의 본명은 앙리 마리 레이몽 드 툴루즈 로트렉 몽파입니다. 즉 그는 프랑스 귀족 중에서도 매우 유서 깊은 귀족이란 뜻이죠.

하지만 이렇게 귀한 가문의 아들로 태어난 로트렉의 부모님은 친사촌 사이였습니다. 친척 간의 결혼은 당시 순수 혈통을 보존하려던 귀족들의 관행이었습니다. 근친혼의 불행한 결과였는지 로트렉은 어려서부터 매우 허약한 체질이었습니다. 14살에 사고로 다리를 다친 후 그의 다리는 더 이상 자라지 않았습니다. 하지만 그의 아버지는 오히려 그런 그를 미워했고 조롱했으며, 심지어 가문의 명

8 침대에서의 키스 | 로트렉 | 1892~1893년

9 숙취 | 로트렉 | 1887∼1889년

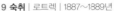

10 물랭 루주에서 라 굴뤼 자매 | 로트렉 | 1892년

예가 더럽혀진다는 이유로 아들에게 가명을 쓰도록 강요했습니다.

다행히도 그런 그를 무한히 사랑했던 그의 어머니는 어려서부터 그림에 뛰어난 재능을 보인 그에게 미술 공부를 시킵니다. 로트렉은 다리가 불편해진 이후로는 더욱더 그림에 심취하게 됩니다. 결국 22살이 되던 해 로트렉은 집을 떠나 몽마르트르로 가서 미친 듯이 그림에 몰두합니다. 그리고 그림을 그리지 않으면 술을 마십니다. 그는 자신의 모든 열정을 그림으로 토해 냅니다.

기이한 그의 모습과 행동 때문에 그를 환락가의 퇴폐 화가라고 손가락질하는 사람들도 많았지만 로트렉은 그런 것엔 관심을 두지 않습니다. 그리고 그는 그림 하나로 결국 몽마르트르의 사람들의 인정을 받게 됩니다.

그는 어떤 경향이나 사조도 따르지 않았으며 독자적인 자신의 그림을 그렸습니다. 그는 현대 디자인 포스터의 시작이 되며 후에 근대 소묘사에서 중요한 위치를 차지하게 됩니다.

그의 열정이 이제 다 소진되었던 걸까요? 35살이 되던 해 로트렉은 알코올 중독으로 인한 정신이상으로 입원하게 됩니다. 그리고 요양하던 중 37살의 젊은 나이로 아쉽게도 삶을 마감합니다.

그가 죽은 후 큰 슬픔에서 헤어 나오지 못했던 그의 어머니는 남겨진 아들의 작품을 전부 챙겨 그의 고향인 알비시에 기증하였고, 1922년 알비시에서 로트렉 미술관이 개관합니다.

화가로서의 짧은 삶 속에서 그는 1,300여 점의 유화, 수채화, 포스터와 일러스트, 그리고 5,000여 점의 소묘 작품을 남겼습니다. 그리고 그는 자신의 철학이 담겨 있는 이런 말을 하고 남기고 우리를 떠났습니다.

"산다는 것은 아주 슬픕니다. 그래서 그것을 사랑스럽고 즐겁게 나타내야 하죠. 그것을 그리기 위해서 푸른색과 붉은색 물감이 있는 것입니다."

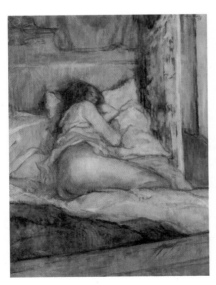

11 **침대** | 로트렉 | 1898년

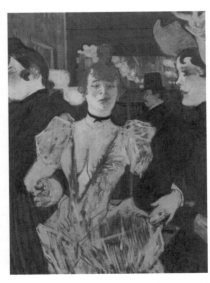

12 **물랭 루주에서 라 굴뤼** | 로트렉 | 1891~1892년

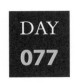

Henri Julien Félix Rousseau(1844~1910)

앙리 루소

루소의 기분이 좋아지는 그림

먼저 그림을 보실까요? 매우 유쾌하고 흥미로운 그림들[1~2]입니다. 그리고 독창적이며 매우 신선합니다. 파리에 사는 이 그림들의 화가는 본래 직업이 세관 공무원입니다. 그가 하는 일은 센강을 드나드는 물품들에 세금을 매기는 일이지요. 지금 보시는 그림이 그가 일하는 곳을 그린 것입니다. 이렇게 그는 틈틈이 그림을 그렸습니다.

그의 그림에는 순수함과 상상력, 그리고 기발함이 숨어 있습니다. 사실 이 화가는 그림을 전문적으로 배운 적이 없습니다. 주말마다 혼자 독학으로 익힌 그림이죠. 그래서 그는 '일요화가'라고도 불립니다.

당시 대부분의 사람은 소위 근본 없는 그의 신기한 그림을 비웃었습니다. 때로는 일부러 이상한 주목을 받으려 한다며 그를 흉보았습니다. 보다 못한 한 평론가가 이런 말을 했죠. "그의 그림이 이상해 보일지 모르나 그것은 우리가 그런 그림을 처음 보았기 때문이다. 과연 그것이 비웃음거리가 된단 말인가?"

1 사육제의 밤 | 루소 | 1886년

2 세브르의 다리 | 루소 | 1908년

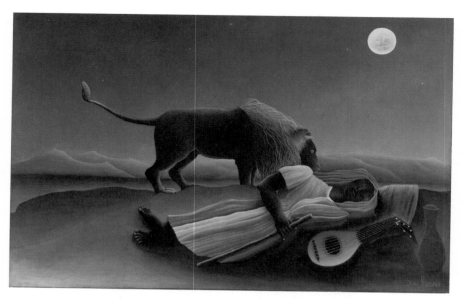

그런데 사실 그 화가도 자신의 기이한 상상력이 걱정될 때가 많았죠. 그럴 땐 스스로 창문을 열고 냉정해졌다고 하니, 별난 화가였던 건 분명한 것 같습니다.

이 화가의 이름은 앙리 루소입니다. 그의 대표작 「잠자는 집시」[3]를 보시죠. 그는 자신의 그림이 잘 팔리지 않자 이렇게 편지를 씁니다.

"존경하는 시장님께,

저는 이곳 라발시의 시민입니다. 시장님께 외람되나 한 말씀 드리고자 합니다. 저는 스승 없이 독학으로 붓질을 배운 화가입니다. 제가 그린 그림을 한 점 추천하오니 고향 도시에서 구매하여 소장하시면 좋겠습니다. 추천작은 「잠자는 집시」입니다. 만돌린을 연주하며 방황하는 흑인 여자가 주인공입니다. 부근을 지나던 사자 한 마리가 어떤 일인가 싶어 다가오지만 잠든 사람을 해치지는 않습니다. 가능하다면 가격은 1,800 프랑에서 2,000프랑쯤 받고 싶습니다. 시장님의 호의를 기대합니다."

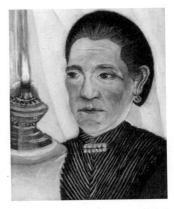

4 루소의 두 번째 부인 초상
| 루소 | 1900~1903년

결과는 어땠을까요? 묵묵부답이었다고 합니다. 지금은 루소가 대단한 화가임이 분명하지만 그때의 사람들은 그의 그림을 보고 고개를 절레절레 흔들었다고 합니다. 하지만 지금 이 작품은 뉴욕 현대미술관이 소장할 정도로 걸작으로 인정받고 있으니 참 아이러니하죠?

다음은 루소가 그린 초상화들⁴~⁵입니다. 루소의 초상화는 실물과 닮지 않은 것으로 유명합니다. 사실 그릴 때는 피부색이 같아야 한다며 물감을 얼굴에 대 보기도 하고 자로 길이를 재 보기도 했다고 합니다. 그런데 그리고 나면 영 딴판이었던 것이죠. 그러다 보니 그에게 호의적이던 주문자들도 맘에 들지 않았던 때가 많았습니다.

5 꼭두각시를 든 아이 | 루소 | 1900~1903년

그런데 정작 루소는 초상화가 꼭 실물과 닮지 않아도 된다는 것은 자신의 기발한 착상이라 했다고 합니다. 루소에 관한 평도 매우 엇갈렸습니다. 이런 악의적인 평도 있었지요. "루소의 작품을 보면 실없이 웃음이 나온다. 단돈 3프랑으로 기분 전환하는 방법으론 최고다. 루소는 손을 대지 않고 그림을 그린다는 말이 있다. 도대체 어떻게 그린 걸까?"

다음은 그의 자화상들⁶~⁷을 보실까요? 그는 그림을 그리는 자신이 아주 멋지고 위대하다고 생각했습니다. 그림을 보면 하늘 위에 열기구가 떠 있고, 만국기를 단 배가 있는 프랑스를 배경으로 서 있는 그의 모습이 보입니다. 그의 자부심이 느껴지십니까?

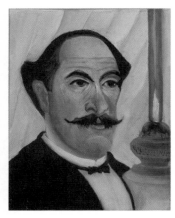
6 램프가 있는 화가의 초상
| 루소 | 1902∼1903년

7 나 자신, 초상: 풍경 | 루소 | 1890년

하지만 그의 자화상을 보곤 이런 평도 나왔습니다. "난쟁이 몸집에다 절구통 같은 머리를 얹어 놓은 그림에 자화상이란 제목을 붙인 걸 보면, 화가는 분명 겸손한 사람일 것이다."

사실 루소만큼 악평에 시달렸던 화가도 많지 않습니다. 하지만 루소는 그런 말에 흔들리는 사람이 아니었습니다. 한번은 루소가 사기 사건에 휘말려 법정에 섰을 때 이런 말을 한 적이 있습니다. "제가 유죄 판결을 받는다면 가장 큰 피해를 보는 것은 사실 예술입니다."

그의 정글 그림[8]은 유명합니다. 사람들은 그의 정교한 정글 묘사를 보고 그가 당연히 정글에 가 보았을 것으로 생각했지만, 그는 프랑스를 떠난 적이 없습니다. 단지 파리의 식물원에 자주 다니며 꼼꼼히 기록해 놓은 걸 토대로 상상해서 그린 것이죠.

다음 작품은 「꿈」[9]입니다. 그런데 정글에 소파가 나옵니다. 사람들은 웬 정글에 소파가 있냐고 루소에게 물었죠. 그는 대답합니다. "야드비가는 소파에서 잠든 채 꿈을 꿉니다. 그녀는 꿈속에서 요술쟁이가 부는 피리 소리를 듣습니다. 아름다운 피리 소리가 잠든 숲을 깨웁니다. 야드비가가 소파에 누워 있다 꿈에서 깨었습니다. 그래서 소파를 그렸습니다."

이렇듯 루소의 그림에는 기발한 착상들이 들어 있습니다. 역사적으로 그처럼 특이한 그림을 그린 화가는 드뭅니다. 그림 속에 유쾌함, 순수함, 소박함, 기발함을 담은 루소. 그래서 그의 그림을 보고 있으면 기분 좋은 웃음이 나옵니다.

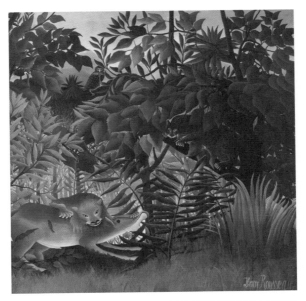

8 굶주린 사자가 영양을 덮치다 | 루소 | 1905년

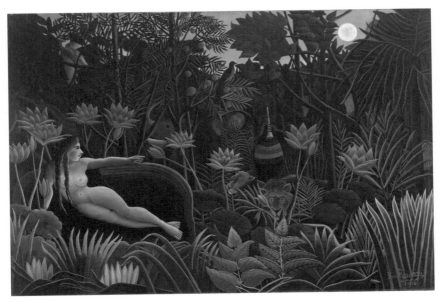

9 꿈 | 루소 | 1910년

세 가지의 특별한 키스

오늘 소개할 세 점의 작품은 모두 '키스'와 연관이 있습니다. 특별하고 어려운 주제는 아니죠? 드라마나 영화에서 흔히 볼 수 있는 장면이니 그리 새롭지는 않습니다. 하지만 오늘 다룰 키스는 생각만큼 평범하지 않습니다. 첫 번째 키스는 1862년생 구스타프 클림트의 작품이고, 두 번째 키스는 1863년생 에드바르트 뭉크, 세 번째 키스는 1864년생 툴루즈 로트렉이 그린 것입니다. 1년 차이로 태어난 세 화가의 특이한 키스를 차례로 감상해 보시죠.

먼저 클림트의 「키스」¹입니다. 내용보다는 그림의 강렬함이 먼저 들어옵니다. 전체가 황금빛이죠? 눈길이 사로잡히지 않을 수 없습니다. 그것도 빨강, 노랑, 초록의 원색들과 금을 기막히게 조화시켜 자칫 단조로울 수 있는 금빛을 고급스럽고 세련되게 완성했습니다. 특히 배경에는 밝은 금색 점들을 찍어 마치 우주가 연상되도록 했습니다. 이 정도면 이미 일반적인 화가들의 표현 방식을 뛰어넘습니다.

1 **키스** | 클림트 | 1908년

그는 어떻게 이런 과감한 구성과 표현을 쓸 수 있었을까요? 화가에 대한 궁금증이 생기면 그의 이력을 한번 살펴보는 것이 좋습니다. 누구나 그렇듯 화가도 환경의 영향을 받습니다. 그것이 사람이나 대상일 수도 있고, 직접 겪은 사건일 수도 있습니다. 클림트의 경우 그의 아버지는 귀금속 세공사였기에 어릴 때부터 금빛에 익숙했을 것이고, 아버지의 감각을 물려받을 수도 있었겠죠.

다음은 어떻게 이토록 눈길을 사로잡는 혁신적인 구성을 해낼 수 있었느냐는 것입니다. 이것도 이력을 보면 추측할 수 있습니다. 클림트는 15살부터 빈^Wien 미술공예학교에서 장식미술을 배웠으며, 17살에는 빈 미술사 박물관의 중앙홀 장식에 참여합니다. 26살에는 예술적 공로를 인정받아 프란츠 요제프 황제로부터 황금 공로 훈장도 받을 정도였습니다.

일반적으로 화가들은 풍경화나 초상화부터 그리기 시작하는 데 반해 클림트는 장식미술을 먼저 시작했습니다. 이 과정에서 관객의 시선을 끄는 방법을 터득

하지 않았을까요? 훈장까지 받은 것을 보면 당연히 재능은 특출났을 것이고요.

이제 내용으로 들어가 보죠. 이 키스는 볼에 하는 것입니다. 그런데 이상하게도 남자는 거의 직각으로 목을 꺾어 여자의 볼에 입맞춤하고 있고 여자도 불편하게 직각으로 목을 젖혔습니다. 키스는 사랑에서 우러나오는 동작 중 하나입니다. 그렇다면 자연스러워야 하고 로맨틱해야 하는데 클림트의 「키스」는 그렇게 다가오지 않습니다. 손까지 보면 더욱 이상합니다. 남자는 여자의 머리를 양손으로 감쌌는데 마디가 굵고 검으며 핏줄까지 파랗게 서 있습니다. 정말 키스는 맞을까요?

얼굴까지 보면 더더욱 이상합니다. 남자의 목은 그나마 푸른빛 도는 흰색인데 얼굴로 갈수록 점차 색이 짙어집니다. 게다가 볼은 움푹 패었습니다. 그러다 보니 뭔가를 빨아들이는 동작처럼 보입니다. 여자는 눈을 감았습니다. 그런데 키스를 받으며 살며시 감은 눈이 아닙니다. 마치 깨어날 수 없는 잠에 취해 버린 여자의 표정 같습니다.

그렇게 보이는 이유는 얼굴에 감정이 실리지 않았기 때문입니다. 여자의 피부색은 파리합니다. 아래를 보면 무릎을 꿇었습니다. 그것도 이상합니다. 키스인데 무릎을 꿇다니요. 여자의 발을 보면 더더욱 이상합니다. 온몸에 힘이 빠졌는데 발끝에만 바짝 힘이 들어가 보입니다. 온몸은 마비되었는데 발끝에만 감각이 남아 있는 것처럼…. 이러다 보니 어떤 사람들은 이것은 남녀의 키스가 아니고 뱀파이어가 마취된 여자의 피를 빠는 것이라는 말까지 합니다.

클림트는 왜 이렇게 특이하게 키스를 표현했을까요? 다시 그의 이력을 보며 궁금증을 풀어 보죠. 클림트는 평생 독신으로 살았습니다. 그렇다면 여자를 멀리했을까요? 사실은 반대입니다. 그의 곁에는 여자들이 끊이지 않았습니다. 그녀들은 모델이 되어 주었고, 원할 때는 육체적 관계의 상대가 되어 주었습니다.

클림트의 성적 취향은 매우 자유로웠습니다. 독신으로 보냈지만 친자식까지

있었으니까요. 그렇다면 왜 그는 그들 중 하나와 결혼하지 않았을까요? 이유는 사랑하지 않았기 때문입니다. 사실 그에게는 에밀리 플뢰게라는 평생의 연인이 있었습니다. 마지막 순간 그녀를 찾을 정도로, 또 유산을 물려줄 정도로 친밀한 사이였습니다. 특이한 것은 그녀와는 정신적인 사랑만 나누었다는 것이죠.

 결론적으로 클림트의 「키스」는 우리가 생각하는 로맨틱한 키스와는 거리가 멉니다. 그렇다면 그가 생각했던 키스는 무엇이었을까요? 클림트는 작품에 관해 궁금해하는 사람들에게 이런 말을 했던 것으로 유명합니다. "작품이 궁금하면 그것을 보면 된다."

 두 번째 키스는 뭉크의 「키스」[2]입니다. 이것은 부둥켜안은 남녀의 모습부터 들어옵니다. 벌거벗었습니다. 모습이 특이하지는 않습니다. 남자는 무릎을 살짝 굽힌 채 여자를 끌어안고, 여자는 오른팔로 남자의 목을 감쌌습니다. 둘은

2 키스 | 뭉크 | 1895년

격정적인 키스를 하고 있습니다.

배경이 눈에 들어옵니다. 창가입니다. 커튼이 보입니다. 흔히 볼 수 있는 방 안입니다. 여기까지는 평범합니다. 그런데 이제부터가 이상합니다. 왜 분위기가 어두울까요? 음산하기도 하고, 추워도 보입니다. 왜 따사롭지가 않죠? 남녀의 키스인데요.

이제부터 궁금증을 풀어 보죠. 어떤 작품을 보고 궁금증이 생길 때는 이 화가의 여러 작품을 비교해 보면 도움이 됩니다. 그런 면에서 뭉크의 다른 작품들을 보면 거의 다 어둡고 차갑습니다. 평소 감성이 늘 그랬다는 것이겠죠.

그렇다면 왜 그랬던 것일까요? 이번 역시 화가의 이력에서 찾아보죠. 뭉크의 아버지는 의사였습니다. 의사는 아픈 사람을 고쳐 주는 존경받는 영웅 같은 존재이기에 어린 뭉크는 자신의 가족은 아프지 않을 것이라 굳게 믿었겠죠? 그런데 그의 믿음과 달리 5살 때 어머니가 결핵으로 오래 앓다가 세상을 떠납니다. 14살에는 누나가 같은 병으로 세상을 또 떠납니다. 그들을 많이 의지했던 어린 뭉크의 상실감은 꽤나 컸습니다. 게다가 자신도 몸이 약해 병을 달고 살았습니다. 그는 후에 이렇게 말했습니다. "죽음, 공포, 슬픔이 늘 곁에 있었다."

이제 다시 뭉크의 「키스」를 보죠. 그러고 보니 좀 이상한 부분이 또 눈에 들어옵니다. 남녀의 얼굴이 하나처럼 붙어 있습니다. 뭉크는 이런 얼굴이 붙은 키스 그림을 여러 장 그렸습니다. 반복했다는 것은 각인되어 있거나 강조하고 싶다는 뜻입니다.

그가 그린 여성이 나오는 다른 작품들을 참고해 보면 뭉크에게 여자는 이런 존재였던 것 같습니다. 처음에는 달콤하게 자신을 대해 주다가 한순간 떠나 버려 상실감의 고통을 남겨 주는 대상. 아마 어린 나이에 경험했던 상실감이 트라우마로 남아 평생 그를 괴롭혔던 것으로 추측할 수 있습니다. 뭉크가 표현한 키스는 로맨틱한 키스가 아닙니다. 지금은 달콤하지만 언제 올지 모르는 공포를

내포하고 있는 으스스한 키스가 아닐까요?

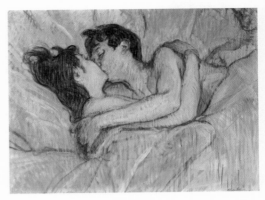

마지막은 툴루즈 로트렉의 「침대에서의 키스」[3]입니다. 이것이야말로 비교적 자연스러워 보입니다. 연인이 침대에 누워 키스합니다. 하지만 한 발 더 다가가 보면 이것도 평범하지 않습니다. 왜냐하면 둘 다 여자이기 때문이죠.

3 침대에서의 키스 | 로트렉 | 1892~1893년

오른편에 있는 사람이 머리가 짧아 남자인 듯 보이지만 입술이 빨간 것을 보니 여자임을 알 수 있습니다. 그리고 이곳은 매춘업소였고 로트렉이 작품을 의뢰받고 그녀들의 일상을 그린 것입니다.

두 여자는 잠을 청하며 나란히 침대에 누웠겠죠. 그리고 피곤에 눌려 이불을 올려 덮습니다. 그러다 눈이 마주칩니다. 서로의 지친 얼굴이 보입니다. 서로 위로해 주고 싶은 마음이 컸는지도 모릅니다. 그다음 자연스러운 행동이 이 키스였을까요?

그녀들의 팔과 얼굴이 설명을 도와줍니다. 그녀들의 팔은 어깨를 두드려 주고, 오른편 여자의 눈은 힘이 하나도 없습니다. 금방 잠들 듯합니다. 로트렉은 내면의 아픔을 잘 드러낸 화가로 유명합니다. 그의 이력을 보면 그 이유를 알 수 있습니다. 장애로 인해 아버지에게 외면당하면서 자라야 했던 큰 슬픔을 지니고 있었기 때문에 키스를 이렇게 표현한 것이 아닐까요?

오늘은 세 거장이 각자의 개성에 맞게 표현한 여러 키스를 살펴보았습니다. 만약 여러분의 키스가 작품이 된다면 누구에 의해 그려지길 원하시나요?

DAY
079

20th-Century Art I(1900~1920)

20세기 미술 I
야수주의와 입체주의

20세기 초 프랑스에서의 새로운 시도들은 대단했습니다. 미를 추구하고 사물을 객관적으로 표현하려던 기존 미술의 규칙들이 무너지기 시작하자 많은 예술가는 너 나 할 것 없이 새로운 사조를 만들어 내었으며, 그에 따른 작품들을 발표하기 시작한 것이죠. 그중에서 가장 영향력 있는 것은 야수주의와 입체주의입니다.

20세기 초 미술계는 시끌벅적했습니다. 사진의 발명으로 인한 혼란 때문이었죠. 사진으로 인해 손으로 그리는 사물의 재현은 의미가 없어졌습니다. 그러다 보니 미술가들이 불안해진 것입니다. 그래서 정신을 차린 후 각자 다음 미술의 방향을 먼저 찾으려 경쟁하고 있었습니다. 그때 남들보다 더 큰 깨달음을 얻은 자가 결국 승자가 된 것이죠. 그렇다면 그동안 무엇을 놓쳤었고, 무엇을 깨달았던 것일까요?

답은 색입니다. 그들은 색을 놓쳤었고 잊었던 색의 용도를 되찾았습니다. 색은 이렇게 사용됩니다. 노을은 붉은색, 개나리는 노란색, 나뭇

188

잎은 초록색…. 그래서 초록색만 그려 놓아도 "수풀을 그린 거네."라는 말을 들을 수 있는 것이죠.

이렇게 색은 대상을 상징하는 소통의 도구로 사용됩니다. 하지만 한 가지 더 있죠? 색은 그 자체가 바로 감정의 전달입니다. 쉬운 예로 주황색을 보면 우리는 따뜻함을 느끼고 파란색을 보면 추워집니다. 이렇게 색에는 감정을 전달하는 기능 또한 있는데, 화가들은 대개 색을 대상을 표현하는 데만 사용했던 것이죠.

바로 이것을 깨달은 것입니다. 그렇다면 이제부터 대상과 색은 분리될 수 있겠죠? 꼭 하늘이 푸른색일 필요는 없어졌고 형태는 하늘이되 색은 전달하고 싶은 감정에 따라 선택하면 되겠죠?

이런 깨달음을 얻은 화가 중 한 명인 프랑스의 앙드레 드랭이 그린 「채링 크로스 다리, 런던」¹을 보실까요? 먼저 눈에 들어오는 것은 하늘인데, 분홍색이네요. 저 분홍색을 보고 누가 하늘을 연상할까요? 드랭은 자신의 감정을 표현하기 위해 전형적인 하늘의 색과 다른 색을 사용한 것입니다.

나머지 대상도 모두 원래의 색이 아닙니다. 하늘 아래에 있는 건물의 실루엣이 보이는데 초록색입니다. 물론 실제로는 저렇게 보일 수가 없죠. 역시 감정 전달을 위한 것입니다. 강물을 보면 더 다채롭습니다. 주홍색, 파란색, 겨자색, 민트색 등 대상에게 구속되던 색은 이제 자유를 얻었습니다. 왜 이것을 진작 몰랐을까요?

2 센강의 바지선 | 블라맹크 | 1905~1906년

　다음은 이와 비슷한 생각을 했던 프랑스의 모리스 드 블라맹크가 그린 「센강
의 바지선」²입니다. 바람이 많이 부는지 강물은 거칩니다. 강물 위에는 바지선
이 있고 한 노동자가 갑판에서 일합니다. 강 건너에는 공장이 있고 공장 굴뚝에
서는 검은 연기가 거침없이 뻗어 나갑니다. 하늘을 보니 날씨가 꽤 흐려 있습니
다. 하지만 사실 이렇게 본 것은 다 상상으로 연상한 것입니다.

　조각조각 떼어 놓고 본다면 저것이 어떻게 강물이고 하늘입니까? 그리고 저
런 원색의 배가 있을까요? 블라맹크는 형태만 그린 후 이 색 저 색을 가지고 마
음껏 자신의 감정을 즐긴 것입니다.

　다음으로 프랑스의 앙리 마티스를 소개합니다. 그의 「자화상」³을 보면 얼굴
에 초록색이 칠해져 있습니다. 초록색은 일반적으로 사람을 위한 색이 아니고,
보통 괴물을 표현할 때나 썼죠. 그는 어떤 감정을 표현하려는 것이었을까요?

　지금까지의 내용이 그리 큰 발견이나 획기적인 사건이 아닌 듯 보이지만 사
실 그 의미가 큽니다. 시각예술에서 색처럼 중요한 것도 없겠죠? 그런데 색이
아주 오랫동안 형태에 구속되어 있던 것을 마티스를 비롯한 몇몇의 깨어 있는
화가들이 해방한 것입니다.

이런 화가들이 기존의 틀을 벗어나 상식과는 다른 색들로 가득한 작품들을 선보이자 사람들은 얼어붙어 버렸습니다. 형태는 있으나 색들이 다 틀렸으니까요. 그리고 색들마저도 너무 자극적이었던 것이죠. 기존의 시각에서 바라보면 터무니없는 그림일 뿐이었습니다.

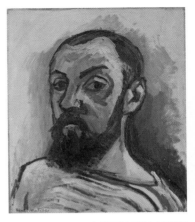

3 자화상 | 마티스 | 1906년

그들은 이런 생각이 들었겠죠. '거칠고, 과격하다.' 그런 것이 무엇이 있을까요? '야수'가 그렇지 않나요? 결국 그것이 이름이 되어 버렸습니다. 야수주의. 좀 거칠지만 야수주의는 현대 미술을 꽃피우는 출발점이 되었습니다.

이제는 입체주의로 넘어가 볼까요? 누구나 무엇을 할 때면 잘하고 싶은 욕망이 있습니다. 그리고 잘하려면 꼼꼼히 살펴야 합니다. 꼼꼼히 살피려면 쪼개는 것이 좋습니다. 한 번에는 안 보이니 조각조각 나누어 관찰하는 것입니다. 그래야 본질이 보이겠죠?

예를 들어 기계도 분해해 보아야 정확한 상태를 알 수 있듯이, 미술계에도 이런 생각을 하는 사람들이 있었습니다. 그들은 눈에 보이는 대상을 그리지 않고, 일단 대상을 분해합니다. 그리고 세부적으로 살펴 본질을 이해합니다. 그다음 불필요한 부분을 제거하고 나머지를 재조립합니다. 그러면 순도 높은 대상만 남고 그것을 마지막에 그립니다.

그림을 너무 복잡하게 받아들이는 것처럼 보이지만, 화가의 입장은 이렇습니다. 눈에 보이는 것은 거짓이라는 것이죠. 가령 사람으로 치면 사진 한 장을 보고 그 사람을 알 수 있을까요? 나무 사진 한 장에 나무를 정의할 수 있을까요? 보이는 대로 그린다는 것은 허무하다는 말입니다.

이론은 그럴듯하지만 정말 괜찮은 작품이 나올까요? 미덥지 않습니다만, 이

4 피카소의 초상 | 그리스 | 1912년

런 생각을 한 사람 중에는 스페인 출신의 파블로 피카소와 후안 그리스가 있습니다.

그리스의 「피카소의 초상」[4]을 보면 어떤가요? 물론 우리는 그의 의도를 알기에 왜 이런 식으로 대상을 그렸는지 이해는 되지만 쉽게 수긍이 되지는 않습니다.

저것이 정말 화가가 나타내고자 하는 피카소의 본질인지 많은 의문이 듭니다. 먼저 얼굴을 제대로 알아볼 수 없죠? 그러나 상관없습니다. 얼굴은 아기 때와 할아버지 때가 다르고, 죽어서도 달라집니다. 누구는 피카소이고 누구는 피카소가 아닌가요? 그러므로 생김새는 본질이 아닙니다. 변화하기 때문에 제거 대상이 됩니다.

손도 마찬가지입니다. 언제든 변할 수 있습니다. 제거 대상인 것이지요. 얼굴을 보세요. 옆모습인가요? 정면인가요? 이것도 중요하지 않습니다. 옆모습이면 피카소고 앞모습이면 피카소가 아닌가요? 변하는 것은 본질이 아니기에 확실히 표현될 필요가 없고, 따라서 보이는 시점이 하나일 필요는 없습니다.

다른 작품도 살펴볼까요? 같은 생각을 했던 프랑스 화가 로베르 들로네가 그린 「에펠탑」[5]입니다. 언뜻 보면 에펠탑이 부서졌고, 실력 없는 기술자가 접착제를 이용해 대충 붙여 놓은 것 같습니다. 아주 불안정합니다.

하지만 우리는 이제 입체주의의 핵심을 아니 제대로 감상할 수 있겠죠? 들로네가 에펠탑의 본질을 그리기 위해 일단 에펠탑을 해체한 것입니다. 그리고 필요한 부분만 남겨 그린 것이죠. 본질이란 변하면 안 됩니다. 그래서 변하는 것을 그리지 않습니다. 예를 들면 시간이나 계절 같은 것입니다. 이 작품에는 의도에 따라 시간의 변화가 보이지 않습니다.

우리는 들로네에게 이런 질문을 할 수 있습니다. "왜 당신이 그린 것만이 본질이란 말입니까?" 하지만 이런 질문에는 답이 나오지 않습니다. 들로네도 확실히 몰랐을 것입니다. 그는 이런 식의 에펠탑 그림을 많이 그렸고 본인 스스로도 찾고 있는 중이었죠.

마지막으로 프랑스의 장 메챙제가 그린 「티타임」[6]을 보시죠. 역시 대상이 분해된 다음 재조립되어 있습니다. 이제 이런 작품이 좀 익숙해지셨나요? 그리고 즐겁게 감상할 수 있겠죠? 왜 찻잔이 잘려 있는지, 왜 배경이 분할되어 있는지, 왜 여자의 눈이 짝

5 에펠탑 | 들로네 | 1909~1911년

짝이로 그렸는지에 관해 생각해 보면서 말이죠. 그렇다면 이제 입체주의 작품을 어느 정도 이해하시는 겁니다.

실제로 모든 대상은 최소한 가로, 세로, 높이로 구성된 3차원 물체로 볼 수 있습니다. 하지만 그림에서는 2차원으로 그릴 수밖에 없죠. 평면의 캔버스에 그리니까요. 그것을 탈피하게 해 준 사람들이 입체주의 화가들입니다. 그들이 있었기에 지금의 현대 미술이 있다고 해도 과언이 아닙니다. 그들이 정말 대상의 본질만을 그렸는지는 그리 중요하지 않습니다. 그 시도만으로도 충분합니다. 그들은 이 미술 실험을 통해 형태에 구속되어 있던 대상에게 완전한 자유를 준 것이니까요.

6 티타임 | 메챙제 | 1911년

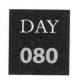

Henri Émile-Benoît Matisse(1869~1954)

앙리 마티스

강렬한 색채의 야수왕

오늘은 앙리 마티스에 관한 이야기를 하려고 합니다. 피카소와 함께 20세기 전반기를 대표하는 화가 마티스. 그가 인생의 대부분을 보냈던 니스에서 서북쪽 23km 떨어진 지점에 있는 방스라는 작은 마을에는 로제르 예배당이 있습니다. 작은 예배당이지만 사람들의 마음을 편안히 쉴 수 있게 해 주는 아름다운 곳입니다. 그런데 이 예배당의 다른 이름은 마티스 예배당입니다. 왜냐하면 이곳의 모든 장식은 마티스의 말년에 그의 손길을 거쳐 탄생된 것들이니까요.

마티스는 이렇게 말했습니다. "나는 이 예배당에 들어오는 모든 이들이 스스로 정화되고 무거운 짐을 덜었다는 생각을 하길 바랍니다. 미술이란 고달픈 하루가 끝난 후 쉴 수 있는 안락의자같이 편안해야 하는 것입니다."

20세기 현대 미술사를 뒤적여 보면 제일 먼저 등장하는 화가는 마티스입니다. 야수파, 즉 포비즘^{fauvism}을 대표하는 화가로서 피카소가 형

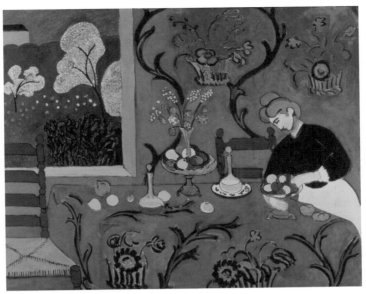

1 **붉은색의 조화** | 마티스 | 1908년

태의 재구성으로 혁명을 일으켰다면, 마티스는 색으로 감정을 표현해 세상을 사로잡았습니다. 피카소는 마티스를 보고 이렇게 말했습니다. "마티스의 뱃속에는 태양이 들어 있다." 그가 표현한 색의 찬란함이 그대로 느껴지는 대목입니다.

또한 의사들은 그에게 작업할 때는 색안경을 쓰라고 권유했다고도 합니다. 왜냐하면 그가 사용하는 색들이 너무 강렬해서 눈을 해칠 수 있다는 이유에서였죠. 현대 미술의 근간을 연 마티스! 그의 작품들을 볼까요?

마티스는 색채를 통해 외부 세계가 아닌 자신의 내부 감정을 표현하고자 하였습니다. 대담한 변형과 자유로운 터치, 강렬한 보색 대비, 평평한 구성 등으로 색채의 해방을 이루었고 야수파를 이끈 화가로 미술사에서 중요한 역할을 하고 있습니다.

비교적 늦게 그림을 시작한 마티스였지만 그림에 대한 그의 열정은 끝이 없었죠. 그는 화가로서 사는 동안 빠짐없이 하루에 12시간 이상씩 그림을 그렸습

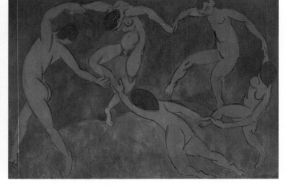

2 **푸른 창문** | 마티스 | 1913년

3 **춤** | 마티스 | 1909~1910년

니다. 그리고 노년이 되어 그림을 그릴 수 없게 되자 그는 붓 대신 가위를 잡았습니다. 관절염으로 손이 자유롭지 않았고, 십이지장암으로 인해 몸을 정상적으로 거동할 수 없을 때도 그는 침대에 누워 종이를 잘라 붙여 색종이 그림을 그렸습니다. 움직이기 힘든 손으로 만든 작품이었지만 그 위대함은 결코 가볍지 않았습니다.

말년의 작품인 이 그림들은 평면적으로는 단순하면서도 자유로운 색채가 돋보입니다. 간결하지만 질서와 리듬이 존재하고, 그 안에 자유도 있습니다.

그는 원하는 색을 얻기 위해 종이에 불투명 수채물감인 과슈gouache로 색을 칠하고 가위로 형상을 오려 붙였는데 이 작업은 반추상화의 형태를 띠었습니다.

설화를 바탕으로 꾸민 대작 「왕의 슬픔」[4], 앉아 있는 여인을 표현한 연작 「푸른 누드」[5], 그리고 「이카루스」[6], 「다발」[7], 「폴리네시아, 하늘」[8], 「폴리네시아, 바다」[9] 등 그가 남긴 색종이 그림들은 장식적이고 단순하면서 몇 가지 색으로도 풍부함을 드러내는 작품들이었습니다.

4 **왕의 슬픔** | 마티스 | 1952년

5 **푸른 누드 II** | 마티스 | 1952년

6 **책 '재즈'의 8번째 판 – 이카루스** | 마티스 | 1946년

7 다발 | 마티스 | 1953년

8 폴리네시아, 하늘 | 마티스 | 1946년

9 폴리네시아, 바다 | 마티스 | 1946년

그의 말년에 탄생한 또 하나의 역작은 로제르 예배당입니다. 그곳은 1948년부터 1951년까지 그가 실내장식 일체를 맡아서 벽화에서 스테인드글라스[10]까지 그의 스타일로 완성된 예배당입니다. 스테인드글라스는 푸른색, 초록색, 노란색의 조화로 생명의 나무에서 뿌리 이미지를 형상화하여 제작되었습니다. 이것은 신약성경의 요한계시록에 나오는 구절을 주제로 만든 것이었는데요, 그 구절은 이렇습니다. "강 좌우에 생명나무가 있어 열두 가지 실과를 맺히되 달마다 그 실과를 맺히고 그 나무 잎사귀들은 만국을 소성하기 위하여 있더라."

이곳은 현재 '마티스의 예배당'이라고도 불리며 그의 작품 인생의 완성으로 여겨집니다. 그는 예배당을 완성하고 죽기 전 3년간 종이 그림을 그리는 데에만 몰두하고 오로지 그림만을 바라보다 85살의 나이로 1954년에 숨을 거두었습니다.

그림과 평생을 함께한 마티스는 끊임없는 예술적 탐구를 운명으로 받아들이면서 삶을 살았습니다. 관절염의 고통에도, 수술로 인해 쇠약해진 몸으로도, 고난이 아닌 운명이자 자신의 삶으로 그림을 받아들였던 마티스입니다.

20세기 현대 미술의 문을 연 야수파의 선구자 앙리 마티스. 그는 평생 그림을 열정적으로 사랑한 화가였고, 그의 감정이 서려 있는 강렬한 그림은 전 세계적으로 많은 사랑을 받고 있습니다.

10 로제르 예배당의 스테인드글라스

Raoul Dufy(1877~1953)

라울 뒤피

기쁨과 쾌락으로 채운 그림들

미국의 유명 시인이자 소설가였던 거트루드 스타인은 이런 말을
했습니다. "누구나 기쁨과 쾌락에 관해 깊이 생각해 보아야 한다." 당연
한 이야기 아닌가요? 삶에서 기쁨만큼 중요한 것도 없으니까요. 그런데
뒤따르는 말이 재미있습니다. "라울 뒤피가 바로 그 기쁨과 쾌락이다."
여기서 라울 뒤피는 프랑스의 화가이고, 스타인은 뒤피의 작품을 통틀
어 말하는 것입니다.

　그림이 감정을 전달할 수 있는 것을 우린 알지만, 그것이 좋을 수도
있고 나쁠 수도 있지, 어떻게 기쁨만 줄까요? 그리고 기쁨이 쾌락에 이
르는 정도의 강도로 전해질까요? 이것이 사실이라면 굉장한 정보겠네
요. 우울할 때 뒤피의 작품을 보면 기분이 좋아질 테니까요.

　이제부터 확인해 보죠. 그런데 잠깐만요? 그럴 수도 있겠다는 생각
이 듭니다. 뒤피는 이런 말을 했으니까요. "나의 눈은 모든 못생긴 것을
지우도록 만들어졌다."

본인도 자기 몸에서 뭔가를 느꼈나 봅니다. 뒤피가 그린 「르아브르의 바다」[1]를 보면 눈이 편안합니다. 그림이 복잡하지 않게 수평 구도로 그려져 있고 전체 푸른 색조가 부드러워서 그렇습니다. 맨 위에 하늘이 있습니다. 구름이 하나도 없지만 그렇다고 눈부실

1 **르아브르의 바다** | 뒤피 | 1924년

정도의 푸른 날은 아닙니다. 그 아래는 먼바다입니다. 파란색이 하늘보다 짙어졌습니다. 위에는 증기선이 세 척 떠 있습니다. 왼쪽에 두 척, 가운데 한 척입니다. 그것들은 저마다 다른 연기를 뿜고 있는데 하늘 속으로 흩어집니다.

그다음 가까운 바다에는 돛단배 네 척이 보입니다. 멀어서 모양은 알 수 없지만 돛의 색이 제각기 다릅니다. 유람선이나 낚싯배일 텐데 한가로워 보입니다. 뒤피는 육지에서 가까운 바다에는 규칙적인 물결을 그려 놓았는데 모양이 재미있습니다. 갈매기들의 연결입니다.

그림의 맨 아래에는 빨간 난간이 있고, 그 앞에서 사람들은 바다를 바라봅니다. 제일 왼편에는 대여섯 사람들이 무리 지어 있는데 뒤피는 색을 입히지 않았습니다. 관심이 없었던 것이죠.

그가 관심을 보인 것은 흰 드레스를 입고 파란 양산을 든 여인입니다. 여인의 오른편 두 발걸음쯤 옆에는 정장 모자를 쓴 신사가 있는데 흰 드레스의 여인을 의식하는 걸까요? 그 남자 오른편에는 허리를 반쯤 굽히며 돛단배를 유심히 보는 남자가 있고, 그 오른편에는 노부부가 고요히 바다를 응시합니다.

뒤피는 어릴 적부터 보던 바다를 덤덤하게 화폭에 옮겼습니다. 자신의 말처럼 이 그림에는 못생긴 것이 하나도 없습니다. 그렇다고 예쁜 것을 강조해 그리지도 않았습니다. 이 그림을 보면 뒤피의 말이 생각납니다. "혼란스러울 때 할 일은 자연으로 돌아간 다음, 심장에서 가까운 주제부터 다시 시작하는 것이다." 그렇다면 이것은 뒤피의 심장이 바라본 바다 풍경일 것입니다. 누구나 머리가 복잡할 땐 바다가 보고 싶어지니까요.

감상할 두 번째 작품은 「바이올린이 있는 정물」[2]입니다. 기쁨과 쾌락이 주제라면 음악이 빠질 수 없겠죠. 기쁜 날엔 항상 음악이 있고, 슬픈 날엔 슬프기 싫어 음악을 듣습니다. 뒤피도 음악에서 큰 위로를 받는다고 했습니다. 그의 음악 사랑은 좀 구체적인데 그림과 음악을 결합하려는 시도입니다. 이 작품의 부제는 '바흐 예찬'입니다. 바흐 작품을 들으며 그린 것이죠. 그림이라기보다는 빨강 붓과 파랑 붓의 율동 같습니다. 붓들이 음률에 맞춰 춤을 추듯 캔버스 속 색들은 이리저리 움직입니다. 보통 작품은 외곽을 그려 놓은 후 색으로 채우는 방

2 바이올린이 있는 정물: 바흐 예찬 | 뒤피 | 1952년

식인데 이것은 형태와 색들이 따로 따로 놉니다. 마치 올바로 그려 놓은 그림이었는데 슬그머니 음악이 와서 춤을 추며 흔들어 놓은 것처럼 말이죠.

이 작품을 자세히 보면 정물화 같습니다. 두 벽이 보이는 방안에는 네 가지가 있습니다. 왼편에는 피아노와 악보와 바이올린이 있고, 오른

3 호사, 정적, 그리고 쾌락 | 마티스 | 1904년

편에는 꽃 정물화가 걸려 있습니다. 어두운 방 안입니다. 갑자기 하얀 빛이 들어와 악보와 바이올린을 비춥니다. 바이올린이 움직이기 시작하자 소리가 나옵니다. 음악입니다.

점점 힘차지는 음악은 방안을 진동시키고 그 진동 에너지는 빨간빛을 만들고, 아라베스크 무늬들은 그 앞으로 튕겨 나갑니다. 오른편 벽을 보시죠. 처음부터 지켜보던 정물화도 슬슬 리듬을 탑니다. 그러더니 파란빛이 방출하기 시작합니다. 여러분은 음악이 들리십니까? 들리지는 않더라도 움직임은 보이지 않으십니까? 뒤피는 이 작품을 통해 우리를 움직이려 합니다. 자신의 기쁜 주파수를 전달하려는 것이죠. 그림은 그 매개체이죠.

1905년에 뒤피는 파리에서 열리는 미술 전람회인 앙데팡당Indépendant전에 전시된 마티스의 「호사, 정적, 그리고 쾌락」³을 보고 충격을 받은 후 작품 방향을 완전히 바꿨다고 합니다. 그 말은 눈으로 본 대상을 재현하는 일에 관심이 없어졌다는 뜻입니다. 또한 색을 느낌에 따라 맘껏 사용하겠다는 뜻이기도 합니다. 따라서 그의 작품에는 강한 야수파의 느낌이 납니다. 하지만 그는 덧붙였습니다. '음악을 그림에 넣어 보자. 그리고 기쁨을 그림에 넣어 보자.' 그래서 그림을

4 열린 창문이 있는 실내 | 뒤피 | 1928년

보면 늘 기쁨을 주고자 했던 르누아르가 생각나고, 음악을 그리고자 했던 칸딘스키가 떠오르는데요, 뒤피는 그 모든 것을 결합시켜 자신만의 독특한 회화를 탄생시킨 것입니다.

다음 작품은 「열린 창문이 있는 실내」[4]입니다. 눈이 시릴 정도의 원색들로 가득합니다. 대상들도 어지러울 정도로 많습니다. 정신을 차리고 집중해서 보면 방의 내부인 것을 알 수 있습니다. 한가운데는 파란 테이블이 있고, 그 위에 파란 꽃병이 있습니다. 꽃병 뒤에는 커다란 전신거울이 있는데, 반대편 실내 풍경을 우리에게 보여줍니다.

전신거울 양옆에는 세로로 긴 창문이 둘 있습니다. 초록색 난간이 있는 왼편 창 멀리는 하늘, 바다, 집들이 보입니다. 오른편 창문 밖에는 야자수가 보이고, 그 위에는 도시가 있습니다. 전형적인 창밖 풍경이 보이는 정물화 같지만, 조금 특이합니다. 실내와 창밖 풍경에 비치는 빛의 상태는 엄연히 다를 텐데 이 작품에는 안이나 밖이나 똑같습니다. 그래서 실내외가 구분되지 않습니다.

하늘의 색이 탁자의 색이고, 바다의 색이 꽃병의 색과 같습니다. 뒤피는 바다 풍경과 실내를 결합하려고 한 의도였겠죠? 자신에게는 같은 공간으로 느껴졌으니까요.

우리는 무의식적으로 구분 지으려는 습관이 있습니다. 하지만 뒤피는 결합시키려고 노력한 화가입니다. 혹시 그것이 뒤피의 작품 전체에 쾌락을 불어넣은 것은 아닐까요?

5 생타드레스의 해변 | 뒤피 | 1906년

6 창살 | 뒤피 | 1930년

7 7월 14일의 르아브르 | 뒤피 | 1906년

DAY
082

Pablo Ruiz Picasso(1881~1973)

파블로 피카소

혁신적인 시도로 새로운 세상에 눈을 뜨게 하다

일이 술술 풀릴 때야 걱정이 없지만, 꼬이기 시작하면 아무리 해도 더욱더 엉킬 때가 있습니다. 그럴 땐 걱정이 이만저만이 아니죠. 이때 주변 사람들에게 조언을 청하면 대부분 두 가지로 갈립니다. 하나는 너무 조바심 내지 말고 하던 대로 매진하라는 편입니다. 모든 일에는 때가 있으니 버티라는 뜻이죠. 다른 하나는 완전히 반대입니다. 더 늦기 전에 빨리 바꾸라는 쪽입니다. 안 되는 것을 계속하는 것처럼 미련한 것은 없으니 변하라는 것입니다. 어느 것이 맞을까요?

두 가지가 비슷하면 타협점을 찾을 텐데 달라도 너무 달라 하나를 선택하는 수밖에 없습니다. 미술가들도 이런 고민을 합니다. 자기의 방식대로 갈 것인가, 변할 것인가?

인상주의 화가 모네는 빛을 그리기 시작한 순간부터 시작해 죽는 날까지 빛만 그립니다. 그리고 성공한 화가로 남았습니다. 마티스는 여러 가지 변화를 시도하다 결국 야수주의를 탄생시킵니다. 하지만 안주하

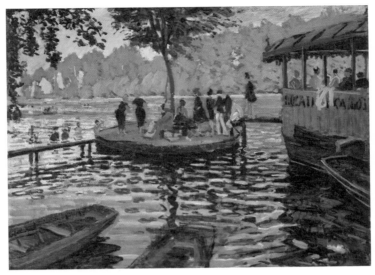

1 **라 그르누예르** | 모네 | 1869년

지 않고 또 변화를 시도하며 다양한 형식의 걸작을 남겼습니다. 이렇게 대부분 화가들은 두 가지 중 하나의 방법을 쓰며 성공합니다. 그런데 오늘 소개할 화가

는 전혀 다른 방법을 씁니다. 미술사에 도 이런 화가는 찾아보기 힘듭니다. 바 로 스페인의 파블로 피카소입니다.

그렇다면 피카소는 어떤 방법을 썼을 까요? 혁신입니다. 혁신은 변화와 비슷 한 것 같지만 전혀 다릅니다. 변하는 것 은 일정 부분을 바꾸는 것이지만, 혁신 은 과거와의 완전한 단절을 의미합니다. 상당히 위험한 방법입니다. 과거에도 좋 은 것이 있을 텐데 다 버리다니요.

물론 그중에는 여전히 좋으며 받아들

2 **마티스 부인의 초상** | 마티스 | 1905년

3 아비뇽의 처녀들 | 피카소 | 1907년

일 것들이 있습니다. 하지만 확실한 새로움을 위해 알면서도 미리 버리는 것입니다. 이런 방식은 보통 자신감과 능력을 갖추지 않고서는 선택하기 어렵습니다. 까딱 잘못하면 매장될 수도 있기 때문입니다. 그런데 피카소는 이런 혁신을 평생에 걸쳐 시도합니다. 그래서 천재 중의 천재라는 평을 듣는 것입니다.

그가 한 혁신 중 하나를 오늘 소개할까 합니다. 혁신의 주인공은 「아비뇽의 처녀들」³입니다. 어떻습니까? 이 작품을 그릴 때 피카소는 26살의 이미 잘나가는 화가였습니다. 그는 이 작품을 완성한 후 전시하기 전 동료 화가들에게 보여주었습니다. 다들 새로운 미술을 추구하던 이들이었습니다. 앞서간다고 자부하는 자들이었죠. 하지만 이 앞에서는 말을 잃고 말았습니다. 어지간하면 아는 사

이니 거리낌 없이 의견을 주고받았겠죠? 하지만 이들은 뒤에서 수군댈 수 밖에 없었습니다. "아무래도 피카소가 너무 외롭다 보니 정신이 어떻게 된 것 같아. 혹시 그림 뒤에서 목을 매지는 않을까?" 동료 화가 마티스, 드랭, 브라크 눈에도 정말 이상했던 것이었죠.

그렇다면 이상한 부분을 자세히 살펴볼까요? 작품에는 다섯 명의 여자가 나오는데 제목을 보면 알 수 있듯이 이들은 바르셀로나 아비뇽 인근의 사창가 여인들입니다. 그런데 얼굴이 저게 뭐죠? 예쁜지 못생겼는지 논하는 것을 떠나 형태가 납득이 가지 않습니다. 가운데에 서 있는 두 여자는 그나마 봐 줄 만한데, 맨 왼편의 여자는 사람이 아니라 고대 조각상 같습니다. 게다가 옆모습인데 눈만은 정면입니다. 눈이 돌아갔나요? 무섭기까지 합니다.

오른편에 앉아 있는 여자와 서 있는 여자는 더 기괴합니다. 서 있는 여자의 왼쪽 눈은 눈알이 빠진 것처럼 시꺼멓습니다. 오른편 눈에는 빨간 테두리가 그려져 있고 볼에는 초록색 빗금이 입까지 그려져 있습니다. 그 빗금은 가슴으로 연결됩니다.

몸은 어떤가요? 다이아몬드 꼴로 나누어져 있습니다. 잘린 건가요? 등을 보이고 앉아있는 여인은 더 괴상망측합니다. 엉덩이를 보면 분명 돌아앉아 있는데 얼굴은 감상자와 마주칩니다. 목이 180도 돌아간 것이죠. 그리고 오른손은 턱을 받치고 있는데 턱이 얼굴에서 분리되어 있습니다.

사창가에 저런 여인들이 있다면 유지가 될까요? 피카소는 사창가를 핑계 삼아 다섯 명의 여자를 그려 놓고서는 신체를 마구 훼손하고 있습니다. 그래서 동료 화가들이 피카소의 정신을 걱정한 것입니다. 보통 화가들은 정신세계가 자유롭기에 웬만한 새로움은 다 받아들입니다. 하지만 이것은 정도를 벗어났다고 본 것입니다.

그런데 이후에 재미있는 현상이 벌어집니다. 「아비뇽의 처녀들」을 보고 경악

4 고대 이베리아의 조각상

5 팡 부족의 가면

했던 동료 화가들이 피카소의 스타일을 따라 하기 시작했다는 것입니다. 물론 전체는 아니고 대상을 분해해 단순화하는 방식을 따라 합니다. 그림을 보면 여인들의 몸이 가위로 오린 듯 단순화되어 있죠? 그리고 오른편 아래 앉아 있는 여인의 몸은 뒤돌아 있는데 얼굴은 정면이죠? 이렇듯 대상을 분해해서 재구성하는 방식을 따라 한 것입니다.

그리고 이것이 유행되고 입체주의가 태동합니다. 그래서 「아비뇽의 처녀들」은 입체주의의 대표작으로 평가되는 것입니다. 그 당시 충격으로 다가온 이 작품은 현재 뉴욕 현대미술관에 전시되어 있습니다. 그렇다면 피카소는 어떤 심정으로 이 작품을 탄생시켰던 것일까요?

그는 처음부터 혁신적인 작품을 만들 계획이었습니다. 과거 미술에서 탈피하는 정도가 아니라, 지금을 처음이라고 보고 아예 새로 만든 것입니다. 르네상스 이후 미술 기준으로 보면 뭐 하나 물려받은 것이 없습니다. 과거 미술 입장에서 보면 완전히 무시당하는 느낌일 겁니다.

먼저 일관성이 없습니다. 얼굴이 특이해도 다 그렇다면 그나마 괜찮겠지만 왼편 여인은 이베리아 조각상[4]에서 따왔고, 오른편 두 여인은 아프리카 가면[5]에서 따왔습니다. 이유가 무엇이었을까요?

현대 미술에는 이유가 없습니다. 그림 속 신체의 비율이 맞지 않지만 현대 미

술에서 그런 것은 의미가 없습니다. 원
근법 또한 맞지 않습니다. 색상이 맞지
않습니다. 입체감이 없습니다. 이런 의
문 또한 가질 수 있지만, 역시 현대 미
술에서는 필요 없는 것들입니다.

26살에 「아비뇽의 처녀들」로 혁신
을 이룬 피카소는 그 후에도 연이어 혁
신적인 정신으로 92살까지 미술을 발
전시키며 우리를 새로운 세상에 눈뜨게
해주었습니다. 그렇기에 많은 예술가가
그의 영향을 받았고 많은 사람이 그의
이름을 기억하는 것입니다.

6 부채를 든 여인 | 메챙제 | 1912년

7 목욕하는 사람들 | 글레즈 | 1912년

Joseph Fernand Henri Léger(1881~1955)

페르낭 레제

큐비즘을 넘어 튜비즘으로

오늘은 작품[1]부터 감상해 보죠. 첫인상이 어떠십니까? 재미있다는 느낌이 들지 않으십니까? 몇 명의 사람이 나오는데 진짜 사람인가요? 아무래도 인형 같습니다. 그것도 통통하게 바람이 들어간 풍선 인형 같습니다. 그 형상이 두드러지다 보니 나머지는 눈에 덜 들어옵니다.

하지만 살펴보죠. 바닥을 보니 바닷가 같습니다. 아무래도 모래 같고, 잡초도 있고 해초도 있고, 오른편 아래에는 소라도 있습니다. 이제 사람을 보죠. 양복을 입은 남자가 둘 보이고, 짧은 바지를 입은 여자가 둘 보이고, 여자아이 둘이 있습니다. 총 여섯입니다.

빨간 양복을 입고 담배를 피우고 있는 남자는 왼손으로 주황색 옷을 입고 앉아 있는 여자의 팔을 잡고 있습니다. 부부인가요? 노란색 양복을 입은 남자는 분홍색 줄무늬 옷을 입은 아기를 안고 있습니다. 딸이겠죠? 그 남자는 왼손으로 자전거 바퀴를 잡고 있는데 자전거에는 초록색과 분홍색 줄무늬 옷을 입은 여자가 타고 있습니다. 부부인가요?

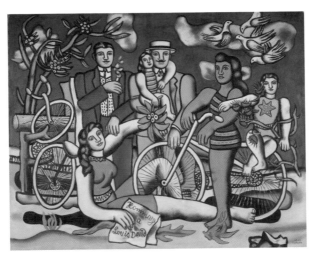

1 여가 – 루이 다비드에게 보내는 경의 | 레제 | 1948~1949년

그럴 수도 있겠죠. 하지만 여자아이들은 이들의 딸이 아닙니다.

자전거 뒤에 타고 있는 분홍색 별무늬가 있는 노란 옷을 입은 아이와 노란 양복을 입은 남자가 안고 있는 아이의 피부색은 하얀 데 비해 자전거를 탄 여자의 피부색은 어둡습니다. 그런데 살피다 보니 이런 생각이 듭니다. '의미가 없겠구나.' 왜냐하면 화가가 달걀에 사인펜으로 그린 듯 다 같은 얼굴로 만들어 놓았기 때문입니다.

그렇다면 화가는 모델을 그린 것이 아니라 개념을 그린 것입니다. 단지 어떤 가족이 야외에 있는 것으로만 봐 달라는 뜻이겠죠. 그들이 누구인지, 관계가 어떻게 되는지는 중요하지 않다는 말입니다.

그렇다면 이제는 행동을 봐야겠네요. 특이한 것은 자전거입니다. 왼편의 자전거는 나무에 걸려 있고, 오른편 자전거에는 두 명이 타고 있습니다. 자전거는 왜 등장했을까요? 그리고 남자들은 양복을 입고 있는데 여자들만 자전거를 탄

다? 자연스럽지 않습니다. 그렇다면 화가는 자연스럽게 그릴 생각이 없다는 뜻입니다.

그 말은 개념으로 그리는 것이니 세세한 부분을 보기보다는 큰 뼈대를 보라는 말이겠죠. 좋습니다. 그렇다면 자전거는 뭘 상징하나요? 「여가」라는 제목을 보면 알 수 있듯 자전거는 여유, 휴식 같은 것을 의미하는군요.

나머지까지 보죠. 뒤에는 파란 하늘이 있고, 역시 풍선 같은 뭉게구름이 있고, 새들이 날아다닙니다. 한가한 날을 의미하겠군요. 여기까지 보니 화가가 어떻게 작품을 완성하는지 짐작되시죠? 화가는 세상을 바라봅니다. 그리고 원하는 상징 이미지를 뽑아냅니다. 여기서는 바닷가에서 여가를 즐기고 있는 가족입니다.

그다음 본질만 추린 후 화면을 구성합니다. '바닷가니까 모래밭, 해초, 소라. 여유 있는 가족들이니까 양복, 밝은색 의상, 자전거. 행복한 가족이니까 서로의 팔이 연결되어 있으면 되겠고, 가벼운 여가니까 하늘은 파랗고 뭉게구름이 있으면 좋겠고, 새들은 지저귀고⋯. 마지막으로 내 그림인 것을 나타내야 하니까 바람이 꽉 찬 고무 튜브 같은 통통한 나만의 스타일로 마무리.'

이렇게 그림은 완성되었습니다. 이러다 보니 작품 속의 대상들은 자연스럽게 연결되지 않습니다. 그래서 서정적이지 않습니다. 인간미도 없고, 추억이나 아련함도 느껴지지 않습니다. 하지만 이것은 화가의 의도입니다. 그는 우리를 나약한 감정 같은 것에 끌어들일 의도가 없습니다. 냉정하고 침착하게 전달합니다. 그런데 재미있는 것은 이 화가의 작품을 본 사람들은 대부분 내용보다도 화가에 관해 궁금해한다는 것입니다. 누구나도 그럴 것 같습니다. 원색의 풍선 형상들이 워낙 독특해 눈을 사로잡기 때문이 아닐까요?

이 작품을 그린 화가는 프랑스 출신의 페르낭 레제입니다. 그림을 눈여겨보신 분들은 주황색 옷을 입은 여자가 앉아 들고 있는 종이의 내용이 궁금할 텐

데요, 이렇게 쓰여 있습니다. '루이 다비드에게 보내는 경의'

다비드는 「마라의 죽음」[2]을 그린 신고전주의 화가인데 레제가 존경했던 인물입니다. 그래서 이런 부제가 붙은 것입니다.

레제는 이런 통통한 스타일의 작품으로 자신의 이미지를 확고히 굳힌 화가입니다. 화가 입장에서 특별한 이미지로 대중에게 각인되었다는 것은 정말이지 행복한 일입니다. 잊히기가 어려우니까요.

2 **마라의 죽음** | 다비드 | 1793년

레제는 처음 인상주의로 시작했지만 폴 세잔에게 감명을 받은 후 입체주의와 야수주의 화풍으로 바뀝니다. 그러다 결국 대상을 원통형이나 파이프 형태로 표현하는 자신만의 독특한 스타일인 튜비즘^{tubism}을 개발한 것이죠.

다음 작품 「빅 줄리」[3]는 레제가 미국에 거주할 때 그린 작품입니다. 그는 미국에서의 인상을 놀라운 장관이라고 표현했습니다. 거대한 공장들과 쉴 새 없이 움직이는 사람들을 보며 강렬한 에너지를 느낀 것이죠. 빅 줄리는 그가 본 미국인 여성입니다. 그림에 묘사된 그녀는 밝은 주황색 짧은 바지를 입었습니다. 머리에는 빨간 모자를 썼는데 뾰족한 장식이 인상적입니다. 목에는 진주 목걸이를 했고 오른손에는 꽃을 들었습니다.

재미있는 것은 그녀 왼손의 자전거입니다. 자전거가 그녀의 팔에 둘둘 감겨 한 몸처럼 느껴집니다. 배경은 까맣고 노란데 앞서 보았듯이 그에게는 중요하지 않습니

3 **빅 줄리** | 레제 | 1945년

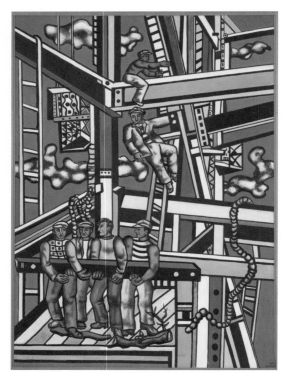

4 건설자들 | 레제 | 1950년

다. 레제가 본 뉴욕의 여자는 멋을 부렸고, 수줍음이 없고, 당당합니다. 마지막
으로 그는 자신의 스타일대로 통통하게 음영을 주어 완성한 것이죠.

레제는 이와 같은 다양한 형식의 작품을 많이 남겼고, 그에 따라 할 이야기가
더 많겠지만, 중요한 점은 그는 입체주의와 야수주의 영향을 받았음에도 거기
서 멈추지 않고 더 발전시켜 자신만의 확실한 스타일을 잡은 화가라는 것이죠.

그의 작품을 보면서 우리도 자신을 뚜렷하게 각인시킬 수 있는 고유의 스타
일을 찾아보는 것은 어떨까요? 물론 불필요한 것을 버리는 것이 먼저이겠죠?

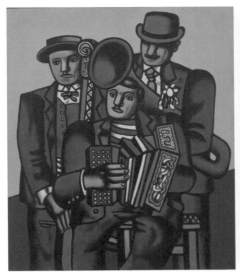

5 세 명의 음악가 | 레제 | 1944년

6 책을 든 여인 | 레제 | 1923년

7 세 여인 | 레제 | 1921〜1922년

DAY
084

20th-Century Art II(1905~1930)

20세기 미술 II

다다이즘과 미래주의

혹시 여러분들은 현대 미술을 대할 때 쉽게 이해가 됩니까? 사실 이런 질문을 받게 되면 대다수의 사람은 현대 미술은 '난해하다'라고 말을 합니다. 그런데 재미있는 사실은 많은 현대 미술가의 꿈은 대중과의 소통이라는 것입니다. 한쪽에선 그렇게 소통하고 싶어 하는데 정작 그것을 받아들이는 대중은 어려워하는 이유는 뭘까요? 그것은 아마 낯섦 때문일 것입니다. 현대 미술의 특징 중 큰 부분을 차지하는 것은 새롭다는 것입니다. '새롭다'라는 것은 처음 보았다는 것이고, 처음 본 것을 받아들이는 데는 시간이 걸리게 마련이죠. 그래서 선뜻 이해가 쉽지 않은 것입니다.

이렇듯 현대 미술가들은 새로움을 끊임없이 추구합니다. 1900년과 1914년 사이에 파리에서 서로 다른 주의와 사조를 표방하며 창간된 문학과 미술 잡지만 해도 200종이 넘었다고 합니다. 오늘은 그중 다다이즘과 미래주의를 만나 보시죠.

현대 미술이 어려워진 것도 다 이 시기의 이 사람들 때문입니다. 이들 은 착하지 않습니다. 배려심이 없습 니다. 만약 그랬다면 어렵지 않았겠 죠. 이해하도록 설명해 주었을 테니 까요. 도대체 어떤 방식으로 어렵게 했을까요?

그들의 작품 중 하나를 살펴보죠. 1920년 게오르게 그로스가 그린 「1920년 5월 다움이 자신의 현학적 인 자동인형 '조지'와 결혼하다, 존 하트필드는 그것을 무척 기뻐하다」[1] 입니다. 제목부터 불편합니다. 다움 은 누구고 자동인형 조지는 누구고 존 하트필드는 또 누구입니까? 그는

1 1920년 5월 다움이 자신의 현학적인 자동인형 '조지'와 결혼하다, 존 하트필드는 그것을 무척 기뻐하다 | 그로스 | 1920년

우리가 알지도 못하는 사람과 로봇을 등장시키며 이야기를 풀어 갑니다. 처음 부터 거슬립니다.

먼저 내용을 보죠. 왼편에는 속옷만 입고 모자를 쓴 여인이 나오는데 옷도 이 상하고 표정도 기묘합니다. 여자는 오른편에 있는 로봇 같은 것을 봅니다. 로봇 의 머리에는 숫자들이 쓰여있습니다. 뭘 열심히 계산하는 것처럼 보입니다. 그 런데 이 여자는 왜 양손을 허우적거리며 로봇을 바라보는 것일까요? 더구나 이 상한 것은 여자의 가슴에는 팔이 보이지 않는 손이 하나 붙어 있고, 로봇의 머 리에도 그런 손이 두 개 있습니다. 잘라 붙인 것입니다. 보는 김에 더 보면, 그 림 왼편 위로는 어떤 여자의 옆모습 증명사진 같은 것이 있고, 오른편 위에는

창문 같은 것이 있습니다. 볼수록 아리송합니다. 과거의 작품을 감상하던 시각으로 보면 우리의 머리는 복잡해지기만 합니다. 그렇다면 그로스는 왜 이런 작품을 보여 주는 것일까요? 도대체 그가 우리에게 바라는 것은 무엇일까요?

그는 멈춰 세우려는 것입니다. 잘못된 행동을 하는 사람에게 "이제 그만해!"라고 외치는 것과 비슷하죠. 정상적인 것을 보여 주면 시선을 끌기 어려우니 아주 이상한 것만 골라 보여 주며 우리의 행동을 중단시키려는 것입니다.

그렇다면 화가가 생각하는 잘못된 행동이란 무얼까요? 바로 전쟁입니다. 제1차 세계대전을 말하는데 그 전쟁은 어마어마한 피해를 남겼습니다. 이득을 본 나라도 없는데 왜 모두들 그런 의미 없는 전쟁에 몰두하는 걸까요? 이런 현상을 아주 어이없게 보았던 젊은 화가들이 있었습니다. 당연히 그들은 기존의 질서와 전통을 인정할 수 없었겠죠. 그렇게 다들 똑똑한 척하다가 전쟁이 났으니까요.

그래서 기존의 것을 부정하며 이런 작품을 만들게 된 것이고, 이런 작품을 통해 정신없이 달려가는 세상에 경종을 울리고 싶었던 것입니다. 이들은 이 운동을 다다^{dada}라고 하였습니다. '다다가 무슨 뜻이지?'라는 생각이 바로 들 수 있는데, 이들이 누굽니까? 모든 기존 사고를 깨는 사람들 아닙니까? 당연히 다다에는 아무 의미가 없습니다. 이름에 의미를 넣는 것 또한 기존의 방식이니까요. 그들이 한 말을 들어 보면 이해가 좀 되실 겁니다. 다다이스트^{Dadaist} 한스 아르프는 "다다는 이성의 속임수를 파괴하고 비이성적인 질서를 발견하길 원한다."라고 말했습니다.

이성이 속임수라니요? 비이성적인 것이 질서라니요. 오히려 그 반대 아닌가요? 다다이즘의 창시자 중 하나인 휠젠베크는 말했습니다. "다다는 아무것도 아닌 것을 의미한다. 우리는 그것으로 세계를 변화시키고자 한다." 아무것도 아닌 것으로 어떻게 세상을 변화시킵니까? 이렇듯 다다이스트들이 말하는 다다는 형체가 없습니다. 기존의 질서가 아니면 모두 다다가 될 수 있다는 뜻이죠.

일종의 기존 세계 질서에 대한 반항이 다다 운동이라 할 수 있겠죠.

이렇게 원래의 모든 상식을 깨 버리니 우리는 어려울 수밖에 없죠. 마치 비상식적인 사람을 만나면 순간 당황스러운 것처럼 말이죠. 하지만 이 다다가 우리에게 준 불편함이 미술에는 더없이 큰 가능성을 열어 주었습니다. 기존 전통에 갇혀 있던 미술에 날개를 달아 준 것이죠. 이제 무엇이든 미술이 될 수 있고, 누구나 예술가가 될 수 있습니다. 어찌 보면 불편하지만 반대편에서 보면 참 재미있어진 것입니다.

혹시 앞서 나온 그로스의 작품이 아직도 어른거리십니까? 작품만 봐서는 알 수 없는 내용을 설명해 드리죠. 화면에 등장하는 여자는 그로스의 아내입니다. 제목에 나오는 '다움'은 그녀의 애칭입니다. 자동인형은 화가 자신입니다. 그 둘이 1920년 5월에 결혼했다는 것을 그린 작품입니다. 아내의 옆 모습 사진이 그림 왼편 위에 있습니다. '존 하트필드는 그것을 무척 기뻐하다'라고 써 있는데 그는 화가의 친구입니다. 그러니 당연히 기뻐했겠죠.

하트필드는 작품에 설명까지 더해 주었습니다. '처녀 때는 수줍어하지만 결혼 후에 여자는 성적 욕망을 감추지 않는데 이때 남자는 현학적인 다른 일에 관심을 돌린다. 당황한 여자는 남자의 머리를 수줍게 만질 뿐이다.' 로봇의 머리 위를 만지작거리는 두 손이 이제 이해가 가시죠?

이렇게 사실 개인적이고 사소한 것이지만 이것도 작품의 소재입니다. 그들은 다다이스트들이니까요. 그들에게 뭐는 되고 뭐는 안 된다고 하면 아마 비웃을 겁니다. 아직도 다다를 이해 못 하냐면서요. 비록 다다 운동은 그리

2 사랑의 퍼레이드 | 피카비아 | 1917년

오래가지 않았지만 그들이 방향을 틀어 준 덕분에 미술은 지금도 점점 재미있어집니다.

이제는 미래주의로 넘어갈까요? 미술가는 평론가가 아닙니다. 글보다는 작품으로 표현합니다. 그래서 말이 많지 않습니다. 그런 미술가들이 갑자기 소란스러워지기 시작한 시기가 있습니다. 화가라면 작품으로 보여 주면 될 것을 이들은 무슨 선언문 같은 것까지 발표하며 말을 앞세웁니다. 이유가 있을 텐데요. 그들의 말을 먼저 들어 볼까요?

선언문의 내용 일부입니다. '우리는 공격적인 행동, 열정적인 불면증, 대담한 도약, 주먹질과 따귀를 찬양하고자 한다. 우리는 전쟁, 군국주의, 여성에 대한 조롱을 찬미한다. 우리는 박물관, 도서관, 모든 종류의 아카데미를 파괴할 것이다. 우리는 노동, 쾌락, 폭동에 자극받은 수많은 군중에 대해 노래할 것이다. …"

당황스러우시죠? 공격적인 행동, 주먹질이라니요? 여성을 조롱하고, 박물관

3 도시가 일어나다 | 보치오니 | 1910년

을 파괴하다니요. 제정신인가요? 물론 쉽게 이해되지 않겠지만 일단 넘어가 보죠. 그래도 현대 미술 태동에 큰 영향을 준 이들이니까요.

그리고 자초지종을 알아보죠. 때는 1906년 이탈리아입니다. 그곳에는 현실에 불만이 많은 화가가 여럿 있었습니다. 사람들은 보통 맘에 들지 않으면 원인부터 찾습니다. 이들은 모든 문제의 원인이 바로 과거에 있다고 생각했습니다. 다시 말해 과거의 지식을 바탕으로 살기 때문에 문제가 생긴다는 것이죠. 그러니 이제는 미래를 기준으로 살자는 것입니다.

언뜻 그럴싸해 보이지만 오지도 않은 미래에서 어떻게 지식을 얻을까요? 상상을 통해 얻어야 하나요? 하지만 이들은 확고했습니다. 그리고 자신들의 생각을 미래주의라고 이름 붙였습니다. 아까 보았던 그들의 말을 돌아보죠.

'우리는 공격적인 행동, 대담한 도약, 열정적인 불면증, 주먹질과 따귀를 찬양하고자 한다.'라는 말은 세상을 바꾸기 위해서는 공격성을 띠어야 한다고 믿었던 것입니다. 살살 해서 바뀌겠냐는 것이죠.

다음은 '우리는 전쟁, 군국주의, 여성에 대한 조롱을 찬미한다.'인데 이들은 전쟁이 뭔가를 정리 정돈하는 기능이 있다고 믿었던 것입니다. 청소 기능 말이죠. 그리고 여성은 변화를 두려워한다고 생각했던 것이고요.

'우리는 박물관, 도서관, 모든 종류의 아카데미를 파괴할 것이다.' 이 말은 당연히 과거에서 얻을 것이 없다고 생각한 이들이 할 수 있는 얘기일 겁니다. 그렇다면 실제 이들은 과격한 행동을 실천했을까요? 그 정도는 아닙니다. 이들은 태생이 예술가입니다. 정치인이 아니죠. 예술가는 작품과 말로만 해야죠.

그렇다면 미래주의 미술가들의 작품은 어떨까요? 미래주의 대표 화가 움베르토 보치오니가 1910년에 그린 「도시가 일어나다」[3]를 보시죠. 1910년 시점에서 보면 지금은 정말 미래죠. 1910년 그가 미래를 어떤 시각에서 동경했는지 미래인의 입장에서 감상해 보아도 재미있을 것입니다.

가장 큰 특징을 꼽자면, 전체적으로 그림이 한눈에 뚜렷하게 그려지지 않는다는 것입니다. 이유가 있습니다. 그들이 동경했던 미래는 엄청나게 빠른 스피드로 움직이고 있었기 때문입니다. 정지할 시간이 없습니다. 빨리 움직이는 것은 자동차, 기차, 비행기, 쿵쾅거리는 공장의 기계들입니다. 그것들은 과거에는 꿈도 꾸지 못할 속도로 물건을 생산해 내고 이동시켜 주었습니다. 미래주의자들은 눈이 휘둥그레졌습니다. 미래가 답이다. 속도가 답이다. 역동성 그리고 힘이 답이다. 힘차게 연기를 뿜어내는 공장이 답이다.

그림을 천천히 보죠. 역동적으로 움직이는 말들이 몇 마리 보입니다. 황토색 말도 있고, 백마도 있습니다. 공장의 노동자들이 그 말들을 다루기 위해서 또 역동적으로 움직입니다. 맨 앞에 파란 털목도리처럼 보이는 것이 있죠? 돌고 있는 비행기 프로펠러를 형상화한 것입니다. 날아다니는 비행기도 그려 놓았습니다. 멀리 오른편을 보면 건물들이 막 지어지고, 연기를 뿜어내는 공장에서는 서광이 비칩니다.

4 가로등 | 발라 | 1910~1911년

대충 이들이 어떤 미래에 매료되었던지 보이나요? 그들에게는 1910년의 도시 발전이 너무나 황홀하게 보였던 것입니다. 그렇다면 더 먼 미래에는 얼마나 더 꿈결 같아질까요? 현재를 살아가는 우리에게 미래는 온난화니 환경오염이니 이런 문제로 그다지 밝게 다가오지 않지만 1906년에 살았던 미래주의자들에게 미래는 다가오는 천국이었는지도 모르죠.

다음으로 미래주의 화가 자코모 발라가 그린 「가로등」[4]을 보시죠. 처음 불을 밝힌 도시의 전기 가로등을 그린 것입니다. 전기는 냄새

도 없고 연기도 없습니다. 내가 원하면 언제든 켜고 끌 수 있습니다. 얼마나 멋진 일인가요? 이제 달빛은 필요 없습니다. 작품 속의 초승달이 가로등 빛 속에 완전히 감춰져 더부살이하는 모양입니다.

이제 달빛은 가로등 빛을 방해할 뿐입니다. 형형색색의 전기 가로등 빛은 날카로운 표창처럼 사방으로 뻗어 나갑니다. 그 하나하나의 힘들은 우리의 미래를 얼마나 또 환상적으로 만들어 줄까요?

미래주의자들이 미래를 바라보던 동경의 눈빛이 그려지십니까? 하지만 미래주의 미술은 오래가지 않았습니다. 미래주의 화가 보치오니는 제1차 세계대전에 참전했다가 젊은 나이에 사망합니다. 그가 찬양했던 전쟁에서 말이죠. 미래가 언제나 모든 것을 알아서 해결해 주는 것은 아닌가 봅니다. 하지만 역시 미래주의 화가들은 현대 미술에 지대한 공헌을 했고, 한 차례 더 미술을 재미있게 만들어 주었습니다.

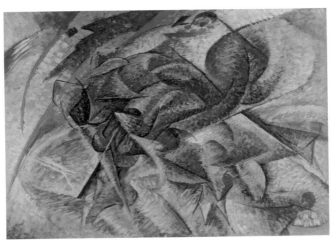

5 자전거 타는 사람의 역동성 | 보치오니 | 1913년

DAY
085

감정이 그림이 되다

오늘은 먼저 작품부터 보실까요? 러시아 출신 화가 알렉세이 폰 야블렌스키가 1909년, 45살에 그린 초상화[1]입니다. 여성 초상화이군요. 새빨간 꽃 장식이 있는 빨간 원피스를 입었고, 팔에는 길고 검은 장식 장갑을 꼈습니다. 날카로운 턱선을 가진 얼굴의 빛은 파리하고 볼륨 있는 까만 머리는 야성적으로 손질되어 있습니다.

그런데 좀 이상합니다. 보통 초상화를 보면 이토록 긴장되지 않습니다. 초상화는 모델을 그리는 것입니다. 모델은 최대한 좋은 모습으로 앉아 있고, 화가는 될 수 있는 대로 아름답게 표현합니다. 그래서 대부분의 초상화를 우리는 편하게 감상합니다. 그런데 이 초상화는 우리를 뚫어지게 바라보며 추궁하는 듯합니다. 무슨 해명이라도 해야 할 것 같은 긴장감까지 줍니다.

자세히 보니 특이하게 그려져 있습니다. 먼저 외곽선입니다. 두꺼운 검정이 여인 전체를 둘러쌉니다. 그 선은 흰 얼굴도 둘러싸고 빨간 입

술도 둘러싸고 더 두껍게 눈도 둘러쌉니다. 왜 저랬을까요? 자연스럽지 않아 거북합니다. 특히 빨간 원피스의 외곽선은 구불구불 그려져 있어 여인이 건들거리는 것 같기도 합니다. 눈만 우리를 노려본 채 말이죠.

두 번째는 색을 칠하는 방식입니다. 같은 색을 여기저기 칠합니다. 배경을 칠하던 옥색을 가지고 눈 흰자위도 칠하고, 코의 그림자와 턱 옆선도

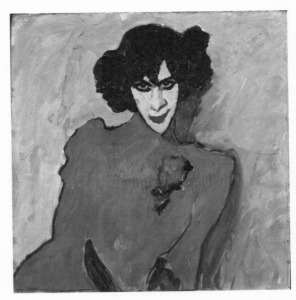

1 **무용가 알렉산드르 사하로프의 초상** | 야블렌스키 | 1909년

칠합니다. 배경 얼룩처럼 보이던 노랑도 여기저기 드러납니다. 얼굴에도 입술 경계선에도…. 그리고 어떻게 그림이 이토록 평면적일 수 있죠? 빨간 드레스를 한번 보세요. 입체감은커녕 막 칠해 놓은 색종이와 다르지 않습니다.

아무튼 재미있는 사실은, 이 특이한 초상화가 우리를 긴장시킨다는 것입니다. 하지만 이것은 화가의 의도입니다. 예전의 초상화는 모델의 외모를 전달해 주는 것이 기본 목적이었습니다. 대상의 재현이죠. 그런데 이 초상화는 다릅니다. 화가가 보여 주려는 것은 자신의 감정이나 마음 상태입니다.

다시 말해 초상은 하나의 수단이고, 목적은 심리 상태를 그림에 표출해 내는 것입니다. 그렇기에 우리는 긴장되었던 것이죠. 화가의 심리 상태가 우리에게 전달된 것입니다. 그리고 그림의 기본이 지켜지지 않았던 것은 당연히 목적이 달라서입니다. 관습적으로 내려오던 그림의 지침은 감정을 표출하기 위해 만들어진 것이 아니었으니까요.

그래서 화가는 외곽선을 두껍게 칠한다거나 평면적으로 그린다거나 하는 새로운 방식들을 개발해 냅니다. 이런 방법으로 자신의 감정을 그림에 드러내려고 했던 것입니다. 이런 미술 사조를 표현주의라고 합니다. '자신의 심리 상태를 과감하게 표출한다.' 이렇게 생각하면 좀 쉬울 것 같습니다.

오늘의 화가 야블렌스키는 어느 날 친구인 무용수 알렉산드르 사하로프를 만납니다. 그가 이번 공연할 무대의상을 입고 나타난 것이죠. 야블렌스키는 즉석에서 그를 그리기 시작합니다. 외모를 그렸다기보다는 느껴지는 감정들을 표출해 내기 시작한 것이죠. 어느 정도 시간이 흘러 형태를 갖추자 사하로프는 그만 그리라고 하고는 작품을 들고 집으로 돌아왔다고 합니다. 이유는, 그냥 두고 왔다가는 그림에 색이 계속 칠해질 것 같은 걱정 때문이었다고 합니다.

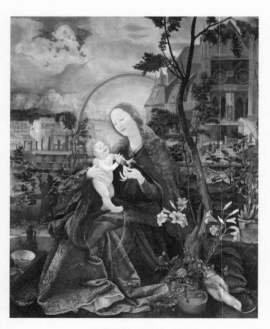

2 **스투파흐 마리아** | 그뤼네발트 | 1514~1516년

상상되시죠? 표현주의 화가들은 감정을 표출하는 성향이 강해서 그리다 보면 어디까지 과감해질지 예상하기 어렵습니다. 사하로프는 이쯤에서 멈추는 것이 좋다고 생각했던 것이죠. 사하로프는 남자 무용수입니다. 여자처럼 그려진 것은 극 중 배역 때문이었죠.

그림이란 원래 보이는 대상의 재현으로 시작되었습니다. 하지만 20세기 들어서는 과거의 사고를 뛰어넘는 다양한 사조들이 생깁니다. 그 중 하나가 표현주의입니다. 하지만 표현주의는 하나로 정의하기가 까

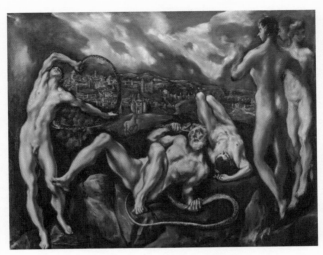

3 라오콘 | 엘 그레코 | 1610~1614년

다룹습니다. 표현주의라는 이름이 생기기 훨씬 전에도 그런 작품을 했던 화가들이 있었기 때문입니다. 마티스 그뤼네발트와 엘 그레코 등이 그들입니다. 그들은 대상을 재현했지만, 자신의 감정을 잔뜩 넣어서 전혀 다른 작품을 만들던 화가들입니다. 그 후 20세기 표현주의 화가들은 그것에 야수주의나 추상주의 등을 혼합하며 더욱 과감한 작품들을 만들어 냅니다.

다시 사하로프의 초상화를 보시죠. 오랫동안 기억에서 사라지지 않을 것이고, 사라진다고 하더라도 언젠가 마주한다면 오늘이 떠오를 것입니다. 마치 감정이 격했던 날이 오래 기억되는 것처럼 말이죠.

두 번째로 감상할 표현주의 작품은 파울라 모더존-베커의 자화상입니다. 역시 이 초상화에서도 실제 모습을 기대하면 안 됩니다. 언뜻 보아도 감정이 강조된 표현주의 성향의 작품이기 때문입니다. 보이는 대로라면 눈이 매우 큰 흑인인데 사실은 아닙니다. 모더존-베커는 자유로운 사고를 했던 독일의 여류 화

4 여섯 번째 결혼기념일의 자화상 | 모더존-베커 | 1906년

가입니다. 최초로 누드 자화상[4]을 그렸던 것으로도 유명하죠.

그녀는 31살에 생을 마감했습니다. 이 「동백나무 가지를 든 자화상」[5]은 그녀의 마지막 자화상입니다. 감상해 보죠. 특이한 점은 그림의 높이가 너비보다 훨씬 더 길다는 점입니다. 그녀는 자신을 작은 공간 안에 몰아넣었습니다. 여백이 없어 우리는 그녀에게 집중할 수밖에 없습니다. 두드러진 것은 세 가지입니다. 하나는 동백나무 가지, 또 하나는 목에 두른 굵은 목걸이, 나머지 하나는 인물의 표정입니다.

먼저 동백나무 가지입니다. 그녀는 동백나무 가지를 잘 보이게 하려는 듯 옷을 강조하지 않았습니다. 옷은 배경일 뿐입니다. 동백나무 가지를 들고 있는 오른손도 부각시키지 않았습니다. 동백나무 가지를 위해서 소멸한 것입니다. 동백나무 가지에는 여러 가지 상징이 있습니다. 성장과 다산, 삶과 죽음의 영원한 회귀입니다. 그녀는 지금 어떤 감정을 표출하며 봐 달라고 하는 것일까요?

그녀의 굵은 목걸이에서는 종교적인 색채가 느껴집니다. 세속의 삶보다는 영원에 관한 바람 같은 걸까요?

마지막으로 그녀의 표정에서는 알 수 없는 슬픔이 느껴집니다. 특이한 점은 얼굴 전체가 어둠 속에 들어가 있다는 것입니다. 자신을 서서히 소멸시키듯이

그녀는 얼굴을 그늘 속에 넣어 놓았습니다.

모더존-베커는 1900년 7월 26일 자신의 일기에 미래를 암시하는 글을 남겨 놓은 적이 있습니다. '나는 내가 오래 살지 않으리라는 것을 안다. 그게 슬픈 일일까? 축제는 길 필요가 없다. 내 인생은 짧고 강렬한 축제다.' 이 미스터리한 자화상을 남긴 그녀는 1907년 11월 20일 첫아이가 태어난 지 3주 만에 색전증으로 인한 합병증으로 세상을 떠납니다.

5 동백나무 가지를 든 자화상
| 모더존-베커 | 1906~1907년

하지만 모더존-베커는 짧은 삶 속에서도 강렬한 표현주의 작품을 남겨 후대 여류 화가들에게 용기를 불어넣어 준 화가로 기억됩니다. 다시 표현주의 초상화 「동백나무 가지를 든 자화상」를 유심히 보세요. 그녀가 표현하는 것은 무엇인지, 또 어떤 감정으로 붓을 들었는지 느껴지십니까?

Wassily Wassilyevich Kandinsky(1866~1944)

바실리 칸딘스키
음악이 들리는 그림을 연주하다

1866년 러시아의 모스크바에서 한 아이가 태어났습니다. 차를 파는 상인이었던 아버지와 아름다우면서도 지성을 겸비한 어머니 사이에서 태어난 이 아이는 어려서부터 특별한 재능을 가지고 있었습니다. 바로 자신이 본 것과 색을 매우 잘 기억하는 능력이었죠.

이 아이가 처음으로 기억하는 색은 3살 무렵 이탈리아를 여행하면서 본 파랑과 밝은 초록, 하양과 진홍 그리고 검정입니다. 그리고 어릴 적 아이 눈에 비친 고향 모스크바의 풍경은 아이의 감성에 또 다른 영향을 주었습니다.

그런데 안타깝게도 이 아이가 5살 되던 해에 부모님은 이혼하게 됩니다. 감수성이 예민했던 시절에 겪었던 이런 변화는 아이가 자신의 내면의 세계로 들어가는 계기가 되었던 것 같습니다.

다행히도 아이에게는 이모 엘리자베스 티체바가 있었습니다. 부모가 이혼하자 이모가 이 아이를 돌보게 되었는데, 아이를 한없이 사랑

했던 그녀는 매일같이 아이에게 러시아와 독일의 동화책을 읽어 주었습니다.

아이는 그 이야기들을 들으며 자기만의 상상의 세계 속에 빠져들게 되었고, 감수성이 풍부했던 이모의 사랑은 이 아이에게 예술의 아름다움까지 일깨워 주었습니다. 이런 환경 속에서 아이의 예술적 감성과 자기 세계로의 상상력은 점점 커지게 되었죠. 그리고 이렇게 자라난 아이의 상상력

1 말을 타고 있는 연인 | 칸딘스키 | 1906~1907년

은 후에 현대 추상미술의 새로운 시대를 열게 됩니다.

이 아이의 이름은 바실리 칸딘스키입니다. 그럼 동화 같은 그의 그림들을 볼까요? 먼저 「말을 타고 있는 연인」[1]입니다. 한눈에 보아도 무척 예쁜 그림인 것 같습니다. 먼저 눈에 들어오는 것은 서로 포옹하고 있는 연인입니다. 남자는 여자에게 달콤한 사랑의 말을 속삭이는 것 같고, 그 둘이 타고 있는 말은 힘차게 한 발을 높이 들며, 이 연인들의 눈부신 미래로 힘차게 행진할 것만 같습니다. 아름다운 푸른색 어둠이 내리는 저녁, 저 멀리에는 밝은 성들이 보이고 알록달록 꽃가루 같은 색들은 이 둘의 사랑을 축복해 주는 듯합니다.

칸딘스키가 본격적으로 그림을 그려야겠다고 생각한 것은 그의 나이 서른 때였습니다. 그는 모스크바에서 열렸던 '프랑스 인상주의전'에서 모네의 「건초더미」 연작을 보고 큰 충격을 받았다고 합니다. 그리고 그것은 후에 그가 화가가 되는 것에 큰 영향을 미쳤습니다. 그래서 그의 초기 작품에서는 인상주의의

2 다채로운 삶 | 칸딘스키 | 1907년

느낌이 드러나기도 합니다.

다른 그림도 볼까요? 「다채로운 삶」[2]이란 작품입니다. 정말 그림 전체가 이름처럼 다채롭네요. 칸딘스키가 어릴 적 이모에게 들었던 모든 동화 속 인물들이 한 그림으로 들어간 것일까요? 화려한 옷을 입은 아주 많은 사람이 각자 다른 행동을 하고 있고, 저 멀리 동산 위로 성도 있네요. 현실 세계 같진 않은데…. 이것도 칸딘스키의 상상 속의 모습이겠죠?

그의 상상력이 만들어 낸 작품들[3~4]을 더 보시죠. 바그너의 오페라 『로엔그린』은 주인공이 궁금증 때문에 약속을 깨고 물어보면 안 될 것을 물어본 대가로

3 인상 III | 칸딘스키 | 1911년

비극을 맞게 되는 내용의 오페라 입니다. 칸딘스키는 어느 날 모스크바 국립극장에서 이 오페라를 관람하며 충격적인 경험을 하였다고 합니다. 그는 이렇게 말했죠. "오페라의 관현악곡을 들으며 나는 머릿속에서 내가 아는 모든 색을 보았다." 즉 색들이 춤을 추며 그림이 되는 경험을 하였다는 것인데요, 그는 음악이 그림이 될 수 있고, 또 그림이 음악이 될 수 있다고 믿었던 것 같습니다.

그 후 그의 그림들은 대상에 연연하지 않는 추상화[5~6]로 바뀌게 되었습니다. 그리고 그의 그림 속에는 리듬과 선율이 들어가게 됩니다. 어떤가요? 여러분도 이 그림 속의 소리가 들리십니까?

칸딘스키에게 있어서 색채와 소리, 그리고 그림과 음악의 관계는 단순히 개념적인 것이 아니었습니다. 그에게 있어서 그것은 실재하는 것이었죠. 칸딘스키는 음악과 그림 등의 모든 예술 작품과 감상자 사이에는 어떠한 일치감이 존재한다고 믿었습니다.

칸딘스키가 그림만 그린 것은 아닙니다. 그는 글도 아주 잘 썼습니다. 그는 그의 이론을 계속 공

4 낭만적인 풍경 | 칸딘스키 | 1911년

5 몇 개의 원 | 칸딘스키 | 1926년

부하면서 『예술의 정신적인 것에 관하여』, 『점.선.면』 등의 책도 썼죠. 그리고 후에는 전 세계 건축과 미술에 지대한 영향을 주었던 독일의 미술·공예 학교인 바우하우스^{Bauhaus} 에서 학생들도 가르쳤습니다. 그림으로 음악을 표현했던 특별한 화가 바실리 칸딘스키!

어떤 사람들은 그의 그림을 '보는 음악'이라고 부른다고 합니다. 오늘은 신비로운 그의 그림들을 들어 보실까요?

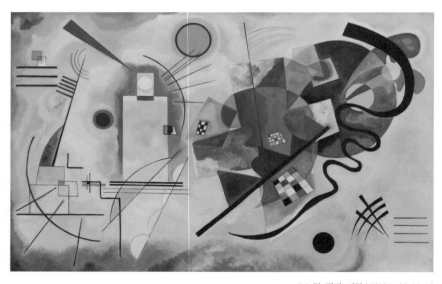

6 노랑-빨강-파랑 | 칸딘스키 | 1925년

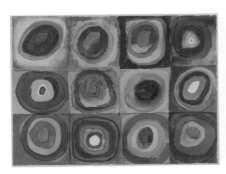

7 **색채 연구** | 칸딘스키 | 1913년

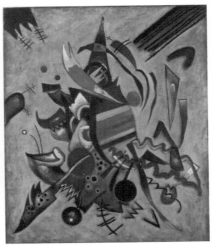

8 **점들** | 칸딘스키 | 1920년

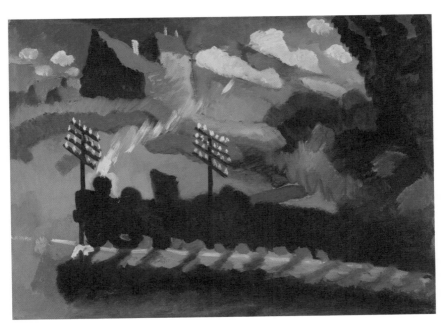

9 **무르나우 근처 철로** | 칸딘스키 | 1909년

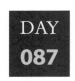

Paul Klee(1879~1940)

파울 클레

20세기 최고의 지적 화가 파울 클레

보통 화가 하면 그림만을 그리는 것 같지만, 사실 하나의 작품을 완성하기 위해 수많은 준비와 노력을 합니다. 특히 오늘 이야기할 스위스 화가 파울 클레[1]는 자신의 작품을 위해 수많은 지식을 정리하고 체계화하였습니다.

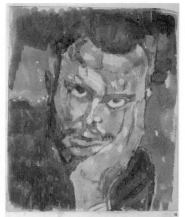

그래서 그는 '20세기 최고의 지적 화가'라는 평을 듣습니다. 그리고 그는 엄청나게 다양한 종류의 작품을 남겼습니다. 작품 수도 꽤 많습니다. 9,000여 점이나 되죠.

미술 사전에는 그가 '현대 추상 회화의 시조'라고들 하지만, 그것만 가지고 클레를 설명하기란 부족합니다.

1 **자화상** | 클레 | 1909년

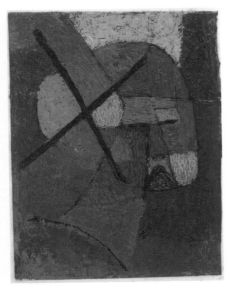

2 명단에서 삭제되다 | 클레 | 1923년

클레는 칸딘스키와 마찬가지로 바우하우스에서 교수, 후에 뒤셀도르프의 미술학교에서 교수를 역임할 정도로 지식이 깊었고, 자신의 작품을 완성하기 위해 음악 공부를 시작으로 수학, 물리학, 화학, 해부학 등 수많은 공부를 했습니다.

보통 뛰어난 화가들은 보통 사람들이 느끼지 못하는 외부 자극에 관한 특별한 감수성이나 감각을 가지는 경우가 많은데, 특히 클레는 그런 면에서 무척 뛰어났던 것 같습니다. 그러다 보니 자신이 이해해야 할 것들이 너무나 많았던 것이고, 당연히 모든 자연 이치에 관심을 가질 수밖에 없었습니다.

다시 말하자면 클레는 자신의 몸에서 느껴지는 수많은 느낌을 이해하고 표현하기 위해 다양한 지식을 정리할 필요가 있었던 것이죠.

그런데 그렇게 뛰어난 재능을 타고난 그였지만, 그는 자신의 천재성에 관해서 많이 고민한 것 같습니다. 그는 이렇게 말했죠. "예술적 천재는 땀으로 만들어지지 않는다. 천재는 천재일 뿐, 신의 은총이자 시작도 끝도 없는 것이다. 천재는 탄생할 뿐이다. 난 신이 주신 창조적 생명체처럼 일반적인 생명보다는 창조에 가깝지만, 내 몸 어느 곳도 충분한 창조적 생명체가 될 수 없다."

화가 리오넬 파이닝어는 클레를 이렇게 표현하였습니다. "클레는 깊은 현명함과 놀라운 지식을 갖춘 사람이었다. 그는 측정 불가능한 나이를 가졌고, 시간을 초월한 사람이었다."

독일에서 열렸던 어느 미술협회 강연에서 클레는 현대 화가를 나무에 비유

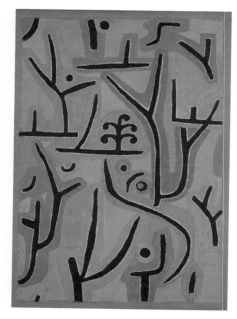

3 루체른 근교의 공원 | 클레 | 1938년

합니다. 현대 화가는 자신이 경험하는 모든 현상을 이해하고 정리하고 체계화하는 능력을 갖춰야 합니다. 나무의 뿌리가 흙에서 필요한 양분을 흡수하듯이 말입니다. 그다음 그 모든 것을 창작의 힘으로 발전시켜야 하는데, 그 부분을 나무줄기에 비유했습니다. 그다음 표현 가능한 모든 방법들을 동원해 그것들을 시각적으로 분출해야 합니다. 그는 그것을 나뭇가지가 뻗어 나가는 것에 비유했죠.

특히 그는 나무뿌리와 나뭇가지가 똑같지 않듯이 현대 화가에게 있어서 그저 눈에 보이는 것을 재현하는 것은 의미가 없고, 자신이 느낀 것을 시각화하는 일을 해야 한다고 생각했습니다.

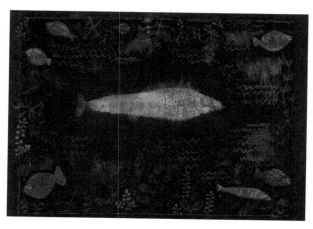

4 황금물고기 | 클레 | 1925년

클레는 합리주의를 믿지 않았습니다. 오히려 그것이 자신의 창작에 방해가 된다고 생각하였죠. 그가 그럴 수 있었던 것은 그만큼 그의 타고난 감각이 뛰어났기 때문이겠죠.

스위스의 수도 베른에는 파울 클레 센터가 있습니다. 그곳은 클레의 작품도 전시하고, 그에 관한 자료도 정리하는 곳이죠. 여기서 클레에 관한 연구는 아직도 진행 중입니다. 그만큼 그의 작품과 이론은 다양한 해석을 낳고 있습니다.

그는 세상의 모든 근원은 움직임이라고 생각했습니다. 그리고 자신의 예술적 목표는 움직이는 것을 표현하는 것에 관한 열정이라고 정의하기도 하였습니다. 그래서 그의 작품에는 움직임이 들어 있고, 수많은 지식과 그의 생각들이 함축되어 있습니다.

그의 다른 그림들도 볼까요? 먼저 「황금 물고기」[4]입니다. 미술학자들은 클레의 이 작품을 보며, 새로운 시도를 하기에 앞서 일부러 어린이와 같은 서툰 방법을 사용한 것 같다고 말하고, 어떤 형식과 전통에 대한 거부를 표현한 것 같다고 말하기도 했지만, 정작 클레는 그런 것에 연관시키지 말아 달라고 부탁했습니다. 작품을 그저 느끼면 될 것을 굳이 정의를 내릴 필요가 있냐는 뜻이겠죠.

「에로스」[5]는 클레가 그린 가장 아름다운 수채화라 여겨지는 1923년 작품입니다. 그런데 저 화살표는 뭘까요? 그리고 클레가 보여 주려 했던 움직임이 느껴지시나요? 클레는 이 작품에 어떤 생각과 지식과 이치를 담은 걸까요?

클레는 어려서 바이올린에 대단한 소질을 보였습니다. 11살 때는 베른 오케스트라의 특별 연주자가 되기도 합니다. 그는 결국 그림을 선택했지만, 그에게 있어서 음악과 그림은 다르지 않았습니다.

클레와 그의 작품들을 모두 이해하기란 어렵습니다. 그런데 그것을 꼭 이해해야 할 필요가 있을까요? 그저 가벼운 마음으로 클레의 작품을 감상하고, 각자 스스로 마음에 맞게 상상하며, 그의 그림을 즐겨 보는 것이 클레가 진정 원했던 것은 아닐까요?

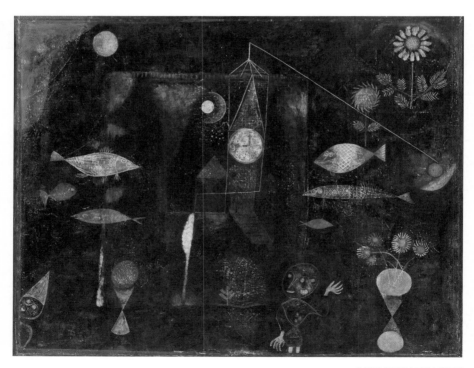

6 마법 물고기 | 클레 | 1925년

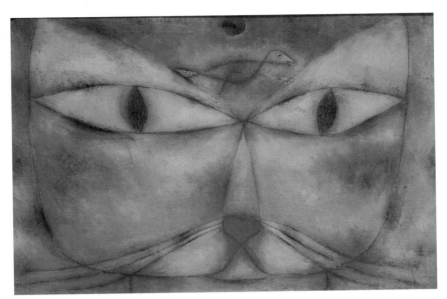

7 **고양이와 새** | 클레 | 1928년

8 **고가다리의 혁명** | 클레 | 1937년

9 **거만** | 클레 | 1939년

Franz Moritz Wilhelm Marc(1880~1916)

프란츠 마르크

평화와 동물을 사랑한 청기사

1880년 2월 8일 뮌헨에서 한 아기가 태어났습니다. 그 아기에게는 엄마 소피, 형 파울, 그리고 아버지 빌헬름 마르크가 있었습니다. 아버지는 꽤 알려진 화가였죠. 그래서 집안 형편은 넉넉했습니다.

가족들은 새로 태어난 아기의 이름을 프란츠 마르크라고 지었습니다. 후에 프란츠 마르크는 무척 진지한 성격의 소년으로 자랐습니다. 어떤 일을 하든지 대충 하는 법이 없었죠. 그리고 늘 종교에 관심이 많아, 커서 마을 목사가 되는 것이 꿈이었습니다. 하지만 그 꿈은 20살 무렵 바뀌는데, 그때 친구에게 보낸 편지에는 이렇게 쓰여 있습니다. "나는 내 안에

1 화가의 아들들의 초상화
| 빌헬름 마르크 | 1884년

서 예술가를 발견했네. 어쩌면 태어나면서부터 이미 결정되어 있었던 것인지도 모르지."

결국 모든 것을 중단한 마르크는 뮌헨 미술 아카데미에 입학합니다. 화가가 되기로 한 것이죠. 우연한 기회에 파리를 가게 된 23살의 마르크는 새로운 미술에 눈을 뜨게 됩니다.

그 계기를 만들어 주었던 것은 파리의 자유분방함과 인상주의 화가들입니다. 독일의 딱딱함에 익숙해 있었고, 규칙에 얽매인 아카데미 미술만을 보아 왔던 마르크의 눈에 비쳤던 모네와 세잔과 고흐의 자유로운 그림들은 한마디로 충격이었습니다.

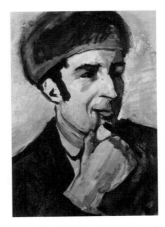

2 프란츠 마르크의 초상 | 마케 | 1910년

그때 마르크가 어머니에게 보낸 편지에는 이런 내용이 쓰여 있습니다. "파리에서 숨을 쉬면 가슴이 트이는 것 같아요. 이곳에는 볼 것도 배울 것도 너무 많아요. 저는 새로운 미술을 찾았습니다."

파리에서의 감동을 마음에 담고 고향에 돌아온 마르크는 주저 없이 미술 아카데미를 그만두었습니다. 그리고 뮌헨의 예술가촌인 슈바빙에 아틀리에를 얻고서는 자신만의 미술을 탐구하기 시작합니다. 마르크의 동물 사랑은 특별했습니다. 거의 동물들과 대화하는 수준이었죠.

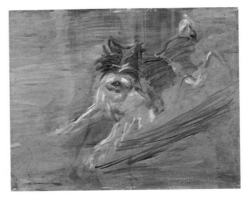

3 뛰어오는 개, 슐리크 | 마르크 | 1908년

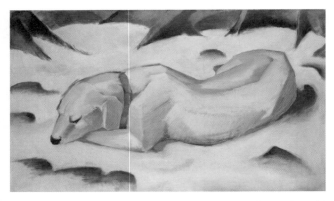

4 눈 위에 누워 있는 개 | 마르크 | 1911년경

　그의 동물 그림을 볼까요? 먼저 「뛰어오는 개, 슐리크」[3]입니다. 슐리크는 마르크를 잘 따르던 개인데 어머니 품에 있던 슐리크가 뛰어내리며 자신에게 달려오는 순간을 인상주의 화풍으로 순간 포착하여 그린 것입니다. 세밀하게 그려진 것은 아니지만 슐리크의 운동감이 잘 살아 있습니다. 후에 어머니에게 선물로 줬을 때 어머니도 꽤 좋아했다고 합니다.

　하지만 마르크는 이 그림을 그린 후 생각지 못한 고민에 빠졌습니다. 이런 식의 순간 묘사로는 동물의 마음까지는 표현할 수는 없다는 생각이 든 것입니다. 시각에 의존했던 인상주의의 한계를 인식했던 것이죠. 그 후 마르크는 자신만의 방식으로 동

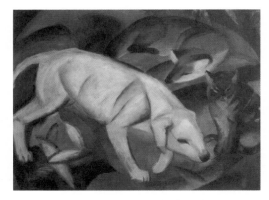

5 세 마리의 동물 | 마르크 | 1912년

물을 다시 그리기 시작합니다. 그리고 그는 작품 속에 동물의 마음까지 그려 넣기 시작했습니다.

마르크는 어느 날 무명 천재 화가 아우구스트 마케를 만나게 됩니다. 그는 정말 기뻤습니다. 자신의 마음을 이해해 주는 친구를 만났으니까요. 그 둘은 색에 관해 끝도 없는 이야기들을 나누었습니다.

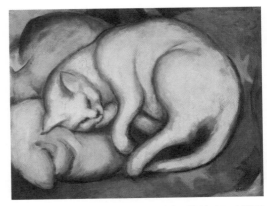

6 하얀 고양이 | 마르크 | 1912년

그리고 마르크의 동물 그림들은 점점 아름다운 색으로 변하기 시작합니다. 그 색들은 서로 어울리며 슬픔, 열정, 순수함, 생명감을 만들어 내기 시작했습니다.

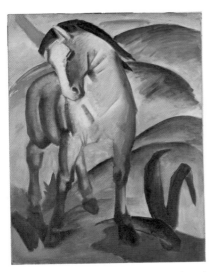

7 푸른 말 I | 마르크 | 1911년

특히 마르크는 파란색을 유별나게 좋아했습니다. 그리고 그즈음 그와 같이 파란색을 좋아했던 한 화가를 만나게 됩니다. 바로 칸딘스키죠. 그 둘은 잘 통했습니다. 그리고 내친김에 하나의 계획을 만들어 냈습니다. 그것은 청년 화가들의 그림을 모아 연감을 만드는 거였죠. 이름은 좋아하는 색을 따라 '청기사'로 결정했습니다. 결국 칸딘스키, 클레 등과 함께 '청기사파'를 만든 것이죠.

위대한 미술의 역사가 시작되는 순간입니다. 마르크는 전쟁하는 사람들

8 말이 있는 풍경 | 마르크 | 1910년

을 이해할 수 없었습니다. 왜 조화와 평화를 놔두고 갈등과 대립을 원하는지…. 20세기 초 문명의 발달과 삶의 풍요는 오히려 인간에게 욕심을 부채질했고, 그 탐욕이 정신을 황폐화한다고 생각한 마르크는 자신의 그림 속에 파란 말들을 풀어놓기 시작했습니다. 그는 파랑이야말로 인간의 올바른 정신을 상징하는 색이라고 믿었으니까요.

하지만 1914년에 제1차 세계대전이 일어났습니다. 그리고 마르크도 군대의 소집 명령을 받게 되죠. 전쟁은 무고한 젊은이들의 목숨을 수없이 앗아 갔고, 얼마 후 마르크는 절친 마케의 전사 소식을 듣게 됩니다. 그는 전쟁이 정말 싫었습니다. 수색 명령을 받고 나섰던 마르크 역시 갑자기 날아온 수류탄에 맞아 죽음을 맞게 됩니다. 때는 1916년, 그의 나이 36살이었습니다.

평화를 사랑했던 프란츠 마르크. 아이러니하게 그는 전쟁과 분쟁 속에서 고통스럽게 세상을 떠났지만 그를 대신해 그가 그린 동물들은 오늘날 우리의 눈앞에서 평온하게 뛰놀고 있습니다.

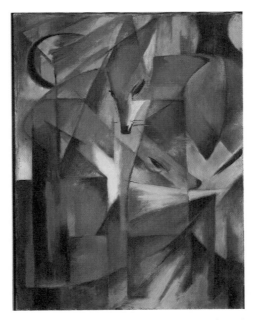

9 **여우들** | 마르크 | 1913년

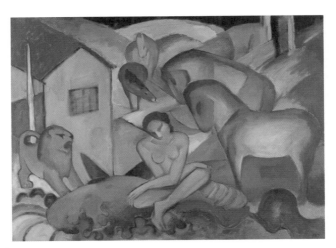

10 **꿈** | 마르크 | 1912년

DAY
089

Piet Mondrian(1872~1944)

피트 몬드리안

본질을 위한 질서와 균형의 아름다움

먼저 그림을 볼까요? 이 작품은 대표적인 추상화가로 불리는 네덜란드 출신의 피트 몬드리안이 그린 「빨강, 파랑, 노랑의 구성」[1]이라는 작품입니다. 어떤가요? 금방 이해가 됩니까? 언뜻 보아선 이런 생각도 들 수 있습니다. '이 작품이 왜 좋은 걸까? 도대체 무엇을 그린 걸까? 심지어 나도 그릴 수 있을 것 같은데…. 이런 그림이라면 작업 시간이 오래 걸리진 않았겠군.'

그러나 실제로 그럴까요? 간단한 그림 같지만 몬드리안은 보통 하나의 작품을 완성하기 위해 몇 달의 시간을 아낌없이 투자하였습니다. 그렇다면 그는 시간이 오래 걸리는 특별한 방법을 사용한 것일까요? 아닙니다. 오히려 몬드리안은 그리는 시간을 줄이기 위해 색칠한 종이 띠를 사용하기도 했으니까요. 이 그림이 그렇습니다.

그렇다면 왜 시간이 오래 걸린 걸까요? 그 이유는 몬드리안이 작품을 완성시키기 위해 끝도 없는 고민을 하였기 때문입니다. 사람들은

1 **빨강, 파랑, 노랑의 구성** | 몬드리안 | 1930년

정밀하게 사물을 재현한 그림들이 긴 시간이 걸릴 것이라고 생각하지만, 꼭 그렇지는 않습니다.

구상화들은 그리기 전부터 이미 정해진 방향이 있지만, 몬드리안의 그림은 정해진 결론을 따라가는 것이 아니라 생각을 완성해 가는 것이기 때문에 더 많은 시간이 걸릴 수밖에 없습니다.

다 그려 놓은 몬드리안의 그림을 비슷하게 따라 그리기는 쉽습니다. 하지만 처음으로 그런 작품을 구상하여 완성한다는 것은 결코 누구나 쉽게 할 수 있는 작업이 아닙니다.

몬드리안은 자신의 그림이 움직이는 것처럼 보이기를 원했습니다. 그래서

2 빈테르스베이크의 풍경 | 몬드리안 | 1898~1899년

그의 그림의 면 하나, 선 하나, 색 하나하나가 그의 생각의 결정체인 것입니다. 그래서 그의 작품은 큰 가치가 있습니다. 앞서 나온 몬드리안의 작품은 현재 스위스의 취리히 미술관에서 소장하고 있습니다.

'신조형주의의 주창자'라 불리는 몬드리안 그림의 가치를 돈으로 매기기란 어렵습니다. 하지만 경매에 나온 그의 그림들이 현재 수백억 대에 거래되고 있는 것을 보면, 그의 작품의 가치를 미루어 짐작해 볼 수 있습니다.

그렇다면 몬드리안은 도대체 무엇을 그린 것일까요? 그는 사물의 본질을 그리려고 하였습니다. 그는 이런 말을 하였습니다. "아름다운 감정은 대상의 외형에서 방해받는다. 그래서 대상은 추상화되어야 한다."

물론 몬드리안이 처음부터 그랬던 것은 아닙니다. 점점 연구한 결과 그렇게 된 것이죠. 그림들을 보시죠. 그가 20대 중반에 그린 작품[2]입니다. 평화로운 전원 풍경이 그려져 있습니다. 누가 봐도 추상적으로 표현되지 않은 것을 알 수 있습니다.

대부분 그렇겠지만 몬드리안 역시 그림을 시작하며 위대한 화가가 되길 꿈꿉니

3 젤란드의 교회탑 | 몬드리안 | 1911년

y

4 회색 나무 | 몬드리안 | 1911년

다. 그래서 렘브란트의 그림을 고찰하고, 고흐, 마티스, 피카소 등 수많은 화가의 그림에 관해 탐구합니다.

그리고 그림으로 자연을 그대로 재현하는 것은 아무런 의미가 없다고 생각한 것 같습니다. 다음 그림을 보시죠. 그가 30대 후반에 그린 작품[3~4]입니다. 그의 그림들은 점점 절제되어 가고 있습니다. 이것은 점점 대상의 본질만을 보여 주려는 몬드리안의 목표에서 비롯된 것입니다.

그리고 그 이후 그의 그림들은 점점 단순화되며 대담한 원색과 선을 사용합니다. 아직까지는 대상의 형체는 무엇인지 분간이 가능하지만, 시간이 점점 흐르면서 무엇을 그린 것인지 알 수가 없습니다. 결국 그림에 본질적 요소만을 남겨 놓은 것이죠.

5 노랑, 검정, 파랑, 빨강, 회색의 마름모꼴 구성 | 몬드리안 | 1921년

50대 이후 몬드리안의 그림5은 하얀 여백과 원색으로 채워진 사각형들로 완성됩니다. 그리고 70대에 그는 이를 더 발전시켜 「브로드웨이 부기우기」6 같은 걸작을 만들었는데, 브로드웨이는 뮤지컬로 유명한 뉴욕의 거리이고 부기우기 Boogie Woogie는 당시 유행하던 재즈 음악입니다. 몬드리안은 재즈 음악을 아주 좋아했다고 하죠. 이 작품에서 몬드리안은 어린아이의 천진한 감성과 삶의 즐거움을 표현하려 했다고 합니다.

다음 비슷한 제목의 작품인 「빅토리 부기우기」7를 볼까요? 몬드리안은 제2차 세계대전의 승리를 기원하며 이 작품을 그렸다고 합니다. 그리고 이 작품이 몬드리안의 마지막 작품이 되었죠. 아쉽게도 몬드리안은 이 작품을 완성하지 못한 채 1944년에 세상을 떠났습니다.

추상화가 피트 몬드리안. 그는 관객을 위해 대상의 본질만을 정리해서 간결하게 표현했던 것인데, 글쎄요? 그가 추구했던 바가 보이십니까?

6 브로드웨이 부기우기 | 몬드리안 | 1942~1943년

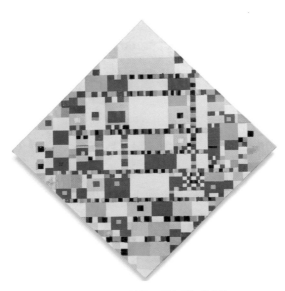

7 빅토리 부기우기 | 몬드리안 | 1942~1944년

구스타프 클림트

금빛 베일에 싸인 미스터리 화가

이 세상에는 수없이 많은 그림이 있습니다. 그리고 그 그림 뒤에는 또한 수많은 화가가 있었겠죠. 그 화가들은 저마다 자신만의 특별한 작품을 남기기 위해 노력했을 것입니다. 하지만 그것은 쉽지 않은 일이죠. 그런데 이 작품[1]을 한번 보시죠. 너무나 독창적이어서 다른 작품과는 확연히 구분이 됩니다.

먼저 눈에 띄는 것은 화면 전체에서 반짝이는 황홀한 금빛입니다. 그리고 어떤 생각을 할 틈도 주지 않고, 작품은 우리의 눈을 스스로에게 빠져들게 합니다. 그 이름은 너무나도 유명한 「키스」[1]입니다.

꿈속 세상인 듯 온통 금빛이 반짝이는 허공에서 한 남녀가 격렬하게 키스를 하고 있습니다. 순간은 멈춘 듯하고 금빛 잎사귀의 꽃들은 이 키스의 축제를 노래하는 것 같습니다.

화가는 이 작품에 금과 은을 사용하였습니다. 어떤 방법으로 금을 입혔는지는 알 수 없지만, 그의 작품 「키스」에는 총 여덟 종류의 금박

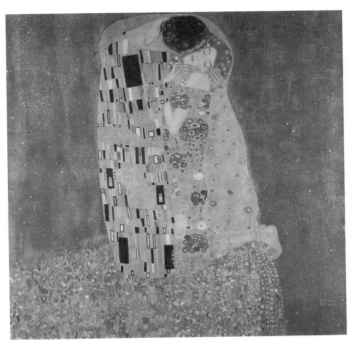

1 **키스** | 클림트 | 1908년

이 이용되었다고 합니다.

1908년 5월 '예술 전시회'라는 뜻의 쿤스트샤우^{Kunstschau}에 이 작품이 공개되었을 때 대중의 반응은 뜨거웠었다고 합니다. 그리고 벨베데레 미술관은 바로 이 작품을 구입하였습니다. 남녀의 사랑을 상징하는 이 신비의 그림은 지금도 수많은 연인을 벨베데레 오스트리아 갤러리로 불러 모으고 있습니다. 많은 여성은 이런 말을 한다고 하는군요. 한 번은 이런 키스를 받아 보고 싶다고….

이쯤 되면 우리는 작품에 대한 궁금증과 함께 화가에 대한 궁금증이 생기기 시작합니다. 그런데 이 화가에 관해선 알려진 것이 거의 없습니다. 화가는 자신의 사생활이 알려지는 것을 원치 않았습니다. 이 화가는 한 번도 자신의 작품에 관하여 설명한 적이 없으며 인터뷰도 거부하였습니다. 그 흔한 자화상 하나 그리지 않았습니다.

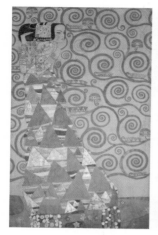
2 기대 | 클림트 | 1911년

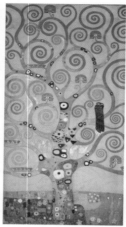
3 생명의 나무 | 클림트 | 1911년

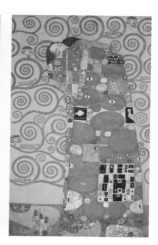
4 성취 | 클림트 | 1911년

5 기사 | 클림트 | 1911년

그는 이런 말을 하긴 했죠. "나를 알고 싶으면 내 그림을 봐라." 참 당당하죠? 하는 수 없이 우리는 그의 작품을 통해 그를 상상할 수밖에 없습니다. 그런데 재미있는 것은 이 「키스」를 소장하고 있는 미술관에서조차 이 작품을 궁금해하고 있다는 것입니다. 그 이유는 끊임없이 몰려드는 관람객들 덕분에 작품을 분석해 볼 시간이 없다는 겁니다. 이 「키스」의 화가는 바로 구스타프 클림트입니다.

그는 1862년에 태어난 오스트리아 화가입니다. 그리고 그의 아버지는 금세공사였다고 합니다. 그의 금빛 작품들이 조금 이해가 되는군요. 보통 독창성은 자신감에서 오는 경우가 많고 자신감은 재능에서 나오는 경우가 많듯, 그의 그림에 관

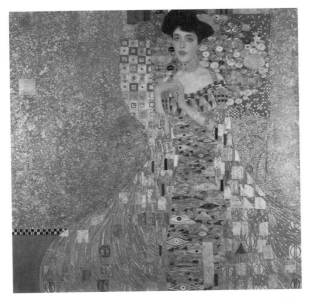

6 **아델레 블로흐-바우어 I** | 클림트 | 1907년

한 재능은 어려서부터 특별했다고 합니다. 그래서 생계는 어려웠지만 그의 부모님은 그를 빈의 미술 공예학교에서 공부하게 하며 지지했습니다. 거기 서도 클림트는 곧 실력을 인정받게 되죠.

그리고 그는 전통 벽화를 그리기 시작합니다. 그의 벽화들은 매우 정교하였고 장식적이었습니 다. 당연히 주문은 이어졌겠죠. 보시는 벽화들이 클림트의 작품들[2~5]입니다. 그 후 그는 미술가로 서 더욱 인정받게 됩니다.

하지만 독창적이며 자유로웠던 자신감은 거기 서 멈추지 않습니다. 1897년 클림트는 '빈 분리

7 **아델레 블로흐-바우어 II** | 클림트 | 1912년

8 에밀리 플뢰게의 초상화 | 클림트 | 1902년

파'라는 것을 만듭니다. 폐쇄적인 기존 미술과의 분리를 통해 독창성을 찾겠다는 것이겠죠. 그 후 그는 빈 분리파의 초대 회장을 맡으며 더욱 자유로운 본인만의 작품을 추구하게 됩니다.

클림트의 작품은 비싸게 거래된 작품 목록에서 찾아볼 수 있습니다. 그의 「아델레 블로흐-바우어 I」[6]은 2006년 1억 3,500만 달러에 판매되었으며, 그의 또 다른 작품 「아델레 블로흐-바우어 II」[7]는 2016년 1억 5,000만 달러에 판매되었습니다.

그의 인기가 짐작되지 않으십니까? 20세기에 가장 흥미로운 그림을 그렸던 화가로 평가받는 클림트. 그는 1918년에 56살을 일기로 사망합니다. 사인은 뇌졸중이었습니다. 클림트는 죽기 전 정신적 연인이었던 에밀리 플뢰게[8]를 애타게 찾았다고 합니다. 플뢰게는 끝까지 그의 마지막을 지켜 주었고, 그가 죽자 그녀는 클림트의 편지들을 소각시켜 그의 비밀들을 지켜 주었다고 합니다.

하지만 베일에 가려진 채 살았던 클림트가 죽자 무려 14명이 친자 확인 소송을 신청하였고 그중 4명이 자식으로 판명되었다고 하니, 그가 왜 그토록 자신을 감추고 싶었는지 어느 정도 이해가 되는 것 같기도 합니다.

9 **팔라스 아테나** | 클림트 | 1898년

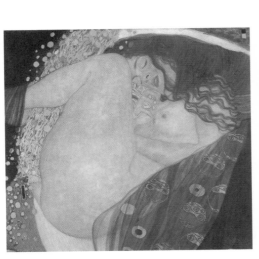

10 **다나에** | 클림트 | 1907년

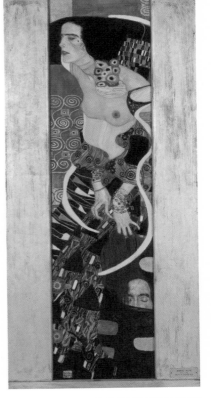

11 **유디트 II** | 클림트 | 1909년

DAY
091

Egon Schiele(1890~1918)

에곤 실레

진한 여운이 있는 강렬한 그림

여러분들은 가끔 자신을 되돌아보십니까? 지금 내 모습은 어떤지,
또 내 마음은 어떤지, 때론 멈춰 서서 자신을 돌아보는 것이 자기 스스
로를 정돈하는 데에 도움을 줄 때가 있습니다. 그래서인지 화가들도 자
신의 모습을 그려 보곤 합니다. 자화상으로 말이죠.

특히 자화상을 많이 남긴 화가로는 반 고흐, 렘브란트 등이 있습니
다. 먼저 고흐의 자화상[1~2]을 볼까요? 고흐는 매우 예민한 감수성을 가
졌던 화가로 알려져 있고, 그런 만큼 그의 자화상에 나타난 표정의 변
화는 무척이나 다양합니다.

특히 고갱과의 마찰로 인해 귀가 잘렸을 때도 그는 너무나 유명한
작품이 되어 버린 「귀에 붕대를 감은 자화상」을 통해 자신을 표현하고
있었습니다.

다음은 렘브란트의 자화상[3~4]도 보시죠. 그 역시 자신감 넘치고 명
성이 자자했던 시절과 좌절했던 시절의 자신의 모습을 솔직하게 자화

1 자화상 | 반 고흐 | 1887년

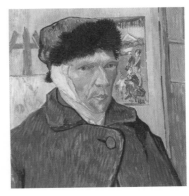

2 귀에 붕대를 감은 자화상 | 반 고흐 | 1889년

3 34세의 자화상 | 렘브란트 | 1640년

4 63세의 자화상 | 렘브란트 | 1669년

상으로 표현하고 있습니다. 그래서 시기별 자화상만 보아도 당시 렘브란트의 생활을 알 수 있죠.

그런데 오늘 소개할 화가의 자화상[5]은 매우 독특합니다. 어떤가요? 아마 보통 사람이 이런 자화상을 그렸다면, 정신적으로 문제가 있는 사람이 아닐까 하는 의심을 받을 수도 있겠죠? 그의 자화상은 기괴한 표정을 짓고 있는 것이 대부분이고, 포즈도 이해하기 힘듭니다. 때론 두 사람을 그려 놓은 것도 있고, 어떤 것은 자신을 학대하는 것 같기도 합니다.

5 찡그린 표정의 자화상 | 실레 | 1910년

왜 그랬을까요? 그의 자화상은 자신이 생각하는 자신을 그린 것이 아닙니다. 그는 자신 속에 있지만, 자신이 알지 못하는 자신을 찾고 있었던 것입니다. 일종의 탐구였던 것이죠. 그래서 그의 자화상은 자신을 정돈하는 것이 아니라 자신을 해체합니다. 그래서 누드로 표현한 것이 많습니다.

그는 28살의 짧은 인생 속에서도 100여 점의 자화상을 남겼습니다. 그만큼이나 자신이 궁금했을까요? 그리고 그의 대상은 남자에서 여자로, 자연으로, 그리고 아이들로 옮겨갑니다. 그리고 그의 탐구에 의해 그려진 그림은 우리를 완전히 새로운 시각 속으로 이끕니다.

누구도 갖지 못했던 눈을 가졌던 이 천재 화가의 이름은 오스트리아의 에곤 실레입니다. 사실 실레는 관능적인 작품을 그렸던 화가로 알려져 있습니다. 그는 정말 많은 누드화들을 남겼는데, 아름답게 포장된 것에 주로 익숙한 우리의 눈에 민망하게 보이는 것들이 대부분입니다. 모델들은 적나라하고 감추려 하지 않습니다. 그리고 아름다워지고 싶어 하지도 않습니다. 실레의 요구에 따라 모델은 취하기도 힘든 자세를 하고 있고, 눈빛도 정상이 아닌 것이 많습니다.

실제 실레는 마을의 어린 소녀들에게 모델을 시켰다가 외설죄로 법정에까지 서게 되고, 부도덕한 그림을 유포한 죄로 3일간 실형을 살기도

6 연인, 발리와의 자화상 | 실레 | 1914~1915년

7 한 쌍의 여인들 | 실레 | 1915년

합니다. 또 다른 마을에서는 문란죄로 쫓겨나기까지 했죠.

하지만 실제 그의 누드화는 노골적이긴 하나, 그다지 에로틱하지는 않습니다. 이유는 앞에서 언급했듯이 그는 단순히 누드를 그리려고 했던 것이 아니라 사람을 관찰하고 예술을 탐구했던 것이기 때문입니다.

실레는 이런 말을 했습니다. "나는 인체에서 뿜어져 나오는 빛을 그렸습니다. 살아 있는 예술 작품 하나로 예술가는 영원히 살 수 있습니다. 내 그림들은 성스러운 사원 같은 곳에 걸려야 합니다."

어쩌면 실레가 누드화를 많이 그렸던 것도 그의 입장에서 보면 옷이라는 물건은 그림을 방해하는 요소 정도가 아니었나 하는 생각도 듭니다.

그가 그린 아이들의 그림[9]도 볼까요? 어떤가요? 실레는 어른이 되어서도 인형을 가지고 몇 시간씩 놀기도 했으며, 장난감 기차를 가지고 놀면서 기차 삐걱

8 등을 뒤로 기댄 여인 | 실레 | 1915년

9 웅크리고 있는 두 소녀 | 실레 | 1911년

대는 소리, 기적 소리, 역무원의 호루라기 소리를 성대모사 하며 혼자 놀았다고 합니다. 그에게는 분명히 그만의 순수함과 천진함이 있었던 것 같습니다.

다음 실레가 그린 꽃 그림[10]도 보죠. 그가 그린 인물화에 뒤처지지 않을 만큼 매우 인상적이고 세련미가 흐르며 아름답습니다.

그가 그린 풍경화[11~12] 또한 보면 볼수록 눈을 사로잡을 만큼 독창적이고 강렬합니다.

실제로 당시 실레의 작품에 회의적이었던 평론가들조차도 그의 미적 재능만큼은 인정하지 않을 수 없었습니다. 하인리히 베네슈라는 평론가는 이런 말을 했죠.

"실레가 보여 주는 색채와 형태의 아름다움은 이전에는 존재하지 않았던 것이다. 그의 재능은 경이롭다."

노래를 잘 부르는 가수는 많지만 타고난 목소리를 가진 가수는 많지 않듯 화가 중에서도 실레처럼 타고난 시각과 색감을 가진 화가는 흔치 않습니다. 그래서 그의 감각으로 표현된 작품은 무엇을 그린 그림이든 진하고 오랜 여운을 남겨 줍니다.

10 꽃밭 | 실레 | 1910년

11 **네 그루의 나무** | 실레 | 1917년

12 **작은 도시 V** | 실레 | 1915년

추상미술, 어떻게 감상할까?

오늘은 추상미술을 감상하는 방법에 관해 이야기하고자 합니다. 우리가 앞으로 어떤 현대 미술을 보든 그것은 추상미술일 가능성이 높습니다. 그만큼 추상미술은 오늘날의 미술 세계와 디자인 영역에 많은 영향을 끼쳤는데요, 어떻게 하면 관련 작품을 바르게 바라볼 수 있을지 알아보도록 하죠.

먼저 바실리 칸딘스키가 그린 세 점의 작품을 보겠습니다. 첫 번째는 「무르나우, 부르그라벤 거리 I」[1]이고 두 번째는 「즉흥 III」[2], 마지막은 「인상 III」[3]입니다.

첫 번째 작품부터 감상해 볼까요?

저의 개인적인 감상 순서에 따라 설명하자면, 그림을 처음 보는 순간 마음에 든다는 생각이 드는군요. 첫 번째로 그림이 좋고 싫음이 구분된다는 것이겠죠?

두 번째는 어디를 그린 것인지가 궁금해집니다. 언덕길 주택가를 그

1 무르나우, 부르그라벤 거리 I | 칸딘스키 | 1908년

린 것이군요. 아래서부터 올려다본 풍경화입니다.

세 번째로는 색이 눈에 들어옵니다. '강한 원색으로 구성했구나. 화창한 날인가 보네. 먼지 하나 없는 깨끗한 산마을인가?' 하는 상상을 해 보게 됩니다.

네 번째는 약간 거슬리기도 하는, 아랫부분에 넓게 그려져 있는 어두운 영역이 눈에 들어옵니다. 유심히 보니 그림자 같습니다. 그런데 단순한 그림자로 보기도 좀 그런 것이, 단색이 아닙니다. 사이사이 붉은빛이 그려져 있습니다. 그래도 그림자 같다고 느껴집니다.

다섯 번째로 이와 관련된 여러 가지 추측과 연상을 하게 됩니다. '칸딘스키의 초기 작품 같은데? 내가 전에 보았던 어디와 비슷하군.'

저의 감상 순서는 이렇게 진행됩니다. 여러분은 어떠십니까? 작품을 보며 상상을 더하거나 빼면서 각자의 경험과 연결한다는 점에서는 다르지 않겠죠? 자, 여기서 한번 짚고 넘어가죠. 이 작품은 구상화입니까? 추상화입니까? 답은 약

간 추상적으로 표현된 구상화라고 볼 수 있겠습니다. 대충은 알겠는데 정확한 것은 보이지 않으니까요.

이번에는 이런 가정을 해 보시죠. 작가가 종이와 붓으로 그리지 않고 이 장소를 좋은 카메라로 사진을 찍는 것입니다. 아주 선명한 사진을요. 그다음 각종 정보를 기재하는 것이죠. 위도와 경도, 촬영 시간, 온도, 습도, 풍향 등 궁금증이 생기지 않도록 자세한 내용을 적어 놓는 것입니다.

그다음, 관객에게 감상을 맡겨 보는 것이죠. 그렇다면 이런 반응을 보이지 않을까요? 먼저 사진을 보면서 '와, 정말 선명하다. 멋진 사진이네. 훌륭하게 잘 찍었네.' 하며 즉각적인 느낌을 얘기하겠죠. 그런데 그다음부터는 시각이 다른 방향으로 흐를 가능성이 큽니다. '카메라는 얼마나 비싼 것으로 찍었지? 채도가 좀 높고 색 대비가 너무 강해. 집 색깔이 하늘색이면 더 예쁘지 않았을까? 지붕 색깔이 마음에 안 들어.' 이러면서 감상이 아닌 평가가 될지도 모릅니다.

이렇듯 그림이 완전한 구상에 더 가까워질수록 우리는 덜 상상하게 됩니다. 상상의 영역이 없어져 버렸으니까요. 그러면서 자신도 모르게 정보의 영역으로 넘어갑니다. 수치화시키며 따지기 시작하는 것이죠. 하지만 그림은 감상을 위해 있는 것입니다. 정보를 주고받으려는 것이 아닙니다. 그래서 모든 그림은 조금씩이나마 추상화되어 있다고 볼 수 있는 것이죠.

그리고 그 추상의 영역이 우리에게 상상의 공간과 기쁨을 주는 것입니다. 가끔 추상화된 작품을 앞에 놓고 귓속말로 물어보는 사람들이 있습니다. "저건 뭘 표현한 것인가요?" 이렇게 정보를 원하는 경우가 많습니다. 하지만 이런 질문이 더 맞을 겁니다. "선생님의 감상평을 한번 들어보고 싶습니다. 제가 느끼는 것과 비교해 보고 싶어서요."

두 번째 작품으로 넘어갈까요? 제목인 「즉흥 Ⅲ」은 도대체 무엇을 의미할까요? 제목부터 추상의 향기가 나는 듯하네요. 더군다나 제목에 숫자가 있는 것

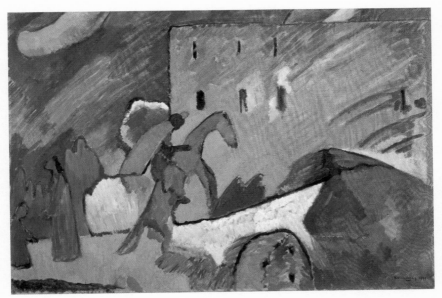

2 즉흥 III | 칸딘스키 | 1909년

을 보니 연작처럼 보여 처음부터 상상을 불러일으킵니다. 내용을 감상해 보죠.

가운데에 말을 탄 사람이 보입니다. 주홍빛 망토를 두르고 있습니다. 뭐 하는 사람일까요? 상상해야겠죠. 말의 빛깔이 옥색입니다. 옥색 말을 보셨습니까? 상상해야 합니다. 말이 앞다리를 높이 들고 서 있습니다. 그런데 역동적이기보다는 귀엽습니다. 말은 정말 말일까요? 상상해야 합니다. 오른편에는 노란 사각형이 있습니다. 그 안에 검은색으로 세로줄이 그어져 있습니다. 아무래도 창문 같은데요, 그렇다면 건물을 표현한 것일까요?

의문이 자꾸 생기지만 그래도 계속 보니 보이긴 합니다. 말을 탄 사람이 보이기 시작하니 왼편에 두 사람도 눈에 들어옵니다. 한 사람은 무릎을 꿇고 있고, 한 사람은 마주 서 있습니다. 무슨 기도를 해 주는 것 같기도 하고요. 아니면 옛날 중세 시대에 기사 작위를 내려 주는 영주 같아 보이기도 합니다. 아무튼 상상할 거리가 자꾸 생기네요.

자, 저는 이제 결정을 하려고 합니다. 그림을 보며 계속 추측할 것인지, 아니면 이제부터는 명상하듯이 느낌으로 받아들이기 시작할지를 말이죠. 여기서 중요한 요소가 나왔습니다. 바로 명상인데요, 추상화를 감상하는 방법 중 하나는 명상할 때처럼 마음의 눈으로 보는 것입니다.

육체의 눈을 감으면 마음의 감각들이 살아납니다. 대부분 추상화된 작품을 충분히 감상하려면 육안만으로는 무리가 있습니다. 마음으로 볼 수 있는 시각을 더해 주어야 합니다. 어렵나요? 하지만 모든 사람은 그 감각을 이미 갖고 있습니다. 잘 사용하지 않을 뿐이죠.

이제 칸딘스키의 마지막 작품을 보실까요? 육안으로만 보면 거의 알아볼 형체들이 없습니다. 거의 완전한 추상화입니다. 그래도 눈으로 더 찾아보실 분들은 그렇게 해도 되고, 아니면 바로 마음의 눈으로 받아들여도 좋겠습니다.

추상화 감상은 한마디로 자유입니다. 내 눈에 보이고 내 마음에 보이는 것이

감상법입니다. 작품에서 세세한 정
보를 찾을 필요는 없습니다. 느낌만
가져가면 됩니다.

지금까지 현대 추상 화가를 대표
하는 칸딘스키의 몇몇 작품을 보며
눈과 마음으로 즐기는 방법을 알아
보았습니다. 여러분들도 이제 이렇
게 다양한 각도로 추상미술 작품을
바라보려고 시도하면 진정한 본질
을 즐길 수 있는 심미안을 갖게 될
것입니다. 먼저 다음의 작품들을 보
면서 연습해 보는 것은 어떨까요?

4 절대주의 구성 | 말레비치 | 1915년

5 구성 | 프로인들리히 | 1911년

DAY 093

Edvard Munch(1863~1944)

에드바르트 뭉크
죽음과 공포를 마주하다

먼저 이 그림을 볼까요? 제목은 그 유명한 「절규」[1]입니다. 노르웨이 출신의 화가 에드바르트 뭉크가 30살에 그린 그림입니다. 뭉크는 자신의 일기에 그림에 관해 이런 글을 남겨 놓았습니다.

"나는 친구 둘과 산책을 하고 있었다. 그때 해가 지기 시작하며, 갑자기 하늘이 피처럼 빨갛게 바뀌었다. 나는 극도의 피로를 느껴 난간에 기대어 섰다. 피와 불의 혓바닥이 검푸른 협만과 도시를 뒤덮고 있었고, 낭떠러지 위로 구름은 핏빛이었다. 친구들은 계속 걸었지만 나는 공포에 떨며 멈춰 섰다. 그때 난 절규를 들었다."

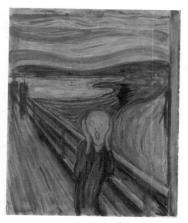

1 **절규(노르웨이 국립미술관 버전)** | 뭉크 | 1893년

그림에서 우리는 공포에 떨며 절규하는 뭉크의 모습을 생생하게 볼 수 있습니다. 심지어 오싹한 느낌까지 우리에게 전해집니다. 그런데 사실 이 풍경은 노르웨이 해안의 아름다운 일몰이었습니다. 아마 같이 산책하던 친구들은 이 아름다운 자연을 편안한 마음으로 감상하고 있지 않았을까요? 그런 광경이 왜 뭉크에게는 절규하는 자연으로 보였을까요?

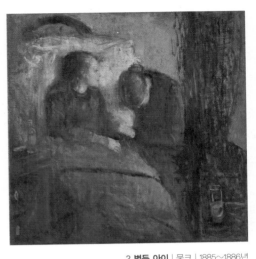

2 병든 아이 | 뭉크 | 1885~1886년

뭉크는 1863년 12월 12일 노르웨이의 뢰텐이란 곳에서 태어났습니다. 아버지는 가난한 의사였죠. 그에게는 누이 셋과 남동생이 하나 있었습니다. 그런데 뭉크가 5살 때 어머니는 결핵으로 사망합니다. 어린 뭉크가 죽음이란 것을 처음 알게 된 것이죠. 그리고 그의 나이 14살 때 누나 소피가 같은 병 결핵으로 또 죽게 됩니다. 그때 뭉크는 병과 죽음이 항상 자신과 함께한다는 사실을 알았던 것 같습니다. 의사 아버지를 두었지만 그런 것조차 죽음 앞에선 무력할 수밖에 없다는 것을 깨달은 것이죠.

그리고 뭉크 역시 매우 병치레가 잦은 허약 체질이었습니다. 그 후 뭉크는 평생 죽음이 자신에게 가까이 있다고 생각합니다. 이 그림을 보시죠. 「병든 아이」[2]입니다. 뭉크가 22살 무렵에 그린 것인데요, 병든 소녀가 침대에 앉아 있고, 옆에서 간호하는 여인은 고개를 힘없이 떨구고 있습니다. 창백한 얼굴의 소녀는 담담하게 현실을 받아들이는 듯한 표정으로 오히려 여인을 위로하는 것 같습니다.

다음 그림도 보죠. 뭉크가 1877년에 사망한 누나 소피의 마지막 모습과 자

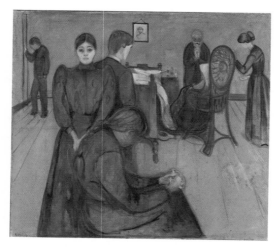

신을 포함한 가족을 그린 것으로 추정되는 작품입니다. 제목은 「병실에서의 죽음」³. 그림에서 절절히 느껴지는 것은 죽음, 상실감, 슬픔 등입니다. 기도하는 여인, 눈빛을 잃은 여인, 몸을 주체하지 못해 기대어 선 사람들….

다음은 「임종의 자리에서」⁴입니다. 그림 속에는 죽음의 어두움이 깊이 드리워져 있고, 인물들은 임종을 지켜보는 가족들인지 죽음의 사자들인지 분간이 안 됩니다.

뭉크는 자신의 유년 시절에 관하여 이런 말을 했습니다. "질병, 광기, 그리고 죽음. 이것들이 나의 침대를 지키는 천사였다." 후에 요양원에서 정신과 치료를 받던 뭉크는 이런 말도 했습니다. "나는 나의 병이 치료되는 것을 원치 않는

다. 내 정신병은 나의 그림에 도움이 되기 때문이다. 나에게는 그림 이외에 가족은 없다."

다음은 뭉크가 31살에 그린 「불안」[5]입니다. 그는 몇 달간 그림을 그리지 않다가도 감정이 고조되면 격렬하게 그림을 그리곤 했습니다. 그 다음엔 몸을 가눌 수 없을 때까지 술을 마셨다고 합니다. 뭉크의 마음이 느껴지십니까? 뭉크에 대한 대중들의 거부반응은 생각보다 거셀 때가

5 불안 | 뭉크 | 1894년

많았습니다. 이 그림은 뭉크가 동생 잉게르를 그린 초상인데, 사람들은 온갖 악평을 늘어놓으며 비방했고, 이 그림을 검은 옷을 입은 여인의 추한 초상이라고 빈정거렸습니다.

다음 작품은 「해변의 잉게르」[6]란 그림입니다. 별로 문제 될 것이 없어 보이는 이 그림에도 악평은 쏟아졌습니다. "물렁물렁하고 형태도 안 갖춘 덩어리를 적당히 던져 놓은 바위들", "대중적인 조롱거리"라며 비난이 이어졌습니다.

1892년 11월 뭉크는 조심스럽게 준비한 작품 55점을 들고 베를린에서 개인전을 갖게 됩니다. 하지만 전시가 열리자마자 독일의 언론들은 비난을 쏟아내었습니다. "그의 초상화는 얼마나 얼버무리듯 그려 놓았는지, 사람이 그린 건지 분간이 안 될 정도다. 예술이 아니므로 논할 가치도 없다."

결국 뭉크는 일주일 만에 전시에서 철수할 수밖에 없었습니다. 그 당시 사람들에게 뭉크의 작품들은 그렇게 낯설었던 걸까요? 노르웨이의 수도 오슬로에는 뭉크 미술관이 있습니다. 오슬로에서 뭉크 탄생 100주년을 기념해 그와 그

7 1000 크로네 지폐

의 작품들을 기리는 뜻에서 만든 것이죠. 지금 뭉크는 노르웨이에서는 국가적인 인물입니다. 그래서 그의 초상화는 화폐[7]에도 등장합니다.

사람들은 뭉크가 현대인의 고뇌를 너무도 잘 표현한 화가라고 말을 합니다. 우리에게 늘 존재하면서도 일상에서 스쳐 버리게 되는 인간 내면의 모습들! 특별한 화가 에드바르트 뭉크! 그에게는 그런 것들이 너무나 뚜렷하게 보였던 것 같습니다.

8 흡혈귀 | 뭉크 | 1895년

9 이별 | 뭉크 | 1896년

10 신진대사 | 뭉크 | 1898~1899년

11 울고 있는 누드 | 뭉크 | 1913~1914년

James Tissot(1836~1902)

제임스 티소

매혹적인 사랑을 그린 화가

요즈음은 우리 생활의 필수품이 되어 버린 카메라. 혹시 카메라를 따로 구매하지 않았다 하더라도 여러분은 이미 카메라를 가지고 있습니다. 왜냐고요? 스마트폰에는 대부분 카메라 기능이 있으니까요. 이렇듯 지금은 필수품으로 대중화되어 버린 사진이 처음 발명된 것은 19세기 중반쯤이었습니다. 프랑스의 니에프스와 다게르라는 발명가들에 의해 시작이 되었죠. 물론 처음 발명된 사진은 흑백이었습니다. 컬러사진은 그보다 한참 뒤인 1930년 이후에 대중화됩니다.

아무튼 사진이 발명된 후 미술계는 큰 변화를 겪게 됩니다. 왜냐하면 미술의 기능 중 하나였던 사물을 복제하는 역할, 그것을 그림이 사진보다 더 잘할 수는 없었던 것입니다.

그 후 미술은 스스로 나가야 할 새로운 방향을 찾게 되고, 인상주의와 같은 혁신적인 미술 스타일들이 탄생합니다.

그런데 19세기의 모습들을 사진보다 더 정교하고, 사실적이고, 고급

스럽게 그려 낸 화가가 있습니다. 그의 그림들을 보면 더없이 화려했던 영국 빅

토리아 시대의 모습들을 눈앞에서 보듯 생생하게
확인할 수 있습니다.

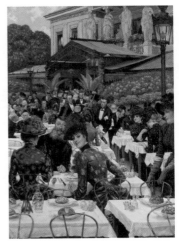

　너무나 사실적이었던 그의 작품들은 당시에도 이
런 혹평을 받았습니다. "당신의 작품은 꼭 컬러사진
을 보는 듯해."라는…. 사실 컬러사진이 그때는 있
지도 않았는데 말이죠.

　사진처럼 세련되고 화려한 작품을 그린 이 화가
는 제임스 티소입니다. 그는 원래 프랑스 출신이고
본명은 자크 조세프 티소입니다. 제임스 티소란 이
름은 그가 30대 중반 영국으로 망명하면서 자신이
존경하던 화가 제임스 맥닐 휘슬러를 따라 개명한

3 제임스 자크 조제프 티소 | 드가 | 1867~1868년

이름입니다. 그 후 그는 제임스 티소로 알려지게
됩니다.

어릴 적부터 그림에 소질이 있었던 티소는 20대
가 되자 정식으로 미술을 배우기 위해 파리로 갑
니다. 그곳 파리에서 그는 마네, 드가 등과 사귀며
19세기 미술의 새로움을 접하게 되죠. 그러면서
티소는 자신만의 미술 세계를 만들어 나갑니다.

이 작품[3]은 당시 드가가 그려 준 티소의 모습
입니다. 그림 위의 우키요에가 보이십니까? 당시
프랑스에서는 일본풍과 우키요에가 유행하던 때
이지요. 아무튼 티소는 이때부터 독자적인 자신만의 매우 예쁘고 감각적인 그
림들을 그려 갑니다. 당연히 그의 작품들은 매우 인기가 좋았고, 그로 인해 그
는 프랑스의 상류층과 자연스럽게 어울리게 되었습니다. 당시 패션에 관심이
많았던 상류층들은 자신들의 그림을 너무나 예쁘게 그려 주는 티소가 마음에

4 미라몽 후작과 후작 부인, 그들의 아이들 | 티소 | 1865년

5 치즐허스트 캠던 플레이스에서 황후와 그의 아들 황태자 | 티소 | 1874년

들었겠죠.

티소는 그때 패션 잡지 베니티페어^{Vanity Fair}의 일러스트를 담당하기도 합니다. 당시 인상주의자들은 그림 한 장 팔기가 참 어려웠는데 티소는 상반된 대우를 받았던 것입니다.

그런데 그때 전쟁이 일어납니다. 프로이센-프랑스 전쟁이죠. 전쟁이 끝나고 프랑스가 패하자 그는 정치적으로 곤경에 처하게 됩니다. 티소는 그때 영국으로 망명하게 됐던 것이죠. 영국에서도 그의 그림은 매우 큰 인기를 끌게 됩니다. 당시 영국은 '해가 지지 않는 나라'라는 명성으로 최고의 전성기를 누리고 있을 때였고, 부자들은 패션과 고급스러운 문화에 관심이 많았습니다. 그러다 보니 패션에 조예가 깊었고 프랑스 풍을 가미한 예쁜 그림을 그리던 티소의 신선한 작품들의 인기는 대단했습니다. 물론 티소의 그림은 통속

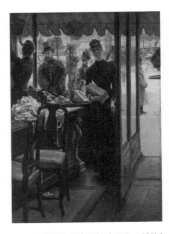

6 상점의 여인 | 티소 | 1878~1885년

7 미인, 빨간 옷과 검은 모자를 착용한
캐슬린 뉴턴 | 티소 | 1880년

적이라는 비판도 있었지만, 아무튼 그는 부자들의
화가로 크게 알려지게 됩니다.

그러던 어느 날 그에게 운명적인 여인이 나타납
니다. 당시 40살이던 티소에게 나타난 아름다운
여인은 22살의 캐슬린 뉴턴[7]입니다. 아름답죠? 그
녀는 당시 아이가 하나 있었던 이혼녀였습니다. 하
지만 티소에게 있어서 그것은 아무런 장애가 되지
않았죠. 티소는 그 후 그녀를 그리기 시작합니다.
이 작품[8]이 처음 티소가 그린 캐슬린입니다. 그림
속의 뉴턴을 보면 매우 청순하게 그려져 있습니다.
티소에게 비치는 뉴턴의 모습이었겠죠. 캐슬린은 그 후 아버지도 모르는 아이
를 하나 더 낳게 됩니다. 하지만 티소는 그런 것조차 전혀 개의치 않고 그녀를
끝없이 사랑합니다. 그 후 친하던 귀족들은 그를 손가락질하며 멀리하게 되고
그의 생활은 어려워지지만, 티소의 사랑은 변하지 않습니다.

그러나 행복했던 시간도 잠시, 티소의 뮤즈였던 뉴턴은 폐병에 걸리게 됩니
다. 그리고 그것을 비관한 나머지 그녀는 자살을 선택합니다. 그때 그녀 나이는
겨우 26살. 큰 충격을 받은 티소는 영원히 잊지 못할 그녀를 한 점의 작품[9]으로
남깁니다. 그리고 그는 영국을 훌훌 떠납니다. 이 작품이 그가 그린 마지막 뉴
턴의 모습입니다. 티소는 이 작품을 죽을 때까지 간직합니다.

프랑스로 돌아온 티소는 그 후 성지를 순례하며 죽기 전까지 많은 종교화를
남겼습니다.

미에 대한 특별한 감성을 가졌던 티소! 그는 화가로서 많은 화려한 작품들을
남겼으며, 또 주위의 시선을 두려워하지 않았던 그만의 아름다운 사랑 이야기
도 남겼습니다. 오늘은 매혹적인 그만의 작품 속에 푹 빠져 보시죠.

8 **지나가는 폭풍** | 티소 | 1876년

9 **정원 벤치** | 티소 | 1882년

Alfons Maria Mucha(1860~1939)

알폰스 무하

체코를 사랑한 유혹적인 민족 화가

오늘은 체코 출신의 한 화가를 소개하려고 합니다. 혹시 알폰스 무하라는 이름을 전에 들어 본 적이 있으신가요? 19세기 말 프랑스에서 활동하던 이 화가에게는 특별한 능력이 있었습니다. 그것은 사람을 유혹하는 그림을 그릴 수 있다는 것이었죠.

그의 그림에는 대부분 여성이 등장합니다. 그리고 그 매혹적인 여성은 흩날리는 머릿결과 아름다운 장식 그리고 하늘거리는 옷차림으로 보는 이의 눈을 사로잡습니다. 사람들은 그의 유혹적인 그림을 보면서 무하 스타일이라고 부르기 시작하였습니다.

1894년 12월 프랑스에서 최고의 명성을 누리던 여배우 사라 베르나르는 큰 고민에 빠졌습니다. 다음 달 르네상스 극장에서 공연할 작품인 '지스몽다'의 포스터가 마음에 들지 않았기 때문이죠. 잘못하면 홍보를 완전히 망칠 수도 있는 순간이었습니다. 이때 문제를 풀기 위해 무하가 등장합니다. 소식을 듣고 서둘러 르네상스 극장으로 뛰어간

무하는 그 배우를 본 첫 느낌을 머리에 담아 멋진 포스터를 그리기 시작합니다. 바로 이 작품[1]이죠.

주인공 베르나르는 화려하기 그지없는 의상과 꽃 머리 장식을 하고 있으며, 큰 야자수를 들고 사람들의 시선을 주목시킵니다. 배경 또한 모자이크를 이용해 의상과 조화를 이루었죠. 특히 무하는 전에 볼 수 없었던 긴 포스터 판형을 사용해 주인공이 실물 크기로 보이게 하는 등 새로운 아이디어도 선보였습니다.

아무튼 파리 시내에 이 포스터가 붙기 시작하자 시민들은 이 유혹적인 그림에 매료되기 시작하였습니다. 공연 홍보는 당연히 잘 되었겠죠. 이에 매우 만족한 베르나르는 무하에게 전속 계약을 제안했고, 무하도 그 제안을 받아들였습니다. 그 후 무하는 그녀의 다른 공연 포스터를 제작하며 명성을 쌓아 갔고, 그녀 또한 무하의 포스터 덕에 세계적인 배우로 성장할 수 있었습니다.

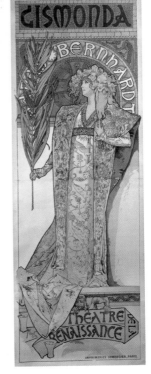

1 **지스몽다 포스터** | 무하 | 1894년

무하가 마음을 유혹하는 그림을 그릴 수 있다는 사실이 알려진 후 사람들은 그에게 광고용 포스터를 부탁하기 시작하였습니다. 그리고 그는 그때마다 매혹적인 여성을 등장시켜 시선을 끄는 포스터들을 그리기 시작했습니다.

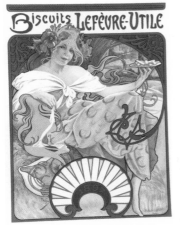

2 **르페브르 위띨 과자** | 무하 | 1896년

다음 그림에서 비스킷을 들고 있는 여인이 보이나요? 비스킷 광고 포스터[2]입니다. 책을 들고 있는 여인도 보이나요? 출판사 광고[3]입니다. 여인이 하

3 백일몽 | 무하 | 1898년

4 블루 데샹 포스터 | 무하 | 1897년경

5 뫼즈 지방 맥주 포스터 | 무하 | 1897년

6 퍼펙타 자전거 포스터 | 무하 | 1902년

얀 천을 들고 있는 포스터[4]는 표백제 광고이고요.

이 외에도 무하는 맥주[5], 자전거[6] 등 많은 광고 포스터를 제작하였습니다. 그뿐만 아니라 그는 장식 패널, 달력 등을 포함한 많은 상업 미술에서 자신의 실력을 유감없이 드러내었죠.

이런 작품도 있습니다. 「뱀 팔찌와 반지」[7]입니다. 무하는 보석 장식 디자인까지 자신의 영역을 넓혀가기 시작한 것입니다. 시작은 이렇습니다. 무하의 작품 속 여인들의 호화로운 장식품에 큰 감동을 하였

7 뱀 팔찌와 반지

던 유명 보석상인 조르주 푸케가 자신과 함께 보석 장신구를 만들어 보자는 제안을 하였던 것입니다. 결국 무하는 1898년경부터 보석 디자인까지 하게 되었고, 한발 더 나아가 푸케 보석 상점의 실내 디자인까지 영역을 넓히게 됩니다.

무하의 뛰어난 재능이 결국 그를 종합예술가로 만들었던 것이지요. 때론 거절하지 못하는 성격으로 다작을 자주 하는 바람에 그의 작품은 형식적이라는 비판도 있었지만, 그래도 무하의 스타일은 인기가 좋았습니다.

그에게도 한 가지 걱정이 있었습니다. 그것은 자신이 순수 예술가로서 제대로 인정받지 못하고, 그저 유능한 상업 미술가로만 인식될지도 모른다는 것이었습니다. 1910년 50살이 되던 해에 그는 자신의 고향인 보헤미아로 돌아갑니다. 그리고 자신만의 의미를 남길 수 있는 새로운 작업에 몰입하기 시작하였습니다.

바로 그의 기념비적인 작품 「슬라브 서사시」[8~11]를 그리기 시작한 것인데요,

「슬라브 서사시」는 슬라브인들의 역사와 종교 등을 그림으로 표현한 연작으로 한 변의 길이가 보통 4m에서 8m에 이르는 대형 작품들입니다.

그는 모든 열정을 바치기 시작했고, 20장으로 완성된 이 작품을 1928년 프라하시에 헌납합니다. 체코를 사랑하는 국민으로서의 할 일을 다한 것이지요.

그 후로도 무하는 프라하의 비투스 대성당의 스테인드글라스 그리고 체코 지폐 도안까지 미술 전 영역에 걸쳐 자신의 재능을 발휘했습니다. 하지만 1939년 독일군의 프라하 점령 후 그는 불온주의자로 찍혀 고령에도 고문을 당했고, 결국 79살을 일기로 생을 마쳤습니다.

시선을 사로잡는 매혹적인 그림 실력뿐만 아니라 조국을 향한 사랑이 넘쳐났던 무하가 오늘날 체코의 국민적 영웅으로 추앙받는 것은 당연해 보입니다.

9 슬라브 서사시: 세르비아의 황제 슈테판 두샨의
동로마 황제 대관식 | 무하 | 1923년

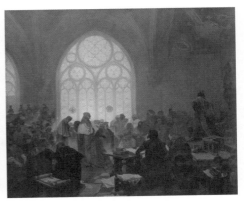

10 슬라브 서사시: 후스파의 왕 이르지 스 포데브라트
| 무하 | 1923년

11 슬라브 서사시: 찬가, 인류를 위한 슬라브인 | 무하 | 1926년

DAY
096

James Sidney Ensor(1860~1949)

제임스 앙소르

가면 뒤에 숨겨진 진실을 그리다

2020년은 전 세계를 강타한 코로나19로 인해 우리는 모두 얼굴에 마스크를 착용하며 갑갑한 나날을 보내야 했습니다. 우리야 물론 자신의 몸을 건강하게 지키기 위한 수단으로 그런 것이지만 예전에는 지금과는 다른 이유로 얼굴을 가리는 가면을 쓰곤 했습니다.

가면은 기본적으로 얼굴을 감추는 역할을 합니다. 그래서 가면을 쓴 사람은 주변을 불안하게 만들 수도 있고, 모습을 눈에 띄지 않게 할 수도 있으며 평소 자신을 벗어나는 행동을 할 용기를 얻을 수도 있죠. 그래서 때때로 인간은 가면을 쓰고 싶어 했습니다.

그래서 그 역사는 생각보다 깁니다. 원시시대부터니까요. 아마 그때는 사냥할 때 자신을 들키지 않으려는 용도로 사용했던 것으로 추측됩니다.

베르디의 오페라 『가면무도회』를 아십니까? 이 오페라에는 주인공이 사랑 때문에 암살당하는 비극적 장면이 나오는데, 그곳 역시 가면

무도회장입니다. 암살자는 자신을 숨기기 쉬운 장소로 가면 무도회장을 선택했던 것이죠.

그런데 만약 우리가 알고 있는 모든 사람이 사실은 가면을 쓴 것이고, 그 가면 속에 숨은 모습은 전혀 다르다면 어떨까요?

이 그림[1]을 보시죠. 빨간 깃털 모자를 쓴 사람이 가운데에 보입니다. 그는 정면을 바라보고 있는데 표정이 없습니다. 눈빛을 보면 어떤 도움을 바라고 있는 듯도 하고요. 남자의 주변을 볼까요? 온통 가면을 쓰고 있습니다. 해골이 보이고 해골이 아니라도 마치 죽은 사람처

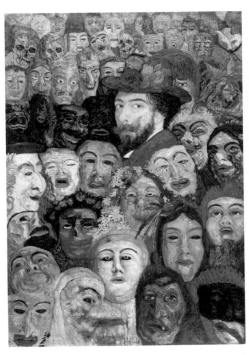

1 가면에 둘러싸인 자화상 | 앙소르 | 1899년

럼 눈빛이 없는 가면들. 빨간 눈에서 피가 흐르고, 무언가에 홀린 눈빛들. 얼굴의 형태가 이상한 것들뿐이네요. 사실 가면인지 아닌지도 분간이 어렵습니다.

작품을 그린 화가는 자신을 매우 사실적으로 그려 놓았습니다. 과장을 해서 그리지 않았다는 뜻이죠. 그렇다면 이 화가에게는 주변 사람들이 온통 이런 모습으로 보였다는 것인가요?

이 그림을 그린 화가는 벨기에의 제임스 앙소르입니다. 그는 군중을 두려워했으며 사람의 부드러움 뒤에는 잔인함이 감추어져 있다고 생각했습니다. 자, 그럼 앙소르의 눈에 비친 세상을 보죠.

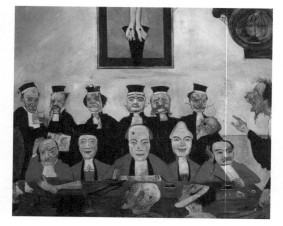

2 **현명한 재판관들** | 앙소르 | 1891년

그가 31살에 그린 「현명한 재판
관들」[2]입니다. 그런데 언뜻 보아도
현명한 재판관들의 얼굴이 아닙니
다. 사건에 관련된 당사자들은 자
신의 이야기를 심각하게 호소하고
있으며, 변호사 역시 땀을 뻘뻘 흘
리며 설명하고 있지만 정작 재판
관들은 귀 기울이지 않습니다. 딴
생각하고 있거나 혼자 웃거나 형
식적으로 듣고 있습니다.

그림 윗부분에는 십자가에 못 박힌 예수의 발이 보입니다. 아마 이런 재판관
들 때문에 고통받는 사람들을 상징한 것이겠죠. 오른쪽 위를 보시죠. 공평해야
할 재판관의 저울이 한쪽으로 기울어져 있습니다.

다음은 그가 32살에 그린 「나쁜 의사들」[3]입니다. 환자는 고통을 호소하고 있

3 **나쁜 의사들** | 앙소르 | 1891년

는데 의사들과 성직자는 자신의 욕심을 채우기 위해 서로 다투고 있습니다. 이렇게 앙소르는 특히 정치인, 성직자, 의사, 재판관들을 조롱하고 풍자하는 그림을 많이 그렸습니다.

4 교리파의 영양 보급 | 앙소르 | 1889년

다음 그림은 좀 심각합니다. 「교리파의 영양 보급」⁴이라는 작품인데 왕과 간신들의 배설물 밑에 군중이 있습니다. 앙소르가 타락한 정치인들과 그들을 맹목적으로 추종하는 사람들을 한꺼번에 조롱한 것이죠.

그렇다면 궁금해집니다. 앙소르는 정작 자신을 어떤 시각으로 바라보았을까요? 그의 자화상을 보시죠. 「꽃 장식 모자를 쓴 자화상」⁵입니다. 매우 사실적이

5 꽃 장식 모자를 쓴 자화상 | 앙소르 | 1883~1888년

며, 가식도 없고, 조롱도 없습니다. 구도 역시 안정되어 있고, 꽃 장식은 아름답습니다. 그는 이런 말을 한 적이 있습니다. "나는 가면이 지배하는 고독한 세계, 온갖 폭력의 세계를 되도록 가까이하지 않으려 했다." 그러면 자신은 올바르고 세상은 다 잘못되었다는 말인가요? 꼭 그런 것도 아닙니다.

「해골 화가」⁶에서는 그는 자신을 해골로 그려 놓았고, 이젤 위에도 해골이 걸려 있습니다. 그리고 해골은 화가를 뚫어지게 바라보고 있습니다. 도대체 그는 무

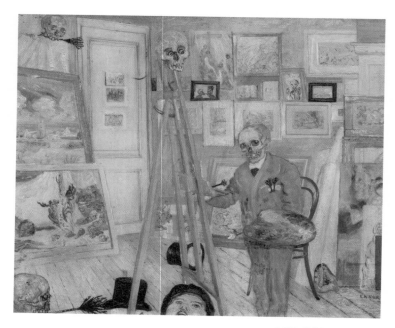

6 해골 화가 | 앙소르 | 1896년

7 해골로서의 자화상, 1단계
| 앙소르 | 1889년

8 해골로서의 자화상, 2단계
| 앙소르 | 1889년

슨 이야기를 하려는 것일까요? 그리고 「해골로서의 자화상」[7~8]을 보면 자신을 사람으로도 생각했고, 시체로도 생각했다는 것인가요?

앙소르가 한 말을 보면 모순이 많았습니다. 늘 여성에 대해서 경멸과 불신을 하다가도 "나는 경배한다. 여성 만세!"라고 하기도 했고, 화가 루벤스를 두고서는 "천국과 이 세상을 창조한 아버지 루벤스를 숭배합니다."라고 하다가도 그를 "벨벳과 실크에 싸인 바보"라고 조롱하기도 했답니다.

그 자신 자체도 이렇게 모순된 사람이었습니다. 그리고 다른 사람들의 모순도 알고 있었습니다. 마지막으로 그의 대표작 「음모」[9]를 보시죠. 앙소르는 세상을 두려워하였습니다. 그리고 그가 두려워했던 것은 세상 사람들의 이중적 태도였습니다. 그리고 그의 눈에는 그것이 가면으로 보였던 것입니다.

예술의 좋은 점은 굳이 한 가지 답이 나와야 할 필요가 없다는 것입니다. 우리는 본능적으로 답을 찾으려 하지만, 때론 답을 모를 때 느껴지는 여유도 있습니다. 오늘은 앙소르의 작품에서 그런 특이한 여유를 느껴 보는 것은 어떨까요?

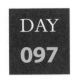
Amedeo Clemente Modigliani(1884~1920)

아메데오 모딜리아니
가난한 예술가의 애잔한 사랑

1 앨리스 | 모딜리아니 | 1918년경

오늘은 아메데오 모딜리아니의 삶을 살펴보고 싶습니다. 먼저 모딜리아니에 관하여 살짝 알아보고 그의 작품을 보는 건 어떨까요? 흔히 '모디'라고도 불렸던 모딜리아니는 1884년 이탈리아 투스카니 지방에서 태어난 유대계 화가입니다.

그의 집은 무척 가난했습니다. 그런데도 그의 어머니의 교육관은 뚜렷했습니다. 어머니는 어려운 환경 속에서도 모디와 함께 이탈리아의 여러 곳을 여행하며 모디가 어린 시절 많은 것을 보고 배우는 데 큰 영향을 줍니다. 어

2 **자크와 베르트 립시츠** | 모딜리아니 | 1918년경

려서부터 몸이 약하고 왜소했던 모디였지만 그에겐 뛰어난 미술적 감각이 있었습니다.

그는 피렌체 누드 미술학교, 베니스 미술학교 등을 거쳐 22살에 파리에 정착합니다. 거기서부터 그의 걸작들이 탄생하게 됩니다. 하지만 모디의 생활은 순탄치 않았습니다. 왜냐하면, 모디는 본인의 예술 세계에 관한 한 타협이 전혀 없었습니다. 당시 화가로 성공하려면 화랑 주인과의 관계나 부유층과의 관계가 매우 중요했는데 그는 철저히 자기 식대로 살고 자기 식대로 그림을 그립니다.

그는 모델을 이해할 수 없으면 눈도 그리지 않았습니다. 그리고 본인이 느껴지는 대로 인물도 왜곡해서 그리는 경우가 많이 있습니다. 특히 긴 목과 무표정

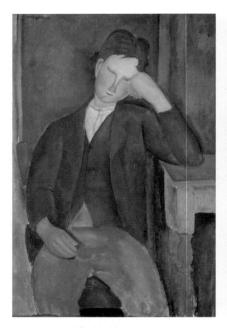
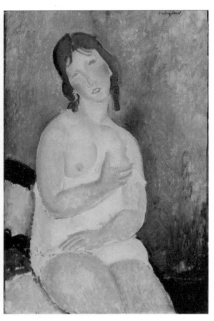

3 **젊은 견습생** | 모딜리아니 | 1918~1919년 4 **셔츠를 입은 젊은 여인** | 모딜리아니 | 1918년

한 긴 얼굴로 대상을 표현했는데, 그에게는 실제로 그렇게 보였던 것일까요?

그래서 그의 작품을 보면 매우 거침없고 자유로운 그의 성격이 고스란히 드러납니다. 그는 자유분방한 보헤미안이었습니다.

아무튼 지독히 가난했던 모디. 하지만 그는 세상과 타협하는 대신 방탕한 생활을 선택하게 됩니다. 그의 건강은 그때부터 더욱더 나빠지게 됩니다. 1917년에 모디는 콜라루시 미술학교에서 한 여학생을 만나게 됩니다. 미술학도를 꿈꾸던 집안 좋고 재능 있던 여인, 잔느 에뷔테른. 그 둘은 첫눈에 깊은 사랑에 빠집니다. 그리고 평생을 같이할 것을 약속합니다. 에뷔테른은 자신의 재능도 꿈도 포기한 채 사랑하는 화가 모디를 위해 평생을 헌신하기로 합니다

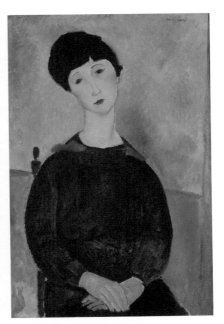

5 **부채를 든 루냐 체코프스카의 초상** | 모딜리아니 | 1919년 6 **앉아 있는 갈색 머리의 어린 소녀** | 모딜리아니 | 1918년

　모디는 에뷔테른에게서 영혼의 교감을 느끼게 됩니다. 그들의 새로운 삶은 허름한 건물 꼭대기에서 가난하게 시작했지만 모디와 에뷔테른의 사랑 앞에선 그 어느 것 하나 방해가 될 수 없었습니다.

　모디는 그림에 열중하게 됩니다. 모디의 걸작들이 탄생하게 되고, 그때 첫아기가 태어납니다. 모디는 아기에게도 사랑하는 에뷔테른의 이름을 따서 잔느로 이름을 붙입니다.

　제1차 세계대전 막바지의 혼란으로 그 둘은 다시 니스로 작업실을 옮깁니다. 달콤하고도 꿈같은 니스에서의 시간…. 에뷔테른은 끔찍이도 사랑하는 모디의 모델이 되었고 모디는 사랑하는 그녀를 그렸습니다. 에뷔테른은 그때마다 매우

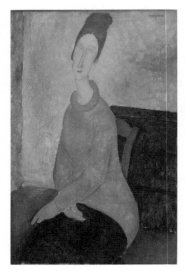

7 노란색 스웨터를 입은 잔느 에뷔테른
| 모딜리아니 | 1918~1919년

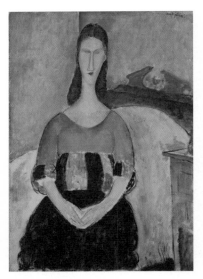

8 앉아 있는 잔느 에뷔테른 | 모딜리아니 | 1918년

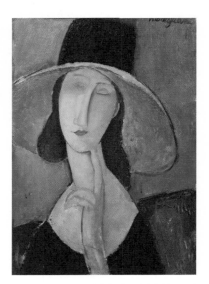

9 모자를 쓴 잔느 에뷔테른 | 모딜리아니 | 1918년

행복해하며 이런 말을 했다고 합니다. "나중에 천국에 가서도 당신의 모델이 되어 드릴게요."

그곳에서 행복한 시간을 보냈지만, 그것이 마지막이었습니다. 건강이 좋지 않았던 모디는 1920년 1월에 갑자기 쓰러집니다. 그리고 병원으로 옮기던 도중 손쓸 겨를도 없이 모디는 36살의 젊은 나이에 결핵성 수막염으로 눈을 감습니다.

죽은 모디에게서 떨어질 줄 몰랐던 잔느 에뷔테른. 거의 실신한 그녀를 부모님은 집으로 데려가지만, 이틀 후 그녀는 임신 8개월의 몸으로 친정집 5층에서 몸을 던져 사랑했던 모디를 따라갑니다. 그녀의 나이 22살이었습니다.

모딜리아니와 함께 누워 있는 에뷔테른의 묘비에는 이런 글이 쓰여 있습니다. "모든 희생을 다했던 헌신적인 반려자, 잔느"

모디의 죽음 후에 그가 그린 작품의 가치는 급격히 상승하게 되었고 오늘날 그의 작품은 수백에서 수천억 원에 이르는 가격에 거래되고 있습니다.

| **모딜리아니 작품의 가치?**

과연 오늘날 모딜리아니가 그린 작품의 가치는 얼마나 될까? 2015년 크리스티 경매에서 1억 7,000만 달러(약 1,900억 원)에 팔린 「누워 있는 누드」[10]가 그의 작품 중 가장 높은 가격으로 거래되었으며, 그의 다른 누드 연작들 또한 1억 달러가 넘는 가격에 거래되고 있어 미술 시장에서 모딜리아니의 인기는 상당하다고 볼 수 있다.

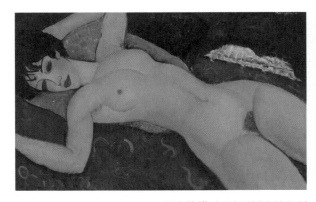

10 누워 있는 누드 | 모딜리아니 | 1917년

Frida Kahlo de Rivera(1907~1954)

프리다 칼로

잔혹한 운명의 화가 프리다 칼로

여러분은 운명이 있다고 믿으십니까? 자기 뜻과는 전혀 상관없이 이미 정해져 있는 운명. 오늘 소개할 여인은 그렇게 화가가 되었습니다.

멕시코의 유복한 가정에서 셋째 딸로 태어난 이 화가는 예뻤고, 발랄했으며, 공부도 잘했습니다. 그래서 15살에는 입학하기 가장 어렵다는 멕시코 최고의 국립예비학교에 진학했죠. 전교생은 2,000명이었고, 그중 여학생은 35명밖에 되지 않아 그녀는 최고의 인기를 누렸죠.

그녀는 멋진 남자 친구도 있었습니다. 첫사랑인 고메스 아리아스. 소녀는 부러운 것이 없었습니다. 이렇게 즐거

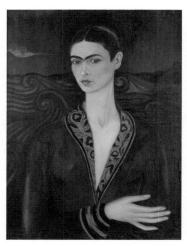

1 벨벳 드레스를 입은 자화상 | 칼로 | 1926년

운 학창 시절을 보내면 됐고, 커서는 원하는 대로 유능한 의사가 되면 그만이었습니다. 하지만 운명은 그녀를 내버려 두지 않았죠.

1926년 9월 17일 남자 친구와 하교하던 중 그녀가 탄 버스는 전차와 충돌하는 대형 사고를 일으켰습니다. 이 끔찍한 사고로 몇몇은 즉사하였고, 그녀

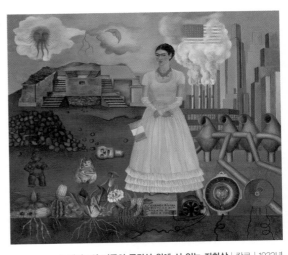

2 멕시코와 미국의 국경선 위에 서 있는 자화상 | 칼로 | 1932년

는 강철봉이 몸으로 관통하는 끔찍한 부상을 당했습니다. 그 봉은 옆구리로 들어가 척추, 골반, 허벅지까지 손상했죠. 이 순간 18세 소녀의 모든 꿈은 날아가 버렸습니다.

소녀는 며칠 만에 깨어났지만, 온몸은 깁스에 싸였고, 아무것도 할 수가 없었습니다. 그 후 몇 차례의 수술로 집안은 어려워졌고, 게다가 첫사랑마저 그녀를 버리고 떠났습니다. 9개월간이나 병상에 누워 있는 동안 그녀가 할 수 있는 것은 그림을 그리는 것뿐이었습니다.

3 사고, 1926년 9월 17일 | 칼로 | 1926년

그때 그렸던 그림[3]을 보죠. 어느 날 버스와 전차가 충돌했고 사람들이 죽어 있으며, 그녀는 전신에 깁스를 한 자신을 바라보고 있습니다. 그녀는 이렇게 운명처럼 화가가 되었습니다. 그녀의 이름은 프리다 칼로입니다.

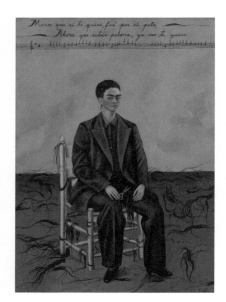

4 짧은 머리의 자화상 | 칼로 | 1940년

1984년 멕시코 정부가 그녀의 작품들을 국보로 지정할 정도로 멕시코에서 많은 사랑을 받는 칼로는 자화상으로 유명한데요, 그녀가 평생 그린 그림의 반은 자화상입니다. 꼭 자화상이 아니라도 자신의 내면을 그렸으니 나머지도 어떤 면에서는 자화상이라 할 수 있겠죠? 그녀는 이런 말을 했습니다. "나는 너무나 자주 혼자이기에 나를 그린다."

오랜 병상 생활 끝에 기적적으로 다시 걸을 수 있게 된 칼로는 한 남자를 찾아갑니다. 그의 이름은 디에고 리베라로서 그 당시 멕시코 최고의 화가였습니다. 찾아간 이유는 어차피 화가로 살아갈 자신의 그림을 평가받고 싶어서였죠. 그런데 21살의 칼로에게 두 번째 운명적 사건이 찾아옵니다. 사랑에 빠진 것이죠. 사실 리베라는 그녀와 21살이나 차이가 났고, 두 번의 이혼 경험에 아이까지 딸린 바람둥이였습니다. 하지만 칼로는 주변의 반대를 무릅쓰고 그와 결혼합니다. 보시는 그림[6]은 그때를 그린 것입니다. 칼로는 화구를 들고 있는 남편을 자랑스럽게 그려 놓았고, 고개를 기울이며 살며시 남편의 손을 잡고 있는 자신을 그려 놓았습니다. 그리고 노래하는 새를 그렸죠.

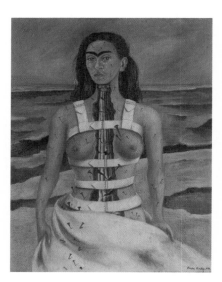

5 부서진 기둥 | 칼로 | 1944년

하지만 우려대로 디에고의 여자관계는 줄지 않았습니다. 게다가 그는 그것이 잘못된 것으로 생각하지도 않았습니다. 사고 이후 항상 육체의 고통에 시달리던 칼로는 이제 마음의 고통까지 겪을 수밖에 없었습니다.

그녀는 그 후 임신에 집착합니다. 그러나 그녀의 몸으로는 불가능한 일이었죠. 다음 그림[7]은 임신에 두 번이나 실패한 후 그린 것입니다. 모든 꿈이 날아간 침대 위에서 그녀는 혼자 울고 있습니다. 육체의 고통에 정신의 고통까지 더해졌던 그녀의 몸은 점점

6 프리다와 디에고 리베라 | 칼로 | 1931년

약해졌고, 27살의 칼로는 발가락을 절단하는 수술까지 받게 됩니다.

그 후 그녀는 더 충격적인 일을 겪게 됩니다. 친동생 크리스티나가 남편과 부

7 헨리 포드 병원 | 칼로 | 1932년

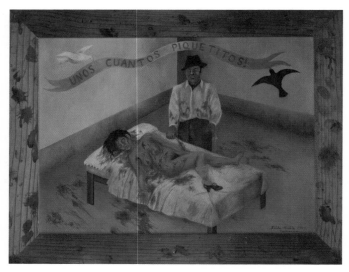

8 몇 개의 작은 상처들 | 칼로 | 1935년

적절한 관계에 있었던 사실을 알게 된 것이죠. 다음 작품[8]은 그즈음에 그린 것입니다. 칼로는 한 신문 기사에 관해 그린 것이라고 말했습니다. 한 여인을 잔인하게 살해한 남자가 단지 몇 번 찔렀을 뿐인데 죽었다고 법정에서 설명한 내용의 기사를 말이죠. 정말 그런 걸까요? 혹시 칼로가 상처받은 자신의 모습을 그린 것은 아니었을까요?

그러나 칼로는 자신의 남편을 미워할 수 없었습니다. 그 사랑 자체는 그녀의 운명이었고 어떤 사랑도 그 사랑을 대신할 수는 없었습니다. 그녀의 일기에는 이런 글이 있습니다. "디에고=시작, 디에고=창조자, 디에고=내 아이, 디에고=내 신랑, 디에고=내 연인 …… 디에고=내 아버지, 디에고=내 어머니, 디에고=우주" 디에고를 그린 그녀의 작품[9~10]을 보면 디에고는 그녀 자체였다는 것을 볼 수 있습니다.

칼로의 작품은 대부분 그녀의 절절한 고통입니다. 1950년 총 7차례의 척추 수술을 받은 그녀는 아홉 달 동안 입원합니다. 이제 진통제 없이는 조금도 견딜

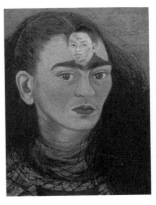

수 없습니다. 그래도 그녀는 그리는 것을 멈추지 않습니다. 어쩌면 그림이 유일한 진통제였는지도 모르죠.

1953년 멕시코에서 열리는 첫 개인전에 칼로는 의사의 만류에도 불구하고 참석합니다. 그녀의 고집으로 침대를 통째로 옮겼던 것이죠. 그녀는 자신의 마지막이 다가옴을 알고 있었던 것일까요? 1954년 7월 13일 새벽, 폐렴까지 얻어 고생하던 칼로는 자신이 태어났고 평생 살았던 멕시코의 푸른 집에서 그녀의 고통을 끝냅니다.

9 디에고와 나 | 칼로 | 1949년

칼로의 일기 마지막에는 이런 글이 남겨 있습니다.

"이 외출이 행복하기를…. 그리고 다시는 돌아오지 않기를…."

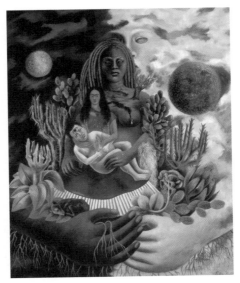

10 우주와 대지(멕시코)와 나와 디에고와 세뇨르 솔로틀의 사랑의 포옹 | 칼로 | 1949년

Paul Jackson Pollock(1912~1956)

잭슨 폴록

페인트를 뿌려 스타가 된 잭슨 폴록

현대 미술은 뭐가 뭔지 잘 모르겠다고 말들을 하는 경우가 많이 있습니다. 한번 이 작품[1]을 보시죠. 어떤가요? 이 그림은 무엇을 그렸는지 모르겠습니다. 아마 자세히 봐도 그 의미를 알아차릴 수 있는 사람은 거의 없을 것입니다. 왜냐하면 이 그림은 눈에 보이는 형태를 그린 것이 아니기 때문입니다. 마음을 그린 것일까요? 작품 제목도 단순히 「넘버 5」입니다.

그런데 이 화가 역시 이런 알 수 없는 그림을 통해서 일약 스타가 되었습니다. 그리고 「넘버 5」는 2006년 소

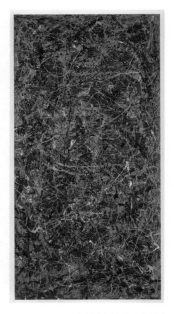

1 넘버 5 | 폴록 | 1948년

더비 경매에서 1억 4,000만 달러에 팔리게 됨으로써 그 당시 기준으로 역사상 가장 비싼 작품이 되었습니다. 그의 다른 작품인 「넘버 17A」[2]는 2015년에 2억 달러에 팔리면서 당시의 기록을 또 깨뜨립니다. 이 엄청난 가치의 작품들을 그린 주인공은 뉴욕에서 활동한 미국의 잭슨 폴록입니다.

결과물보다는 그리는 행위 자체를 우위에 두는 전위 회화 운동인 액션페인팅action painting으로 유명한 이 화가의 작품을 사람들은 추상표현주의라 칭합니다. 여기서 추상이란 보이는 것을 그대로 재현하는 것이 아닌 새로운 형태로 정리하는 것을 말하며, 표현주의란 자기 자신의 느낌이나 상태, 그런 것들을 있는 그대로 분출시키는 것을 말하는 것인데요, 쉽게 이해하기가 어려워 보입니다.

그런데 보통 ○○주의, ○○이즘-ism 같은 것들은 후에 만들어지는 용어들이고, 보통 화가들은 처음부터 그렇게 복잡한 생각을 하면서 작품을 만들지는 않

3 자화상 | 폴록 | 1931~1935년

습니다.

폴록의 경우도 다르지 않았습니다. 그는 작품을 만들기 전 한동안 눈을 감고 있다가 갑자기 일어나서 그림을 그리는 경우가 많았다고 합니다. 그에게 있어서 캔버스는 자신을 표현하는 공간이었던 것이고, 그는 그때그때의 떠오르는 영감으로 어떤 행위를 한 것이고, 그렇게 그림은 자연스럽게 만들어지게 된 것이죠.

그는 이런 말을 한 적이 있습니다. "나는 자연이다." 즉 자신의 그림에는 이유가 없다는 것이죠. 단지 그림은 자연스러운 그의 행동의 일부라는 것을 알 수 있습니다.

다음 작품을 볼까요? 폴록이 22살에 그린 자화상[3]입니다. 크기도 높이 18cm, 너비 13cm로 매우 작습니다. 자화상은 보통 자신을 크고 멋지게 그리는데 다소 특이하죠?

폴록은 어려서부터 심한 가난을 겪어야 했습니다. 집안은 항상 생활고에 시

4 넘버 31 | 폴록 | 1950년

5 속기술의 인물 형상 | 폴록 | 1942년

달렸고, 어머니는 그를 제대로 돌볼 여유가 없었습니다. 한마디로 불우한 어린 시절을 보냈죠.

그는 어렵게 예술고등학교에 진학하지만, 거기서도 실력을 인정받지 못했습니다. 오히려 문제아에 가까웠죠. 그는 심한 알코올 중독자였고, 술에 취하면 폭력적으로 바뀌어 걷잡을 수 없었습니다. 그렇게 그는 정신병원에도 여러 번 다녀올 만큼 문제가 많았던 무명 화가에 불과했습니다.

그런데 그의 천재적 직관력을 알아본 운명의 여인이자 후에 아내가 되는 리 크래스너가 나타납니다. 당시 뉴욕에서 추상화가로 활동하던 그녀는 모두가 포기했던 폴록을 뒷바라지하기로 합니다. 그 후 그녀의 노력으로 폴록은 인생에 있어 매우 중요한 인물이 된 평론가 클레멘트 그린버그 그리고 수집가이자 갤러리스트gallerist였던 페기 구겐하임을 만나게 됩니다.

이렇게 모인 셋은 폴록이 언젠가는 최고의 화가로 부상할 것을 의심하지 않았습니다. 그래서 구겐하임은 그에게 생활비를 대 주고 전시회를 열어 주기로

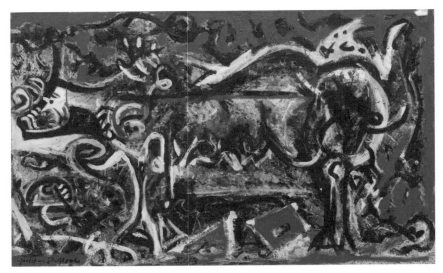

합니다. 그린버그는 그의 작품을 칭찬하는 글을 쓰고, 크래스너는 늘 그가 작품에 몰입하도록 뒷바라지합니다. 이러한 노력에도 그의 작품은 쉽게 팔리지 않았습니다. 그때까지만 해도 사람들은 그의 작품을 이해하지 못했던 것이죠.

폴록은 작품에 더 몰입하기 위해 시골 마을인 롱아일랜드의 스프링스로 이사를 합니다. 그곳에서 그는 오로지 창작에만 혼신의 힘을 쏟습니다. 그러던 어느 날 그는 마침내 자신의 이름을 영원히 남기게 할 특별한 작품 방식을 생각해 냅니다. 그것은 바로 페인트를 캔버스에 뿌리는 것이었죠. 그림을 그리는 것이 아니라 뿌린다는 것. 그는 자신의 창작물에 매우 만족스러워했습니다.

그 후 시사 화보 잡지인 라이프^{Life}는 '이 시대에 가장 위대한 화가는 미국인인가?'라는 제목의 폴

록에 관한 특집기사를 실었습니다. 그는 한순간에 미국 최고의 작가로 등극합니다.

애석하게도 유명세를 누릴 수 있는 기간은 그리 길지 않았습니다. 그가 44살이었던 1956년 어느 날 음주 운전 사고로 갑자기 죽음을 맞게 됩니다. 술을 너무 좋아했던 그에게 어쩌면 예견된 죽음이었는지도 모르겠습니다. 하지만 그는 추상표현주의의 대표 작가로, 액션페인팅의 시초로 그의 기념비적인 작품들과 함께 영원히 기억될 것입니다.

그런데 궁금한 것은 왜 이런 알 수 없는 작품들이 사람들을 매혹하는 것일까요? 그것은 아마 예술의 새로움이 주는 매력 때문일 것입니다. 미술 세계에서는 항상 무언가를 찾고 있습니다. 미술이 앞으로 우리에게 보여 줄 새로운 것들은 또 어떤 것일까요. 한번 기대해 보시죠.

동양화 vs 서양화

오른쪽에 있는 이 유명한 작품들[1~3]은 모두 기름, 즉 유화 물감으로 그려졌습니다. 이렇듯 서양화의 재료 중 가장 대표적인 것이 유화 물감인데요, 그렇다면 동양화에서는 무엇일까요? 두말할 것 없이 먹입니다. 오늘은 동양화와 서양화에서 사용된 재료를 알아보려고 합니다.

서양에서는 유화 물감이 나오기 이전에는 주로 달걀노른자를 이용한 템페라화가 그려졌습니다. 고대와 중세 색채화의 상당 부분이 템페라로 그려졌던 것이죠. 하지만 바로크 시대에 유화 물감이 회화의 주재료 역할을 하게 되면서 그 주도권은 유화로 넘어가게 됩니다.

유화 물감은 안료 가루와 정제된 린시드 오일(아마씨유)을 섞어서 만든 물감입니다. 유화 물감은 마, 면, 나무, 종이, 삼베 등과 함께 사용되다가 후에 지금과 같은 캔버스에 그리게 되었습니다. 여기서 캔버스는 범선의 돛에 사용된 굵고 두꺼운 삼베 천을 말합니다.

유화는 많은 장점이 있습니다. 무엇보다 덧칠이 용이해 쉽게 고칠

1 붉은 터번을 두른 남자 | 반 에이크 | 1433년

2 헨리 8세의 초상화 | 홀바인 | 1540년

3 천사들에 둘러싸인 마리아 | 푸케 | 1454~1456년

수 있고 색채의 선명도가 뛰어나며, 또한 광택의 유무도 조절이 가능하고 마른 후에도 색의 변화가 거의 없습니다. 게다가 템페라는 작은 붓으로 그려야 하므로 큰 규모의 작품을 그리기에 어려움이 있었던 반면, 유화 물감은 그런 불편함이 없어 많은 화가의 가장 즐겨 쓰는 회화 재료로 쓰이게 되었습니다. 특히 유화 물감은 19세기 산업혁명으로 인해 튜브형으로 출시되면서 인상주의 화가들의 야외 작품에 큰 도움이 됩니다.

그렇다면 왜 유화 물감이 서양 회화에서 선택된 것일까요? 서양에서는 눈에 보이는 사실에 대한 과학적인 해석을 중시하는 편이었습니다. 그래서 그림도 사실 그대로 그리고자 했죠. 실제 형태, 색채, 광택, 명암, 거리 등을 중시하였던 것입니다. 실제로 유화 물감은 덧칠이 가능하고 세부적인 묘사가 가능하다는 점에서 서양 회화에서는 최고의 재료일 수밖에 없었습니다.

반면 동양화는 어떨까요? 동양은 「몽유도원도」[4]와 「금강산표훈사도」[5]같이 이상향을 그리는 것이 많고 신선이 노니는 듯한 자연 풍경을 그렸습니다. 실제인 듯한 현실 세계의 묘사보다는 정신과 이상의 중요성이 강조된 그림들을 주로 그렸습니다. 그래서 서양 회화가 인물에 중점을 두었지만, 동양화에서는 풍경, 즉 자연을 더욱 많은 소재로 다루었습니다.

동양화의 기본 재료를 보자면 우선 종이, 먹, 벼루, 붓의 문방사우를 들 수 있습니다. 먹은 동양의 안료 중에서 가장 많이 쓰이고 동양화의 특징을 잘 나타내 주어 서양화의 유화 물감과 비교가 가능합니다.

그런데 먹을 가지고 몇 가지 색을 나타낼 수 있을까요? 검은색과 흰색이라고만 생각하시는 것은 아니시겠죠? 예로부터 먹만으로도 다섯 가지 색을 낼 수 있다고 하였고, 여기에 다양한 광석을 가루를 내어 만든 채색 물감을 사용하여 수묵담채화나 채색화가 그려졌습니다. 먹은 그을음을 아교에 섞어 굳혀서 만듭니다. 여기서 아교란 소나 말, 사슴, 고래 등의 포유동물의 뼈, 가죽, 힘줄 등을

4 **몽유도원도** | 안견 | 1447년

5 **금강산표훈사도** | 최북 | 1712년

6 영통동 입구, 송도기행첩 | 강세황 | 1757년경

7 인왕제색도 | 정선 | 1751년

끓여서 얻는 것이고 그을음은 소나무나 오동나무 등을 태워서 만듭니다. 한국에서는 신라 시대에 이르러서야 제대로 만들어 쓴 것으로 보고 있습니다.

이렇게 만든 먹을 벼루에 정성을 다해 갈아 종이에 그린 것이 일반적인 동양화입니다. 유화와는 전혀 다르게 흡수율과 번짐의 성질을 가지고 있습니다. 이러한 특징으로 인해 동양화에서는 선과 여백의 미를 추구하고 한 번에 그어 완성함으로써 운필, 즉 붓 움직임의 중요성이 강조되었습니다. 더불어 한 획 한 획 정신을 담는 표현으로 예술이 되었습니다. 이에 먹은 최상의 재료였죠.

8 눈 속의 사냥꾼 | 브뤼헐 | 1565년

9 이집트로의 피신이 있는 풍경 | 브뤼헐 | 1563년

　서양화와 동양화. 재료만으로도 두 회화의 특성이 너무도 달랐습니다. 앞서 나왔듯이 재료도 다르긴 했지만, 더 근본적으로 서양화의 방향은 직접적, 과학적, 사실적, 객관적이고 현실적인 접근에 있었고, 동양화는 정적, 이상적, 관념적, 은유적인 정신성의 추구에 있었다는 데 큰 차이가 있었습니다.

　여러분은 어느 쪽 그림에 더 마음이 끌리십니까?

DAY 051

1 쿠르베, 「파이프를 문 남자(L'Homme à la pipe)」, 1848~1849, 캔버스에 유화, 46×38cm, 파브르 미술관

2 쿠르베, 「오르낭의 매장(Un enterrement à Ornans)」, 1849~1850, 캔버스에 유화, 315×668cm, 오르세 미술관

3 쿠르베, 「안녕하세요, 쿠르베 씨(Bonjour, Monsieur Courbet)」, 1854, 캔버스에 유화, 132×151cm, 파브르 미술관

4 쿠르베, 「돌 깨는 사람들(Les Casseurs de pierres)」, 1849, 캔버스에 유화, 165×257cm, 1945년 소실

5 쿠르베, 「시장에서 돌아오는 플라지의 농부들(Les Paysans de Flagey revenant de la foire)」, 1850~1855, 캔버스에 유화, 209×275cm, 브장송 고고학예술박물관

6 쿠르베, 「화가의 아틀리에(L'Atelier du peintre)」, 1854~1855, 캔버스에 유화, 361×598cm, 오르세 미술관

7 도미에, 「3등 열차(Le Wagon de troisième classe)」, 1862~1864, 캔버스에 유화, 65×90cm, 메트로폴리탄 미술관

DAY 052

1 다 빈치, 「강이 있는 풍경(Paesaggio con fiume)」, 1473, 종이에 잉크, 19×29cm, 우피치 미술관

2 알트도르퍼, 「뵈르트성이 있는 다뉴브 풍경(Donaulandschaft mit Schloss Wörth)」, 1520~1525, 양피지에 채색, 31×22cm, 알테 피나코테크

3 코로, 「모르트퐁텐의 추억(Souvenir de Mortefontaine)」, 1864, 캔버스에 유화, 65×89cm, 루브르 박물관

4 코로, 「클라우디우스 수도교가 있는 로마 평야(La campagne romaine avec l'aqueduc Claudien)」, 1826, 종이에 유화, 23×34cm, 런던 국립미술관

5 코로, 「마리셀의 교회, 보베 부근(L'église de Marissel, près de Beauvais)」, 1866, 캔버스에 유화, 55×42cm, 루브르 박물관

6 코로, 「빌 다브레(Ville-d'Avray)」, 1865, 캔버스에 유화, 49×66cm, 워싱턴 국립미술관

7 코로, 「아침: 요정들의 춤(Une matinée: La danse des nymphes)」, 1850, 캔버스에 유화, 98×131cm, 오르세 미술관

8 코로, 「자화상(Autoportrait)」, 1835, 캔버스에 유화, 33×25cm, 우피치 미술관

DAY 053

1 반 고흐, 「씨 뿌리는 사람(De zaaier)」, 1888, 캔버스에 유화, 64×80cm, 크뢸러 뮐러 미술관

2 밀레, 「씨 뿌리는 사람(Le semeur)」, 1850, 캔버스에 유화, 102×83cm, 보스턴 미술관

3 반 고흐, 「씨 뿌리는 사람(De zaaier)」, 1889, 캔버스에 유화, 80×64cm, 개인 소장

4 밀레, 「첫 걸음마(Les premiers pas)」, 1858~1866, 종이에 검정 분필과 파스텔, 30×46cm, 클리블랜드 미술관

5 반 고흐, 「첫 걸음마, 밀레 작품 모작(Eerste stappen na Millet)」, 1890, 캔버스에 유화, 72×91cm, 메트로폴리탄 미술관

6 밀레, 「키질하는 사람(Un vanneur)」, 1847~1848, 캔버스에 유화, 101×71cm, 런던 국립미술관

7 밀레, 「이삭 줍는 사람들(Des glaneuses)」, 1857, 캔버스에 유화, 84×110cm, 오르세 미술관

8 밀레, 「만종(L'Angélus)」, 1857~1859, 캔버스에 유화, 56×66cm, 오르세 미술관

9 밀레, 「양치는 소녀와 양떼(Bergère avec son troupeau)」, 1863, 캔버스에 유화, 81×101cm, 오르세 미술관

10 밀레, 「아이들에게 수프를 떠먹이는 어머니 (Femme faisant déjeuner ses enfants)」, 1860, 캔버스에 유화, 74×60cm, 릴 미술관

DAY 054

1 모로, 「자화상(Autoportrait)」, 1850년, 캔버스에 유화, 41×32cm, 귀스타브 모로 미술관

2 모로, 「스핑크스의 날개(Aile de sphinx)」, 1860, 트레이싱지에 목탄과 분필, 48×26cm, 귀스타브 모로 미술관

3 모로, 「스핑크스의 머리(Tête de sphinx)」, 1860, 트레이싱지에 목탄, 26×20cm, 귀스타브 모로 미술관

4 모로, 「오이디푸스의 머리(Tête de sphinx)」, 1860, 트레이싱지에 목탄과 분필, 30×26cm, 귀스타브 모로 미술관

5 모로, 「스핑크스와 오이디푸스(Œdipe et le Sphinx)」, 1864, 캔버스에 유화, 206×105cm, 메트로폴리탄 미술관

6 모로, 「오르페우스(Orphée)」, 1865, 목판에 유화, 155×100cm, 오르세 미술관

7 모로, 「환영(L'Apparition)」, 1875, 캔버스에 유화, 142×103cm, 귀스타브 모로 미술관

8 모로, 「성 게오르기우스와 용(Saint-Georges et le dragon)」, 1889~1890, 캔버스에 유화, 141×97cm, 런던 국립미술관

DAY 055

1 팡탱라투르, 「자화상(Autoportrait)」, 1859, 캔버스에 유화, 101×84cm, 그르노블 미술관

2 팡탱라투르, 「바티뇰의 아틀리에(Un atelier aux Batignolles)」, 1870, 캔버스에 유화, 204×274cm, 오르세 미술관

3 팡탱라투르, 「들라크루아에게 보내는 경의 (Hommage à Delacroix)」, 1864, 캔버스에 유화,

160×250cm, 오르세 미술관

4 팡탱라투르, 「샤를로트 뒤부르그(Charlotte Dubourg)」, 1882, 캔버스에 유화, 118×93cm, 오르세 미술관

5 팡탱라투르, 「뒤부르그 가족(La famille Dubourg)」, 1878, 캔버스에 유화, 147×171cm, 오르세 미술관

6 팡탱라투르, 「독서하는 여인(La liseuse)」, 1861, 캔버스에 유화, 100×83cm, 오르세 미술관

7 팡탱라투르, 「정물화: 달맞이꽃, 배와 사과(Nature morte: primevères, poires et grenades)」, 1866, 캔버스에 유화, 73×60cm, 크뢸러 뮐러 미술관

8 팡탱라투르, 「탁자 위의 꽃과 과일(Asters et fruits sur une table)」, 1868, 캔버스에 유화, 57×55cm, 메트로폴리탄 미술관

9 팡탱라투르, 「백장미의 정물화(Nature morte de roses blanches)」, 1870, 캔버스에 유화, 31×47cm, 보스턴 미술관

DAY 056

1 카바넬, 「비너스의 탄생(La Naissance de Vénus)」, 1863, 캔버스에 유화, 130×225cm, 오르세 미술관

2 마네, 「풀밭 위의 점심 식사(Le déjeuner sur l'herbe)」, 1863, 캔버스에 유화, 207×265cm, 오르세 미술관

3 모네, 「생타드레스의 정원(Jardin à Sainte-Adresse)」, 1867, 캔버스에 유화, 98×130cm, 메트로폴리탄 미술관

4 모네, 「꽃과 과일이 있는 정물(Nature morte avec fleurs et fruits)」, 1869, 캔버스에 유화, 100×81cm, 게티 센터

5 모네, 「채링 크로스 다리, 템즈강(Charing Cross Bridge, la Tamise)」, 1903, 캔버스에 유화, 73×100cm, 리옹 미술관

6 모네, 「청색 수련(Nymphéas bleus)」, 1916~1919, 캔버스에 유화, 200×200cm, 오르세 미술관

7-1 모네, 「국회의사당, 햇빛 효과(Le Parlement, effet de soleil)」, 1903, 캔버스에 유화, 81×92cm, 브루클린 미술관

7-2 모네, 「런던 국회의사당, 안개를 뚫고 비치는 햇빛 (Londres, le Parlement. Trouée de soleil dans le

brouillard)」, 1904, 캔버스에 유화, 81×92cm, 오르세 미술관

7-3 모네,「런던 국회의사당, 안개 효과(Le Parlement de Londres, effet de brouillard)」, 1903~1904, 캔버스에 유화, 81×92cm, 메트로폴리탄 미술관

7-4 모네,「런던 국회의사당(Le Parlement de Londres)」, 1904, 캔버스에 유화, 81×92cm, 릴 미술관

8 모네,「인상, 해돋이(Impression, soleil levant)」, 1872, 캔버스에 유화, 50×56cm, 마르모탕 미술관

9 르누아르,「물랭 드 라 갈레트의 무도회(Bal du moulin de la Galette)」, 1876, 캔버스에 유화, 131×175cm, 오르세 미술관

10 르누아르,「뱃놀이 일행의 오찬(Le déjeuner des canotiers)」, 1880~1881, 캔버스에 유화, 132×176cm, 필립스 컬렉션

DAY 057

1 작가 미상,「책가도 6폭 병풍」, 조선시대, 비단에 담채, 204×288cm, 국립민속박물관

2 보스하르트,「창턱 위의 꽃다발(Bouquet de fleurs sur une corniche)」, 1619, 동판에 유화, 30×23cm, 로스앤젤레스 카운티 미술관

3 보스하르트,「네모난 유리 꽃병에 있는 꽃(Bloemen in een vierhoekig glazen vaasje)」, 1600년대, 동판에 유화, 20×14cm, 트벤테 국립미술관

4 반 데르 스펠트 & 반 미리스,「커튼이 있는 꽃 정물화(Flower Stilleven met gordijn)」, 1658, 목판에 유화, 47×64cm, 시카고 미술관

5 콜리에르,「바니타스 – 책과 원고, 해골이 있는 정물화(Vanitas – Stilleven met boeken, manuscripten en een schedel)」, 1663, 목판에 유화, 57×70cm, 도쿄 국립서양미술관

6 샤르댕,「구리 냄비, 치즈와 달걀이 있는 정물화(Nature Morte à la marmite en cuivre, du fromage et des Œufs)」, 1730~1735, 캔버스에 유화, 33×41cm, 마우리츠하위스 미술관

7 세잔,「사과 바구니(La Corbeille de pommes)」, 1887~1900, 캔버스에 유화, 65×80cm, 시카고 미술관

DAY 058

1 마네,「팔레트를 들고 있는 자화상(Autoportrait à la palette)」, 1879, 캔버스에 유화, 92×73cm, 코헨 컬렉션

2 마네,「풀밭 위의 점심 식사(Le déjeuner sur l'herbe)」, 1863, 캔버스에 유화, 208×265cm, 오르세 미술관

3 마네,「올랭피아(Olympia)」, 1863, 캔버스에 유화, 131×191cm, 오르세 미술관

4 마네,「튈르리에서의 음악회(Música en las Tullerías)」, 1862, 캔버스에 유화, 76×118cm, 런던 국립미술관

5 마네,「피리 부는 소년(Le fifre)」, 1866, 캔버스에 유화, 161×97cm, 오르세 미술관

6 마네,「해변에서(Sur la plage)」, 1873, 캔버스에 유화, 60×73cm, 오르세 미술관

7 마네,「폴리 베르제르의 술집(Un Bar aux Folies-Bergère)」, 1881~1882, 캔버스에 유화, 96×130cm, 코톨드 미술학교

DAY 059

1 드가,「스타(L'étoile)」, 1879, 모노타입에 파스텔, 58×42cm, 오르세 미술관

2 드가,「발레 수업(La Classe de danse)」, 1871~1874, 캔버스에 유화, 85×75cm, 오르세 미술관

3 드가,「목욕 후에 몸을 말리는 여인(Après le bain, femme s'essuyant)」, 1890~1895, 종이에 파스텔, 104×99cm, 런던 국립미술관

4 드가,「머리를 빗질 받는 여인(Femme ayant ses cheveux peignés)」, 1886~1888, 종이에 파스텔, 74×61cm, 메트로폴리탄 미술관

5 드가,「오페라의 오케스트라(L'orchestre de l'Opéra)」, 1870, 캔버스에 유화, 57×45cm, 오르세 미술관

6 드가,「무대 위에서의 연습(La répétition sur scène)」, 1874, 종이에 파스텔, 53×72cm, 메트로폴리탄 미술관

7 드가,「14세의 어린 무용수(La Petite Danseuse de quatorze ans)」, 1878~1881, 채색 밀랍, 99×35×35cm, 워싱턴 국립미술관

DAY **060**

1 모네, 「인상, 해돋이(Impression, soleil levant)」, 1872, 캔버스에 유화, 50×56cm, 마르모탕 미술관

2 모네, 「임종을 맞은 카미유(Camille sur son lit de mort)」, 1879, 캔버스에 유화, 90×68cm, 오르세 미술관

3 모네, 「앙리 카시넬리의 캐리커처(Caricature d'Henri Cassinelli)」, 1857~1860, 종이에 목탄, 130×85cm, 시카고 미술관

4 모네, 「쥘 디디에의 캐리커처(Caricature d'Jules Didier)」, 1857~1860, 종이에 분필, 62×44cm, 시카고 미술관

5 바지유, 「바지유의 아틀리에(L'atelier de Bazille)」, 1870, 캔버스에 유화, 98×129cm, 오르세 미술관

6 모네, 「생 라자르역(La gare Saint-Lazare)」, 1877, 캔버스에 유화, 75×104cm, 오르세 미술관

7 모네, 「생 라자르역, 기차의 도착(La gare Saint-Lazare, arrivée d'un train)」, 1877, 캔버스에 유화, 83×101cm, 하버드 미술 박물관

8 모네, 「건초 더미, 정오(Meules, milieu du jour)」, 1890, 캔버스에 유화, 66×101cm, 호주 국립미술관

9 모네, 「건초 더미, 눈 효과(Meules, effet de neige)」, 1891, 캔버스에 유화, 65×92cm, 스코틀랜드 국립미술관

10 모네, 「수련(Les Nymphéa)」, 1906, 캔버스에 유화, 90×94cm, 시카고 미술관

11 모네, 「수련 연못(Le Bassin aux nymphéas, harmonie verte)」, 1899, 캔버스에 유화, 88×93cm, 런던 국립미술관

DAY **061**

1 르누아르, 「자화상(Autoportrait)」, 1875, 캔버스에 유화, 39×32cm, 클락 미술관

2 르누아르, 「조르주 샤르팡티에 부인(Madame Georges Charpentier)」, 1876~1877, 캔버스에 유화, 40×38cm, 오르세 미술관

3 르누아르, 「조르주 샤르팡티에 부인과 아이들(Madame Charpentier et ses enfants)」, 1878, 캔버스에 유화, 154×190cm, 메트로폴리탄 미술관

4 르누아르, 「물랭 드 라 갈레트의 무도회(Bal du moulin de la Galette)」, 1876, 캔버스에 유화, 131×175cm, 오르세 미술관

5 반 고흐, 「물랭 드 라 갈레트(Moulin de la Galette)」, 1887, 종이에 연필과 잉크, 54×40cm, 필립스 컬렉션

6 로트렉, 「물랭 드 라 갈레트(Moulin de la Galette)」, 1889, 캔버스에 유화, 89×101cm, 시카고 미술관

7 르누아르, 「그네(La balançoire)」, 1876, 캔버스에 유화, 92×73cm, 오르세 미술관

8 르누아르, 「두 자매(Les Deux Sœurs)」, 1881, 캔버스에 유화, 100×80cm, 시카고 미술관

9 르누아르, 「시골의 무도회(Danse à la Campagne)」, 1883, 캔버스에 유화, 180×90cm, 오르세 미술관

10 르누아르, 「우산(Les Parapluies)」, 1881~1886, 캔버스에 유화, 180×115cm, 런던 국립미술관

11 르누아르, 「피아노 치는 소녀들(Jeunes filles au piano)」, 1892, 캔버스에 유화, 116×90cm, 오르세 미술관

DAY **062**

1 피사로, 「만과 돛단배(Crique avec voilier)」, 1856, 캔버스에 유화, 35×53cm, 시스네로스 컬렉션

2 피사로, 「퐁투아즈의 우아즈 강둑(Bords de L'Oise à Pontoise)」, 1867, 캔버스에 유화, 46×71cm, 덴버 미술관

3 피사로, 「퐁투아즈의 잘레 언덕(Côte des Jalais, Pontoise)」, 1867, 캔버스에 유화, 87×115cm, 메트로폴리탄 미술관

4 피사로, 「하얀 서리(Gelée blanche)」, 1873, 캔버스에 유화, 66×93cm, 오르세 미술관

5 피사로, 「오스니의 밤나무들(Les chataigniers a Osny)」, 1873, 캔버스에 유화, 65×81cm, 개인 소장

6 피사로, 「에라니의 귀머거리 여인의 집과 종탑(La Maison de la Sourde et Le Clocher d'Eragny)」, 1886, 캔버스에 유화, 54×65cm, 인디애나폴리스 미술관

7 피사로, 「건초 만들기, 에라니(La Récolte des Foins, Éragny)」, 1887, 캔버스에 유화, 55×66cm, 반 고흐 미술관

8 피사로, 「생 세베르, 루앙항(Port de Rouen, Saint-Sever)」, 1896, 캔버스에 유화, 66×92cm, 오르세 미술관

9 피사로, 「몽마르트르 대로, 밤의 효과(Le Boulevard Montmartre, effet de nuit)」, 1897, 캔버스에 유화, 65×55cm, 오르세 미술관

DAY 063

1 르누아르, 「연인(Les Fiancés)」, 1868, 캔버스에 유화, 105×75cm, 시스네로스 컬렉션

2 시슬레, 「망트의 길(La Route de Mantes)」, 1874, 캔버스에 유화, 38×55cm, 루브르 박물관

3 코로, 「망트, 나무들 뒤로 보이는 성당과 마을 (Mantes, la cathédrale et la ville vues derrière les arbres)」, 1865~1869, 목판에 유화, 52×33cm, 랭스 미술관

4 시슬레, 「햇빛이 비치는 오르막길(Chemin montant au soleil)」, 1893, 캔버스에 유화, 59×53cm, 루앙 미술관

5 시슬레, 「루브시엔느의 마쉰 길(Le chemin de la Machine, Louveciennes)」, 1873, 캔버스에 유화, 54×73cm, 오르세 미술관

6 피사로, 「루브시엔느의 베르사유 길(La route de Versailles, Louveciennes)」, 1872, 캔버스에 유화, 60×74cm, 오르세 미술관

7 르누아르, 「루브시엔느의 베르사유 길(Route de Versailles à Louveciennes)」, 1895, 캔버스에 유화, 33×42cm, 릴 미술관

8 시슬레, 「모레 쉬르 루앙 부근의 포플러 나무 오솔길(Allée de peupliers aux environs de Moret-sur-Loing)」, 1890, 캔버스에 유화, 62×81cm, 오르세 미술관

9 시슬레, 「마흘리항의 홍수(L'inondation à Port-Marly)」, 1876, 캔버스에 유화, 60×81cm, 오르세 미술관

10 시슬레, 「홍수가 난 마흘리항의 작은 배(La barque pendant l'inondation, Port-Marly)」, 1876, 캔버스에 유화, 51×61cm, 오르세 미술관

DAY 064

1 들라크루아, 「사르다나팔루스의 죽음(La Mort de Sardanapale)」, 1827, 캔버스에 유화, 392×496cm, 루브르 박물관

2 들라크루아, 「키오스섬의 학살(Scène des massacres de Scio)」, 1824, 캔버스에 유화, 419×354cm, 루브르 박물관

3 들라크루아, 「십자군의 콘스탄티노플 입성 (Entrée des Croisés à Constantinople)」, 1840, 캔버스에 유화, 411×497cm, 루브르 박물관

4 앵그르, 「노예가 있는 오달리스크(L'Odalisque à l'esclave)」, 1839, 캔버스에 유화, 72×100cm, 하버드 미술 박물관

5 앵그르, 「그랑 오달리스크(La Grande Odalisque)」, 1814, 캔버스에 유화, 91×162cm, 루브르 박물관

6 앵그르, 「터키탕(Le Bain turc)」, 1852~1862, 캔버스에 유화, 108×110cm, 루브르 박물관

7 마네, 「풀밭 위의 점심 식사(Le déjeuner sur l'herbe)」, 1863, 캔버스에 유화, 207×265cm, 오르세 미술관

DAY 065

1 세간티니, 「알프스의 정오(Mezzogiorno sulle Alpi)」, 1892, 캔버스에 유화, 80×86cm, 오하라 미술관

2 세간티니, 「호수를 건너는 성가족(Ave Maria a trasbordo)」, 1886, 캔버스에 유화, 120×93cm, 세간티니 미술관

3 세간티니, 「알프스의 봄(Primavera sulle Alpi)」, 1899, 캔버스에 유화, 116×227cm, 게티 센터

4 세간티니, 「그리종의 의상(Costume grigionese)」, 1888, 캔버스에 유화, 54×79cm, 세간티니 미술관

5 세간티니, 「생명의 천사(L'angelo della vita)」, 1894~1895, 종이에 수채, 60×48cm, 부다페스트 미술관

6 세간티니, 「욕망의 징벌(Il castigo delle lussuriose)」, 1891, 캔버스에 유화, 99×173cm, 워커 미술관

7 세간티니, 「삶(La Vita)」, 1898~1899, 캔버스에 유화, 193×322cm, 세간티니 미술관

8 세간티니, 「자연(La Natura)」, 1898~1899, 캔버스에 유화, 236×403cm, 세간티니 미술관

9 세간티니, 「죽음(La Morte)」, 1896~1899, 캔버스
에 유화, 193×322cm, 세간티니 미술관

10 세간티니, 「삶(La Vita)」, 1898, 종이에 목탄과 콩
테, 137×108cm, 세간티니 미술관

11 세간티니, 「죽음(La Morte)」, 1898, 종이에 목탄과
콩테, 137×108cm, 세간티니 미술관

DAY 066

1 모네, 「양귀비 들판(Coquelicots)」, 1873, 캔버스
에 유화, 50×65cm, 오르세 미술관

2 반 고흐, 「밤의 카페 테라스(Caféterras bij nacht)」,
1888, 캔버스에 유화, 81×66cm, 크뢸러 뮐러 미
술관

3 피사로, 「파리의 몽마르트르 대로(Boulevard
Montmartre à Paris)」, 1897, 캔버스에 유화, 74×
93cm, 에르미타슈 박물관

4 고갱, 「황색의 그리스도(Le Christ jaune)」, 1889, 캔
버스에 유화, 92×73cm, 올브라이트 녹스 미술관

5 쇠라, 「그랑자트섬의 일요일 오후(Un dimanche
après-midi à l'île de la Grande Jatte)」,
1884~1886, 캔버스에 유화, 208×308cm, 시카고
미술관

6 세잔, 「생트빅투아르산(La Montagne Sainte-
Victoire)」, 1904~1906, 캔버스에 유화, 65×84cm,
프린스튼대학교 미술관

7 세잔, 「생트빅투아르산(La Montagne Sainte-
Victoire)」, 1887, 캔버스에 유화, 67×92cm, 코톨
드 미술학교

8 세잔, 「생트빅투아르산과 샤토 누아르(La Montagne
Sainte-Victoire et le Château noir)」, 1904~1906,
캔버스에 유화, 66×81cm, 아티즌 미술관

9 로트렉, 「앙바사되르 카바레의 아리스티드 브뤼앙
(Ambassadeurs: Aristide Bruant dans son cabaret)」,
1892, 석판화, 150×100cm, 개인 소장

10 로트렉, 「디방 자포네(Divan Japonais)」, 1893, 석
판화, 81×62cm, 보스턴 미술관

DAY 067

1 세잔, 「자화상(Autoportrait)」, 1800~1801, 캔버
스에 유화, 35×27cm, 런던 국립미술관

2 세잔, 「에밀 졸라에게 책을 읽어 주는 폴 알렉시스
(Paul Alexis lisant à Émile Zola)」, 1869~1870,
캔버스에 유화, 134×163cm, 상파울루 미술관

3 세잔, 「오베르 쉬르 우아즈의 목을 맨 사람의 집
(La maison du pendu, Auvers-sur-Oise)」, 1873,
캔버스에 유화, 56×66cm, 오르세 미술관

4 세잔, 「모던 올랭피아(Une Moderne Olympia)」,
1873~1874, 캔버스에 유화, 46×56cm, 오르세 미
술관

5 세잔, 「카드놀이하는 사람들(Les Joueurs de
cartes)」, 1890~1892, 캔버스에 유화, 65×82cm,
메트로폴리탄 미술관

6 세잔, 「생강 항아리와 가지가 있는 정물(Nature
morte avec un pot de gingembre et des
aubergines)」, 1893~1894, 캔버스에 유화, 56×
66cm, 메트로폴리탄 미술관

DAY 068

2 앵그르, 「뒤보세 부인의 초상(Le Portrait de
Madame Duvaucey)」, 1807, 캔버스에 유화, 71×
56cm, 콩데 미술관

3 컨스터블, 「에섹스의 비벤호 파크(Wivenhoe Park,
Essex)」, 1816, 캔버스에 유화, 56×101cm, 워싱
턴 국립미술관

4 마티스, 「모자를 쓴 여인(Femme au chapeau)」,
1905, 캔버스에 유화, 81×60cm, 샌프란시스코 현
대미술관

5 마티스, 「콜리우르의 열린 창문(Fenêtre ouverte,
Collioure)」, 1905, 캔버스에 유화, 55×46cm, 워
싱턴 국립미술관

6 세잔, 「베레모를 쓴 자화상(Autoportrait au
béret)」, 1898~1900, 캔버스에 유화, 64×53cm,
보스턴 미술관

7 마티스, 「자화상(Autoportrait)」, 1906, 캔버스에
유화, 55×46cm, 코펜하겐 국립미술관

8 메챙제, 「티타임(Le Goûter)」, 1911, 76×70cm,
필라델피아 미술관

9 세잔, 「생트빅투아르산(La Montagne Sainte-
Victoire)」, 1904~1906, 캔버스에 유화, 84×65cm,
프린스튼대학교 미술관

DAY **069**

1. 세잔, 「탁자 위의 과일과 주전자(Fruits et cruche sur une table)」, 1890~1894, 캔버스에 유화, 32×41cm, 보스턴 미술관

2. 세잔, 「물병, 컵, 사과가 있는 정물화(Nature morte avec pot, tasse et pommes)」, 1877, 캔버스에 유화, 61×74cm, 메트로폴리탄 미술관

3. 팡탱라투르, 「장식된 테이블(La table garnie)」, 1866, 캔버스에 유화, 60×73cm, 쿨벤키안 미술관

4. 팡탱라투르, 「꽃과 과일이 있는 정물화(Nature morte avec fleurs et fruits)」, 1866, 캔버스에 유화, 73×60cm, 메트로폴리탄 미술관

5. 세잔, 「짚으로 장식한 꽃병, 설탕 항아리와 사과(Vase paillé, sucrier et pommes)」, 1890~1893, 캔버스에 유화, 36×46cm, 오랑주리 미술관

DAY **070**

1. 쇠라, 「앉아 있는 인물들, 그랑자트섬의 일요일 오후를 위한 습작(Personnages assis, étude pour Un dimanche après-midi sur l'île de la Grande-Jatte)」, 1884~1885, 목판에 유화, 16×25cm, 하버드 미술 박물관

2. 쇠라, 「그랑자트섬의 일요일 오후를 위한 습작(Etude pour Un dimanche après-midi à l'île de la Grande Jatte)」, 1884, 목판에 유화, 16×25cm, 오르세 미술관

3. 쇠라, 「그랑자트를 위한 습작(Etude pour la Grande Jatte)」, 1884~1885, 목판에 유화, 16×25cm, 런던 국립미술관

4. 쇠라, 「그랑자트섬의 일요일 오후(Un dimanche après-midi à l'île de la Grande Jatte)」, 1884~1886, 캔버스에 유화, 208×308cm, 시카고 미술관

5. 쇠라, 「모델들(Poseuses)」, 1886~1888, 캔버스에 유화, 200×250cm, 반스 파운데이션

6. 쇠라, 「분을 바르고 있는 젊은 여인(Jeune femme se poudrant)」, 1888~1890, 캔버스에 유화, 96×80cm, 코톨드 미술학교

7. 쇠라, 「아스니에르에서 물놀이하는 사람들(Une baignade à Asnière)」, 1884, 캔버스에 유화, 201×300cm, 런던 국립미술관

8. 쇠라, 「서커스 사이드쇼(Parade de cirque)」, 1887~1888, 캔버스에 유화, 100×150cm, 메트로폴리탄 미술관

9. 쇠라, 「캉캉(Le Chahut)」, 1889~1890, 캔버스에 유화, 170×141m, 크뢸러 뮐러 미술관

10. 쇠라, 「서커스(Le cirque)」, 1890~1891, 캔버스에 유화, 186×152cm, 오르세 미술관

DAY **071**

1. 반 고흐, 「탕기 영감(Père Tanguy)」, 1887, 캔버스에 유화, 92×75cm, 로댕 미술관

2. 반 고흐, 「기생, 에이센 작품 모작(Courtisane naar Eisen)」, 1887, 캔버스에 유화, 101×61cm, 반 고흐 미술관

3. 반 고흐, 「귀에 붕대를 감은 자화상(Zelfportret met Verbonden Oor)」, 1889, 캔버스에 유화, 61×50cm, 코톨드 미술학교

4. 사토 토라키요, 「기생이 있는 풍경(Geishas in a Landscape)」, 1870~1880, 목판화, 코톨드 미술학교에서 도난

5. 우타가와 히로시게, 「카메이도의 매화 정원(De pruimenboomgaard te Kameido)」, 1857, 목판화, 36×24cm, 암스테르담 국립미술관

6. 반 고흐, 「꽃이 핀 매화나무, 히로시게 작품 모작(Bloeiende pruimenboomgaard naar Hiroshige)」, 1887, 캔버스에 유화, 56×47cm, 반 고흐 미술관

7. 우타가와 히로시게, 「아타케 대교의 소나기(Evening Shower at the Great Bridge of Atake)」, 1857, 목판화, 36×23cm, 브루클린 미술관

8. 반 고흐, 「비 내리는 다리, 히로시게 작품 모작(Brug in de regen naar Hiroshige)」, 1887, 캔버스에 유화, 73×54cm, 반 고흐 미술관

9. 마네, 「에밀 졸라(Emile Zola)」, 1868, 캔버스에 유화, 147×114cm, 오르세 미술관

10. 우타가와 구니아키 2세, 「스모 선수 오나루토 나다에몬(Sumô Wrestler Ônaruto Nadaemon of Awa Province)」, 1860, 목판화, 38×26cm, 보스턴 미술관

11. 모네, 「일본 여자, 기모노를 입은 모네 부인(La Japonaise, Madame Monet en costume japonais)」, 1876, 캔버스의 유화, 232×142cm, 보

스턴 미술관

12 휘슬러, 「도자기 나라에서 온 공주(The Princess from the Land of Porcelain)」, 1863~1865, 캔버스에 유화, 212×116cm, 프리어 미술관

DAY **072**

1 고갱, 「자화상(Autoportrait)」, 1875~1877, 캔버스에 유화, 47×38cm, 하버드 미술 박물관

2 고갱, 「황색 그리스도가 있는 자화상(Portrait de l'artiste au Christ jaune)」, 1890~1891, 캔버스에 유화, 30×46cm, 오르세 미술관

3 고갱, 「레 미제라블: 베르나르의 초상이 있는 자화상(Autoportrait avec portrait de Bernard, 'Les Misérables')」, 1888, 캔버스에 유화, 45×50cm, 반 고흐 미술관

4 반 고흐, 「폴 고갱에게 바치는 자화상(Zelfportret opgedragen aan Paul Gauguin)」, 1888, 캔버스에 유화, 62×50cm, 하버드 미술 박물관

5 고갱, 「해바라기를 그리는 빈센트 반 고흐(Vincent Van Gogh Peinture Tournesols)」, 1888, 캔버스에 유화, 73×91cm, 반 고흐 미술관

6 고갱, 「하느님의 아들(Le Fils de Dieu)」, 1896, 캔버스에 유화, 96×131cm, 노이에 피나코테크

7 고갱, 「설교 뒤의 환상(Vision après le sermon)」, 1888, 캔버스에 유화, 72×91cm, 스코틀랜드 국립미술관

8 고갱, 「언제 결혼하니?(Quand te maries-tu?)」, 1892, 캔버스에 유화, 101×77cm, 개인 소장

DAY **073**

1 터너, 「바다의 어부들(Fishermen at Sea)」, 1796, 캔버스에 유화, 112×143cm, 테이트 브리튼

2 반 고흐, 「별이 빛나는 밤(De sterrennacht)」, 1889, 캔버스에 유화, 73×92cm, 뉴욕 현대미술관

3 반 고흐, 「반 고흐의 의자(De Stoel van Van Gogh)」, 1888, 캔버스에 유화, 92×73cm, 런던 국립미술관

4 반 고흐, 「고갱의 의자(De stoel van Gauguin), 1888, 캔버스에 유화, 91×73cm, 반 고흐 미술관

5 반 고흐, 「자화상(Zelfportret)」, 1887, 캔버스에

6 반 고흐, 「붓꽃(Irissen)」, 1889, 캔버스에 유화, 71×93cm, 게티 센터

7 반 고흐, 「론강의 별이 빛나는 밤(Sterrennacht boven de Rhône)」, 1888, 캔버스에 유화, 72×92cm, 오르세 미술관

8 반 고흐, 「해바라기(Zonnebloemen)」, 1888, 캔버스에 유화, 92×73cm, 런던 국립미술관

9 반 고흐, 「꽃 피는 아몬드 나무(Amandelbloesem)」, 1890, 캔버스에 유화, 73×92cm, 반 고흐 미술관

10 반 고흐, 「침실(De slaapkamer)」, 1888, 캔버스에 유화, 72×91cm, 반 고흐 미술관

11 반 고흐, 「폴 가셰 박사(Dokter Gachet)」, 1890, 캔버스에 유화, 68×57cm, 오르세 미술관

DAY **074**

1 반 고흐, 「화가로서의 자화상(Zelfportret als schilder)」, 1886, 캔버스에 유화, 47×39cm, 반 고흐 미술관

2 반 고흐, 「씨 뿌리는 사람, 밀레 작품 모작(De zaaier (naar Millet))」, 1881, 종이에 연필과 수채, 48×37cm, 반 고흐 미술관

3 반 고흐, 「낫을 든 젊은 소작농(Jongen met sikkel)」, 1881, 종이에 목탄과 수채, 47×61cm, 크뢸러 뮐러 미술관

4 반 고흐, 「감자 먹는 사람들(De aardappeleters)」, 1885, 캔버스에 유화, 82×114cm, 반 고흐 미술관

5 반 고흐, 「파이프를 문 자화상(Zelfportret met pijp)」, 1886, 캔버스에 유화, 46×38cm, 반 고흐 미술관

6 반 고흐, 「폴 고갱에게 바치는 자화상(Zelfportret opgedragen aan Paul Gauguin)」, 1888, 캔버스에 유화, 62×50cm, 하버드 미술 박물관

7 반 고흐, 「귀에 붕대를 감은 자화상(Zelfportret met Verbonden Oor)」, 1889, 캔버스에 유화, 61×50cm, 코톨드 미술학교

8 반 고흐, 「자화상(Zelfportret)」, 1889, 캔버스에 유화, 65×55cm, 오르세 미술관

DAY **075**

1 반 고흐, 「오베르 쉬르 우아즈의 교회(De Kerk van Auvers-sur-Oise)」, 1890, 캔버스에 유화, 93×75cm, 오르세 미술관

2 반 고흐, 「누에넨 교회를 나서는 사람들(Het uitgaan van de Hervormde Kerk te Nuenen)」, 1884~1885, 캔버스에 유화, 42×32cm, 반 고흐 미술관

3 반 고흐, 「까마귀 나는 밀밭(Korenveld met kraaien)」, 1890, 캔버스에 유화, 51×103cm, 반 고흐 미술관

4 반 고흐, 「마차와 기차가 있는 풍경(Landschap met koets en treinen)」, 1890, 캔버스에 유화, 72×91cm, 푸슈킨 미술관

5 반 고흐, 「양귀비 들판(Papaverveld)」, 1890, 캔버스에 유화, 83×102cm, 헤이그 미술관

6 반 고흐, 「오베르 우아즈 강둑(Oevers van de Oise bij Auvers)」, 1890, 캔버스에 유화, 71×94cm, 디트로이트 미술관

DAY **076**

2 로트렉, 「마드모아젤 에글랑틴 무용단(La Troupe de Mademoiselle Églantine)」, 1896, 석판화, 61×79cm, 뉴욕 현대미술관

3 로트렉, 「카페에 있는 부알로 씨(Monsieur Boileau au café)」, 1893, 판지에 과슈, 80×62cm, 클리블랜드 미술관

4 로트렉, 「실페릭 중에서 볼레로 춤을 추는 마르셀 렌더(Marcelle Lender dansant le boléro dans Chilpéric)」, 1895~1896, 캔버스에 유화, 워싱턴 국립미술관

5 로트렉, 「물랭 루주에서의 춤(La Danse au Moulin-Rouge)」, 1889~1890, 캔버스에 유화, 116×150cm, 필라델피아 미술관

6 로트렉, 「카페에서: 손님과 창백한 얼굴의 점원(Au café: Le patron et la caissière chlorotique)」, 1898, 판지에 과슈, 82×60cm, 취리히 미술관

7 로트렉, 「라 모르에서(Au Rat Mort)」, 1899, 캔버스에 유화, 55×45cm, 코톨드 미술학교

8 로트렉, 「침대에서의 키스(Au lit: le baiser)」, 1892~1893, 캔버스에 유화, 54×70cm, 개인 소장

9 로트렉, 「숙취(Gueule de Bois)」, 1887~1889, 캔버스에 유화, 47×55cm, 하버드 미술 박물관

10 로트렉, 「물랭 루주에서 라 굴뤼 자매(Au Moulin Rouge, la Goulue et sa soeur)」, 1892, 석판화, 46×35cm, 개인 소장

11 로트렉, 「침대(Le lit)」, 1898, 목판에 유화, 42×32cm, 개인 소장

12 로트렉, 「물랭 루주의 라 굴뤼(La Goulue au Moulin-Rouge)」, 1891~1892, 목판에 유화, 79×59cm, 뉴욕 현대미술관

DAY **077**

1 루소, 「사육제의 밤(Une soirée au carnaval)」, 1886, 캔버스에 유화, 117×90cm, 필라델피아 미술관

2 루소, 「세브르의 다리(Vue du pont de Sèvres)」, 1908, 캔버스에 유화, 80×102cm, 푸슈킨 미술관

3 루소, 「잠자는 집시(La Bohémienne endormie)」, 1897, 캔버스에 유화, 130×201cm, 뉴욕 현대미술관

4 루소, 「루소의 두 번째 부인 초상(Portrait de la seconde femme de Rousseau)」, 1900~1903, 캔버스에 유화, 17×22cm, 파리 피카소 미술관

5 루소, 「꼭두각시를 든 아이(Enfant avec marionnettes)」, 1900~1903, 캔버스에 유화, 100×81cm, 빈터투어 미술관

6 루소, 「램프가 있는 화가의 초상(Portrait de l'artiste à la lampe)」, 1902~1903, 캔버스에 유화, 23×19cm, 파리 피카소 미술관

7 루소, 「나 자신, 초상: 풍경(Moi-même, portait-paysage)」, 1890, 캔버스에 유화, 146×113cm, 프라하 국립미술관

8 루소, 「굶주린 사자가 영양을 덮치다(Le lion, ayant faim, se jette sur l'antilope)」, 1905, 캔버스에 유화, 200×301cm, 베일러 재단 미술관

9 루소, 「꿈(Le Rêve)」, 1910, 캔버스에 유화, 205×299cm, 뉴욕 현대미술관

DAY **078**

1 클림트, 「키스(Der Kuss)」, 1908, 캔버스에 유화,

180×180cm, 벨베데레 오스트리아 갤러리

2 뭉크, 「키스(Der Kuss)」, 1895, 종이에 에칭, 34×
27cm, 브레멘 미술관

3 로트렉, 「침대에서의 키스(Au lit: le baiser)」,
1892~1893, 캔버스에 유화, 54×70cm, 개인 소장

DAY 079

1 드랭, 「채링 크로스 다리, 런던(Le Pont de
Charing Cross, Londres)」, 1906, 캔버스에 유화,
80×100cm, 워싱턴 국립미술관

2 블라맹크, 「센강의 바지선(Bateaux sur la
Seine)」, 1905~1906, 캔버스에 유화, 81×100cm,
푸슈킨 미술관

3 마티스, 「자화상(Autoportrait)」, 1906, 캔버스에
유화, 55×46cm, 코펜하겐 국립미술관

4 그리스, 「피카소의 초상(Retrato de Picasso)」,
1912, 캔버스에 유화, 93×74cm, 시카고 미술관

5 들로네, 「에펠탑(Tour Eiffel)」, 1909~1911, 캔버
스에 유화, 116×81cm, 카를스루에 주립미술관

6 메챙제, 「티타임(Le Goûter)」, 1911, 76×70cm,
필라델피아 미술관

DAY 080

1 마티스, 「붉은색의 조화(L'harmonie en rouge)」,
1908, 캔버스에 유화, 181×221cm, 에르미타슈
박물관

2 마티스, 「푸른 창문(La fenêtre bleue)」, 1913, 캔
버스에 유화, 181×91cm, 뉴욕 현대미술관

3 마티스, 「춤(La Danse)」, 1909~1910, 캔버스에 유
화, 260×391cm, 에르미타슈 박물관

4 마티스, 「왕의 슬픔(La tristesse du roi)」, 1952, 오
려 붙인 종이에 과슈, 292×386cm, 파리 국립근대
미술관

5 마티스, 「푸른 누드 II(Nu bleu II)」, 1952, 오려 붙인
종이에 과슈, 116×89cm, 파리 국립근대미술관

6 마티스, 「책 '재즈'의 8번째 판 - 이카루스(Icare,
plaque VIII du livre illustré, Jazz)」, 1946, 오려 붙
인 종이에 과슈, 43×34cm, 파리 국립근대미술관

7 마티스, 「다발(La Gerbe)」, 1953, 오려 붙인 종이
에 과슈, 294×350cm, 해머 미술관

8 마티스, 「폴리네시아, 하늘(Polynésie, le ciel)」,
1946, 오려 붙인 종이에 과슈, 200×314cm, 파리
국립근대미술관

9 마티스, 「폴리네시아, 바다(Polynésie, le mer)」,
1946, 오려 붙인 종이에 과슈, 196×314cm, 파리
국립근대미술관

DAY 081

1 뒤피, 「르아브르의 바다(La mer au Havre)」, 1924,
종이에 수채, 43×54cm, 파리 국립근대미술관

2 뒤피, 「바이올린이 있는 정물: 바흐 예찬(Nature
morte au violon: Hommage à Bach)」, 1952, 캔버
스에 유화, 81×100cm, 파리 국립근대미술관

3 마티스, 「호사, 정적, 그리고 쾌락(Luxe, Calme et
Volupté)」, 1904, 캔버스에 유화, 98×119cm, 오
르세 미술관

4 뒤피, 「열린 창문이 있는 실내(Intérieur à la
fenêtre ouverte)」, 1928, 캔버스에 유화, 66×
82cm, 개인 소장

5 뒤피, 「생타드레스의 해변(La Plage de Sainte-
Adresse)」, 1906, 캔버스에 유화, 54×65cm, 워싱
턴 국립미술관

6 뒤피, 「창살(La Grille)」, 1930, 캔버스에 유화, 130
×163cm, 개인 소장

7 뒤피, 「7월 14일의 르아브르(Le 14 Juillet au
Havre)」, 1906, 캔버스에 유화, 55×38cm, 워싱턴
국립미술관

DAY 082

1 모네, 「라 그르누예르(La Grenouillère)」, 1869, 캔
버스에 유화, 75×100cm, 메트로폴리탄 미술관

2 마티스, 「마티스 부인의 초상(Portrait de Madame
Matisse)」, 1905, 캔버스에 유화와 템페라, 40×
32cm, 코펜하겐 국립미술관

3 피카소, 「아비뇽의 처녀들(Las señoritas de Avignon)」,
1907, 캔버스에 유화, 244×234cm, 뉴욕 현대미
술관

6 메챙제, 「부채를 든 여인(Femme à l'Éventail)」,
1912, 캔버스에 유화, 91×62cm, 솔로몬 R. 구겐
하임 미술관

7 글레즈, 「목욕하는 사람들(Les Baigneuses)」, 1912, 캔버스에 유화, 105×171cm, 파리 시립근대미술관

DAY 083

1 레제, 「여가 – 루이 다비드에게 보내는 경의 (Les Loisirs – Hommage à Louis David)」, 1948~1949, 캔버스에 유화, 154×185cm, 파리 국립근대미술관

2 다비드, 「마라의 죽음(Marat assassiné)」, 1793, 캔버스에 유화, 165×128cm, 벨기에 왕립미술관

3 레제, 「빅 줄리(La grande Julie)」, 1945, 캔버스에 유화, 112×127cm, 뉴욕 현대미술관

4 레제, 「건설자들(Les Constructeurs)」, 1950, 캔버스에 유화, 300×228cm, 페르낭 레제 국립미술관

5 레제, 「세 명의 음악가(Les Trois Musiciens)」, 1944, 캔버스에 유화, 174×145cm, 뉴욕 현대미술관

6 레제, 「책을 든 여인(Femme a Livre)」, 1923, 캔버스에 유화, 116×81cm, 뉴욕 현대미술관

7 레제, 「세 여인(Trois Femmes)」, 1921~1922, 캔버스에 유화, 184×252cm, 뉴욕 현대미술관

DAY 084

1 그로스, 「1920년 5월 다움이 자신의 현학적인 자동인형 '조지'와 결혼하다, 존 하트필드는 그것을 무척 기뻐하다(Daum marries her pedantic automaton George in May 1920, John Heartfield is very glad of it)」, 1920, 판지에 수채와 콜라주, 42×31cm, 베를리니쉐 갤러리

2 피카비아, 「사랑의 퍼레이드(Parade Amoureuse)」, 1917, 캔버스에 유화, 96×74cm, 개인 소장

3 보치오니, 「도시가 일어나다(La città che sale)」, 1910, 캔버스에 유화, 199×301cm, 뉴욕 현대미술관

4 발라, 「가로등(Lampada ad arco)」, 1910~1911, 캔버스에 유화, 175×115cm, 뉴욕 현대미술관

5 보치오니, 「자전거 타는 사람의 역동성 (Dinamismo di un ciclista)」, 1913, 캔버스에 유화, 70×95cm, 페기 구겐하임 컬렉션

DAY 085

1 야블렌스키, 「무용가 알렉산드르 사하로프의 초상(Bildnis des Tänzers Alexander Sacharoff)」, 1909, 캔버스에 유화, 70×66cm, 렌바흐 미술관

2 그뤼네발트, 「스투파흐 마리아(Stuppacher Madonna)」, 1514~1516, 목판에 템페라, 186×150cm, 스투파흐 파리쉬 교회

3 엘 그레코, 「라오콘(Laocoön)」, 1610~1614, 캔버스에 유화, 138×173cm, 워싱턴 국립미술관

4 모더존-베커, 「여섯 번째 결혼기념일의 자화상(Selbstbildnis am 6. Hochzeitstag)」, 1906, 판지에 유화, 102×70cm, 파울라 모더존-베커 미술관

5 모더존-베커, 「동백나무 가지를 든 자화상(Selbstbildnis mit Kamelienzweig)」, 1906~1907, 목판에 유화, 62×31cm, 폴크방 미술관

DAY 086

1 칸딘스키, 「말을 타고 있는 연인(Reitendes Paar)」, 1906~1907, 캔버스에 유화, 55×51cm, 렌바흐 미술관

2 칸딘스키, 「다채로운 삶(Das Bunte Leben)」, 1907, 캔버스에 템페라, 130×163cm, 렌바흐 미술관

3 칸딘스키, 「인상 III(Impression III)」, 1911, 캔버스에 유화, 78×100cm, 렌바흐 미술관

4 칸딘스키, 「낭만적인 풍경(Romantische Landschaft)」, 1911, 캔버스에 유화, 94×129cm, 렌바흐 미술관

5 칸딘스키, 「몇 개의 원(Mehrere Kreise)」, 1926, 캔버스에 유화, 141×140cm, 솔로몬 R. 구겐하임 미술관

6 칸딘스키, 「노랑-빨강-파랑(Gelb-Rot-Blau)」, 1925, 캔버스에 유화, 127×200cm, 파리 국립근대미술관

7 칸딘스키, 「색채 연구(Farbstudie – Quadrate mit konzentrischen Ringen)」, 1913, 판지에 유화, 24×32cm, 렌바흐 미술관

8 칸딘스키, 「점들(Punkte)」, 1920, 캔버스에 유화, 110×92cm, 오하라 미술관

9 칸딘스키, 「무르나우 근처 철로(Eisenbahn bei Murnau)」, 1909, 판지에 유화, 36×49cm, 렌바흐 미술관

DAY **087**

1. 클레, 「자화상(Selbstportrait, en face in die hand gestützt)」, 1909, 판지에 수채, 16×13cm, 개인 소장

2. 클레, 「명단에서 삭제되다(Von der Liste gestrichen)」, 1923, 종이에 유화, 32×24cm, 파울 클레 센터

3. 클레, 「루체른 근교의 공원(Park bei Lu)」, 1938, 종이에 유화, 100×70cm, 파울 클레 센터

4. 클레, 「황금물고기(Der Goldfisch)」, 1925, 판지에 유화와 수채, 50×69cm, 함부르크 미술관

5. 클레, 「에로스(Eros)」, 1923, 종이에 수채와 과슈, 33×25cm, 로젠가르트 미술관

6. 클레, 「마법 물고기(Fischzauber)」, 1925, 캔버스에 유화와 수채, 77×98cm, 필라델피아 미술관

7. 클레, 「고양이와 새(Katze und Vogel)」, 1928, 캔버스에 유화, 38×53cm, 뉴욕 현대미술관

8. 클레, 「고가다리의 혁명(Revolution des Viaductes)」, 1937, 캔버스에 유화, 60×50cm, 함부르크 미술관

9. 클레, 「거만(Uebermut)」, 1939, 종이에 유화, 101×130cm, 파울 클레 센터

DAY **088**

1. 빌헬름 마르크, 「화가의 아들들의 초상화(Bildnis der Söhne des Künstlers)」, 1884, 캔버스에 유화, 76×47cm, 렌바흐 미술관

2. 마케, 「프란츠 마르크의 초상(Porträt des Franz Marc)」, 1910, 판지에 유화, 50×38cm, 베를린 신 국립미술관

3. 마르크, 「뛰어오는 개, 슐리크(Springender Hund, Schlick)」, 1908, 캔버스에 유화, 55×68cm, 렌바흐 미술관

4. 마르크, 「눈 위에 누워 있는 개(Liegender Hund im Schnee)」, 1911, 캔버스에 유화, 63×105cm, 슈타텔 미술관

5. 마르크, 「세 마리의 동물(Drei Tiere)」, 1912, 캔버스에 유화, 80×105cm, 만하임 미술관

6. 마르크, 「하얀 고양이(Die weiße Katze)」, 1912, 판지에 유화, 49×60cm, 모리츠부르크 미술관

7. 마르크, 「푸른 말 I(Blaues Pferd I)」, 1911, 판지에 유화, 112×85cm, 렌바흐 미술관

8. 마르크, 「말이 있는 풍경(Pferd in einer Landschaft)」, 1910, 캔버스에 유화, 112×85cm, 볼프방 미술관

9. 마르크, 「여우들(Füchse)」, 1913, 캔버스에 유화, 80×66cm, 뒤셀도르프 미술관

10. 마르크, 「꿈(Der Traum)」, 1912, 캔버스에 유화, 101×136cm, 티센보르네미사 미술관

DAY **089**

1. 몬드리안, 「빨강, 파랑, 노랑의 구성(Compositie met rood, blauw en geel)」, 1930, 캔버스에 유화, 46×46cm, 취리히 미술관

2. 몬드리안, 「빈테르스베이크의 풍경(Gezicht op Winterswijk)」, 1898~1899, 종이에 수채, 52×64cm, 개인 소장

3. 몬드리안, 「젤란드의 교회탑(Zeeuwsche kerktoren)」, 1911, 캔버스에 유화, 114×75cm, 헤이그 미술관

4. 몬드리안, 「회색 나무(De grijze boom)」, 1911, 캔버스에 유화, 78×110cm, 헤이그 미술관

5. 몬드리안, 「노랑, 검정, 파랑, 빨강, 회색의 마름모꼴 구성(Ruitcompositie-met-geel-zwart-blauw-rood-en-grijs)」, 1921, 캔버스에 유화, 60×60cm, 시카고 미술관

6. 몬드리안, 「브로드웨이 부기우기(Broadway Boogie Woogie)」, 1942~1943, 캔버스에 유화, 127×127cm, 뉴욕 현대미술관

7. 몬드리안, 「빅토리 부기우기(Victory Boogie Woogie)」, 1942~1944, 캔버스에 유화, 128×128cm, 헤이그 미술관

DAY **090**

1. 클림트, 「키스(Der Kuss)」, 1908, 캔버스에 유화, 180×180cm, 벨베데레 오스트리아 갤러리

2. 클림트, 「브뤼셀의 스토클레 저택 식당의 장식 벽화를 위한 초안 중 2번째 부분, 기대 (Werkzeichnung für die Ausführung eines Mosaikfries für den Speisesaal des Palais Stoclet in Brüssel: Teil 2, Die Erwartung)」, 1911, 종이에 분필, 연필 및 과슈, 200×102m, 빈 응용미술관

3 클림트, 「브뤼셀의 스토클레 저택 식당의 장식
벽화를 위한 초안 중 4번째 부분, 생명의 나무
(Werkzeichnung für die Ausführung eines
Mosaikfries für den Speisesaal des Palais Stoclet
in Brüssel: Teil 4, Lebensbaum)」, 1911, 종이에
분필, 연필 및 과슈, 200×102m, 빈 응용미술관

4 클림트, 「브뤼셀의 스토클레 저택 식당의 장식
벽화를 위한 초안 중 8번째 부분, 성취
(Werkzeichnung für die Ausführung eines
Mosaikfries für den Speisesaal des Palais Stoclet
in Brüssel: Teil 8, Erfüllung)」, 1911, 종이에 분필,
연필 및 과슈, 200×102m, 빈 응용미술관

5 클림트, 「브뤼셀의 스토클레 저택 식당의 장식
벽화를 위한 초안 중 9번째 부분, 기사
(Werkzeichnung für die Ausführung eines
Mosaikfries für den Speisesaal des Palais Stoclet
in Brüssel: Teil 9, Ritter)」, 1911, 종이에 분필, 연
필 및 과슈, 197×90m, 빈 응용미술관

6 클림트, 「아델레 블로흐-바우어 I(Adele Bloch-
Bauer I)」, 1907, 캔버스에 유화, 140×140m, 노이
에 갤러리 뉴욕

7 클림트, 「아델레 블로흐-바우어 II(Adele Bloch-
Bauer II)」, 1912, 캔버스에 유화, 190×120m, 개
인 소장

8 클림트, 「에밀리 플뢰게의 초상화(Porträt Emilie
Flöge)」, 1902, 캔버스에 유화, 181×84m, 빈 미술
관 카를스플라츠

9 클림트, 「팔라스 아테나(Pallas Athena)」, 1898, 캔
버스에 유화, 75×75m, 빈 미술관 카를스플라츠

10 클림트, 「다나에(Danae)」, 1907, 캔버스에 유화,
77×83m, 개인 소장

11 클림트, 「유디트 II(Judith II)」, 1909, 캔버스에 유
화, 178×46m, 카 페사로 현대미술관

DAY **091**

1 반 고흐, 「자화상(Zelfportret)」, 1887, 캔버스에
유화, 41×33cm, 시카고 미술관

2 반 고흐, 「귀에 붕대를 감은 자화상(Zelfportret
met Verbonden Oor)」, 1889, 캔버스에 유화, 61
×50cm, 코톨드 미술학교

3 렘브란트, 「34세의 자화상(Zelfportret op

34-jarige leeftijd)」, 1640, 캔버스에 유화, 102×
80cm, 런던 국립미술관

4 렘브란트, 「63세의 자화상(Zelfportret op
63-jarige leeftijd)」, 1669, 캔버스에 유화, 86×
71cm, 런던 국립미술관

5 실레, 「찡그린 표정의 자화상(Grimassierendes
Aktselbstbildnis)」, 1910, 종이에 유화, 56×37cm,
알베르티나 미술관

6 실레, 「연인, 발리와의 자화상(Liebespaar,
Selbstdarstellung mit Wally)」, 1914~1915, 종이
에 과슈와 연필, 47×31cm, 레오폴트 미술관

7 실레, 「한 쌍의 여인들(Zwei Frauen umarmen
sich)」, 1915, 종이에 과슈와 연필, 49×33cm, 부
다페스트 미술관

8 실레, 「등을 뒤로 기댄 여인(Weibliches
Liebespaar)」, 1915, 종이에 유화와 연필, 33×50cm,
알베르티나 미술관

9 실레, 「웅크리고 있는 두 소녀(Zwei kauernde
Mädchen)」, 1911, 종이에 연필과 수채, 41×32cm,
알베르티나 미술관

10 실레, 「꽃밭(Feld der Blumen)」, 1910, 종이에 과
슈, 개인 소장

11 실레, 「네 그루의 나무(Vier Bäume)」, 1917, 캔버
스에 유화, 110×141cm, 벨베데레 오스트리아 갤
러리

12 실레, 「작은 도시 V(Die kleine Stadt V)」, 1915, 캔
버스에 유화, 110×140cm, 이스라엘 박물관

DAY **092**

1 칸딘스키, 「무르나우, 부르그라벤 거리 I(Murnau,
Burggrabenstrasse I)」, 1908, 종이에 유화, 50×
64cm, 달라스 미술관

2 칸딘스키, 「즉흥 III(Improvisation III)」, 1909, 캔
버스에 유화, 94×130cm, 파리 국립근대미술관

3 칸딘스키, 「인상 III(Impression III)」, 1911, 캔버
스에 유화, 78×100cm, 렌바흐 미술관

4 말레비치, 「절대주의 구성(Suprematist
Composition)」, 1915, 캔버스에 유화, 89×71cm,
개인 소장

5 프로인들리히, 「구성(Komposition)」, 1911, 캔버
스에 유화, 200×200cm, 파리 시립근대미술관

DAY **093**

1 　뭉크, 「절규(Skrik)」, 1893, 판지에 유화와 템페라, 91×74cm, 노르웨이 국립미술관

2 　뭉크, 「병든 아이(Det syke barn)」, 1885~1886, 캔버스에 유화, 119×120cm, 노르웨이 국립미술관

3 　뭉크, 「병실에서의 죽음(Døden i sykeværelset)」, 1893, 캔버스에 템페라와 크레용, 170×153cm, 노르웨이 국립미술관

4 　뭉크, 「임종의 자리에서(Ved dødssengen)」, 1895, 캔버스에 유화와 템페라, 91×74cm, 코데 미술관

5 　뭉크, 「불안(Angst)」, 1894, 캔버스에 유화, 94×74cm, 뭉크 미술관

6 　뭉크, 「해변의 잉게르(Inger på stranden)」, 1889, 캔버스에 유화, 127×162cm, 코데 미술관

8 　뭉크, 「흡혈귀(Vampyr)」, 1895, 캔버스에 유화, 91×109cm, 뭉크 미술관

9 　뭉크, 「이별(Løsrivelse)」, 1896, 캔버스에 유화, 97×127cm, 뭉크 미술관

10 　뭉크, 「신진대사(Stoffveksling)」, 1898~1899, 캔버스에 유화, 172×142cm, 뭉크 미술관

11 　뭉크, 「울고 있는 누드(Gråtende akt)」, 1913~1914, 캔버스에 유화, 111×135cm, 뭉크 미술관

DAY **094**

1 　티소, 「휴일(Les vacances)」, 1876, 캔버스에 유화, 76×99cm, 테이트 브리튼

2 　티소, 「화가의 여인들(Les femmes de l'artiste)」, 1885, 캔버스에 유화, 146×101cm, 크라이슬러 미술관

3 　드가, 「제임스 자크 조제프 티소(James-Jacques-Joseph Tissot)」, 1867~1868, 캔버스에 유화, 151×112cm, 메트로폴리탄 미술관

4 　티소, 「미라몽 후작과 후작 부인, 그들의 아이들(Portrait du marquis et de la marquise de Miramon et de leurs enfants)」, 1865, 캔버스에 유화, 177×217cm, 오르세 미술관

5 　티소, 「치즐허스트 캠던 플레이스에서 황후와 그의 아들 황태자(L'Impératrice et son fils le Prince Impérial à Chilslehurst Camden Place)」, 1874, 캔버스에 유화, 105×150cm, 콩피에뉴 성

6 　티소, 「상점의 여인(La Demoiselle de Magasin)」, 1878~1885, 캔버스에 유화, 102×146cm, 온타리오 미술관

7 　티소, 「미인, 빨간 옷과 검은 모자를 착용한 캐슬린 뉴턴(Portrait de Mlle. Kathleen Newton portant une robe rouge et un chapeau noir)」, 1880, 캔버스에 유화, 58×46cm, 개인 소장

8 　티소, 「지나가는 폭풍(Une tempête qui passe)」, 1876, 캔버스에 유화, 58×46cm, 비버브룩 미술관

9 　티소, 「정원 벤치(Le Banc de Jardin)」, 1882, 캔버스에 유화, 99×142cm, 개인 소장

DAY **095**

1 　무하, 「지스몽다 포스터(Plakát k divadelní hre Gismonda)」, 1894, 석판화, 216×74cm, 무하 미술관

2 　무하, 「르페브르 위틸 과자(Biscuits Lefevre Utile)」, 1896, 석판화, 44×33cm, 무하 미술관

3 　무하, 「백일몽(Rêverie)」, 1898, 석판화, 73×55cm, 무하 미술관

4 　무하, 「블루 데샹 포스터(Plakát k Bleu Deschamps)」, 1897, 석판화, 36×25cm, 개인 소장

5 　무하, 「뫼즈 지방 맥주 포스터(Plakát k Bières de la Meuse)」, 1897, 석판화, 155×105cm, 무하 미술관

6 　무하, 「퍼펙타 자전거 포스터(Plakát k Cycles Perfecta)」, 1902, 석판화, 53×35cm, 무하 미술관

8 　무하, 「슬라브 서사시: 원래의 고향에 있는 슬라브 민족(Slovanská epopej: Slované v pravlasti)」, 1911, 캔버스에 템페라, 610×810cm, 프라하 시립미술관

9 　무하, 「슬라브 서사시: 세르비아의 황제 슈테판 두샨의 동로마 황제 대관식(Slovanská epopej: Korunovace cara srbského Štepána Dušana na cara východorímského)」, 1923, 캔버스에 템페라, 405×480cm, 프라하 시립미술관

10 　무하, 「슬라브 서사시: 후스파의 왕 이르지 스 포데브라트(Slovanská epopej: Husitský král Jirí z Podebrad)」, 1923, 캔버스에 템페라, 405×

480cm, 프라하 시립미술관

11 무하, 「슬라브 서사시: 찬가, 인류를 위한 슬라브인
(Slovanská epopej: Apoteóza "Slovanstvo pro
lidstvo!")」, 1926, 캔버스에 템페라, 405×480cm,
프라하 시립미술관

DAY 096

1 앙소르, 「가면에 둘러싸인 자화상(Autoportrait
avec des masques)」, 1899, 캔버스에 유화, 120×
80cm, 메나드 미술관

2 앙소르, 「현명한 재판관들(Les bons juges)」,
1891, 목판에 유화, 38×46cm, 개인 소장

3 앙소르, 「나쁜 의사들(Les mauvais médecins)」,
1891, 목판에 유화, 50×61cm, 브뤼셀 자유대학교

4 앙소르, 「교리파의 영양 보급(Alimentation
doctrinaire)」, 1889, 종이에 에칭, 18×25cm, 벨기
에 왕립도서관

5 앙소르, 「꽃 장식 모자를 쓴 자화상(Autoportrait
au chapeau fleuri)」, 1883~1888, 캔버스에 유화,
77×62cm, 오스탕드 미술관

6 앙소르, 「해골 화가(Le squelette peintre)」, 1896,
목판에 유화, 38×46cm, 안트베르펜 왕립미술관

7 앙소르, 「해골로서의 자화상, 1단계(Mon portrait
squelettisé, State 1)」, 1889, 종이에 에칭, 12×
8cm, 오스탕드 미술관

8 앙소르, 「해골로서의 자화상, 2단계(Mon portrait
squelettisé, State 2)」, 1889, 종이에 에칭, 12×
8cm, 오스탕드 미술관

9 앙소르, 「음모(L'Intrigue)」, 1890, 캔버스에 유화,
90×149cm, 안트베르펜 왕립미술관

DAY 097

1 모딜리아니, 「앨리스(Alice)」, 1918, 캔버스에 유
화, 79×39cm, 덴마크 국립미술관

2 모딜리아니, 「자크와 베르트 립시츠(Jacques and
Berthe Lipchitz)」, 1918, 캔버스에 유화, 81×
54cm, 시카고 미술관

3 모딜리아니, 「젊은 견습생(Nu Il giovane
apprendista)」, 1918~1919, 캔버스에 유화, 100×
65cm, 오랑주리 미술관

4 모딜리아니, 「셔츠를 입은 젊은 여인(Giovane
donna in una camicia)」, 1918, 캔버스에 유화,
100×65cm, 알베르티나 미술관

5 모딜리아니, 「부채를 든 루냐 체코프스카의 초상
(Ritratto di Lunia Czechowska con ventaglio)」,
1919, 캔버스에 유화, 100×65cm, 파리 시립근대
미술관에서 도난

6 모딜리아니, 「앉아 있는 갈색 머리의 어린 소녀
(Ragazza bruna seduta)」, 1918, 캔버스에 유화,
92×60cm, 파리 피카소 미술관

7 모딜리아니, 「노란색 스웨터를 입은 잔느 에뷔
테른(Jeanne Hébuterne in maglione giallo)」,
1918~1919, 캔버스에 유화, 100×65cm, 솔로몬
R. 구겐하임 미술관

8 모딜리아니, 「앉아 있는 잔느 에뷔테른(Jeanne
Hébuterne seduta)」, 1918, 캔버스에 유화, 55×
38cm, 이스라엘 박물관

9 모딜리아니, 「모자를 쓴 잔느 에뷔테른(Jeanne
Hébuterne con cappello)」, 1918, 캔버스에 유화,
54×38cm, 개인 소장

10 모딜리아니, 「누워 있는 누드(Nudo sdraiato)」,
1917, 캔버스에 유화, 60×92cm, 개인 소장

DAY 098

1 칼로, 「벨벳 드레스를 입은 자화상(Autorretrato
con trajede terciopelo)」, 1926, 캔버스에 유화, 79
×58cm, 돌로레스 올메도 미술관

2 칼로, 「멕시코와 미국의 국경선 위에 서 있는 자
화상(Autorretrato en la frontera entre México y
los Estados Unidos)」, 1932, 금속판에 유화, 31×
35cm, 개인 소장

3 칼로, 「사고, 1926년 9월 17일(Accidente, 17
septiembre 1926)」, 1926, 종이에 연필, 20×27cm,
돌로레스 올메도 미술관

4 칼로, 「짧은 머리의 자화상(Autorretrato con pelo
corto)」, 1940, 캔버스에 유화, 40×28cm, 뉴욕 현
대미술관

5 칼로, 「부서진 기둥(La columna rota)」, 1944, 캔
버스에 유화, 43×33cm, 돌로레스 올메도 미술관

6 칼로, 「프리다와 디에고 리베라(Frieda y Diego
Rivera)」, 1931, 캔버스에 유화, 100×78cm, 샌프

란시스코 현대미술관

7 칼로, 「헨리 포드 병원(Henry Ford Hospital)」, 1932, 금속판에 유화, 31×39cm, 돌로레스 올메도 미술관

8 칼로, 「몇 개의 작은 상처들(Unos cuantos piquetitos)」, 1935, 금속판에 유화, 30×40cm, 돌로레스 올메도 미술관

9 칼로, 「디에고와 나(Diego y Yo)」, 1949, 캔버스에 유화, 30×22cm, 개인 소장

10 칼로, 「우주와 대지(멕시코)와 나와 디에고와 세뇨르 솔로틀의 사랑의 포옹(El aabrazo de amor de el universo, la tierra (México), yo, Diego, y el Señor Xolotl)」, 1949, 캔버스에 유화, 70×61cm, 개인 소장

DAY 099

1 폴록, 「넘버 5(Number 5)」, 1948, 섬유판에 유화, 240×120cm, 개인 소장

2 폴록, 「넘버 17A(Number 17A)」, 1948, 섬유판에 유화, 112×87cm, 개인 소장

3 폴록, 「자화상(Self-portrait)」, 1931~1935, 캔버스에 유화, 18×13cm, 개인 소장

4 폴록, 「넘버 31(Number 31)」, 1950, 캔버스에 유화 및 에나멜 물감, 270×530cm, 뉴욕 현대미술관

5 폴록, 「속기술의 인물 형상(Stenographic Figure)」, 1942, 리넨에 유화, 102×142cm, 뉴욕 현대미술관

6 폴록, 「암늑대(The She-Wolf)」, 1943, 캔버스에 유화, 과슈 및 석고, 106×170cm, 뉴욕 현대미술관

7 폴록, 「고딕(Gothic)」, 1944, 캔버스에 유화, 216×142cm, 뉴욕 현대미술관

8 폴록, 「불꽃(The Flame)」, 1934~1938, 캔버스에 유화, 51×76cm, 뉴욕 현대미술관

DAY 100

1 반 에이크, 「붉은 터번을 두른 남자(Man met de rode tulband)」, 1433, 목판에 유화, 26×19cm, 런던 국립미술관

2 홀바인, 「헨리 8세의 초상화(Das Porträt Heinrichs VIII)」, 1540, 목판에 유화, 89×75cm, 바르베르니 국립고전회화관

3 푸케, 「천사들에 둘러싸인 마리아(Madone entourée de séraphins et de chérubins)」, 1454~1456, 목판에 유화, 94×85cm, 안트베르펜 왕립미술관

4 안견, 「몽유도원도」, 1447, 비단에 담채, 38×106cm, 일본 덴리대학교

5 최북, 「금강산표훈사도」, 1712, 종이에 수묵담채, 58×39cm, 개인 소장

6 강세황, 「영통동 입구, 송도기행첩」, 1757, 종이에 수묵담채, 33×53cm, 국립중앙박물관

7 정선, 「인왕제색도」, 1751, 종이에 수묵, 79×138cm, 삼성미술관 리움

8 브뤼헐, 「눈 속의 사냥꾼(Jagers in de sneeuw)」, 1565, 목판에 유화, 117×162cm, 빈 미술사박물관

9 브뤼헐, 「이집트로의 피신이 있는 풍경(Landschaft mit der Flucht nach Ägypten)」, 1563, 목판에 유화, 37×56cm, 코톨드 미술학교

DAY **068**

1 '입체주의와 추상 미술전' 카탈로그 © The Museum of Modern Art

DAY **076**

1 앙리 드 툴루즈 로트렉의 초상 사진 © Paul Sescau

DAY **080**

6 이카루스 © Gautier Poupeau

10 로제르 예배당의 스테인드글라스 © Monica Arellano-Ongpin

DAY **082**

4 고대 이베리아의 조각상 © Museo Arqueológico Nacional

5 팡 부족의 가면 © Musee du quai Branly

DAY **093**

7 1000 크로네 지폐 © World Bank Notes & Coins Pictures

DAY **095**

7 뱀 팔찌와 반지 © Mucha Foundation

1
일

1
미술

1
교양